KB102395

단색화 미학을 말하다

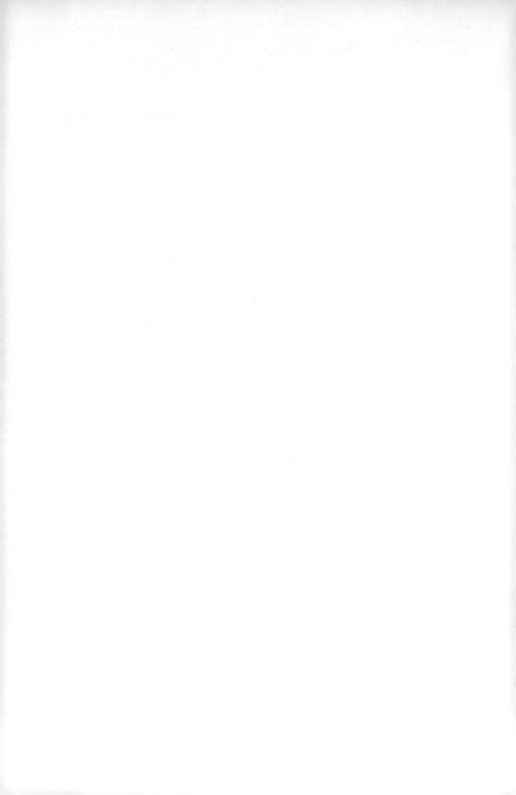

채우고 다시 비워낸 회화

단색화 미학을 말하다

서진수 편저

마로니에북스

차례

서문 8

다채로운 단색화 미술시장,
경매시장·화랑전시·아트페어 16
서진수

경매시장에 이는 단색화 붐 18
화랑 전시가 쌓아온 단색화의 기반 28
1970~1980년대 소신파 화랑들의 단색화 소개전 30
1980년대 말~2005년 의리파 화랑들의 중단없는 전시 37
2006년 이후 투자파 화랑들의 기획특별전 44
단색화 작가의 국내외 아트페어 참가 53
단색화 붐과 미술시장의 확장 62

1970년대 한국 단색화의 태동과 전개 66
윤진섭

단색화와 미적 모더니티의 발현 68
앵포르멜의 쇠퇴와 A.G. 그룹의 대두 73
1970년대 단색화의 정착과 확산 77
단색화의 미적 특질과 구조 81
단색화의 정신적 가치 89

국제화, 담론화된 단색화 열풍 96
정연심

단색화의 현재 98
한국 단색화의 이야기 공간 112
단색화를 통해본 모더니즘의 이중성: 131
모더니스트 노스탤지어와 모더니스트 저항

박서보의 묘법세계: 자리이타自利利他적 수행의 길 134
변종필

묘법의 시기별 변화 136
묘법의 본성 162
묘법의 길―끝나지 않은 수행 176

윤형근: 캔버스에서 이루어진 한국의 조형　182
장준석

윤형근의 회화　184
인간 윤형근−예술가로서의 삶　185
작품에서 나타난 한국미　196
국제 감각을 지닌 한국의 회화　212

정상화의 회화: 동일성과 비非동일성의 대화　222
김병수

순수한 노동　224
모노크롬과 미니멀리즘 그리고 정상화　229
살flesh로서의 회화　236
불균등해도 회화적인　242
모노하와 정상화　243
작품에서 작업에로　246
방법으로서 회화　249
교차하는 정상화　252
새로운 전망　253

정창섭, 자연과 동행하는 회화 258
서성록

전후 시대상황과의 조우 260
수묵화를 닮은 추상 269
물성의 회화 274
한지송韓紙頌 282
전통미 288

마대작가 하종현의 비회화적 회화 298
이필

초기 실험기와 접합의 탄생 300
'접합'의 개념과 미학적 특성 312
동시대 미술사조 속에서 본 〈접합〉의 독자성 325
〈접합〉의 의의: 회화개념의 변혁과 한국의 미적 모더니티 330
무념의 철학 336

연표 342
김달진

미주 359
참고문헌 369

서문

　단색화, 단색조 회화, 한국의 모노크롬 회화, 한국적 미니멀리즘, 모노톤 아트, 단색주의 그림 등으로 불리는 단색화 작품에 대한 수요가 2014년 여름 이후 급증하고 있다. 화랑의 초대전과 특별전, 아트페어의 기획전 등에 단색화 작가들이 초대되는 횟수가 늘고, 전속 계약을 맺으려는 화랑들의 러브콜이 생존작가, 작고 작가 모두에게 쏟아지고 있다. 경매시장에서는 미술시장이 단색화와 비非 단색화로 나뉠 정도로 비중이 커지면서 경매에 출품할 양을 조절할 정도의 상황이다.

　1970년대에 자신만의 예술세계를 구축한 단색화 작가들은 당시 자신들의 화풍에 특별한 명칭을 붙이지 않고 회화의 사망이 선언된 시대를 살며 나름대로 새로운 회화를 구축한다는 일념으로 작업에 매진했다. 그리고 2000년대 접어들어 이들에 대한 회고전과 그룹전이 열리면서 평론가와 전시기획자들이 이들의 작품을 단색화로 부르고 다양한 담론화 과정을 거치면서 이

들의 작업을 일컫는 고유명사가 탄생하였다.

1980년대와 1990년대의 민중미술民衆美術과 포스트모더니즘 Postmodernism 시대를 뚫고 나온 2000년대 초반의 미술시장 활황기活況期에도 시장 반응이 잠잠했던 단색화가 2012년 윤진섭이 기획한 국립현대미술관의《한국의 단색화展》이후 미술계와 미술시장에서 관심이 급상승하며 본원적 가치와 생명력에 대한 재평가를 국내외적으로 받고 있다.

단색화에 관한 지금까지의 연구는 출현 당시의 시대적 배경, 개별 작가의 예술세계, 운동을 이끄는 리더 개인, 그리고 비평 분야에서의 정신성, 촉각성, 수행성, 행위성, 중성성, 금욕정신 등 정신에 집중된 연구가 많았으며, 잡지와 신문의 인터뷰, 물질과 회화로 대조되는 일본 모노하物派와 단색화를 비교한 에세이, 서구의 모노크롬Monochrome과 단색화의 차이점을 설명하는 논의 등이 대부분이었다.

이 책은 최근 미술시장에서의 단색화 붐으로 시장과 평론의 결합 내지는 시장의 필요에 의한 비평, 세계화를 위한 단색화 작품에 대한 언어적 기술의 필요성이 절실한 상태에서 기획되었다. 미술시장에 필요한 미술사적 평가, 국내 작가를 세계화하는데 필요한 단색화의 개념, 단색화 작가의 범주, 시대별 단색화 경향, 한국적 고유 미술로서의 단색화의 해석과 재해석, 단색화의 세계화 전략 그리고 단색화에 대한 비판 등이 다양하게 일어나고 거대 담론이 형성되어 국내외에서 단색화를 관람하는

사람들에게 필요한 기본적인 개념을 평론과 전문가의 입장에서 설명해주는 것이 이 책의 목적이다.

단색화 시장은 이미 한국을 넘어 홍콩, 상하이, 런던, 파리, 바젤, L.A., 뉴욕, 마이애미, 베니스로 확장되었고, 전시는 화랑, 아트페어, 경매 그리고 미술관과 비엔날레까지 확대되었다. 제목으로 붙인 '단색화 미학을 말하다'는 미술과 미술시장이 동전의 양면임을 강하게 웅변하는 것이며, 비평 없는 전시, 평론 없는 세계화에 대한 비판의 메시지를 담고 있다. 단색화의 미술사적, 비평적 기초를 마련하고 세계화에 필요한 이론적 바탕을 마련하여 한글과 영문으로 된 논문집을 발간하려고 출발한 의도가 최종적으로 저술의 형태를 취하게 되었다.

이 책은 크게 3부로 구성되어 있다. 1부에서는 최근에 일고 있는 단색화 작가의 작품가격이 급등하고 있는 미술시장에 대한 분석으로부터 시작하여, 1970년대에 단색화가 태동하고 전개된 시대적 배경과 미술계 상황, 그리고 단색화가 국제화되고 담론을 형성해온 과정을 다루었다.

2부에서는 미술시장, 특히 경매시장에서 단색화의 붐을 이끌고 있는 주요 작가인 박서보朴栖甫, 윤형근尹亨根, 정상화鄭相和, 정창섭丁昌燮, 하종현河鍾賢 등 5명에 대한 작가론으로 구성하였다. 작가별 인생 역정歷程, 예술을 향한 투혼, 작품의 특성을 비평과 철학적 시각에서 접근한 내용들이다. 다채로운 단색화 작가들만큼이나 평론가들의 시각도 다채롭다. 단색화의 정의에 따라

많은 작가들이 포함될 수 있으나, 국내 경매시장에서 활발히 거래되면서 경매 결과가 뚜렷한 작가로 한정하였다. 저자의 글 앞에 김정은과 편저자가 정리한 작가별 이력과 경력을 덧붙였다.

3부에서는 연구자들을 위한 참고문헌, 그리고 작가들의 개인전과 주요 단체전을 연표로 정리하였다. 독자는 각 장의 요약을 참고하여 앞에서부터 읽을 수도 있고, 자신이 원하는 작가, 필요한 부분을 먼저 읽고 나머지 부분을 읽을 수도 있다.

제 1장 단색화 미술시장의 기술에서는 2001~2013년까지 5대 작가의 경매 낙찰총액과 2014년 한 해의 낙찰총액, 그리고 2015년 7개월간의 낙찰총액이 급증한 상황을 분석하였다. 또한 1973년 명동화랑에서의 윤형근 전시 이후 42년간의 화랑 전시를 크게 세 시기로 구분하여, 소신파 화랑의 시대, 의리파 화랑의 시대, 투자파 화랑의 시대로 분류하였다. 그리고 1979년부터 열린 국내 아트페어와 1984년부터 국내 화랑들이 참가한 해외 아트페어의 역사를 정리하여 단색화 붐이 단단한 기초 위에서 형성되었음을 기술하였다.

제 2장 단색화 태동기의 미술계 상황과 미적 특질 및 정신적 가치를 다루는 글에서는 단색화 이전에 활동한 앵포르멜Informel, 한국 아방가르드 협회A.G. 등이 해체되고 앵포르멜 세대에 의해 1970년대에 단색화가 정착해가는 과정부터 2000년대의 비엔날레와 미술관의 단색화전에 이르는 과정을 살펴보았다. 2000년 광주비엔날레부터 '단색화Dansaekhwa'라는 용어를 주도적으로 사

용해 온 저자는 단색화의 미적 특질을 물질과 시간을 섞어 설렁탕과 곰탕의 탕湯문화에서 볼 수 있는 발효의 미학으로 해석하고, 정신, 촉각, 반복적 행위와 함께 자기초월적인 정신성을 특징으로 한다고 평하였다.

제 3장 단색화의 국제화와 담론화를 살펴보는 글에서는 2015년 봄, 홍콩에서 일었던 대대적인 단색화 붐과 학술적인 접근을 포함한 미술관의 작품 구입에 주목하였다. 저자는 1970년대부터 현재에 이르는 미술 평론가 이일李逸과 일본 평론가 등의 비평을 '이야기 공간'이란 멋진 표현으로 분석하며 그동안의 비평사를 요약하였다. 영점으로 돌아온 예술, 토착성, 물질로서의 물감, 근원으로의 복귀와 귀환, 전통에 대한 의지와 저항 등 다양한 평론을 소개한다.

제 4장 묘법描法 작가 박서보의 예술세계를 비평사적으로 정리한 글에서는 2000년대 이전의 무채 묘법 시기와 이후의 유채 묘법, 즉 컬러 시대로 크게 시기를 구분하고, 무목적성과 탈표현적인 묘법의 미학을 설명하였다. 선과 점을 통하여 묘사하는 방법을 뜻하는 묘법 작품의 재료, 방법, 한지의 사용 여부, 색 등에 따른 종류를 구분하고, 아이디어보다 개념, 숨 쉬는 한지의 속성과 작업 과정에서의 자연순응 철학, 색의 관능성, 그리기보다 행위성에 대한 강조 그리고 예술성의 기를 발휘하는 생동감 등에 관한 미학을 파헤친다.

제 5장 불굴의 작가 윤형근의 예술세계를 다루는 내용에서

는 저항정신과 정의감을 가진 작가가 한풀이와 희망의 색인 검은 갈색의 번트 엄버Burnt Umber 및 군청색의 울트라마린Ultramarine 작품을 평생 동안 외골수로 해온 과정의 시기를 구분하고, 작업하는 심정, 조형의 근원, 동양 전통의 반영에 대해 분석하였다. 저자는 울분 속에서 솟아오르는 내적 기운과 선염, 번짐, 그리고 다-청 회화로 상징되는 윤형근의 예술세계를 정적과 적멸의 회화, 즉 자연으로의 귀의와 작가가 표출해낸 힘으로 해석한다.

제 6장 격자무늬 작가 정상화의 글에서는 작업 과정 3단계에 대한 기술로 시작하여 도자기, 격자, 그리드grid 를 이용한 동일성, 반복, 중성적 표현을 통해 부분보다 전체를 추구하는 작가의 깊이 있는 예술관을 철학적으로 파헤쳤다. 저자는 서구의 미니멀리즘, 일본의 모노하와는 다른 정상화의 작업을 반복과 지속, 살과 살갗의 물질적인 관계, 색의 물질성, 작품제작보다 작업과정이라는 행위의 입장에서 직시할 것을 강조한다.

제 7장 한지 수묵 작가 정창섭의 예술세계를 다루는 글에서는 전쟁을 경험한 헐벗은 세대의 메마른 추상미술 시대부터 일찍이 한지를 작품에 도입한 1960년대, 선염先染 효과를 도입한 1970년대 중반, 발묵潑墨 효과를 도입한 1980년대의 〈닥楮〉 연작과 1990년대 중반의 〈묵고默考〉 연작으로 이어지는 사적 고찰 그리고 정창섭 작품을 관통하는 조형관을 추적하였다. 2010년 국립현대미술관에서 열린 《정창섭展》의 평론을 맡았던 저자는 작

가가 순수추상을 추구한 미술운동에의 참가, 원과 여백으로 표현한 동양의 시공 사상, 작가가 생활 속에서 보고 자란 한지의 고유성을 찾아가는 과정과 속성을 허락하는 자연주의적 순리의 조형관을 깊이감 있게 해석했다.

제 8장 마대麻袋 작가 하종현에 관한 글에서는 단색화 작업 이전에 행한 앵포르멜과 설치작품 시기부터 1974년 명동화랑 전시를 통해 〈접합〉 시리즈가 탄생하고, 2010년대 들어 색채를 사용하는 〈이후-접합〉까지의 시기별 특성을 고찰하였다. 저자는 작가, 물감, 마대가 만나 형성된 접합 작품의 밀어내기 기법과 간격이 성긴 마대를 사용한 물성物性 연구와 무위적 접근을 동시대에 유사하게 나타난 세계의 미술개념과 다른 한국적 모더니티Modernity 로 평한다.

마지막으로 연표, 미주, 참고문헌을 붙여 본문 내용에 대한 주석을 미주로 달고, 5명 작가의 개인전과 주요 단체전을 연도별로 정리한 연표를 첨부하였으며, 관련 저술과 참고용 도록 리스트를 소개하여 독자, 연구자, 수집가들이 단색화와 개별 작가를 쉽게 이해할 수 있도록 하였다.

문화예술 전반의 쏠림 현상과 침체, 지식기반 사회의 속성인 정보의 비대칭, 종이책에서 전자책으로의 이행, 검색시대의 독서인구 급감 등으로 오늘날 미술 이론서나 해설서의 출판이 쉽지 않은 상황에서 출판을 결심한 마로니에북스의 이상만 대표께 큰 감사를 드린다.

그리고 시장과 비평의 공존에 대한 필요성에 공감하며 각
종자료, 도판, 사진 등을 제공해 준 작가와 유족, 화랑과 경매회
사, 미술관, 사진작가 분들께도 감사를 드린다. 이 책이 단색화
에 대한 이해와 한국 미술시장의 세계화에 도움이 되길 바라며
앞으로 다양한 연구 결과물이 출판되어 같은 목적을 향한 다양
한 목소리가 울려 퍼지길 기대한다.

<div align="right">

2015년 9월
편저자 서진수

</div>

서진수

서경대학교 경제학과 졸업, 단국대학교 대학원
에서 '고전학파 공황론에 관한 연구'로 경제학
박사 학위를 취득하고 영국 글래스고 대학 연
구교수를 역임하였다. 2002~2006년 러시아의
블라디미르 쿠바레브(Vladimir Kubarev) 박사
와 함께 러시아와 몽골의 알타이 암각화를 탐사
하였고, 일본, 중국, 대만 아트페어에서 한국과
아시아 미술시장에 대한 특강을 하였다. 『고전
경제학파연구』(문광부 우수학술도서 1999), 『애
덤 스미스의 법학강의』(자유기업원), 『문화경제
의 이해』 등의 저서와 고전학과 경제학과 미술
시장 관련 논문을 다수 발표하였다. 현재 강남
대학교 경제학과 교수로 재직중이며, 미술시장
연구소 소장, 아시아 미술시장 연구 연맹 공동
대표, 세계 에스페란토 협회(UEA) 한국 수석대
표로 활동하고 있다.

다채로운 단색화 미술시장,
경매시장 · 화랑전시 · 아트페어

경매시장에 이는 단색화 붐

2014년 여름을 기점으로 40년 넘게 기다려온 단색화 생존 작가와 그들의 작업실이 분주해졌다. 국내외 화랑의 대표들이 문지방이 닳도록 찾아와 전시를 제의했고 경매회사들로부터 대표작 중 걸작의 유무와 프라이빗 세일Private sale 출품을 문의하는 전화가 빗발쳤으며, 아트 페어Art fair 특별전의 기획자들도 작품 출품을 계속 요청했기 때문이다. 이에 더해 언론 인터뷰와 해외 큰손 컬렉터들의 방문도 이어져서 작가들은 작업실에서 잠자던 작품들과 케케묵은 카탈로그를 정리하고 구작舊作과 새로 제작한 신작新作을 선보이느라 바빠졌다.

2008년 이후 계속된 한국 미술시장의 침체를 타개하기 위한 최종병기를 찾던 화랑과 경매회사의 단색화 부활 노력으로 2014년 하반기부터 시장은 조금씩 회복세를 보이기 시작했다.

2005~2007년의 미술시장 호황이 세계경제불황의 여파로 가라 앉은 이후 단색화를 발굴하여 탈출구를 모색한 전략이 효과를 발휘하고, 아시아 미술시장의 전반적인 흐름인 컨템포러리 아트Contemporary Art의 약세에 따라 모던 아트Modern Art와 컨템퍼러리 아트가 중첩되는 시기인 1950~1980년대 작가와 미술사조에 대한 조명이 시장 수요와 절묘하게 맞아떨어져 1970년대에 태동한 단색화가 새로운 봄을 맞이했다.

근현대미술 경매 전문회사인 서울옥션과 K옥션은 2014년 초부터 단색화 중저가 작품과 소품으로 작가별 반응과 시장 전체의 반응을 살핀 후, 겨울 메이저 경매부터 단색화를 전면에 내세우기 시작했다. 2014년 12월 서울옥션의 메이저 경매에서 박서보朴栖甫의 1974년 작 8호37.7×45cm가 낙찰가 6천 3백만 원에 수수료와 부가가치세를 합친 7천 296만 원에 판매되었다. 6월 경매까지 연필묘법 100호130.3×162.2cm 작품이 7천 2백만 원, 20호60.6×72.7cm가 1천 8백만 원에 낙찰되거나, 30호72.7×90.9cm와 40호80.3×100cm의 추정가가 3천만 원에서 4천만 원 사이에서 유찰되어 구매를 망설인 사람이 많았었다.

2014년 상반기까지도 시장의 반응이 적었던 단색화 작품들이 연말에 이르러서는 현장 고객, 서면 응찰자, 국내외 전화 응찰자 사이에 치열한 경합이 일면서 조그만 소품까지 가격이 급등하였다. K옥션의 2014년 12월 경매에서도 박서보의 1985년 작품 100호가 5천 6백만 원에 시작하여 39회에 걸친 시소게임

끝에 상위 추정가 1억 5천만 원을 훌쩍 뛰어넘은 2억 5천만 원에 낙찰되었다.

정상화의 작품이 팔리는 경매장 분위기도 활력이 넘쳤다. "29번 정상화의 〈무제〉 4천 2백만 원에 낙찰입니다." "32번 정상화의 1982년 작 〈무제〉 현장응찰 손님께 8천 6백만 원에 낙찰되었습니다." "34번 정상화의 1982년 작 〈무제〉 1억 7천만 원에 낙찰 받으신 손님께 축하드립니다." 이처럼 정상화의 작품 10점이 한 경매에 쏟아져 나와도 모두 팔릴 정도로 시장이 뜨거워졌다.

2001년 이후 경매시장에 가장 많은 작품이 출품된 단색화 작가는 묘법描法 회화를 브랜드화 한 박서보이다. 2001년부터 13년간 한국의 근현대미술품 전문 경매회사인 서울옥션과 K옥션에 총 169점이 출품되었고 92점이 낙찰되어 낙찰률이 54%, 낙찰총액이 27억 4천 5백만 원에 달했다. 2014년 한 해에는 36점

도판1 경매 프리뷰preview 를 장식하고 있는 단색화 ©So Jinsu

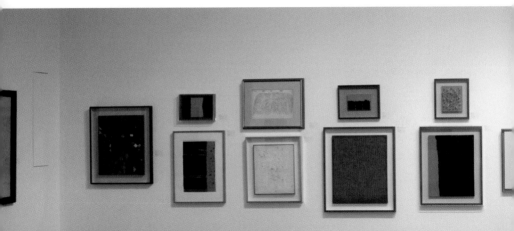

이 출품되었고 29점이 낙찰되어 낙찰률 81%에 낙찰총액도 13억 7천 541만 원을 기록하여 13년간 팔린 금액의 41%에 달했으며, 2015년에는 7월까지 국내외 경매에서 39점이 출품되어 37점이 낙찰되고 낙찰액도 50억 3천 945만 원으로 크게 증가하였다.

다음으로 출품이 많은 작가는 격자무늬의 그리드Grid 작업이 트레이드 마크인 정상화鄭相和로, 2001년부터 13년간 122점 출품에 98점이 낙찰되어 낙찰률이 80%에 달하고 낙찰총액이 21억 9천 6백만 원에 달했다. 그리고 2014년 두 경매회사에 32점이 출품되고 30점이 낙찰되어 낙찰률이 94%에 달하고, 낙찰총액은 22억 4천 925만 원으로 급증하여 이전 13년간 팔린 액수를 뛰어넘었다. 2015년에는 7개월 동안 32점이 출품되어 모두 낙찰되고, 낙찰가는 51억 986만 원으로 뛰었다.도판1

20여 년간 국내 경매시장에서 꾸준히 인기를 얻은 작가는 김

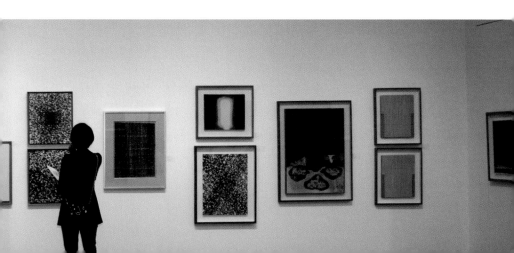

환기金煥基, 이우환李禹煥, 박수근朴壽根, 남관南寬, 이중섭李仲燮, 김창열金昌烈, 장욱진張旭鎭, 이대원李大源, 김종학金宗學, 오지호吳之湖, 도상봉都相鳳, 오치균吳治均 등의 서양화 작가와 천경자千鏡子, 이상범李象範, 변관식卞寬植, 이응노李應魯, 서세옥徐世鈺 등의 한국화 작가이다.

여기에 모노크롬 Monochrome 과 미니멀리즘 Minimalism의 요소가 혼합된 단색화 작품의 판매량이 급증하면서 현장에서는 '꽃보다 벽지' '선보다 벽지' 그리고 "벽지 작품이 고급 아파트의 실제 벽지보다 몇 십 배 비싸게 팔린다"는 유행어까지 생겼다. 1979년 제 1회 한국 근대 미술품 경매에서 이당 김은호以堂 金殷鎬의 부채그림이 135만 원에 낙찰되자 선풍기 40대 값이라는 즉흥 코멘트가 나온 지 35년만의 일이다.

박서보와 정상화 외의 작가들에게도 관심이 쏠렸다. 힘찬 다갈색 기둥과 번짐의 효과로 매력을 발산하는 윤형근尹亨根과 면포 뒤에서, 힘차게 밀어낸 물감으로 작업을 하는 하종현河鍾賢의 인기가 급상승하였다.도판2 윤형근은 2001년부터 13년간 경매에 67점이 출품되어 47점이 낙찰되었고 낙찰총액이 7억 7천 960만 원이었으나, 2014년 한 해에만 25점이 출품되어 21점이 낙찰되고 낙찰총액도 5억 6천 493만 원에 달했다.

윤형근은 이우환, 정상화와 함께 2014년 가을 홍콩 크리스티Christie's 경매에 출품되어 홍콩시장에 진입하였고, PKM갤러리와의 사후 전속 계약이 알려지면서 수요가 급증하고 가격도 크게 올랐다. 2015년에는 7개월 동안 47점 가운데 43점이 낙찰

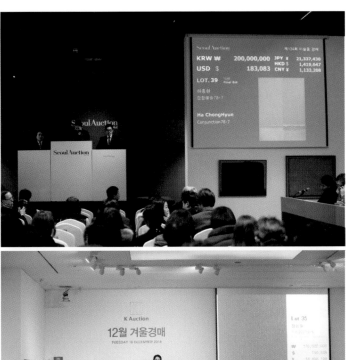

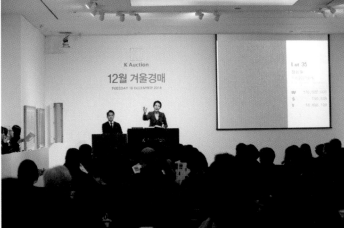

도판2 서울옥션과 K옥션 단색화 낙찰 장면 ⓒSo Jinsu

되고, 낙찰액도 22억 170만 원에 달해 인기가 급상승하였다.

하종현의 경우도 관심과 판매 상승폭이 매우 컸다. 2001년 부터 13년간 서울옥션과 K옥션에 18점이 출품되어 12점이 낙찰되고 낙찰총액이 1억 3천 60만 원에 그쳤으나, 2014년 한 해에만 출품된 19점이 모두 낙찰되고 낙찰총액도 이전의 5.3배인 6억 9천 54만 원에 달했다. 서울옥션의 12월 경매에서는 1978년의 〈접합〉 대작이 33회의 경합 끝에 2억 원에 낙찰되면서 작가 최고가를 기록했다. 2015년 7개월 동안 31점이 출품되어 28점이 낙찰되고, 낙찰액도 19억 1천 782만 원에 달했다.

우리 고유의 한지로 작업을 했던 작고作故 작가 정창섭에게도 컬렉터들의 관심이 쏠렸다. 일 년에 한두 점 정도 출품되어 13년간 18점 출품에 7점이 팔렸고, 낙찰총액이 7천 6백만 원에 그쳤으나, 2014년 한 해 동안 3점이 출품되어 모두 낙찰되고 낙찰총액도 3천 3백만 원에 달했다. 2015년에는 7개월 동안 12점이 출품되어 11점이 팔리고 낙찰총액이 5억 2천 921만 원으로 수직 상승했다. 하종현과 정창섭의 작품에 대한 관심이 크게 높아진 이유는 그 동안 상대적으로 낮았던 가격과 단기간의 높은 가격상승률 때문이다.

단색화 열기는 아시아 미술시장의 허브Hub로 성장한 홍콩에서도 달아올랐다. 이전까지 서울옥션과 K옥션의 홍콩 경매에서 박서보의 작품이 드문드문 출품되는 정도였으나, 2014년 가을부터는 단색화 작가의 작품이 다량 출품되었고, 일부 작가는 홍

콩에서 먼저 작가 최고가가 수립되었다. 정상화의 1982년 〈무제〉 흰색 대작이 2014년 가을의 서울옥션 홍콩경매에서 상위 추정가의 3배를 넘긴 3억 9천 700만 원에 낙찰되어 당시 작가 최고가를 기록하였다. K옥션의 2015년 3월 홍콩경매에서는 56점 가운데 21점이 단색화 작품이었는데 100퍼센트 낙찰되었고 모두 국내보다 높은 낙찰가를 보였다.

10년 넘게 백남준白南準, 김환기, 이우환, 홍경택弘京澤, 강형구姜亨九, 김동유金東囿, 전광영全光榮, 최소영崔素榮, 최영걸崔令杰 등의 작품을 주로 출품한 홍콩 크리스티는 2014년 11월 경매에 정상화, 이우환, 윤형근 3인을 단색화로 묶어 5점을 출품하여 8억 5천만 원의 판매고를 올렸다.

소더비Sotheby's 홍콩은 2015년 3월에 한국의 단색화와 일본의 구타이具体를 묶은 프라이빗 세일 《아방가르드 아시아展》을 열어 김환기, 이우환, 박서보, 하종현, 정상화, 정창섭 등을 소개하며 단색화 붐을 가열시켰다.도판3 소더비 홍콩은 4월의 봄 경매에서 박서보, 정상화, 이우환의 작품을 이브닝 세일과 데이 세일에 출품하였으며, 정상화의 작품 2점과 박서보의 작품 1점이 각각 6억 8천 710만 원과 6억 5천 331만 원에 낙찰되어 당시에 두 작가의 최고가를 경신하였다.

홍콩 단색화 시장의 활황은 2015년 5월 31일 같은 날 K옥션과 서울옥션 경매로 이어졌다. K옥션은 출품작 100점 가운데 단색화 작품이 50점이었고, 서울옥션은 출품작 76점 가운데 35점

도판3 홍콩 소더비 《아방가르드 아시아 展》 아티스트 토크, 박서보, 2015. 3 ⓒSo Jinsu

이 단색화 작품이었으며, 서울옥션 경매에서 박서보의 1982년 묘법 작품이 7억 25만 원, 정상화의 1988년 〈무제〉 흰색 작품이 6억 1천 451만 원에 낙찰되어 두 작가의 작품당 최고가가 또 다시 경신되었다.

단색화 경매시장은 15년간 박서보와 정상화 쌍두마차가 선두에 서서 달리고 윤형근, 하종현, 정창섭이 함께 그룹을 지어 달렸으며, 최근에는 권영우權寧禹, 김기린金麒麟, 이동엽李東燁 등이 뒤를 따르고 있다. 박서보 등 주도적인 작가 5명의 경매 낙찰결과를 보면 2001년부터 2013년까지 서울옥션과 K옥션 오프라인 경매에서 팔린 총액이 59억 2천 7백만 원이었던 것이 2014년 한 해에만 49억 1천 3백만 원어치가 팔렸고, 2015년에는 7개월 동안 147억 9천 804만 원으로 크게 증가하였다.

국내의 담론과 시장을 확장해가는 한국적 대표 회화그룹 D-Dansaekhwa의 붐은 서구의 연구자와 음성학적인 이유로 붙여진 T-Tansaekhwa와의 거리를 좁히며 내용과 시장이 점차 세계화되어가고 있다.

40년 만의 단색화 붐은 경매시장에서 작품 소싱Sourcing 경쟁을 불러일으키고, 오랜 세월을 버티며 지켜온 소장자는 가격 상승에 대한 기대감과 판매 타이밍을 가늠하며 국제시장 진입을 반기고 있으며, 구매자는 걸작의 출품을 기다리며 국내외에서 팔린 작품의 낙찰가를 비교하고 있다. 먼저 세상을 떠났거나 작업중단, 작업변화 등으로 부각되지 않은 작가 발굴과 국내외 경

매시장의 연동으로 단색화 시장은 자생력과 함께 점차 확대재
생산 능력을 키우고 있다.

화랑 전시가 쌓아온 단색화의 기반

화상畵商들은 시장의 특성과 수요자의 요구를 가장 잘 알고
있다. 그들은 고객이 꽃 그림을 좋아하는지, 물방울을 좋아하는
지, 점과 선을 좋아하는지, 푸른색을 좋아하는지, 빨간색을 좋아
하는지, 또는 추상을 좋아하는지, 구상을 좋아하는지를 파악하
여 관련 작가의 작품을 곧바로 시장에 선보인다.

화상들은 시장의 수요를 읽으며, 다른 한편으로는 작가를 후
원하며 시장을 키워 문화예술 발전에 기여한다. 미술시장이 발
달한 나라에서는 그 시대의 미술사를 주요 화상들이 써간다고
할 정도로 화상들이 중요한 역할을 하고 있다.

한국 현대미술사에 나타난 앵포르멜, 아방가르드Avant-
garde, 단색화, 그리고 민중미술, 포스트모더니즘, 극사실주의
Hyperrealism, 페미니즘Feminism, 미디어 아트Media art와 설치미술
Installation art, 한국 팝 이트Pop-art에 이르는 다양한 미술시조 속에
서 단색화가 소멸되지 않고 오랫동안 생명력을 유지시킬 수 있
었던 것은 국내 화상들 덕분이었다.

서울올림픽을 전후한 1980년대 후반의 미술시장의 부흥, 서
울과 대구, 부산, 마산 등에 설립되기 시작한 화랑을 통한 미술

품 거래, 그리고 2005~2007년의 미술시장 붐이 있었지만 모두 단색화를 비켜 갔다. 어려운 환경 속에서 교직에 있거나 해외에서 고생하며 작업에 몰두한 단색화 작가들은 그 동안 전시를 열어준 화랑들 덕에 미술적 소양을 기르고, 자신만의 단색을 찾는 작업을 40년 넘게 이어 왔고, 2010년대에 들어 비엔날레와 미술관 그리고 화랑과 경매시장으로부터 인정을 받게 되었다.^{도판4}

단색화 미술시장의 기반 구축과 생명력의 유지에 헌신한 국내 화랑들이 열어온 단색화 시장의 역사는 크게 세 시기로 나눌 수 있다. 제 1기는 1970~1980년대로 초기에 설립되어 개척정신,

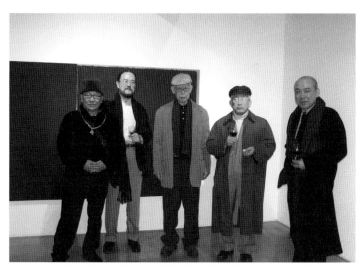

도판4 샘터화랑 《윤형근展》, 좌측부터 박서보, 홍가이, 윤형근, 오광수, 김용대, 2007. 3

소신, 사명감에 불탔던 명동화랑, 진화랑, 인공화랑, 문헌화랑, 두손갤러리, 그리고 갤러리현대 등이 활동하던 시기이다.

제 2기는 경영이 지속된 1기의 몇몇 화랑과 1988년 서울올림픽부터 2000년대 중반까지 작가와 화랑 간에 의리관계를 유지하며 화랑 전시와 국내외 아트페어를 찾아 세계를 누빈 갤러리현대, 진화랑, 그리고 조현화랑, 공간화랑, 박여숙화랑, 샘터화랑, 시공갤러리, 갤러리신라, 노화랑, 박영덕화랑 등이 전시를 개최했던 시기이다.

제 3기는 1, 2기 때 작가들과 신뢰관계를 유지해온 갤러리현대, 조현화랑, 샘터화랑, 박여숙화랑과 2006, 2007년의 미술시장 호황기를 거치며 작가 육성과 국제화를 모토로 운영하거나 새로운 투지로 작가들과 전략적 제휴를 맺어온 아라리오, 학고재, 가나아트센터, 국제갤러리, PKM갤러리 등을 들 수 있다.

1970~1980년대 소신파 화랑들의 단색화 소개전

최초로 단색화 작품이 전시된 곳은 서울의 명동화랑으로 운수업을 하던 김문호가 1970년에 설립한 화랑이었다. 훌륭하고 지속 가능한 소수의 화가를 찾아내 그들의 작품만 거래한다는 소신을 펼쳤던 그는 1977년 화랑협회의 창립을 주도하고, 비평의 중요성을 강조하며 『현대미술』이란 잡지를 발행할 정도로 열정적이었다. 안국동에 자리한 명동화랑이 가장 먼저 전시를

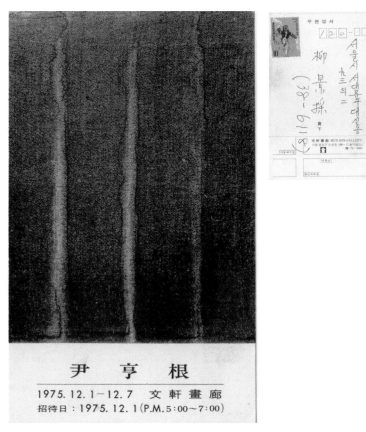

尹 亨 根

1975. 12. 1–12. 7　文 軒 畫 廊
招待日 : 1975. 12. 1(P.M. 5 : 00〜7 : 00)

도판5 문헌화랑《윤형근展》초대장, 서양화가 류경채에게 보낸 엽서, 1975. 12

개최한 단색화 작가는 윤형근이었다. 1973년 5월 18일부터 일주일간 열린 전시는 작가가 7년 동안 작업한 작품을 선보인 자리였다. 불에 탄 서까래를 생각하며 그린 검은 기둥, 일기를 세로로 써 내려가듯 가는 줄을 여러 개 긋다가 둘을 하나로, 셋을 하나로 뭉쳐 굵은 줄을 그린 작품이 전시되었다. 전시에는 100호 크기의 대작이 많았으며, 작품 제목은 사용한 안료의 명칭에서 딴 〈블랙 앤드 화이트Black and White〉〈울트라마린Ultra-Marine〉〈다크 브라운Dark Brown〉 등이었다.

명동화랑은 같은 해 10월 박서보의 전시를 개최하였다. 6월의 도쿄 무라마츠화랑 전시에 이은 박서보의 전시는 100호에서 300호에 이르는 대작 9점을 포함하여 25점이 전시되었다. 밑바탕에 색을 칠한 캔버스 위에 연필로 선을 반복해 채운 작품에 모두 〈묘법〉이란 제목을 붙였고, 프레임 없이 작품을 벽면에서 10센티 띄워서 디스플레이하는 독특한 방법을 사용하였다. 1974년에는 하종현의 전시를 개최하여 단색화 작가 3명의 전시가 1970년대 초에 명동화랑에서 열렸다.

1982년 김문호 대표가 52세로 세상을 떠났을 때 고려화랑에서 열린 추모전에 윤형근, 박서보, 하종현, 최명영崔明永, 서승원徐承元 등의 단색화 작가들이 작품을 출품하여 그를 추모한데서 그가 단색화 작가들에게 얼마나 많은 열정을 쏟았는지 엿볼 수 있다.

1970년에 설립되어 《박수근 10주기 기념전》《고암 이응노

展》등을 개최한 문헌화랑의 구순자는 1975년에 하종현과 윤형근의 전시를 개최하였다.도판5 하종현의 전시는 공간미술 대상 수상 기념전으로 1960년대의 페인팅 작품과 1970년대의 설치 및 철사를 이용한 실험 작품 20여점을 선보였다. 윤형근의 전시는 1975년 상파울루 비엔날레에 참석한 이듬해인 1976년에 개최되었고 1960년대 후반부터 작업한 작품들로 여러 개의 기둥에서 두 개의 큰 색기둥으로 변한 작품들이 주를 이루었다.

1972년 10월 피카소Pablo Picasso, 샤갈Marc Chagall, 달리Salvador Dalí, 미로Joan Miro 등의 해외 작가와 한국 작가 33명의 작품으로 화려한 개관전을 치른 진화랑의 유위진은 1979년 7월 권영우, 김기린, 박서보, 이우환, 윤형근, 정상화 등 17명의 종이 작업전인《워크 온 페이퍼Work on Paper》를 통해 단색화 작가들을 대거 소개하였으며, 1980년 6월에 프랑스에서 작업하던 정상화를 초대하여 개인전을 개최하였다.

작가가 프랑스로 건너가기 전인 1962년 중앙공보관에서 열었던 첫 전시 이후 일본과 프랑스에서 18년간 작업한 모자이크식 네모꼴 작품과 백색 외에 주홍, 황, 청, 회색 작품을 선보였다. 재불在佛작가의 초대전답게 〈무제〉를 프랑스어인 〈Sans Titre〉로 표기하고, 평론가 이일李逸의 글도 한글과 프랑스어로 함께 실었다. 이후 1983년의《한국 현대미술 7인의 작업》, 1991년의《오늘의 작가 9인展》에서도 정상화, 정창섭, 박서보, 윤형근, 이우환 등을 꾸준히 소개하였고, 해외 아트페어에도 계속

출품하였다.

1975년에 문을 연 통인화랑의 김완규는 1976년에 박서보의 전시를 개최하여 묘법 작품을 선보였다. 그는 『통인미술』이란 잡지를 발간하여 미술계 소식과 작가를 소개하였고, 2000년대에 들어서는 2005년의 《이동엽 회화전: 백색 위의 사색》과 2008년 《김기린展》을 개최하여 단색화에 대한 관심을 이어갔다.

1970년에 개관한 현대화랑의 박명자는 개관 후 이중섭, 도상봉, 장욱진, 이우환, 이성자李聖子의 전시를 주로 개최하였으나 1978년의 《이우환展》 이후 1979년 7월의 《한국 현대미술 4인의

도판6 현대화랑 개관전 도록에 실린 화랑전경

방법론展》을 통해 이우환, 윤형근, 김창열, 박서보 등의 작품을 선보이기 시작했다. 1980년대 들어서는 대대적으로 단색화 작가를 소개하였는데 1981년과 1988년에 박서보, 1983년, 1986년, 1989년에 정상화, 그리고 1984년에 하종현 전시까지 총 7회의 개인전을 열어 현대미술 선도 화랑의 면모를 보여주었다.도판6

박서보의 1981년 전시는 1977년부터 작업한 연필 묘법 근작 40점으로 채워졌다. 1983년부터 3년 간격으로 계속 열린 정상화의 첫 전시는 10년 동안 작업해 온 한옥 창문의 격자무늬와 백색조의 신추상 작품들이었다. 1986년 전시에는 청색 작품이 많아졌고, 1989년 전시는 프랑스와 일본에서 20년간 작업한 회화 87점, 드로잉 5점, 목판 3점 등 총 95점을 소개한 대규모 회고전이었다.

1984년에 열린 하종현의 전시에서는 1970년대의 설치작업과 1980년대의 캔버스 뒤쪽에서 물감을 밀어내 작업한 접합 시리즈 작품이 함께 선보였다.

서울 동숭동에 위치한 두손갤러리의 김양수는 1984년 화단에 등단한지 33년 만에 처음으로 자신의 작품을 공개한 정창섭의 전시를 개최하였다. 전시 작품은 작가의 트레이드 마크인 닥나무 추상작품 24점이었다.

같은 해 두손갤러리는 1961년부터 1965년까지 파리 비엔날레에 참가한 김창열, 정창섭, 박서보, 정상화, 김종학 등 14명의 《1960년대 현대미술전-파리 비엔날레 출품작을 중심으로展》을

개최하였다. 1991년에는 회갑을 맞은 박서보 전시를 국립현대미술관과 조선일보미술관의 대형 회고전에 맞춰 신작 20점으로 개최하였다.

대구와 서울에서 인공갤러리를 운영한 황인욱은 1986년과 1987년 대구에서 2회에 걸쳐《윤형근展》을 개최하였다. 마포에 짙은 갈색과 두 개의 큰 돌덩어리 같은 검은 기둥이 화면 절반을 차지하는 작가 특유의 강렬한 작품들이 전시되었다.

1987년의 박서보 개인전에는 세 겹의 한지에 삶은 물을 적셔 말린 후 8B 연필로 계속 선을 그은 한지 묘법 작품 13점이 전시되었다. 서울올림픽 후 인공갤러리 서울지점에서는 1989년과 1991년에 윤형근의 전시가 계속 개최되었다. 1989년의 전시는 1967년 이후 20년간 작업한 작품을 망라한 것이었으며, 이일, 조셉 러브Joseph Love, 이우환, 나카하라 유스케中原佑介의 평론이 실린 두꺼운 도록이 발간되었다.

1973년 윤형근과 박서보 개인전이 개최되고 88서울올림픽 전까지 명동화랑, 문헌화랑, 통인화랑, 공간화랑, 서울화랑, 진화랑, 관훈갤러리 등 국내 화랑에서 윤형근 12회, 박서보 6회, 하종현 4회, 정상화 4회, 정창섭 2회의 전시가 열렸다. 그리고 일본의 무라마츠, 시나노바시, 모토마치, 도쿄화랑 등에서 정상화 10회, 윤형근 4회, 박서보 3회, 하종현 2회의 전시가 열렸다. 초기에 국내 화랑에서는 윤형근의 전시가, 한·일간에 교류가 활발했던 일본 화랑에서는 정상화의 전시가 가장 많이 개최되었다.

1980년대 말~2005년 의리파 화랑들의 중단없는 전시

1980년대 말부터 2000년대 초에 이르면 미술시장의 축이 한국화에서 서양화로 옮겨 가고, 서울 강북의 인사동과 사간동, 강남의 신사동과 청담동을 중심으로 화랑들이 하나 둘씩 늘어났으며, 화랑들의 국내외 아트페어 참가도 활발해졌다. 88서울올림픽 이후 나타난 경제 호황은 미술시장에도 자극을 주어 박고석朴古石, 변종하卞鍾夏, 권옥연權玉淵 등의 작품가격이 급등하고, 구하기 어려운 인기 작가의 작품 4, 5점을 팔면 인사동의 2억 원짜리 화랑자리를 구입할 수도 있을 정도였다. 이 시기에 단색화

도판7 《박서보展》, 부티크 모나코, 2005. 7 ©So Jinsu

작가에 대한 관심도 높아져 기존의 갤러리현대와 진화랑 외에 서울의 박여숙화랑, 샘터화랑, 학고재, 가나아트갤러리, 부산의 조현화랑, 공간화랑, 대구의 시공갤러리와 갤러리신라 등이 단색화 전시에 열의를 보였다.^{도판7}

1988년에는 서울올림픽이 개최되며 미술품에 대한 수요도 늘어 잠시 투자 붐이 불었고, 1987년 갤러리현대로 명칭을 변경한 박명자는 1988년 《박서보展》을 개최하여 후기 묘법 작품을 전시하였다. 작가에 의하면 당시는 100호의 가격이 350만 원이었지만 판매가 잘 이루어지지 않았다.

세계 미술시장이 불황을 맞은 1992년부터 한국 미술시장도 불황에 빠지기 시작하였는데 침체 속에서도 정상화의 전시는 멈추지 않고 계속되었다. 화랑 사이에 전속작가제 도입이 유행이던 1987년 이후 의리를 중시하는 정상화의 전시는 지금까지도 갤러리현대의 전폭적인 지지 하에 열리고 있다.

베니스비엔날레 100주년인 1995년 한국관이 개관되었고, 커미셔너Commissioner인 이일이 전수천全壽千, 윤형근, 김인겸金仁謙, 곽훈郭薰을 참여 작가로 선정하였다. 갤러리현대는 1996년 2월의 《1970년대 한국의 모노크롬展》에 이어 6월에 베니스 비엔날레 작가 《윤형근展》, 11월에 닥지 작품을 브랜드화한 《정창섭展》을 개최하여 단색화 초기 작가들의 전시를 모두 개최하였다.

1997년에는 검은색 한지 묘법 대작으로 박서보 개인전을 9년 만에 다시 열었고, 1999년과 2001년에는 《한국미술 50년:

1950~1999》《한국 현대미술의 전개: 1970~1990》의 단체전을 통해 박서보, 윤형근, 정상화 작품을 계속 선보였다. 2002년에 열린 박서보 전시는 한지 묘법, 연필 묘법, 컬러 묘법 등이 함께 전시되었는데, 14년 만에 100호짜리 가격이 5천 5백만 원으로 상승되었다.

1983년 자신의 이름을 브랜드화한 박여숙화랑의 박여숙은 1997년과 2002년 박서보, 1999년 정창섭, 2001년 하종현, 그리고 2003년 윤형근의 전시를 연이어 개최하였다. 1995년의 미술의 해에 한국화랑협회의 '한 집 한 그림 걸기' 캠페인 당시 박여숙화랑은 박서보, 정창섭, 하종현, 이강소李康昭 등의 작품을 전면에 내세웠고, 1996년부터 네 차례 참가한 아트바젤Art Basel 첫해에 박서보의 작품을 출품하였다. 그후 화랑에서 1997년에는 검고 흰 묘법으로, 2002년에는 컬러 작품을 포함한 박서보의 묘법 신작으로 개인전을 개최하였다.

1998년 호주 멜버른 아트페어에 정창섭의 작품을 출품한 이듬해에 정창섭의 개인전을 열었고, 2003년에는 윤형근의 개인전을 개최하여 단색화 전시를 이어갔다. 2000년《조선조 백자와 현대미술》, 2007년《오늘을 대표하는 한국 작가 17인》, 2012년《여백, 말할 수 없는 것을 말하다》, 2014년《그리다 그리지 않다》등의 그룹전을 통해서 단색화 작품을 계속 선보였다. 2000년 그룹전에 참여한 정상화의 100호는 6천만 원이었고, 2003년 윤형근의 전시에서는 3호가 5백만 원, 20호가 2천만 원이었다. 당

시에는 단색화의 수요가 적어 판매실적은 저조하였다.

　1978년에 개관한 샘터화랑의 엄중구는 1996년 프랑스의 대표 아트페어인 피악FIAC이 국내 화랑 15개를 주빈국 행사에 초대하였을 때 하종현의 작품을 출품하였고, 1997년에는 화랑 이전 개관전을 하종현의 1996~1997년 〈접합〉 신작으로 개최하였다. 2005년 화려한 컬러를 쓰기 시작한 박서보의 전시를 개최한 샘터화랑은 이후 한국의 대표 아트페어인 키아프KIAF, 중국의 상하이예술박람회Shanghai Art Fair와 베이징의 국제화랑박람회에 박서보 작품으로만 부스를 채운 단독 전시를 이어갔다. 2007년에는 윤형근의 전시를 열었고, 이듬해에 프랑크푸르트 도서박람회 특별전에 참가할 계획이었으나 작가가 세상을 떠나 중단되었다. 이후 화랑과 아트페어에서 박서보와 하종현을 포함한 단색화 전시를 계속 개최하고 있다.

　부산에서 1989년 월드화랑으로 시작한 조현화랑의 조현은 1991년 월드화랑 시절에 박서보의 개인전을 처음 열었고, 그 후 1996년부터 대략 3년 간격으로 7회의 전시를 개최하였으며, 화랑 내의 그룹전과 국내외 아트페어에 박서보의 작품을 계속 출품하였다. 2010년 부산시립미술관에서 박서보의 회고전이 열렸을 때 조현화랑에서도 박서보 개인전이 열렸으며, 2015년에도 《박서보展》을 개최하였다. 1994년을 시작으로 2000년, 2004년, 2015년까지 4회의 정창섭의 개인전을 열었으며, 화랑 그룹전과 키아프KIAF 등에서 그의 작품을 계속 선보였다. 1999년의 윤형

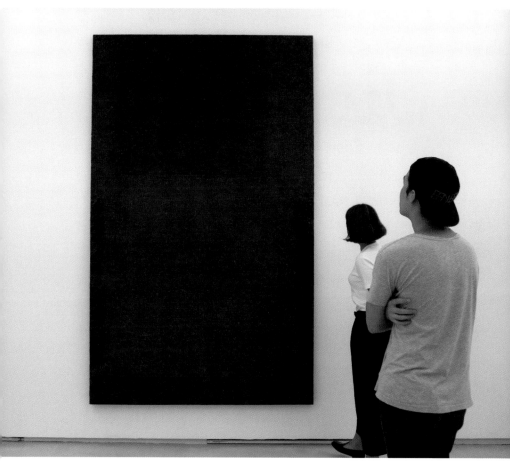

도판8 《정창섭展》, 조현화랑, 2015 ⓒSo Jinsu

근 첫 전시 이후 2002년과 2007년에도 전시를 계속 열어 윤형근 알리기에도 앞장섰다. 박서보, 정창섭, 윤형근 등 단색화 작가의 초대전만 17회를 개최하여 갤러리현대와 함께 단색화 주도화랑으로 자리매김하였다.^{도판8}

대구 시공갤러리의 이태는 1992년 디렉터를 맡은 후 1996년을 시작으로 1997년, 1999년, 2002년까지 총 4회의《박서보展》을 개최하였다. 1996년 경북 예천에서 출생한 박서보의 귀향전으로 시작된 전시는 2002년의 컬러 신작 전시로 이어졌다. 그리고 1999년 닥지 작가 정창섭의 개인전을 열어 단색화 작가에 대한 애정을 보였는데, 2005년 대표의 별세로 문을 닫는다.

그후 2007년 안혜령이 화랑을 인수하여 리안갤러리로 명칭이 바뀌었으며, 리안갤러리는 2007년 김환기, 김영주金永周, 정창섭, 윤형근, 김창열, 박서보, 정상화, 이우환, 이강소 등의 작품으로《A table of korean contemporary Art展》을 개최하였으며, 2015년에는 박서보, 윤형근, 이강소, 이우환, 이동엽, 정상화, 정창섭, 하종현의 작품으로《A table of Korean contemporary Art II: Dansaekhwa展》을 열었다.

대구에서 김창열, 박서보, 윤형근, 이강소, 이우환의 그룹전으로 1992년 개관한 갤러리신라의 이광호는 개인전과 그룹전을 통해 단색화 작품을 선보였다. 1999년과 2003년에 윤형근의 개인전을 2회 열었고, 2009년에는 이강소와 윤형근의 2인전을 열었으며, 1999년과 2012년에는 박서보의 개인전을 열어 윤형근

과 박서보를 계속 소개하였다. 박서보의 1999년 전시는 드로잉과 회화로 구성되었으며, 2012년 전시는 박서보의 대구미술관 전시 후 열린 첫 전시였다. 2006년에는 독일 쾰른 아트페어Art Cologne에 윤형근과 박서보의 작품을 출품하였다.

부산 공간화랑의 신옥진은 1991년 박서보의 전시를 개최하였다. 이 전시는 작가의 회갑에 맞춰 국립현대미술관, 조선일보 미술관의 대형 전시와 상업화랑 세 곳에서 열린 전시 가운데 하나였다.

1994년 박영덕화랑의 박영덕은《윤형근展》을 개최하였으며, 이후 그룹전과 소품전에서 윤형근, 박서보, 정상화 등을 소개하였다.

1999년 노화랑의 노승진은 윤형근의 개인전을 개최하였으며, 2008년에는 정창섭, 김창열, 박서보, 하종현, 이강소 등의 그룹전을 열었고, 2015년에는 박서보 묘법의 밑그림인《에스키스展》을 개최하였다.

2002년 갤러리인의 양인은 윤형근의 사각형 색면 근작 대작들로 전시를 열었고, 같은 해 갤러리세줄의 성주영은 박서보의《드로잉展》을 개최하였다. 서울올림픽을 전후하여 한국화와 일부 유명 서양화가를 중심으로 형성된 미술시장이 세간의 관심을 대대적으로 받기 시작한 2005년까지 단색화 전시는 서울, 부산, 대구 등지에서 활동한 의리파 화상들의 의지와 노력 덕분에 쉬지 않고 이어졌다.

2006년 이후 투자파 화랑들의 기획특별전

2005년 말부터 한국 미술시장이 사상 초유의 호황을 누리기 시작했다. 서울올림픽을 전후해 일었던 호황에 이은 또 한 번의 붐이었다. 화랑들의 전시가 주도하던 미술시장에 기존의 서울옥션 외에 K옥션이 문을 열면서 경매시장의 경쟁이 가속화되었다.

당시는 세계 경제가 호황국면에 있었고 세계 미술시장도 덩달아 호황을 맞으면서 경매시장에서 기록경신이 계속 쏟아졌다. 이 과정에서도 단색화 시장은 예전보다 조금은 나아졌지만 눈에 띄는 큰 변화는 일어나지 않았고 그 동안 열심히 작가와 유대관계를 맺어온 화랑들이 열정과 의리로 전시를 여는 정도였다.

단색화 작가의 전시를 계속해온 갤러리현대는 2006년의 미술시장의 붐 이후 정상화의 전시만 2007년, 2009년, 2011년, 그리고 2014년까지 2, 3년 간격으로 계속 열었다. 오랫동안 유명한 갤러리에서 계속되는 정상화의 전시는 경매시장에서도 높은 낙찰률과 일정 수준의 가격대를 유지하며 작가의 인기를 끌어올렸다.도판9

2015년 갤러리현대의 개관 45주년 기념전인《Korean Abstract Painting》은 박서보, 윤형근, 정상화, 정창섭, 하종현, 김기린, 이우환, 김창열 등의 단색화 그룹과 1세대 모더니스트 그룹, 문자추상 Letter-abstract painting 작가, 추상인상주의 Abstract impressionism 작가 18인의 방대한 전시였으며, 단색화 작품이 다수

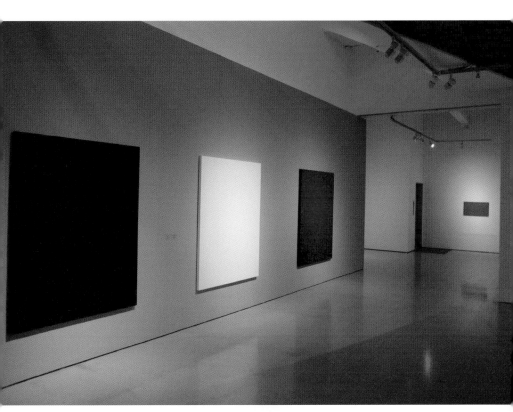

도판9
《정상화展》, 갤러리현대, 2014. 7 ⓒSo Jinsu

포함되어 있어서 단색화 붐을 실감하였다.

갤러리현대에서 개인전을 계속 개최하고 있는 작가는 정상화뿐이다. 1967년 프랑스로 건너간 후 중간에 일본에서 생활하던 시기까지 해외 생활 30년 동안 정상화가 국내에서 개최한 전시는 대부분 갤러리현대에서 열렸다. 갤러리현대와 정상화의 끈끈한 관계는 1970년대에 이성자, 남관, 김환기, 이응노, 김창열 등 프랑스에서 활동하던 한국 작가 전시를 계속 열던 갤러리 대표 박명자가 프랑스의 정상화 작업실을 방문한 인연으로 시작되었다. 작가와 갤러리의 변함없는 신뢰는 2014년까지 8회의 전시를 열어 정상화는 갤러리현대의 작가로 인식되고 있다. 갤러리현대는 정상화의 전작도록Catalogue Raisonné 발간을 위해 2014년 9월부터 2016년 9월까지 정상화의 모든 작품에 관한 소장처를 찾고 있다.

박서보의 전시를 계속해오던 샘터화랑은 2007년《윤형근展》을 열었고, 2013년《한국 현대미술: 단색화와 방법론의 역설展》에서는 박서보, 이우환, 정상화, 윤형근, 이강소, 하종현을 조명하는 전시로 확장되었다.

박서보 전시와 정창섭, 윤형근 등 단색화 작가를 계속 조명해 온 부산의 조현화랑은 2000년대 들어서도 2006년과 2010년《박서보展》을 개최하였다. 단색화 작가들이 집중적인 조명을 받는 2015년에는 컬러 신작 대작으로 박서보전을, 그리고 프랑스 페로탱갤러리Galerie Emmanuel Perrotin에서 개최된 정창섭의 해외

전시에 이어 국내 전시를 조현화랑에서 개최하였다.

2007년 작가 육성을 선언한 아라리오갤러리의 김창일이 박서보를 전속 작가 리스트에 올리고 브랜드 작가를 만들겠다고 선언했다. 2007년 경기도미술관에서 회고전을 치른 박서보는 중국 베이징 지우창 예술촌의 아라리오 베이징에서 초대전을 열었으며 2008년 아라리오 뉴욕에서도 《Empty the Mind展》을 개최하였다.^{도판10} 그러나 2008년 말부터 미국경제 침체의 영향으로 세계경제가 타격을 받으면서 한국 미술시장도 침체기로 접어들어 박서보와 아라리오갤러리의 관계는 더 이상의 진전을 이루지 못했다.

2006, 2007년 미술시장 호황기를 맞아 국내 화랑가에는 전략 작가, 브랜드 작가 발표 경쟁이 붙었다. 갤러리현대의 정상화, 아라리오갤러리의 박서보, 표갤러리의 정창섭 등 단색화 작가들이 오랜만에 프로모션의 대상에 올랐으나 불황의 여파로 실효를 거두지 못했다.

2001년 정창섭의 전시를 개최한 표갤러리의 표미선은 2006년과 2013년 하종현의 전시를 열었고, 한국 화랑의 베이징 지점 설립 붐이 일던 2007년 표갤러리 서울과 베이징 지점에서 정창섭 개인전을 개최하였다.

학고재의 우찬규는 2007년 정상화의 종이작업을 모아 《Process展》을 열었고, 매년 키아프와 홍콩에서 열리는 아트페어 등에서 정상화의 작품을 소개하고 있으며, 2008년과 2015년

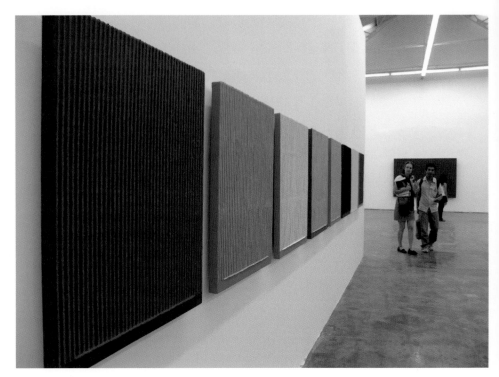

도판10 《박서보展》, 아라리오 베이징, 2007 ©So Jinsu

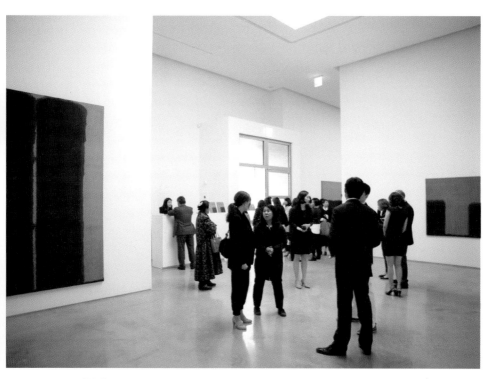

도판11 《윤형근展》, PKM갤러리, 2015 ⓒSo Jinsu

에는 1970~1980년대에 활동한 이동엽의 전시를 개최하였다. 2014년 말부터 2015년 초까지 학고재 상하이 지점에서는 이우환, 하종현, 정상화가 참여하는《대지무애大知無碍》가 열려 중화권 컬렉터들에게도 단색화를 알리는 계기가 되었다.

가나아트갤러리의 이호재는 2008년《하종현, 추상미술 반세기》전시를 통해 단색화 작가에 관심을 보였으며, 전시에 맞춰 대형 도록도 발간하였다.

경기도 파주 헤이리에 위치한 공간퍼플갤러리의 이윤진은 2011년 9월부터 2012년 3월까지 1차로 정창섭, 박서보, 정상화, 이승조李承祚, 서승원, 김태호金泰浩의 그룹전을 개최하였고, 2차 전시에서는 김기린, 김형대金炯大, 윤명로尹明老, 최병소崔秉昭, 오수환吳受桓, 이동엽의 작품을 선보였다.

PKM갤러리의 박경미는 윤형근의 유족과 사후전속을 맺고 전시와 아트페어 및 작가와 관련된 전반적인 사항을 관리하고 있다. 2015년 갤러리 이전기념 개관전으로 윤형근의 1970년대 작품 대작과 소품을 전시하였으며 영문판 화집을 발간하였다.도판11 PKM갤러리는 2016년 발간을 목표로 윤형근의 작품과 정보를 총망라하는 카탈로그 레조네 작업을 진행하고 있다.

대구 우손갤러리의 김은아는 2013년 1970년대 이후의 작품으로 정상화 개인전을 개최하였고, 2014년에는 1980년대 이후의 〈접합〉시리즈로 하종현의 전시를 열었다.

2010년대 들어 단색화 붐에 큰 모멘텀Momentum을 만든 국제

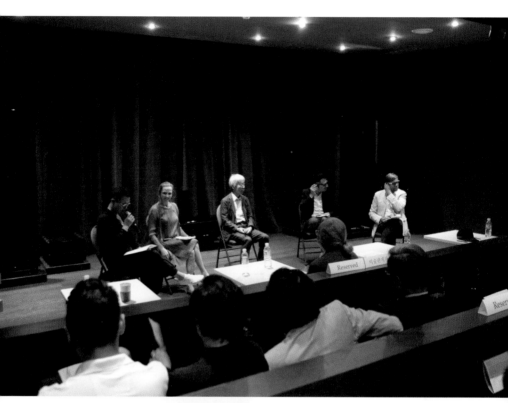

갤러리의 이현숙은 2010년 박서보의 전시를 개최하면서 이우환과 함께 단색화 작가의 해외 프로모션에 돌입하였다. 그리고 2014년에 개최한 《The Art of Dansaekhwa展》는 윤진섭 기획의 김기린, 정상화, 하종현, 이우환, 박서보, 정창섭, 윤형근을 아우르는 확대된 단색화 전시였으며, 광주비엔날레, 리움미술관 특별전이 열리는 시기에 맞춰 해외의 평론가와 작가들이 참가한 심포지엄을 열어 단색화의 가치와 의미를 국제적으로 담론화하는 계기를 마련하였다.^{도판12}

2015년에는 벨기에 보고시안 재단과 협력하여 이용우 기획의 제 56회 베니스 비엔날레의 병렬전시인 《단색화Dansaekhwa 展》을 이탈리아 베네치아에서 개최하여 김환기, 권영우, 박서보, 이우환, 정상화, 정창섭, 하종현 등을 비엔날레 기간 내내 세계인에게 알렸다.

오늘의 단색화 붐과 작가들의 성장 배경에는 40년이 넘는 오랜 세월 동안 열성을 다한 많은 화랑들의 공헌이 함께 하고 있다. 1기, 2기, 3기의 단색화 시장 형성과 발전에 기여한 모든 화랑과 대표들의 안목과 헌신은 모노크롬, 미니멀리즘, 추상미술이 혼합된 한국 고유의 단색화의 역사를 함께 썼다고 평가할 수 있다.

일찍이 1970년대에 국내의 명동화랑, 문헌화랑, 공간화랑, 서울화랑과 일본의 무라마츠화랑, 도쿄화랑, 긴화랑, 모토마치화랑, 시나노바시화랑 등의 전시에서 발아發芽된 단색화는 기나

긴 세월을 버텨서 2010년대에 들어서 미국, 프랑스, 홍콩, 중국 등 세계 곳곳의 화랑에서 한국의 국화인 무궁화처럼 강인한 생명력을 발휘하고 있다. 2014년 이후 해외 갤러리에서의 전시는 해외로의 전시 확장과 함께 해외 갤러리를 통한 세계 유수의 아트페어 출품이라는 프리미엄을 창출하였다.

단색화 작가의 국내외 아트페어 참가

1979년 이후의 국내 아트페어

한국 미술시장에서 단색화 작품의 전시와 판매는 1970년대부터의 화랑 전시, 1998년 말에 시작되어 2005년에 경쟁체제에 돌입한 경매시장, 그리고 1979년부터 시작된 한국 화랑협회의 화랑미술제와 2002년부터 시작된 한국 국제 아트페어KIAF, Korea International Art Fair 등에서 입체적으로 이루어지고 있다.

국내에서 아트페어가 일반인에게 많이 알려진 것은 2002년의 키아프 출범 이후이며, 특히 2008년 미국의 서브프라임 모기지 사태Subprime mortgage crisis 이후 2005년 말부터 급성장하던 미술시장이 갑자기 침체국면으로 접어들면서 전시 축소와 취소를 대신하는 대안으로 부상할 때부터였다. 그러나 한국 화랑들은 1980년대와 1990년대부터 이미 국내의 화랑미술제와 프랑스 파리에서 열린 피악, 미국의 시카고 아트페어와 L.A 아트페어, 일본의 아트페어 도쿄의 전신인 니카프NICAF 등에 참가하여

우리 작가의 세계화에 앞장섰다.

각각의 화랑이 전속 작가 또는 국내외 거래 작가의 작품을 판매하는 키아프에 출품된 단색화 작가별 현황을 살펴보면 박서보의 작품이 가장 많았다. 2002년부터 2014년까지 13년간 누적 통계로 35개 화랑에서 박서보의 작품을 선보였으며, 정상화 17개, 윤형근 10개, 하종현 8개, 그리고 정창섭이 4개 화랑이었다. 박서보의 작품을 가장 많이 선보인 화랑은 13년간 빠짐없이 출품한 샘터화랑이고, 조현화랑이 9회, 그리고 갤러리현대와 갤러리유로 등 13개 화랑이 1회씩 출품하였다. 정상화 작품은 학고재 7회, 갤러리현대 3회, 갤러리원과 우손갤러리가 각각 2회씩 출품하였다.^{도판13}

윤형근의 작품은 갤러리신라가 3회, 샘터화랑과 조현화랑이 2회씩, 프랑스 파리의 장 브롤리갤러리, 리안갤러리, 포커스갤러리 등이 각 1회씩 출품하였다. 하종현의 작품은 갤러리유로가 4회, 갤러리예맥, 갤러리박영, 우손갤러리, 독일의 갤러리 윈터 Galerie Winter 등이 1회씩 출품하였다. 정창섭의 작품은 조현화랑이 3회, 갤러리유로가 1회 출품하였다.

13회를 개최하는 동안 키아프에 단색화 작품을 출품한 갤러리 순위를 살펴보면 샘터화랑이 박서보 13회와 윤형근 2회를 합쳐 15회로 가장 많았고, 조현화랑이 박서보 9회, 정창섭 3회, 윤형근 2회를 합쳐 총 14회로 뒤를 이었다.

학고재는 정상화 작품을 7회 연속 출품하였고, 갤러리유로가

도판13 △박여숙화랑 부스, KIAF, 2014 ⓒSo Jinsu
▽샘터화랑 부스, KIAF, 2014 ⓒSo Jinsu

하종현 4회, 박서보와 정창섭을 각각 1회씩 출품하였고, 갤러리 현대가 정상화 3회, 박서보 1회 출품하였다. 이 가운데 13년간 줄곧 박서보 작품을 출품하였고, 특히 2006년부터 3년간은 작가 단독 전시로 부스를 꾸민 샘터화랑, 9회에 걸쳐 박서보 작품을 계속 선보인 조현화랑, 그리고 2007년의 화랑 전시 이후 계속 정상화 작품을 소개한 학고재 등을 키아프의 단색화 주력 화랑으로 꼽을 수 있다.

단색화 붐이 시장에 확산된 2014년의 키아프에 출품된 단색화 작품은 박서보 13점, 윤형근 9점, 정상화 6점, 정창섭 5점, 하종현 3점이었다. 총 10개 화랑이 복수의 작가를 참가시킨 경우까지 합쳐 전체 14개 화랑이 36점에 달하는 작품을 출품하여 매년 다수의 작품이 출품되는 이우환의 7점을 넘거나 근접하여 2014년 키아프에서도 단색화 인기가 확연히 나타났다.

키아프의 단색화 작품 출품 갤러리 수를 연도별로 보면 부산에서 열린 2002년 1회 때 4개, 서울로 옮겨 치른 2회 때는 7개에 달했다. 그 후 계속 감소하였으며 미술시장이 활황이었던 2006~2007년에도 3개에 불과했다. 그러나 미술시장의 침체가 시작된 2008년부터는 오히려 6, 7개로 증가하였고, 단색화 붐인 2014년에는 14개의 갤러리가 단색화 작품을 선보이고 특별전까지 열려 절정에 달했다.

2015년 4월 부산에서 열린 부산 국제화랑아트페어의《한국의 단색화와 앤틱》특별전, 8월에 서울 콘라드 호텔에서 열린

아시아 호텔 아트페어의 한국 단색화 특별전에서도 단색화의 수용과 활용의 범위가 확장되며 단색화 열기가 이어졌다.

1984년 이후의 해외 아트페어

한국 화랑들의 해외 아트페어 참가는 1980년대에 시작되었다. 1960~1970년대의 경제개발 5개년 계획 추진과 수출 드라이브 정책으로 경제발전과 무역성장이 진행되면서 미술시장도 국제화하기 시작하였다. 첫 출발은 일본과 프랑스에서 활발한 활동을 하던 진화랑이 1984년 프랑스 파리에서 열린 피악FIAC에 김기린, 남관, 박서보, 이우환, 황주리黃珠里 등 9명의 작품을 출품한 것이었다. 이때부터 한국화랑의 피악 참가가 시작되어 가나화랑이 1985년부터 1990년대 초까지 최종태崔鍾泰, 이만익李滿益, 이종상李鍾祥 등의 작품을 선보였다.

1988년 서울올림픽을 전후하여 국내화랑의 해외 아트페어 참가는 급증했다. 1987년에 갤러리현대가 시카고 아트엑스포에 정상화, 심문섭의 작품을 출품하였고, 1988년에는 이우환을 미국의 시카고 아트엑스포에 소개하였다. 진화랑은 1987년 L.A. 아트페어에 김봉태金鳳台, 남관, 박서보, 백남준, 이우환 등 13명의 작품을 출품하였고, 1989년에는 박서보의 작품을 출품하였다. 그리고 표화랑이 1988년에 김구림金丘林을 L.A. 아트페어에 소개하였다. 서울올림픽이 열린 1988년에는 스페인 아르코 국제미술제, 스웨덴 스톡홀름 아트페어 등으로 참가가 확대되었다.

1990년대에 들어서서 단색화 작가들의 해외시장 진출은 더욱 활발해졌다. 1990년에 시작된 도쿄미술박람회에 국내 화랑들이 대거 참가하면서 해외 아트페어 참가에 이어 아시아 국제 아트페어 참가가 시작되었다. 도쿄 미술 박람회에 참가한 국내 화랑은 국제갤러리, 갤러리미, 맥향화랑, 샘터화랑, 진화랑, 표갤러리 등 10여개에 달했다. 1991년 두손갤러리는 도쿄 미술 박람회에 고영훈高榮勳, 박서보, 오수환 등의 작품을 출품하였고, 갤러리현대는 시카고 아트엑스포에 김창열, 백남준, 이우환, 정상화 등의 작품을 출품하였다.

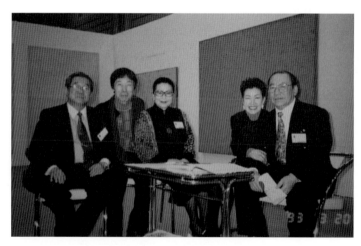

도판14 도쿄 NICAF, 진화랑, 좌측부터 하종현, 이우환, 유위진 대표, 최재은, 박서보, 1993

1992년에 시작된 일본 국제현대미술제NICAF에 가나아트갤러리, 나비스화랑, 갤러리현대 등이 참가하였는데 나비스화랑이 하종현, 갤러리현대가 백남준과 이우환의 작품을 선보였다. 1993년의 니카프에는 진화랑의 자매회사인 진아트갤러리가 정창섭, 하종현, 차우희의 작품을 출품하였고, 갤러리현대가 정상화, 김창열, 이우환, 백남준 등의 작품을 출품하였으며, 선화랑이 박서보의 작품을 출품하였다.도판14

1996년 프랑스 피악에는 진아트갤러리가 하종현, 차우희 등의 작품을 출품하였고, 조현화랑은 박서보의 단독 부스를 차려

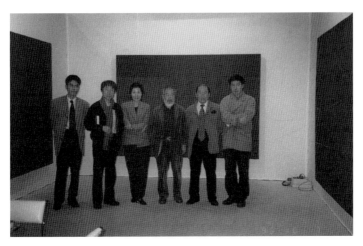

도판15 파리 FIAC, 조현화랑, 좌측부터 큐레이터, 이우환, 조현 대표, 김창열, 박서보, 이배, 1996

대대적인 프로모션에 나섰다.^{도판15}

1997년 아트바젤에는 갤러리현대, 가인, 국제갤러리, 박여숙화랑, 가나화랑 등이 참석하였으며, 박여숙화랑에서 출품한 정창섭의 한지작업이 2천 3백만 원에 판매된 결과가 국내 언론에 소개되기도 하였다.

2000년에는 호주에서 열린 제 7회 멜버른 아트페어에 샘터화랑, 진화랑, 박영덕화랑이 참여하여 단색화 작품들이 세계에서 모인 68개 화랑의 작품들과 판매 경쟁을 벌였다. 당시 진화랑은 박서보, 샘터화랑은 하종현, 이강소, 김봉태 등을 선보였다. 2005년에는 상하이예술박람회 특별전에 단색화 작가들이 초대되어 박서보, 윤형근, 정창섭의 작품이 전시되었다. 당시에 전시장 입구에 설치된 대형 전시대의 단색화 작품들을 신기한 눈으로 바라보던 중국인들이 2010년대 중반에 들어서면서 추상화 붐을 일으키고 있다.

2011년 뉴욕 소호에서 열린 제 2회 코리안아트쇼Korean Art Show에 참가한 샘터화랑은 박서보의 작품을 대거 출품하여 좋은 판매 실적을 올렸다. 해외 아트페어에 출품된 단색화는 1990년대의 초기 홍보 시대에서 2000년대의 확장기를 거쳐 2010년에 드디어 판매의 시대로 접어들었다. 국제갤러리가 영국 프리즈 아트페어 마스터스Frieze Art Fair Masters와 스위스의 아트바젤 등에서 선보인 하종현, 박서보, 이우환, 정상화, 정창섭, 김기린, 권영우 등의 작품이 미술관과 개인 컬렉터에 판매된 점도 단색화의

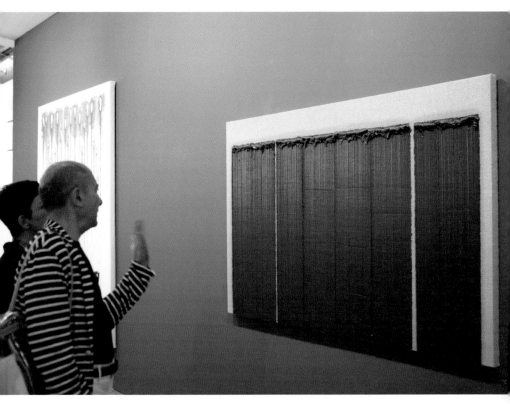

도판16 스위스 아트바젤, 국제갤러리 부스, 2015 ⓒSo Jinsu

국제화에 대한 큰 기여를 했다.^{도판16}

2015년 3월에 열린 아트바젤 홍콩에서는 국제갤러리의 이우환, 박서보, 하종현 작품, 학고재의 정상화와 이우환 작품, PKM 갤러리의 윤형근 작품, 그리고 미국 갤러리 블룸&포Blum&Poe의 단색화 그룹 작품과 프랑스 페로탱갤러리Perrotin의 박서보 작품 등이 다수 선보였다. 아트바젤 홍콩의 열기는 갤러리현대가 아트 센트럴Art Central에서 선보인 단색화 작품전에서도 이어졌다. 6월에 스위스 바젤에서 열린 아트 바젤에서도 국내 갤러리와 서구 갤러리들의 부스에 단색화 작품이 동시다발적으로 선보여 세계화의 토대가 차근차근 쌓여갔다.

단색화 붐과 미술시장의 확장

1970년대 초부터 시작된 단색화 전시는 한국 화랑의 역사와 거의 같은 역사를 가지고 있다. 88서울올림픽 개최 전까지 화랑의 기반을 쌓기 바빴던 자존심 강한 화랑 대표들이 소신을 갖고 열었던 단색화 전시에서 출발하여 제법 규모를 갖추며 서양화 바람이 일었고 2006, 2007년에는 경매시장의 활황과 화랑진시가 호황이던 시기에도 단색화 판매는 그다지 괄목할만한 판매실적을 올리지 못했지만 판매에 연연하지 않고 단색화의 가치에 주목하고 작가와의 의리와 신뢰를 지키며 계속해서 전시를 열었던 갤러리들이 있었기에 오늘의 단색화 붐은 가능했다.

40년 세월이 흐른 2010년대 들어 몇몇 국내 대형 갤러리의 자본축적과 국제 마케팅 전략이 도입되고, 단색화 붐을 계기로 기존의 단색화 주도 화랑과 신진 화랑 사이에 작가 확보와 관리 경쟁이 일어나고, 침체 국면을 벗어나기 위해 국내 미술시장 관계자들의 정면 돌파 정신이 발휘되고 있다. 그동안 해외 전시와 아트페어를 통해 구입된 해외 미술관 소장품들이 전시품으로 선보이는 단계로 들어가면서 국내 화랑의 다른 전시와 아트페어, 그리고 경매시장에 회복의 기운이 나타나고 있다.

복수 경매회사들의 경쟁도 단색화 시장 활성화의 큰 요인으로 작용하였다. 경매 회사라는 특성상 경매시장이 가장 먼저 경기변동의 영향을 받고, 시장의 회복 징후를 가장 먼저 느낄 수 있어 2014년 후반부터 단색화 시대가 열리면서 컬렉터와 화랑의 창고에서 잠자던 단색화 작품들이 빛을 보기 시작하였고, 수요 급증으로 가격경쟁까지 일어났다.

국내 경매시장의 단색화 열풍이 일어나는 시기에 해외 유수의 갤러리들이 단색화 작가의 전시를 개최하면서 작가와 가격 관리가 국제적으로 이루어지고 있고, 중국의 추상미술, 일본의 구타이 그리고 한국의 단색화를 묶는 아시아 주요국의 추상회화 발굴 붐이 홍콩의 크리스티와 소더비까지 확산되면서 이우환, 김환기, 백남준 외에 단색화 그룹이 한국을 대표하는 또 하나의 아이콘으로 부각되었다.

서울옥션과 K옥션의 홍콩 경매는 해외 대표 갤러리들이 지

점을 설치한 홍콩에서 아시아 각국의 대표 작가를 선점하는 경쟁과 맞물렸고, 거기에 세계 최대의 경매회사들까지 가세하면서 아시아를 대표하는 홍콩 시장에서 단색화의 인지도와 중요성이 한층 커졌다.

유럽과 미국에서도 단색화에 대한 수요가 늘고, 해외 갤러리들의 전시 요청도 늘고 있고, 세계 유수의 미술관들이 단색화 작품을 구입하기 시작했다. 국내외 화랑의 전시, 국내외 아트페어, 국내외 경매로 이어지는 단색화 시장의 입체적 성장은 5명의 선도 작가와 함께 김기린, 이동엽, 허황許榥, 최명영, 서승원, 김태호 등의 작가들에 대한 관심도 커지고 있어 한국 미술시장을 확대시키고 세계화하는데 큰 기여를 하고 있다.

1970년대 한국 단색화의 태동과 전개

단색화와 미적 모더니티의 발현

최근 들어 국내외 미술계에서 급격히 부상하고 있는 '단색화Dansaekhwa'는 기실 그 연륜을 따지면 무려 40년을 넘어선다. 이는 불과 3년 전만해도 꺼져가는 불씨에 불과했으나, 가까스로 기사회생하여 한국 현대미술의 대표적인 브랜드로 성장하는 중이다.[1]

그렇다면 단색화는 어떻게 그토록 짧은 기간에 세계인의 주목을 받게 되었는가? 거기에는 여러 요인이 있겠지만, 무엇보다도 한국의 단색화가 지닌 고유의 특질을 들 수 있다. 서구의 미니멀리즘이나 미니멀 아트Minimal art와는 현격히 다른 어떤 '질質'이 그 안에 있기 때문에 가능할 수 있었던 것이다. 그것이 과연 무엇인가 하는 점을 찾고자 하는 것이 이 글의 집필 목적이다. 서구와는 근본적으로 다른 어떤 '질', 예컨대 한국 고유의 정서

와 역사, 그리고 사유 체계에서 비롯된 미적 특질이 그 안에 내재돼 있다고 상정하고 그것이 과연 무엇인지 밝혀보고자 하는 것이다. 그러기 위해서는 무엇보다도 단색화가 태동된 1970년대의 미술계를 둘러싼 제반 여건과 상황을 우선 살펴볼 필요가 있다.

한국현대사에서 1970년대는 '희망'과 '절망'이 공존한 시대였다. '희망'이란 근대화 정책을 통해 한국이 전례 없이 눈부신 경제적 도약의 발판을 마련한 시기요, '절망'이란 그러한 경제적 도약의 이면에 목표 달성을 위한 인권의 탄압이 상존하고 있었기 때문이다. 단색화는 이처럼 희망과 절망이 혼재하던 시기에 탄생한 '이념의 독자獨子'였다.

서구에서 발원한 다양한 미술사조들의 범람 속에서 독자적인 '미적 가능성'을 잉태한 그것은 당대의 미술제도에 힘입어 1970년대를 통해 번창해 나갔다. 그것은 당시의 미술계 상황에서 '전위' 혹은 '현대미술'의 동의어로 간주되었다. 고답적인 국전國展, 대한민국미술전람회의 위세가 여전히 맹위를 떨치던 그 무렵, 단색화는 생소한 회화적 개념과 문법으로 인해 대중은 물론 심지어는 미술인들마저도 이해하기 어려운 미술사조로 치부되었다.

문제의 핵심은 '평면성'의 개념이었다. 검거나 희게 칠해진 캔버스 앞에서 관객들은 낯선 표현술에 어리둥절하기 일쑤였다. 도대체 이게 뭐란 말인가? 전시장에 들른 대부분의 관객들은 고개를 갸우뚱하며 깊은 사색에 잠겼다. 단색화 작품들이 집

단적으로 내걸린 1970년대 중반의 앙데팡당Independant, 서울현대 미술제, 에꼴 드 서울École de Seoul 등등의 전시장[2]에서 이러한 광경을 목도하기란 흔한 일이었다. 그것은 전혀 대중적이지 못했던 것이다.도판1

'대중적이지 못하다'는 말의 이면에는 대중에게는 낯선 어떤 회화적 장치가 그 안에 숨겨져 있다는 의미를 띠고 있다. 그 것은 회화를 회화이게끔 하는 근본적인 어떤 것, 즉 클레멘트 그린버그Clement Greenberg의 잘 알려진 용어를 빌면 "평면성의 용인"이었다. 평면을 평면 그 자체로 받아들이는 일, 다시 말해서

도판1
《제1회 에꼴 드 서울展》,
국립현대미술관, 1975

평면성을 회화의 존재론적 조건으로 인식하는 일이야말로 '미적 모더니티Aesthetic Modernity'의 핵심이었던 것이다.

한국 현대미술에서 이 '미적 모더니티'의 발현이 가장 잘 드러난 것이 바로 단색화였다. 그 까닭에 그것을 동시대 관객의 인식 수준에서 알아차리기란 매우 지난至難한 일이었다. 평면성의 개념을 둘러싼 문법이 매우 생소하고 난해했기 때문이다.

그리고 무엇보다 그것은 근대의 소산이었다. 서구의 역사가 입증하듯이, '미적 모더니티'란 근대사회의 긴 역사적 터널을 통과해야만 획득할 수 있는 것이기 때문에, '근斤'이나 '척尺'과 같은 전통적 도량형의 잔재가 채 가시지 않은 당대의 의식 수준으로선 이해하기 어려운 일이었다.[3] 이른바 근대가 체질화되지 못한 상태에서 이의 내면화란 기대 자체가 성급한 일이었기 때문이다.

훗날 단색화를 포함하여 당시에 유행한 하이퍼 리얼리즘Hyperrealism, 개념미술Conceptual Art, 이벤트Event, 오브제Objet, 설치미술Installation Art, 비디오 아트Video Art 등이 '서구적 아류'로 치부되고 비판된 데에는 이러한 당대의 문화적 조건과 사회적 상황에 대한 고려가 부족했던 데 기인한다. 당대의 정치, 경제, 사회, 문화적 조건과 상황에 대한 섬세한 이해가 결여된 상태에서 그것을 단순히 '서구적 아류'로 치부할 때, 거기에는 부친 살해의 '오이디푸스 콤플렉스Oedipus Complex'가 존재할 가능성이 상존하기 때문이다.

예술 사회학적 관점에서 보면, 1970년대에서 1980년대에 이르는 단색화 발흥勃興의 이면에는 일종의 화단 정치적 복선이 깔려있었다. 그것은 단도직입적으로 말하면 전후戰後 '앵포르멜 세대의 귀환'을 의미한다. 그리고 거기에는 피에르 부르디에Pierre Bourdieu가 말한 '아비투스Habitus' 즉 '취향'의 문제가 개재돼 있었다.

1956년, 동방문화회관에서 열린《4인展》의 작가들, 즉 김영환金永煥, 김충선金忠善, 문우식文友植, 박서보에 의한 '반反국전 선언'은 그것이 다분히 정치적인 함의를 지닌 것이었다 하더라도, 그 이면에는 구태의연하고 고루한 '국전풍'에 대한 '취향'의 문

도판2
《제4회 현대展》, 덕수궁미술관, 1958

제가 깔려 있었다.

그것이 구체적으로 드러나게 되는 것은 이태 뒤인 1958년의 제 4회《현대展》에 이르러서다.^{도판2} 이른바 '비정형Informel'이라고 하는, 유럽의 앵포르멜과 미국의 추상표현주의Abstract expressionism를 혼합한 추상회화가 전면적으로 부상되기에 이른 것이다. 비정형 회화는 미술평론가 이경성李慶成이 '미의 전투부대'라고 부른 현대미협現代美協의 멤버들, 즉 김서봉金瑞鳳, 김창열, 김청관金靑鰥, 나병재羅丙宰, 이명의李明儀, 이양로李亮魯, 박서보, 안재후安載厚, 장성순張成旬, 전상수田相秀, 조동훈趙東薰, 하인두河麟斗 등등에 의해 반半구상화풍에서 완전한 추상으로의 전환이 이루어졌다. 당시 이 전시를 본 방근택方根澤은 '한국 최초의 소위 앵포르멜의 집단적 출현'을 맞이하게 되었다며 깊은 관심을 표명했다.[4]

앵포르멜의 쇠퇴와 A.G. 그룹의 대두

그러나 1950년대 후반의 화단을 뜨겁게 달궜던 앵포르멜의 열기도 약 10년 정도의 시간이 흐른 1960년대 중반에 이르면 점차 시들해지기 시작한다. 양식의 포화상태에 이른 것이다. 그 사이를 치고 들어온 것이 바로 '무無동인', '신전新展동인', '오리진'으로 대변되는《청년 작가 연립전》1967 세대였으며, 당시 이들이 들고 나온 것은 '탈脫평면'이었다. 그들의 무기는 앵포르

멜 세대가 그러했듯이 서양에서 유입된 오브제와 설치, 해프닝과 같은, 선배 세대에게는 다소 생소한 사조들이었다. 이른바 팝 아트, 네오다다Neo-Dada, 구체음악Concrete music, 해프닝Happening 등으로 대변되는 서양의 미술사조는 당시 신세대의 전유물처럼 여겨졌다. 그것들은 평면을 벗어나 있다는 점에서 공통적이었다.

1950년대 중반에서 1960년대 중반까지 10여 년간 화단을 점령했던 앵포르멜 세대들이 미학적 지향점을 잃고 갈팡질팡하는 사이 '제4집단' '공간과 시간S.T.' '한국 아방가르드 협회A.G.' '신체제' 등등의 전위적 그룹들이 전열을 갖추기 시작하기에 이르는데, 그것이 1970년대 초반이었다.

이 시기의 한국 사회는 1963년에 실시된 대통령선거에서 박정희 후보가 대통령에 당선되면서 '제3공화국'의 시대로 진입하고 있었다. 양성우梁性佑 시인이 '겨울 공화국'이라고 부른 이 시기는 경부고속도로 개통1970과 수출 100억불 달성1977이 상징하듯, 경제성장을 위해서는 개인의 인권과 자유가 억압되던 시절이었다. '잘 살아보세'라는 계몽적 성격의 대중가요가 유행을 하고, 산업발전을 홍보하기 위한 팔도강산 시리즈김희갑, 황정순 주연가 국영 KBS TV의 흑백 브라운관을 타던 이 무렵의 화두는 새마을운동으로 대변되는 '조국 근대화'였다. 경공업에서 중화학공업으로의 이행은 전통사회에서 산업사회로의 전환을 의미했다. 서울을 비롯한 대도시에 아파트가 들어서면서 주거환경과 문화에 일대 변화가 일어난 것도 이 무렵이었다. 따라서 앵포르

멜 세대에 의한 단색화의 발흥이 이 시기와 겹치는 것은 전혀 우연이 아니다.

여기서 'A.G.Avant-Garde'에 대해 잠시 살펴볼 필요가 있다. 단 도직입적으로 말하자면, 그것은 실패한 예술운동이었다. 앵포 르멜의 뒤를 이어 전위미술 운동의 적통을 계승한 A.G. 그룹은 애초에는 참신한 캐치프레이즈를 내걸고 출범을 했다. '전위에 의 강한 의식을 전제로 비전 빈곤의 한국 화단에 새로운 조형질 서를 모색하고 창조하여 한국 미술문화 발전에 기여할 것'을 표 방한 이 단체는 그러나 불과 다섯 해를 못 넘기고 자진 해체되 기에 이른다.

도판3
「A.G. No.3」, 한국아방가르드협회, 1970

1970년대 초반에 김인환金仁煥, 오광수吳光洙, 이일 등 미술평론가들에 의해 이론적 지지를 받은 이 단체는 오브제와 설치 중심의 실험적이며 전위적인 경향을 띠었다. 곽훈, 김구림, 김동규, 김차섭金次燮, 김청정金晴正, 김한金漢, 박종배朴鍾培, 박석원朴石元, 서승원徐承元, 송번수宋繁樹, 신학철申鶴澈, 심문섭沈文燮, 이강소, 이건용李健鏞, 이승조李承祚, 이승택李升澤, 조성묵趙晟默, 최명영, 하종현 등등의 면모를 통해 엿볼 수 있듯이, A.G.는 당대 화단 최고의 엘리트들로 구성돼 있었다.도판3

이러한 사실은 현재 70대 중반에서 80대 중반에 이르는 연령의 분포를 보이는 이 멤버들 가운데 단 한 사람의 낙오자도 없이 화단의 원로이자 동시에 현역으로 활동을 하고 있다는 점에서도 입증된다.

뿐만 아니라 김한이나 이승조 등 작고 작가의 경우도 생전에 이미 화업畫業의 일가―家를 이루었다는 점에서 특기할 만하다.

A.G.는 1972년까지 모두 세 차례의 테마전을 가졌다. 《확산과 환원의 역학》1970, 《현실과 실현》1971, 《탈脫관념의 세계》1972가 그것이다. 이들은 『A.G.』라는 제목의 회지를 발간하여 미술잡지가 희귀하던 당시의 미술계에 최신 해외 미술이론을 공급, 독자들의 갈증을 풀어주기도 했다.

1974년에 국립현대미술관에서 열린 《서울비엔날레》는 "전위에의 강한 의식을 전제로 (……) 한국 미술문화 발전에 기여할 것"을 강령으로 삼은 이 단체가 내세운 야심찬 기획이었다. 그

러나 미술평론가 이일을 선정위원으로 위촉, 국제전을 지향하
겠다고 약속한 이 행사는 어찌된 영문인지 단 한 차례에 그치고
만다.

더 이상한 일은 그 다음에 일어났다. 이 단체는 이듬해에 정
기전을 열었으나 이 전시에 참가한 회원은 회장인 하종현을 포
함, 김한, 신학철, 이건용 등 단 4명에 불과했다. 그것은 박서보
를 비롯한 '전쟁세대앵포르멜'에 대한 '4·19세대A.G.'의 투항이었
다. 그리고 거기에는 미술의 이념이나 그룹의 입장 차이가 아니
라, 국제전 참가를 비롯한 여러 이권을 둘러싼, 화단 정치에 의
해서 파생된 교묘한 복선이 깔려 있었다.

이렇게 해서 1970년대 초반, 한국 화단에서 전위의 기치를
높이 내걸고 왕성한 실험을 전개했던 'A.G.'는 대단원의 막을
내리게 된다.

1970년대 단색화의 정착과 확산

한국의 단색화를 제대로 이해하기 위해서는 1970년대 한국
의 정치, 경제, 사회, 문화적 상황과 함께 당시 화단의 역학力學
관계에 대한 이해가 전제되어야 한다. 앞에서 다소 장황할 정도
로 A.G.의 활동상에 대해 기술한 까닭도 바로 여기에 있다. 이
글의 서두에서 나는 단색화를 가리켜 '앵포르멜 세대의 귀환'이
라고 쓴 바 있다. '귀환'이란 '되돌아왔음'을 의미한다. 아방가르

드의 본래 의미를 되새기자면, 군사적인 용어로 '탈환'이라 해도 무방하다.

'고지의 탈환'이란 군사적 용어만큼 예술의 사회사를 적확的確하게 설명할 수 있는 단어는 없다. 이것이 바로 본디 군사용어였던 '아방가르드전위예술'가 문화적으로 전용轉用된 이유인 것이다. 삶의 치열성이 곧 예술의 치열성이기도 하다는 사실을 염두에 둔다면, '고지' 점령을 둘러싼 치열한 공방전이 예술분야에서 일어났다고 해서 하등 이상할 것이 없다. 어느 것이든 그것이 곧 삶 그 자체이기 때문이다.

A.G.가 야심차게 서울비엔날레를 연 이듬해인 1975년에 박서보가 주도한 서울현대미술제와 에꼴 드 서울이 창립되고 A.G.를 비롯한 여러 단체의 흡수 통합이 이루어지면서 많은 수의 작가들이 백색 단색화로 전환, '단색파'의 획일화 현상이 두드러지기 시작했다.[5]

국제전 참가를 위한 작가 선정을 목적으로 창설된 '앙데팡당'은 1972년에 경복궁 국립현대미술관에서 첫 전시를 가진 이래, 1973년 국립현대미술관이 덕수궁으로 이전하자 이곳에서 지속적으로 열렸다. 1972년의 제 1회 《앙데팡당展》은 한국미술협회이하 미협가 주최했다. 그것은 당시 미협 국제 분과 위원장 겸 부이사장으로 막강한 권력을 행사한 박서보에 의해 《파리 비엔날레》를 비롯한 여러 국제전에 참가할 작가를 선발할 목적으로 창설된 무無심사 독립전이었다.

제 1회 전시의 심사위원으로는 재일在日화가인 이우환이 초
청되었다. 그는 훗날 한국의 단색화와 관련하여 역사적인 전시
로 평가되는《한국 5인의 작가, 다섯 개의 흰색展》이 열리는 일
본 도쿄 소재 도쿄화랑의 주인인 야마모토 다카시와 함께 전람
회장을 둘러보고 이동엽과 허황의 흰색 계통의 그림을 당선작
으로 선정했다.[6] 일제 강점기 때 한국에 살면서 조선의 백자에
심취했던 야마모토 다카시는 이 두 사람의 흰색 작품들에 깊은
관심을 표명했고, 이는 훗날 자신의 화랑에서《한국 5인의 작가,
다섯 개의 흰색展》을 여는 계기가 되었다.

한국의 단색화가 언제 맨 처음 발화發火했는가 하는 문제
는 아직 명확하게 규명돼 있지 않다. 그러나 1969년에 발행된
『A.G.』의 표지에 서승원의 기하학적 작품〈동시성〉이 소개된

도판4
『A.G. No.1』 표지작품 서승원〈동시성〉
한국아방가르드협회, 1969

도판5　하종현, 접합77-1, 마포에 유채, 154x117cm, 1977 ⓒ하종현

적이 있으며, 이반의 제 19회 국전 입선작인 〈Instant 폐문 백〉, 권영우의 〈70-21〉제 19회 국전, 1970, 정창섭의 〈원대원圓對圓〉제 19회 국전, 1970, 김형대의 〈백의민족〉제 18회 국전, 1969 등의 작품에서 흰색이 주조主潮로 된 것을 확인할 수 있다. 도판4, 5

또한 1972년 9월, 명동화랑에서 개최된 《5인의 백색展》김주영金珠映, 이원화, 이종남李鍾男, 엄희옥, 여명구 은 검정색 단색화를 그린 김주영을 제외한 나머지 작가들은 모두 흰색 계통의 작품을 출품, 처음으로 흰색이 집단화되는 양상을 보였다.[7]

이러한 선례들은 1970년대 단색화가 어느 날 갑자기 생성된 것이 아니라 1960년대 후반부터 서서히 탄생의 조짐을 보이고 있었다는 것을 증명해 준다. 그 중에서도 특히 《5인의 백색展》은 최초의 집단적 움직임이었다는 점에서 주목된다.

단색화의 미적 특질과 구조

한국의 단색화는 '마음의 예술'이다. 그것은 물감이란 물질을 매개로 화가의 마음이 캔버스에 스며들면서 이루어지는 시간 축적의 결과물이다. 그 과정에서 단색화 특유의 '발효酸酵의 미학'이 탄생한다. 한국의 단색화 가운데서도 특히 김기린, 박서보, 윤형근, 이동엽, 정상화, 정창섭, 최병소 등의 작품은 오랜 시간 동안 국물을 고는 가운데 특유의 맛을 자아내는 한국의 독특한 '탕湯' 문화를 연상시킨다.

설렁탕과 곰탕으로 대변되는 한국의 탕 음식에서 가장 중요한 요소는 시간성인데, 이는 같은 행위의 무수한 반복을 통해 특유의 화면 질감을 형성하는 데 필요한 시간의 투여가 이 작가들 작업의 제작상의 특징이라는 사실과 일맥상통하는 부분이다.

한지를 20여 차례에 걸쳐 캔버스에 바른 뒤 다시 그 위에 검정색 물감을 바르거나 스프레이로 도포塗布하는 김기린의 행위, 엷은 톤의 회색이나 베이지 색 물감을 바르고 마르기 전에 연필로 일정한 형태의 빗금을 긋는 박서보의 행위, 묽게 희석시킨 다색茶色과 청색 물감을 캔버스의 아사 천에 반복적으로 칠해 스미게 하는 윤형근의 행위, 캔버스에 흰색을 칠한 뒤 반복적으로 붓질을 가해 회색 톤의 아련한 자취를 드러내는 이동엽의 행위, 캔버스에 격자를 만든 뒤 물감을 떼어내고 그 자리에 유사한 색의 물감을 채워 넣는 정상화의 반복적인 행위, 물에 푼 닥楮을 눕힌 캔버스 위에 놓고 손으로 자작자작 매만져 추상적 형태를 만드는 정창섭의 행위, 신문지에 볼펜으로 무수한 선을 긋고 그 위에 다시 연필로 선을 반복적으로 그어 종이를 새카맣게 만드는 최병소의 행위 등에서 시간성은 절대적인 요소이다.

대부분의 한국의 탕 음식이 시간과 불의 세기 조절에 따라 성패가 갈리듯이, 단색화 역시 시간 투자 혹은 작가의 행위와 호흡의 조절에 따라 성패가 갈린다. 여기서 무엇보다 중요한 것은 만드는 이의 마음이다. 유교의 근본정신인 성실함, 즉 '성誠'이 주요한 덕목으로 자리를 잡게 되는 것이다.도판6

도판6 정상화, 무제 12-5-13, 캔버스에 아크릴릭, 259.1x193.9cm, 2012
Courtesy of Gallery Hyundai

설렁탕의 국물을 고을 때 완성의 타이밍은 만드는 이의 마음에서 비롯된다. 그것은 경험의 총화이다. 오로지 경험에 의지하여 '마음'으로 끝낼 시점을 읽는 것이다. 그것은 물질을 통해 이루어지되, 궁극적으로는 물질을 초월한다.

이것이 바로 한국의 단색화를 정신 작용의 결과로 보는 이유이다. 그런 관점에서 보자면 서구의 모노크롬 작가들, 즉 카지미르 말레비치Kazimir Malevich를 비롯하여 이브 클랭Yves Klein 그리고 애드 라인하르트Ad Reinhardt 등이 동양에서 영향을 받아 그들 나름의 정신성을 강조한 것은 매우 일리 있는 일이다. 이는 로버트 모리스Robert Morris를 비롯하여 도널드 저드Donald Judd, 솔 르윗Sol LeWitt, 칼 안드레Carl Andre와 같은 미니멀리즘 작가들이나 아그네스 마틴Agnes Martin과 같은 미니멀 아트 작가들이 격자 구조를 통해 분석적이며 과학적인 합리적 이성의 세계관을 보여준 것과 대조된다.

한국의 단색화와 관련시켜 볼 때, 탕을 중심으로 한 한국 음식문화의 특징과 유사한 사례로는 한국 고유의 축성술築城術을 들 수 있다. 한국 고유의 축성술이 가진 특징은 자연석을 연상시키는 돌의 형태와 그 사용에 있다. 그것은 서양의 반듯하게 다듬어진 돌의 축적 및 배열이나 일본의 견치석축犬齒石築[8]과는 근본적으로 다르다.

서로 맞물린, 일종의 모듈module에 근거하여 성을 쌓는 기법은 이성적이며 기계론적 사고의 반영물이다. 그것은 일이 끝나

는 시점에 대한 예측이 가능하다. 이는 마치 프랭크 스텔라Frank Stella의 초기 줄무늬 회화가 붓이 지나가는 지점을 정확히 획정劃定함으로써 작품의 끝나는 시점이 예측 가능한 것과 유사하다. 즉, 프랭크 스텔라의 줄무늬 회화에서 양쪽 줄 사이의 공간은 단지 붓이 지나가는 통로에 지나지 않는 것이다.

조선시대의 전통적인 축성술은 자연석에 가까운 형태를 유지하는 것이 관건이었다. 공사장의 장인은 적당한 크기와 형태의 돌을 골라 최소한으로 가공하고, 이를 서로 잇대어 성을 쌓는다. 일하는 과정에서 장인은 돌과 한 마음이 된다.[9] 장인은 방금 놓은 돌의 모양에 알맞은 다른 돌을 골라 전체적인 형태를 고려하여 성을 쌓는다. 조선시대의 성 중에서 어떤 부분은 배불뚝이처럼 튀어나와 굽었으면서도 오랜 세월을 버틴 것은 장인의 정성과 마음이 성벽 쌓는 일에 스며들었기 때문이다. 조선시대 성벽을 접한 한 서양인의 소회所懷가 다음의 글에 잘 드러나 있다.

"파이드로스Phaidros가 한국에서 보았던 성벽은 기술 공학적 행위의 산물이었다. 아름다웠지만, 이는 노련한 지적 기획 때문도 아니었고, 작업에 대한 과학적 관리 때문도 아니었으며, 그 성벽을 '멋들어지게' 하기 위해 과외로 지출한 경비 때문도 아니었다. 그것이 아름다웠던 것은 그 성벽을 쌓는 일을 하던 사람들이 대상을 바라보는 나름의 독특한 방식을 소유하고 있었

기 때문이다. 그들은 자기초월적인 상태에서 그 일을 제대로 하도록 자신들을 유도하는 방식을 소유하고 있었던 것이다. 그들은 그런 방식으로 그들 자신과 일을 따로 분리하지 않음으로써 일을 그르치지 않았던 것이다. 총체적인 해결책의 핵심이 바로 여기에 존재한다."10

전기1세대 한국의 단색화에서 공통적으로 보이는 자기초월성自己超越性은 서양의 합리적인 이분법적 구조에서는 좀처럼 보기 힘든 것이다. 서양 미니멀리즘을 낳은 합리적 세계관의 요체要諦는 시선을 통한 타자화他者化이다. 그것은 원근법을 통해 구체화되었으며 서양의 제국주의를 추종한 요인이었다. 주관과 객관의 분리를 골자로 한 데카르트René Descartes의 코기토Cogito, 즉 이성이 지배하는 합리주의 정신은 원근법과 함께 '근대성Modernity'의 개념을 낳아 신이 지배하던 중세와는 다른 신문명의 패러다임을 열었다.

"화이트헤드Alfred Whitehead가 말한 것처럼 고대 유럽 철학이 플라톤Platon에 대한 각주脚註라면, 근대 유럽 철학은 데카르트에 대한 각주"라는 레젝 콜라콥스키Leszek Kolakowski의 말처럼, 근대는 확실성에 토대를 둔 이성의 시대였다. 서양의 미니멀리즘은 이러한 이성의 자식이자 합리주의 정신의 열매이다. 반면에 한국의 단색화는 양자兩子를 아우르는 감성의 자식이자 한국적 자연관11의 열매인 것이다.

도판7 정창섭, MEDITATION 96603, 캔버스에 한지, 180×230cm, 1996 ©백다임

한국의 단색화 작가들이 1970년대 초에 평면성의 개념, 즉 '미적 모더니티'를 수용하여 여기에 '자기초월의 미학'을 덧붙이는 가운데 특유의 단색 미학을 펼쳐나갔던 것은 곧 이것의 구체적인 발현의 씨앗이라고 할 수 있다.

1970년대 초·중반에 이르는 시기에 한국 현대미술에서 '질'의 문제를 작품 제작의 요체로 삼았던 사조는 단색화가 유일하다. 극사실주의 회화인 하이퍼리얼리즘은 화면 속에 담긴 내용이 실제 대상과 얼마나 닮았는가 하는 유사성의 문제를 과제로 삼았고, 개념미술이 작품에서 개념의 문제를 화두로 삼았던 반면, 단색화는 오로지 작품의 질을 문제시했다.

당시 단색화 작가들의 이러한 사고의 이면에는 작품의 성패를 오직 '질'에서 찾을 수밖에 없는 어떤 절박함이 깃들어 있었다. 그것은 어느 측면에서 보면 모더니스트 페인팅의 비평적 기준을 질에서 구했던 클레멘트 그린버그의 입장과도 통하는 것이었다.

이처럼 한국의 단색화 작가들이 추구했던 회화적 질은 연원을 거슬러 올라가보면 추사 김정희秋史 金正喜의 '문자향 서권기 文字香 書卷氣'의 정신과도 통하는 것이다. 이는 김기린, 박서보, 윤형근, 정상화, 정창섭 등 1세대 단색화의 작품에서 검출되는 미학적 특징으로서 궁극적으로는 '수기치인修己治人'의 정신을 내면화한 것이라 할 수 있다. 도판7

단색화의 정신적 가치

2014년, 국제갤러리에서 열린 《The Art of Dansaekhwa展》 서문에서 필자는 다음과 같이 쓴 바 있다.

"한국의 단색화는 타자적 시선에 의해 발견되었다. 이는 내가 나의 몸에서 나는 냄새를 잘 맡지 못한 상태에서 남이 먼저 나의 냄새를 맡는 것과 같은 이치이다. 1970년대에 한국의 단색화에 대해 가장 먼저 주목한 측은 일본인들이었다. 1975년, 일본의 정상급 화랑인 동경東京화랑의 야마모토 다카시 사장과 미술평론가 나카하라 유스케가 기획한 《한국 5인의 작가, 다섯 가지의 흰색展》이 동경東京화랑에서 열렸는데, 초대작가는 권영우, 박서보, 서승원, 이동엽, 허황 등 5인이었다.
전시서문에서 나카하라 유스케는 "색채에 대한 관심의 한 표명으로서 반反색채주의가 아니라 그들의 회화에의 관심을 색채 이외의 것에 두고 있음을 말해주는 것이다."라고 하였으며, 미술평론가 이일 역시 서문에서 "우리에게 있어 백색은 단순한 빛깔 이상의 것이다. (······) 백색이기 이전에 백이라고 하는 하나의 우주인 것이다."[12] 도판8

여기서 단색화와 관련시켜 볼 때, 미술평론가 이일의 발언은 매우 암시적이다. 그가 백색을 가리켜 '단순한 빛깔 이상의 것'

으로 본 것이나 '하나의 우주'로 파악한 것은 백색이 지닌 정신적 근원성에 주목했기 때문이다. 그리고 그의 이와 같은 견해는 백색이 지닌 민족적 상징성을 염두에 둘 때 매우 타당한 것이라 생각된다. 이른바 '백의민족白衣民族'이라는 한국적 이미지는 근대 초에 한국을 방문한 서양인의 눈에 비친, 흰옷을 입은 사람들의 물결과도 직결되는 것이기 때문이다.

"이 서양인 기자의 눈에 비친 흰색 또한 타자적 시선이란 점에서 우리의 주목을 끈다. 이른바 '백의민족'의 표상으로서 한국의 백색이 지닌 문화적 상징성은 장구長久한 역사를 배경으로 배태胚胎된 것이다. 그러한 문화적 상징성은 다양한 문화적 자료

도판8 《한국 5인의 작가 다섯가지의 흰색》展 도록, 도쿄화랑, 1975

체를 통해 수렴된다. 가령, 우리의 조상들이 입었던 흰옷을 비롯하여 '달 항아리를 비롯한 각종 백자', '백일이나 돌 등 인생의 중요한 통과의례 때 상에 놓이는 백설기', '문방사우에 속하는 화선지와 각종 빛깔의 한지'[13] 등등이다. 그러나 한국의 단색화에 반드시 백색만 있는 것이 아니다. 김기린의 경우에 보듯이 검정색이나 청색, 노랑색, 빨강색, 녹색 등 오방색五方色이 있으며 다갈색의 흙벽을 연상시키는 하종현의 배압법背壓法에 의한 단색화도 있다."[14]

이른바 흑黑·백白 단색화라고 할 때 그것이 지칭하는 바는 '정신적 초월성'이다. 그것은 빛을 100% 빨아들이는 흑색과 빛을 100% 반사하는 백색의 물리적 성질을 초월해 있다. 이일이 백색을 가리켜 '단순한 빛깔 이상의 것'으로 본 이유이다.

"나는 흘리고, 번지며, 스며드는 수용성을 통하여 재료와 나, 물物과 아我와의 일원적 일체감을 소중히 하였다. 이러한 관점에서 1960년대에 나는 서구적 앵포르멜을 동양적 미의식의 논리로 수용하려 하였다. 그러면서 1970년대에 오면서는 더욱 동양적 시공 속에서 어떻게 '그림'이 자연스러운 내재적 운율을 지닐 수 있을까에 더 주안主眼했던 것이다."[15]

정창섭의 이 같은 발언 속에는 대상을 타자로 보는 입장이

침묵의 목소리 - 자연을 향하여

The Voice of Silence
- Towards Nature

윤 진 섭 (큐레이터)

Yoon Jin-sup (Curator)

한국의 단색화(單色畵)와 일본 모노하(物派)의 만남

한국의 단색화와 일본의 모노하는 지금껏 함께 자리한 적이 없다. 지리적으로도 매우 가깝고, 그동안 문화 교류가 빈번했음에도 불구하고 그 어디에서도 서로 만난 적이 없다. 그렇다고 해서 한국의 단색화 작가와 일본의 모노하 작가들이 개별적인 접촉이 전혀 없었던 것은 아니다. 가령, 한국의 단색화 작가인 박서보와 일본 모노하 작가인 이우환의 경우가 대표적이다. 70년대 이후 (예를 들어 서울은)는 박서보를 비롯한 몇몇 한국작가들과 함께 전시를 했다. 또한 70년대 파리비엔날레 대부분을 국제전에서 두 나라의 작가들이 개별적으로 만난 적도 있다. 그럼에도 불구하고 소위 최초의 형식으로, 특정한 시기에, 양국의 현대미술을 주도했던 사조가 한 자리에서 만나는 것은 이번이 처음이다.

한국의 단색화가 해외의 미술관에서 조명을 받은 대표적인 예로는 1992년 영국 테이트갤러리 리버풀의 《자연과 더불은 작업 : 한국의 현대미술》과 1998년 프랑스 몽벨리에미술관 주최의 《침묵의 화가들》을 들 수 있다. 일본의 모노하를 위한 해외의 기획전은 수적인 면에서 다소 일본에, 그 가운데 대표적인 것으로는 1988년 퐁피두센터가 기획한 《일본의 전위미술 1910-1970》와 1994년 구겐하임미술관 주최의 《1945년 이후의 일본미술 : 하늘을 향한 절규》 등이 있다. 그런데 두 사조의 역사를 살펴볼 때 한가지 흥미로운 점은, 70년대 중반에서 80년대 후반에

Encounter of Korean Monochrome(Dansaekhwa) and Japanese Monoha

In spite of geographical closeness and frequent cultural exchanges between these two countries, Korean Dansaekhwa and Japanese Monoha have never been exhibited together.

Working with Nature : Contemporary Art from Korea at the Tate Gallery Liverpool in 1992 and Les Peintres du Silence by Musée Montbéliard, France in 1998 can be listed as the representative Korean Dansaekhwa shows abroad up to now. The overseas exhibition of Japanese Monoha has been greater, including Japon des Avant-garde 1910-1970 by Centre Georges Pompidou in 1988 and Japanese Art after 1945 : Scream against the Sky by the Guggenheim Museum in 1994.

Comparing the history of these art trends to each other, we can discern an interesting point. That is, while Korean Dansaekhwa was introduced mainly to Japan from the mid 70's to the mid 80's, the international stage for Monoha was not Korea, but Europe. Korean Dansaekhwa shows in Japan after the 70's includes Five White by Five Korean Artists at Tokyo Gallery(1975). A Facet of Korean Contemporary Art

242

도판9 제3회 광주비엔날레 《한일현대미술의 단면展》 도록과 서문, 2000

도판10 국립현대미술관 《한국의 단색화展》에서 작품을 설명하는 기획자 윤진섭, 2012

아니라 '물아일체物我一體'의 동양적 미의식이 담겨 있어 주목된다. 대상과 내가 한 몸이 되는 합일의 관계를 통해 자기초월적 지평으로 나아가고자 한 정신작용이 나타나게 되는 것이다.

"나의 작업은 서구적 합리, 곧 과학적 시점이나 형식주의적 접근과는 완전히 다른 영역에 위치한다. 왜냐하면 나의 작업은 현존의 형태, 양식 그리고 탄탄한 논리를 완전히 제거한 때야 비로소 시작되기 때문이다."

이처럼 정창섭의 발언은 자신의 작업이 논리를 벗어난 상태에서 비롯됨을 말해준다. 정창섭이 표명한 탈脫논리화 작업은 정상화, 박서보, 윤형근 등 다른 단색화 작가들의 경우에도 똑같이 해당된다. 이들의 작업은 다 같이 자기초월적이며 명상적, 정신적인 것이 특징이다. 이들의 작업은 정신, 촉각, 그리고 반복적 행위를 통해 '마음의 영역'을 탐색한다.

필자는 2000년도에 제 3회 광주비엔날레 특별전으로 열린 《한·일 현대미술의 단면展》의 도록 영문판에서 한국의 단색화를 가리켜 'Dansaekhwa'로 처음 표기하였다.도판9

그전까지만 해도 이 단색화라는 용어는 모노크롬 회화, 단색조 회화, 단색 평면회화, 모노톤 회화, 단색회화 등등 다양한 명칭으로 사용되었다. 이 용어의 등장과 국내외적 확산을 둘러싼 다채로운 에피소드는 이미 여러 글에서 소개되었으며, 결과적

으로 이야기하면 세계화에 상당히 성공한 편이다.

그것의 단초端初가 된 것이 바로 2012년도 국립현대미술관 주최의《한국의 단색화展 Dansaekhwa: Korean Monochrome Painting》이다. 필자는 지금도 초빙 큐레이터의 자격으로 이 역사적인 이 전시를 기획할 수 있었던 것을 매우 영광스럽게 생각하는데, 전시를 계기로 비로소 한국 단색화의 존재가 세계적으로 알려질 수 있었기 때문이다.도판10

이제 한국의 단색화는 국제화의 문턱에 들어서고 있는 중이다. 최근에 영국에서 발행되는 미술잡지『프리즈Frieze』는 단색화 특집을 게재한 바 있으며,[16] 대만에서 발행되는『전장典藏, 금예술今藝術, Artco』은 단색화에 관한 필자의 글을 중국어로 번역하여 실었고, 2013년에 미국에서 발행되는『아트 아시아 퍼시픽Art Asia Pacific』은 한국의 단색화를 특집으로 보도한 바 있다.

그러나 해외 미술잡지들의 단색화에 대한 높은 관심에도 불구하고 일부 국내의 화랑들이 단색화를 단순히 상업적 측면에서 접근하는 태도는 바람직하지 않다. 한국의 단색화가 국제화, 세계화되기 위해서는 무엇보다 학술적, 비평적 작업이 병행되어야 한다. 물론 작금의 상황에서 화랑을 통해 단색화 작품이 해외 미술관 및 컬렉션에 소장되는 것은 매우 중요한 일이다. 그러나 학술적 접근과 작품 소장 두 가지가 함께 병행되지 않으면 모처럼 찾아온 단색화 조명의 열기가 꺼질 수 있으므로 모두가 한 마음으로 단색화에 대한 관심을 기울여야 할 것이다.

정연심

뉴욕대학교에서 예술행정과 근현대미술사, 비평이론을 공부했으며, 뉴욕대학교 인스티튜트 오브 파인 아츠(Institute of Fine Arts/미술사학과, New York University)에서 미술사 박사학위(Ph.D.)를 취득했다. 뉴욕 구겐하임 미술관에서 개최된 ≪백남준≫ 회고전의 리서처(Researcher)로 일했으며, 프랫 인스티튜트, 와그너 칼리지, 뉴저지 몽클레어 주립대학교 등

국제화, 담론화된
단색화 열풍

단색화의 현재

요즘 세계 어디를 가더라도 예술계의 주요 화두는 단색화이
다. 단색화 열기는 1998년 뉴욕의 아시아 소사이어티Asia Society
와 샌프란시스코 현대미술관에서 기획했던《Inside Out: New
Chinese Art》이후 전 세계에서 중국 현대미술에 대한 관심을
증폭시켰던 현상과 유사하다. 1990년대 후반부터 미술시장에
서는 장 샤오강張曉剛 등을 중심으로 한 회화작품이 인기를 끌었
고, 학계에서는 중국 특유의 개념미술과 설치 등을 선보였던 쉬
빙徐冰, 차이 구어 치앙蔡國强 등이 많은 관심을 끌었다. 중국 현대
미술에서 시니컬 리얼리즘Cynical Realism, 정치적 팝Political Pop 등의
흐름을 이어가던 거장들 이후, 한국 단색화가 시장을 중심으로
일회적인 관심을 끄는 것이 아니라, 학술적으로 함께 나아가고
있다.

단색화를 이끌었던 박서보를 중심으로 하종현과 정상화 등의 작업은 2015년 아트바젤 홍콩에서 가장 인기를 끌었다.

아트바젤 홍콩이 열리는 동안, 홍콩 소더비에서는《단색화특별展》이 진행되고 있었다. 특별전에는 일본의《구타이展》이 함께 전시되고 있었는데, 구타이 자체가 실험적인 성격이 강하고 신체를 이용하는 작업 등이 많음에도 평면 위주로 전시되어 실제로 구타이의 특징을 느낄 수 없어 전시 자체는 평이하게 기획되었다. 그렇지만, '단색화'의 경우, 박서보의 〈묘법〉과 정상화가 1969년에 제작한 초창기 추상화 작업 등이 선보였고, 단색화의 작품과 함께 추상성향의 작업도 함께 전시되었으며 정창섭, 하종현, 김창열, 김환기, 이우환의 작품이 포함되었다.《소더비展》에서는 많은 사람들의 발걸음이 단색화로 향하고 있었다.^{도판1}

멀리서 보면 단색조로 보이지만, 가까이 가면 희끗희끗하면서도 여러 톤의 색채를 가지고 있는 '단색화' 특유의 형식적, 미학적 특징들은 한국인이 아닌, 외부인의 눈에는 새삼 새로운 지점을 보여주는 듯했다.

관람자들은《소더비展》에서 조용하면서도 여러 톤을 가진 색채들과 물감 특유의 물성, 박서보의 〈묘법〉을 통해 엿보이는 강한 듯, 느린 반복적인 연필 선을 진지하게 관찰했다. 또한 마대 뒤에서 밀어낸 하종현의 〈접합〉 작업들은 노동의 반복적인 제스처를 통해 물성이 캔버스에 차곡차곡 누적되는 한국회화

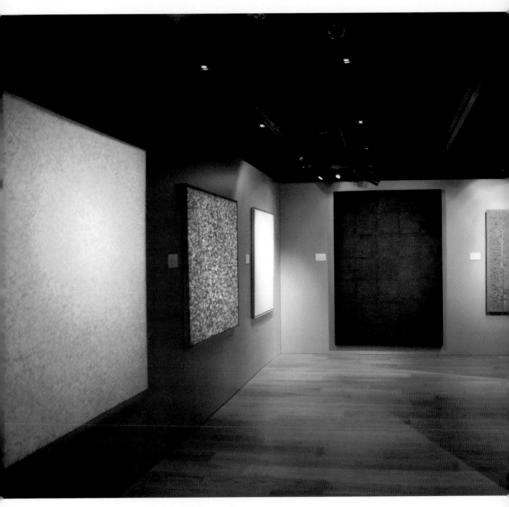

도판1 홍콩 소더비 《단색화특별展》, 전시 전경, 2015 ©So Jinsu

도판2 《DANSAEKHWA》, 전시장 배너, 베니스, 2015 ©So Jinsu

특유의 스타일을 구현하였다. 박서보와 하종현은 홍콩 소더비에서 '아티스트 토크'를 통해 단색화의 발현을 세계 속에 알리는 계기를 만들었다.

국제전 형식으로 제시된 단색화전은 2015년 5월 베니스비엔날레가 열리는 시점에 베니스의 팔라쪼 콘타리니-폴리냑Palazzo Contarini Polignac에서 특별전 형식으로 열렸으며 소더비에서의 전시와 달리, 단색화를 대표하는 작가들을 중심으로 총 70여점의 전시가 대대적으로 베니스에서 전시되었다.도판2

2015 아트바젤의 공식 오프닝에서 시작된 홍콩에서의 단색화 열기는 다음날 소더비에서 전시된 단색화 전시와 작가들의 토크로 이어지다가, 아트 센트럴Art Central에서 열린 갤러리 현대의 단색화 전시, 그리고 홍콩 그랜드 하얏트호텔에서 열린 K옥션에서도 마찬가지였다. 김기린, 박서보, 정상화, 윤형근, 하종현 등을 중심으로 한 단색화는 높은 인기를 끌었다.

또한 소더비는 4월 4, 5일 아시아 현대미술 옥션에서 단색화를 다시 선보였다. 미술시장에 민감한 이들은 과연 단색화의 열기가 오래갈 것인지, 이러한 열풍이 어디서 시작되었는지, 단색화 외의 한국 현대미술도 함께 세계적으로 확산될 것인지를 생각하고 있다.

단색화의 열기Dansaekhwa fever는 세계의 주요 옥션이나 상업 갤러리 등을 중심으로 한 미술시장에서만 확산되어 있는 현상으로 보이지 않는다. 국제화되어 가고 있을 때에는 단색화의 미

학을 담론화 시키려는 현상도 함께 엿보이기 때문이다. 실제로, 서구의 경우 미술시장은 학술계와 비평계의 흐름이 함께 가고 있다.

미술시장과 미술비평은 서로 배타적인 경우도 있지만, 소더비와 크리스티뿐만 아니라, 미술관에서는 학술연구의 가치를 아주 높게 평가하고 있다.

전시란 단순하게 작품을 벽에 걸거나 설치하는 것이 아니라 학술적으로 뒷받침된 연구경향과 성과들을 중심으로 큐레이터들은 각자 자신의 스테이트먼트를 발표하는 자리이다. 이러한 경향을 반영하듯 최근 단색화를 다룬 전시에는 작가들의 대화 이외에도 콜로퀴움Colloquium 과 심포지엄Symposium, 워크숍Workshop 이 함께 준비되고 있다.

국내 유수의 갤러리들이 1970년대 이후부터 2010년까지 단색화 전시를 여러 면에서 다뤄온 것은 사실이지만, 단색화의 인기는 지금처럼 높지 않았다. 갤러리현대에서 2015년 3월에 열린《한국의 추상회화Korean Abstract Painting》는 박명자 회장이 1970년 인사동의 작은 공간에 화랑을 열면서 시작된 한국의 추상과 단색화 전시를 짚고 있다.

이 전시는 한국 추상 화가들과의 우정과 믿음으로 일궈온 한 개인의 열정과 신념을 보여준다. 현재 단색화의 열풍을 국내에서 주도하고 있는 갤러리들은 모두 그들의 노고와 노력에 대해 높은 평가를 받아야 할 것이다. 단색화 뿐만 아니라 민중미

술, 설치미술, 영상 매체 등 한국 현대미술의 다양한 지형도를 구성하고, 한국 미술계의 지층을 뒷받침한 미술가, 갤러리스트, 비평가, 큐레이터, 컬렉터 등의 역할을 인정하지 않을 수 없다.

최근 갤러리현대, 국제갤러리, 학고재, PKM 갤러리 등 국내 갤러리는 단색화 관련 전시를 앞다투어 기획하였다. 2014년 광주비엔날레 오프닝 시점에 맞추어 국제갤러리는 김기린, 박서보, 윤형근, 이우환, 정상화, 정창섭, 하종현을 중심으로《The Art of Dansaekhwa展》윤진섭 기획를 기획하였다. 특히, 박서보의 경우는 2014년 파리의 페로탱갤러리김용대 기획에서 개인전을 열었고, 미국의 블룸&포 조앤기 기획와 상하이정준모 기획에서도 단색화 전시가 열리면서 단색화 작품의 가격은 이전에 비해 훨씬 가파르게 상승세를 타기 시작했다.

세계 최대의 컬렉터들은 '미술관'이 어떤 작품을 구입하는가에 대해 관심을 갖는데, 최근에 구겐하임미술관Guggenheim Museum, 디아 비컨Dia Beacon, 홍콩의 M+ 등과 같은 미술관들이 단색화를 구입했다는 것은 한국 추상미술이 이미 학술적으로 빠르게 인정을 받았음을 보여준다.

열풍은 마치 무엇인가에 전염되는 것처럼 빠르게 확산되는데 아트바젤 홍콩이 토크 식으로 기획하는 살롱Salon에서도 단색화가 여러 번 거론되었다.

전시학과 학술적인 관점에서 가장 중요한 단색화 전시는 2012년 윤진섭이 국립현대미술관에서 기획한《한국의 단색화》

전시였다. 그는 1970년대 이후 여러 세대에 걸쳐 이어져오는 단색화를 집중적으로 조명하면서 한국의 추상예술을 다뤘다.

당시 김환기, 곽인식郭仁植, 박서보, 이우환, 정상화, 정창섭, 윤형근, 하종현 등을 중심으로 총 31명의 작가가 참여하였고, 150여점의 작품이 전시되었다.도판3 국립현대미술관에 소장되어 있던 단색화 컬렉션도 뛰어났으며, 전시장 맨 뒷부분에 있는 '성좌'와 같았던 한국 현대미술과 서양/아시아 현대미술의 매핑은 흥미로운 관점을 제시하였다.

이 전시 이후 곧바로 이어진《하종현展》은 초기 A.G.를 통해 등장했던 그의 실험 작품뿐만 아니라 시대별로 달라지는 〈접합〉을 보여주었다.

두 전시를 통해서 국내에서 단색화 연구자들은 특강을 하거나 국립현대미술관에서 제작한 '영상' 인터뷰에 등장하여 단색화의 미학적 특징이나 정체성을 규명하였다. 당시 전시 중에 볼 수 있었던 영상 인터뷰나 단색화 관련 아카이브Archive 도서들은 한국현대미술의 흐름을 읽을 수 있게 해주는 학술적인 기여였다.

2015년 3월 아트바젤 홍콩 기간의 단색화 열풍은 이것이 과연 지속될 것인가에 대한 의문과 두려움을 느끼게 했다. 일반인과 연구자는 단색화의 시장 가치가 지속할 것인가, 그리고 학술적으로 그 가치를 계속 인정받을 수 있을 것인가에 대해 두려움을 느꼈을 수 있다.

여러 상황을 종합해볼 때 미술시장에서 단색화에 대한 관심

은 계속될 것으로 보인다. 단색화의 가격이 많이 상승했지만 해외 미술시장에 먼저 진출한 이우환과 다른 작가들에 비해 한국 추상회화의 시장가치는 아직도 더 갈 수 있기 때문이다.

단색화는 단순한 인기가 아닌 학술가치를 지닌 연구대상으로 국내의 연구자뿐만 아니라 해외 연구자들을 통해 이미 수적으로 많은 연구가 진행되었고 또 현재진행형이다. 단색화, 아니, 한국현대미술과 연관해서 두 가지를 짚어보고 싶다. 첫째, 단색화와 한국비평사에 대한 재조명이다. 단색화 제 1세대 화가들은 예전에 비해 아주 많은 인기를 끌고 있다. 하지만, 단색화를 비평했던 당대의 평론가들에 대한 관심은 사실상 거의 없었고, 유난히 한국의 경우 비평가들의 글은 가벼운 감상조의 글이므로 진지하게 다룰 필요가 없다는 분위기가 팽배하다.

2013년 『비평가 이일 앤솔로지』상·하, 미진사가 출간되면서 단색화의 대표적인 평론가였던 이일이 썼던 많은 텍스트가 시대별로, 주제별로 출판되었다. 책을 출간하는 기념으로 당시 유족들이 소장하고 있던 단색화 작품들의 전시가 함께 열렸는데, 실제로 이일이 활동하던 시대만 해도 단색화의 열풍이 해외에서는 뜨겁지 않았다. 전시 작품에는 신문지 위에 물방울을 영롱하게 그린 김창열의 작품, 박서보의 초기 묘법 등의 작업들이 다수 포함되어 있었다.

이 책이 출간된 이후 2014년 가을 63개국의 평론가들이 회원으로 있는 아이카AICA, 국제미술평론가협회는 작고한 평론가에게는

평론가상을 수상하지 않는다는 관례를 깨고 역사상 처음으로 '평론가상'을 이일의 유족에게 전달했다. 수상 기념으로 이일이 남긴 「확장과 환원의 역학」1970 등을 비롯해 비평적 맥락에서 중요한 그의 글들이 영문으로 출간될 것이다.

국내에서 찬사와 비판을 동시에 받은 「백색은 생각한다」와 같은 논쟁적인 글은 우리가 단색화를 사유思惟하면서, 담론적談論的 관점에서 복잡한 지점들을 제기한다. 영문저서 출간은 평론가상을 수상한 비평가에게 아이카AICA 본부에서 해주는 부상의 혜택이자 특권으로 단색화 작가들과 동시대에 가장 가깝게 호흡했던 비평가의 텍스트가 될 것이다.

둘째, 단색화 관련 영문비평서의 부재가 눈에 띄며, 단색화를 국제화 할 담론 형성이 여러 프로젝트를 통해 준비 중인 것으로 알고 있다. 국내에서 단색화에 대한 비평문을 많이 쓴 이들은 이일 외에도 오광수가 있을 것이다.

오광수의 생애는 한국현대회화와 같이 했다고 해도 과언이 아닐 정도이며 갤러리현대의 추상관련 비평문의 경우 50%이상 저술한 것으로 보인다.

그 밖에 단색화 관련 평론가들은 윤진섭, 서성록 등이 있으며, 윤난지, 정무정, 김미경, 박계리 등도 학술적인 연구논문의 형태로 글을 출판하였다. 미국에서는 조앤 기Joan Kee가 뉴욕대학교 박사논문으로 단색화 연구를 진행했으며이후. 책으로 출판, 북미와 유럽의 해외 연구자들이 단색화 연구뿐만 아니라, 한국현

도판4 홍콩 M+ '일본·한국·타이완의 전후의 추상 워크숍' 장면, 2014. 6.28
©Photo courtesy of M+, West Kowloon Cultural District

대미술로 석·박사 논문을 집필하고 있다.

『아트 인 컬쳐Art in Culture』에서도 오광수 등을 중심으로 단색화 영문 출판작업을 진행 중에 있다. 2014년 홍콩의 M+에서는 '일본, 한국, 타이완의 전후의 추상Postwar Abstraction in Japan, South Korea, and Taiwan'이란 제목으로 워크숍을 열어 일본, 타이완, 북미 등에서 온 연구자들이 아시아의 추상예술을 발표했고 이후 이를 영어로 출판하고, 중국어로 번역하였다.도판4 여기서 필자는 이일, 단색화의 '환원'과 단색화 전시를 통해 볼 수 있는 '이야기 공간'을 다뤘다. 단색화 연구는 국내에서 많은 연구가 있었지만 영어로 된 『비평가 이일 앤솔로지』조차 없어서 국내 연구자료가 영문으로 출간될 필요가 있다.

단색화에 대한 담론 연구가 더욱 필요한 이유는, 혹 미술시장에서 자본가치가 떨어지더라도 미학적인 가치가 덩달아 떨어지는 것은 아니므로 연구는 지속적으로 뒷받침될 필요가 있기 때문이다. 또한 단색화는 한국 현대미술에 대한 국제적이면서도 학술적인 관심을 증폭시키는 계기가 될 수 있기 때문에 미술시장의 흐름에서만 단색화의 현상을 제한시킬 필요가 없다.

중국과 일본에 비해 한국현대미술에 대한 영문 저서들은 턱없이 부족하기 때문에, 서구의 미술관과 아시아의 주요 미술관에 한국현대미술의 미학적 가치를 학술적으로 주장할 수 있는 중요한 계기를 단색화 연구를 통해 다져 나가야 할 것이다.

서구인들이 보기에 서구의 미니멀리즘이나 모노크롬 회화에서 볼 수 있었던 외형적인 추상성이나 유사성에도 불구하고 단색화는 한국 특유의 정치적 상황과 미학적 기반에서 발현된 우리 고유의 색깔을 보여주고 있다.

깔끔하고 엄정한 스타일을 강조한 서양 작가들과 달리 단색화 작가들은 특정한 색을 겹겹이 중첩重疊시킨 물질성을 강조하여 엄청난 노동과 집중력을 통해 '무위無爲'의 정신상태에 도달하고 있어 서양적 성격보다는 우리의 정신에 기반하고 있다.

서구인들은 우리의 미술이 무엇인가를 '쌓는' 느낌을 전달해준다고도 생각한다. 이에 대해 '동양적인 것을 동양화 orientalizing orientalism'한다는 일각의 비판도 있을 수 있지만 단색화는 단색화 그 자체로 존재한다는 점은 부정할 수 없다.

이것은 서양에서 진행된 '사조思潮'형식의 추상예술이 아니라 여러 세대를 통해 면면히 이어진 '단색조' 경향의 추상예술을 통해서도 입증된다.

단색화는 이제 'Dansaekhwa'라는 고유명사를 만들며 열기를 넘어 하나의 열병처럼 번지고 있다. 국제화되는 단색화. 여기서 단색화는 담론을 계속 만들어내어야 한다. 다음에서는 국내외에서 개최된 전시를 통해 형성되는 단색화 담론을 분석해본다.

한국 단색화의 이야기 공간

영점에 돌아온 예술: 이일의 환원과 확산

먼저, 현재의 단색화를 가능하게 했던 여러 전시들부터 살펴
보자. 1970년대와 1980년대 단색화 해외 전시는 주로 일본에서
개최되었다. 이후 국내외에서 주목을 끈 전시는 1992년 영국 리
버풀 테이트갤러리Tate Gallery, Liverpool에서 열렸던 전시이고 다른
전시는 2012년 국립현대미술관에서 개최된 단색화 전시였다.
특히, 국립현대미술관의 전시를 기점으로 단색화전은 국외에서
더욱 주목을 끌기에 이르렀다.

도판5 《한국 추상회화의 정신》, 호암미술관, 1996

도판6 1970년 A.G.

국내외 미술관에서 전시된 단색화 전시 외에도 호암미술관에서 1996년에 열린《한국 추상회화의 정신》도 이응노, 서세옥 등 동양화 전통을 이어받은 한국의 추상정신을 아우르는 중요한 전시였다.도판5, 6

이일은 단색화가 형성될 때, 한국아방가르드협회가 발행한 A.G.라는 잡지와 이들이 기획한 전시를 위해 '환원還元'과 '확장擴張'이라는 용어를 사용했다. A.G.는 총 4회1969년 6월, 1970년 3월, 1970년 5월, 1971년 11월에 걸쳐 저널로 발행되었는데, 「확장과 환원의 역학」이라는 에세이는 1970년에 개최된 A.G.의 전시도록에 등장했다.도판6-1 이일이 사용하는 '환원'이라는 단어는 사물과의 형

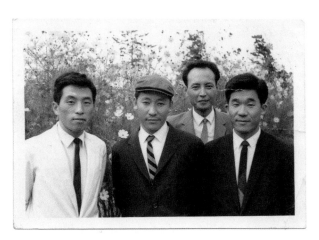

도판6-1 A.G.멤버들과 평론가 이일, 1974(사진: 이유진 제공)

식적 유사성, 닮음을 벗어나 형식form 그 자체의 본질성만 남는 단계를 의미한다. 추상예술에서 환원은 소위 그린버그Greenberg 적인 평면 그 자체의 자율성을 강조하는 듯하다. 그린버그적인 평면 그 자체의 환원성을 의미하지만, 필자는 이일이 사용한 환원은 본래의 상태로 돌아간다는, 즉 근원으로의 회귀에 더욱 상응한다고 본다.

중국에서는 우리식 한자가 아니라 중국식의 환원還原으로 표기하는데, 우리나라의 추상예술은 서양의 '환원reduction'과 함께 근원, 기원으로 돌아가려는 의지의 발현이라는 측면에서 추상적인 형식적 측면과 철학적 측면을 동시에 뜻한다.[1] 이러한 이중적 측면은 단색화 특유의 특징으로 보이며, 이러한 요소들은 단색화 담론에서 중요한 부분을 차지한다. 1970년 이일은 「확장과 환원의 역학」이라는 한 페이지 글에서 다음과 같이 썼다.[2]

"한 가닥의 선線은, 이를테면 우주를 잇는 고압선처럼 무한한 잠재력으로 충전되어 있고, 우리의 의식 속에 강렬한 긴장을 낳는다. 또 이름 없는 오브제는 바로 그 무명성無名性 까닭에 생생한 실존을 향해 열려져 있으며 우리를 새로운 인식의 모험에로 안내한다. 아니 세계는 바로 무명이며 그 무명 속에서 우리는 체험하며 행위하며 인식한다. 그리고 그 흔적이 바로 우리의 '작품'인 것이다."

이 글의 서두에서 이일은 오늘날의 예술을 '가장 기본적인 형태' '가장 원초적인 상태' '생의 확인'이라 설명하며 환원과 확산을 다음과 같이 정의한다.

"무명無名의 표기表記로서의 예술은 그대로 알몸의 예술이다. 예술은 가장 근원적인 자신으로 환원하며 동시에 예술이 예술이기 이전의 생의 상태로 확장해간다. 이 확장과 환원의 사이─ 그 사이에 있는 것은 그 어떤 역사도 아니요. 변증법도 아니다. 거기에 있는 것은 전일적全一的이며 진정한 의미의 실존의 역학이다. 왜냐하면 참다운 창조는 곧 이 실존의 각성에 있기 때문이다."[2]

이일의 글에 등장하는 '무명성'은 1989년 『미술세계』에 실린 박서보의 글에서도 등장한다.[3] 당시 서울에서 개최된 1971년 A.G.전에 대해 일본인의 전시 리뷰 기사가 실렸는데, 스즈키 요시노리鈴木慶則가 일본의 미술잡지인 『미술수첩美術手帖』의 1972년 3월호에 쓴 글을 보면 한국의 전위예술에 대한 외국인의 눈에 비친 반응을 느껴볼 수 있다.[4] 스즈키는 일본의 화가로 미술비평가인 이시코 준조石子順造가 이끄는 일본의 겐쇼쿠幻触 그룹의 멤버였으며, 그들은 일본 모노하 예술에 동조했다.[5] 1972년 3월 15일 홍익대학교 교수였던 이일은 당시 국내 전시를 본 스즈키가 쓴 글의 일부를 국문으로 요약하여 『홍대학보弘大學報』에 실었다. 이

글을 인용하면 다음과 같다.[6]

"한국체제 중 나는 일본에서는 거의 알려져 있지 않다고 해도 과언이 아닌 한국현대미술의 일면을 볼 수 있었고 특히 국립현대미술관경복궁에서 '현실現實과 실현實現'이라는 주제의 1971년 《A.G.展》이 꽤 큰 규모로 열리고 있는 것과 마주친 것은 다행한 일이었다. (……) 이 그룹의 주장은 전번 전람회의 테마가 확장과 환원의 역학이었다는 사실로 미루어 자연의 근원적인 상태를 감지하고 그 구조를 새로운 생의 인식과 함께 해명하려는데 있는 것으로 생각된다. (……) 그것이 서울에서 마신 코카콜라- 한국말의 상표가 프린트되어 있는 코카콜라-를 마셨을 때 느낀 느낌과 어딘지 비슷하다는 것을 깨달았다. 그리고 나는 새삼스럽게 코카콜라의 맛과는 이질적인 것으로 느껴진 한글… 문자의 인상을 신선하게 느낀 것이다. 편협한 내셔널리즘Nationalism 과는 달리 진실로 동양적이라고도 할 수 있는 감각을, 우리는 정도의 차이는 있을지언정 모두가 거의 무의식적으로 가지고 있다고 할 수 있을 것이며, 또 그것은 오히려 당연한 것이리라."

『홍대학보』에는 "무의식적으로도 느껴지는 동양적 감각"과 "한국말 상표의 코카콜라를 마셨을 때와 느낌이 비슷하다."는 헤드라인이 강조되었다. 이일과 이후 단색화 작가들이 의미하는 '환원'을 되새기며 1973년 10월 4일부터 10월 10일까지 명동

도판7　박서보, 묘법 No. 41-78, 마포천에 유채, 194x300cm, 삼성미술관 리움, 1978
Courtesy of the Artist

화랑에서 개최된 박서보의《묘법展》개인전을 살펴본다.

당시 박서보는 「조선일보」1970년 10월 7일에 "내 작품은 표현 아닌 행동"이라고 설명하였다. 이 설명은 1973년 6월에 열린 일본 도쿄의 무라마츠 갤러리村松畵廊에서 열린 박서보의 개인전에 대해 일본인이 『미술수첩』1973. 8. pp145~159에 쓴 글에서도 강조되었다. 『미술수첩』에 실린 이 글은 한국의 미술에 대해 깊이 있게 다루고 있다. 이것은 마에다 죠사쿠前田常作와 박서보의 대담 형식의 글이었다. 도판7

당시 「조선일보」에서 박서보는 묘법을 그리는데 있어 그것은 "표현이 아니고 무위의 순수한 행동이다. 표현은 무엇인가 목적이 있지만 나는 아무것도 표현하려 하지 않기 때문에 목적이 없다. 나는 아무것도 표현할 수 없다고 생각한다. 그러므로 행동이 있을 뿐이다."라고 하였다.

박서보는 '순수 무위無爲 진동의 반복' '이미지 없는 무위의 진동'을 묘사한 것이며, "현대는 이미지의 붕괴시대로, 묘법은 자연과 같은 입장에서 출발한 한국적 무위의 세계"라고 설명했다.

유준상은 「박서보전을 보고」라는 제목으로 명동화랑의 〈묘법〉 개인전에 대한 전시리뷰를 1973년 10월 31일자 「조선일보」에 쓰면서 그의 작업은 "회화의 영점으로 회귀"했다고 평했다. '회화의 영점'이라는 표현은 이일이 1970년에 『A.G.』저널에 쓴 「확장과 환원의 역학」의 마지막 문단에서 '영점에 돌아온 예술'이라는 표현을 잇는 표현이다.

"다시 말하거니와 예술은 가장 근원적이며 단일적인 상태로 수렴하면서 동시에 과학문명의 복잡다기複雜多岐한 세포관 속에 침투하며, 또는 생경한 물질로 치환置換되며, 또는 순수한 관념 속에서 무상無償의 행위로 확장된다. 이제 예술은 이미 예술이기를 그친 것일까? 아니다. 만일 우리가 그 어떤 의미에서건 '반反예술'을 이야기한다면 그것은 어디까지나 예술의 이름 아래서이다. 오늘날 우리에게 주어진 과제, 그것은 바로 이 영점零點에 돌아온 예술에게 새로운 생명의 의미를 부과하는데 있는 것이다."

1970년에 표현된 '영점으로 돌아온 예술'은 파리에서 공부한 이일이 롤랑 바르트Roland Barthes의 텍스트인 『글쓰기의 영도 Le Degré zéro de l'écriture』를 염두에 둔 표현으로 보인다.

'영점으로 돌아온 예술'과 토착성

영점에서 출발하는 예술에 무엇을 담을 것인가? 1968년 한국과 일본 양국이 국교 정상화를 맺은 이후 한·일간 교류는 이전에 비해 더욱 활발하게 진행되었다. 특히 한국 예술가들은 일본 진출 그 자체를 목적으로 삼기보다는 세계로 진출하기 위한 플랫폼으로 삼고 있음을 명동화랑에서 1974년 3월 8일에 개최된 '일본 전시회 작가좌담'에서 살펴볼 수 있다.

이 좌담회는 이일의 사회로 김구림, 김종학, 박서보, 서승원, 심문섭, 최기원崔起源, 하종현이 참가하였으며, 『현대미술現代美術』

창간호현대미술사, 1974에 게재되었다. 이 잡지는 명동화랑에서 출판한 것으로 아쉽게도 창간호만 발간되었다. 이들 작가는 모두 1972년과 1973년에 일본에서 개인전을 열었던 한국 작가라는 공통점을 가지고 있었다.

김구림은 시로다 화랑에서1973. 5. 21~27, 박서보는 무라마츠 화랑에서1973. 6. 18~24, 같은 화랑에서 김종학1970. 2. 2~8과 서승원 1972. 5. 8~14의 개인전이 열렸다. 하종현은 긴화랑에서1972. 3~12, 심문섭은 사도우 화랑에서1972. 5. 17~23, 최기원은 효고현립근대미술관에서 개최된《한·일 현대조각展》1973. 6. 19~24에 참여한 인물들이었다.

창간호『현대미술』은《한국작가들의 해외展》특집호로 이우환이 비평가로서 이들 작가들의 작품에 대한 논평을 서신 형식으로 썼으며, 제8회 파리 비엔날레 참가 작가인 심문섭과 이건용, 그리고 평론가 오광수의 대담도 실려 있다.

일본 전시회 작가좌담에서 박서보는 "민족적인 것이 오히려 국경을 넘는다는 말도 있듯이 너무 비좁은 굴레 속에서 무엇을 인식한다는 건 현명할 게 못되며 또 비현실적인 사고방식"p. 20 이라며, 일본을 '문화 채널'로 활용하며 "보다 넓은 무대에서 자기를 테스트해본다."고 설명했다. 그러나 그는 "한국적이란 관념을 어떻든 전제한다는 건 반대"하며 '풍토성과 토착성'에서 "토착성은 전래하는 형이 구체적으로 드러내는 것이라면 풍토성은 전래되는 어떤 형을 가리키는 것이 아니라 자연스럽게 배

어 나온 것, 암만 보아도 이것은 한국적이라고 밖에 말할 수 없는 것을 가리키는 것"이라고 정의한다.

하종현 또한 당시 일본에서 첫 개인전을 개최하면서 일본이 '현대미술의 국제무대'로 자리 잡은 부분을 인정하고 있다. 40대 초반의 젊은 작가들은 일본을 플랫폼으로, 또 파리 비엔날레나 상파울로 비엔날레를 통해 세계로 진출하려는 돌파구를 모색하고 있었다. '세계무대'에서 뒤떨어지지 않는 좋은 예술 풍토와 능력 있는 작가 배출이야말로 동시대 한국미술의 최대 과제라고 언급하고 있다.

한국성의 모색은 서구 모더니즘에서는 찾아볼 수 없었던 토착적인 요소를 반영한다. 즉, 추상을 통한 모더니즘의 회화적 실천은 근원과 기원, 한국성, 토착성을 향한 복귀, 즉 노스탤지어Nostalgia적인 성격을 지닌다. 그리하여 이일이 설명한 '영점으로 돌아온 예술'은 추상예술의 특징인 환원이자 한국적인 토착성을 향한 이중적 의미를 나타냈다.[7]

박서보 또한 명동화랑 개인전 인터뷰에서 '풍토성'이라는 용어를 통해서 한국적인 버내큘러vernacular를 강조하고 있다. 서양 추상에 대한 담론과 달리 한국의 추상, 즉 단색화는 한국적인 풍토성이라는 용어를 통해 과거와 전통과 연결되는 '노스탤지어'를 강조하고 이를 근원, 기원의 문제로 잇는 이중적이면서도 양면적인 특징을 보여준다. 이 지점에서 한국 단색화 담론은 서양의 모노크롬 회화 운동, 미니멀리즘, 개념미술, 그리고 일본

의 모노하와는 다른 이론적 특성을 구축하고 있다.

버내큘러는 본래 디자인과 건축에서 사용하는 용어이다. 모더니즘 건축이 국제화되면서 세계적으로 상당히 유사한 모던 디자인 양식이 팽배하게 되지만, 모더니즘이 대체할 수 없는 각 지역의 자생적이면서도 토착적인, 즉 단색화 화가들이 쓰고 있는 '풍토성'이라는 용어는 한국의 모더니즘 회화, 즉 단색화가 직면한 이중적 운명을 보여준다.

그것은 '환원'이라는 용어로 추상적 물성을 보여줄 뿐만 아니라 '근원기원으로의 복귀'라는 두 가지 현상을 제시한다. 전자는 단색화 작가들이 구축한 회화적 가치를, 후자는 그들이 모색하던 정체성의 가치를 설명해준다.

일본과 영국에서 개최된 단색화 전시

1975년 5월 일본 도쿄화랑에서는 《한국 5인의 작가, 다섯 가지의 흰색, 흰색展 Korea. Five Artists Five Hinseku, White》이 개최되었다. 도판8 한국어, 일본어, 영어를 병기한 전시 카탈로그는 국제화된 도록 형식을 갖추었다.

전시의 참여 작가는 이동엽, 서승원, 박서보, 허황, 권영우였다. 한국 비평가는 이일이 「백색은 생각한다」는 글을 썼고, 일본 비평가는 나카하라 유스케가 전시 제목으로 에세이를 썼다. 이일의 국문을 이우환이 일역하였고, 나카하라 유스케의 일어를 당시 일본 미술을 세계에 알렸던 비평가 조셉 러브가 영문으로

번역하였다.[8]

이 전시는 1968년 도쿄국립근대미술관에서 개최된《한국 현대회화展》이라는 대대적인 추상 회화전이 개최된 이후 일본 도쿄에서 개최된 주요 단체전 중 하나로 인정받는다. 이일이 「백색은 생각한다」에서 밝혔듯이, 1975년 전시는 한일 교류의 물꼬가 튼 이후 명동화랑의 김문호 대표와《1972년 앙데팡당展》을 본 도쿄화랑 야마모토 대표에 의해 이뤄졌다.

각기 세대를 달리하는 이들 작가들에 대해 이일은 이들을 '모노크롬' 회화 작가로 명명하며, 이들에게 모노크롬은 서구의 모노크롬 회화와 같은 "색채를 다루는 하나의 새로운 방식"이 아니라, "우리의 화가들에게 있어 백색 모노크롬은 차라리 세계를 다루는 하나의 정신적 비전의 제시"로 접근하였다.

도판8 《한국 5인의 작가 다섯가지의 흰색》展 도록, 도쿄화랑, 1975

도판9 정상화, 무제 74-6, 캔버스에 아크릴릭, 227.3x181.8cm, 1974
Courtesy of Gallery Hyundai

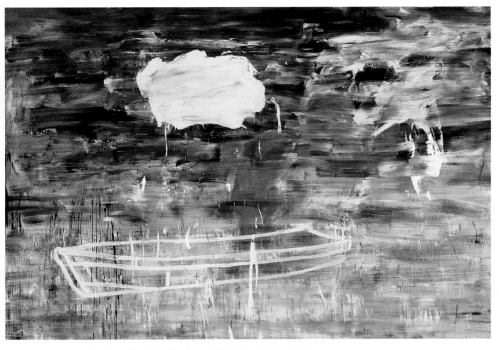

도판10 이강소, Untitled-91182, 캔버스에 유채, 218.2x333.3cm, 1991
Courtesy of the Artist

이일의 '백색'은 국내 미술비평계에서는 야나기 무네요시柳
宗悅의 식민사관의 전승이라는 비판도 있지만, 영점으로 돌아온
예술을 향해 그들이 사용하는 '풍토성', '토착성'을 정의하려는
양가성Ambivalence 을 띤다. 이일은 같은 글에서 다음과 같이 쓴다.

"이번 기획전에 맞추어진… 백색은 전통적으로 우리 민족과
는 깊은 인연을 맺어온 빛깔이다. 그리고 이 빛깔은 우리에게 있
어 비단 우리 고유의 미적 감각의 표상일 뿐만 아니라, 우리 민
족의 정신적 상징으로서의 의미를 지니고 있다. 나아가 그것은
우리의 사고를 규정짓는 가장 본질적인 하나의 언어이다. 요컨
대 우리에게 있어 백색은 단순한 '빛깔' 이상의 것이며, 백색은
스스로를 구현하는 모든 가능의 생성의 마당인 것이다."도판9. 10

이 전시 이후 이일은 『광장』1975. 11~12에 「세계 속의 한국 현
대미술」을 쓰는데, 도쿄화랑에서 열린 전시를 언급하며 "백색
또는 모노크롬단색은 빛깔이나 형태의 문제가 아니라, 우리 특
유의 사고의 방식으로" 범신론적 삶을 이야기한다.

2012년 《한국의 단색화》가 국립현대미술관에서 개최되었을
때 전시를 기획한 윤진섭은 이우환과의 인터뷰에서 단색화의
백색, 모노크롬과 야나기 무네요시의 식민사관에 대해 이우환
에게 질문한 바 있다.[9] 이 때 이우환은 "예술의 본성 자체가 비
애, 슬픔을 다루지 않는가."라고 반문한다.

1975년으로 다시 돌아가 도쿄화랑에서 열린 5인전을 보고 미국의 비평가인 조셉 러브는 1975년 5월 18일자 『재팬 타임즈 Japan Times』에 실은 글에서 두 나라가 지리적으로 인접하고 있음에도 불구하고 일본에서 한국 미술을 보기는 어렵다고 피력했다. 그리고 "일종의 고립감이 내재하며, 고려시대 이후 한국미술에는 비애sadness가 있으며 이는 현대미술에서도 간파할 수 있다."고 묘사했다.[10] 한국 현대미술을 비애의 미로 단정하는 조셉 러브의 시각은 한국 미술에 대한 무지에서 비롯된 것이다.

이 논고를 제외한다면 조셉 러브가 1975년 『미즈에みずえ』 3월호에 실은 「텍스처Texture의 전위: 르포, '제 2회 한국 앙데팡당'」[11]이나 같은 잡지의 1976년도 6월호에 실은 김창열의 '추상적 리얼리즘'에 대한 소고는 상당한 깊이를 보여준다.

3월호의 글에서 조셉 러브는 박서보, 윤형근 등의 작업을 보고 서구나 일본과는 다른 "텍스처의 공간"과 프로세스로서의 "행위성"에 주목하고 있다. 단색화의 담론은 그림의 텍스처의 공간, 끊임없는 과정으로 드러나는 노동력, 집중력을 통해 강조되었으며 "명확한 이미지라기보다는 텍스처의 한 부분"으로 가시화되었다.

당시 조셉 러브는 『아트 인터내셔널Art International』과 『아트 인 아메리카Art in America』에 글을 기고하며 소피아 대학교Sofia University에서 미술이론을 가르치고 있었다. 하종현도 『현대미술』을 통해 도쿄에서 개인전을 열었을 때 조셉 러브가 찾아와 보고 갔음을

도판11 하종현, 대위, Counter-phase, 신문, 가변크기, 1971
Courtesy of the Artist

피력한 바 있다.

한국 예술에 대한 러브의 견해는 1973년 『미술수첩』4월호 특집에서 설명되었으며, 하종현은 한국 예술을 'Art'가 아닌 'Demonic'한 것으로 설명하면서 일본과의 차이를 한국의 '풍토성'으로 파악하려 한다.

1977년 『미술수첩』의 10월호에 실린 「현대회화의 색채에 대하여: 한국 현대미술의 단면展」에서도 박서보, 이우환, 일본 작가들이 좌담을 진행하며 한국의 색채와 백색에 대해 토론을 벌였다.[12] | 도판 11

1970년에 출간된 비평들을 종합적으로 평가해보면 단색화가 내세운 색은 단순한 색채로서의 색이 아니다. 이는 하종현의 작품에 대해 일본의 평론가 나카하라 유스케가 설명한 부분에서 분명하게 드러나는데, "색채로서의 물감이 아닌 물질로서의 물감"을 이야기한다. 이는 시각적인 효과를 가진 색채라기보다는 촉감적인 효과를 결정짓는 텍스처이자, 표면의 물질성이다.[13]

'환원' '백색 미학' '전통의 패러독스'에 대한 설명은 비평가 이일의 1980년 에세이에서 뚜렷하게 드러났다. 이일은 1980년 일본 후쿠오카미술관 개관 1주년 기념 특별전 《아시아 현대미술전 80》을 위해 「세계 속의 한국 현대미술」을 쓰면서 다음과 같이 구체적으로 비평하였다.

"본질적으로 국제적인 성격을 지닌 현대미술 속에서의 민

족적 고유성이란 하나의 허구일 수도 있겠다. (……) 불구하고 '전통'의 문제를 빼놓고서는 설 땅이 없는 것처럼 보이는 것이 우리의 현대미술이 안고 있는 일종의 숙명이다. (……) 오늘의 회화에 있어 단순히 과거의 회화적 어휘나 레파토리repertory를 되살린다는 것은 무의미하다. 어떤 전통적인 특정 양식을 현대 속에 번안翻案한다는 것도 또한 무의미하다. 오히려 중요한 것은 우리나라 고유의 전통적 양식을 가꾸어낸 보다 근원적인 원천을 되찾는다는 일일 것이다. 요컨대 '전통적'이라고 하는 것은 '독창적'이라는 말의 어원적인 의미가 그러하듯이 근원적인 원천에로 되돌아간다는 것을 뜻하는 것이 아니겠는가."[14]

　단색화 비평을 대표하는 이일에게 단색화의 환원, 즉 영점으로 돌아온 예술은 근원적인 원천으로 되돌아가려는 '주체적 위기'의 발현으로 보인다. 박서보에게 영점으로 돌아온 예술은 미국의 여류 문인 거트루드 스타인Gertrude Stein의 유명한 구절을 연상시키는 반복적 어조를 띠며, "painting/writing is a painting/writing is a painting/writing is a painting/writing……"으로 반복적 행위의 수행성을 중심으로 한 글쓰기의 방식으로 돌아왔다.
　단색화가 그룹 형식으로 영국에서 전시된 사례는 1992년 전시가 독보적이다. 당시 테이트 전시는 1992년 4월 8일에 개최되어 6월 21일까지 열렸고, 삼성전자의 후원을 받아 국립현대미술관과 리버풀 테이트갤러리에서 개최되었다.

이 전시는 《Working with Nature: Contemporary Art from Korea》라는 제목으로 제1세대 단색화 작가들이 참석했으며, 정창섭, 윤형근, 김창열, 박서보, 이우환, 이강소가 포함되었다. 카탈로그 에세이는 이일이 썼으며, 이들을 "후기 형식주의자post-formalist"이자 "탈脫 물질주의자post-materialist"라고 칭했다. 이일은 이 작가들이 '그리기의 행위'에 깊이 관여하고 있다고 표현했다.[15]

당시 도록의 글을 썼던 이일과 테이트 미술관의 큐레이터인 루이스 빅스Lewis Biggs도 이들 동양 작가들의 '자연관'을 강조하였다. 추상을 통해 한국의 자연관을 제시하는 대목은 이일이 쓴 '범자연주의 관점'과 일맥상통한다.

1년 후인 1993년에는 일본 미야기현宮城県 미술관에서 12명의 한국 작가가 참여한 단색화 전시가 개최되었다. 전시 제목은 《韓國·現代美術の12한국·현대미술의 12》였으며, 비평가 이일이 이 전시의 에세이를 썼다.[16]

단색화를 통해본 모더니즘의 이중성:
모더니스트 노스탤지어와 모더니스트 저항

1970년부터 1990년대까지의 단색화 전시를 통해 본 단색화 담론은 추상적 충동인 환원적 특징과 근원으로의 복귀, 귀환으

로 요약될 수 있다. 근원, 기원으로의 복귀The Return to the Origin를 모색하기 위해 단색화 작가들이나 이일과 같은 비평가들은 때로는 전통에 기대었으며, 때때로 이에 저항하는 이중성, 양가성을 통해 한국 단색화의 담론이 서구의 모노크롬과는 전혀 다른 길을 걷도록 하였다. 필자는 한국의 모더니즘 회화, 단색화에서 발현되는 이러한 이중성이 한국의 토착적인, 버내큘러 모더니티현대성를 구현한 것으로 본다.

2012년의 《한국의 단색화》 전시에서 진행된 이우환과 윤진섭의 인터뷰에서 이우환은 단색화가 태동한 시대상에 주목하는 발언을 해 눈길을 끌었다. 독재적인 상황에서 "당시는 너무나 가난하고 꽁꽁 얼어붙은 추상적인 시대"였으며 "강압적인 군정하의 모노크롬의 호소력"을 강조하였다. 그는 단색의 반복적인 방법은 저항의 표출이며, 모노크롬은 그에 따른 '부정성'을 띠는 것이었다고 피력했다.

단색화는 민중미술 작가들로부터 동시대의 정치와 사회 상황에 대해 침묵한다는 비난을 많이 받아왔다. 누가 보더라도 단색화와 비교해 민중미술이 저항을 더욱 분명한 어조로 보여주었지만, 민중미술과 단색화를 일대일로 비교하는 것은 위험하다. 두 예술의 경향은 한국현대미술의 흐름을 물과 기름처럼 관통해왔고, 함께 뒤섞이지는 못했지만 공존의 역학 속에서 존재했기 때문이다.

'침묵' 혹은 이우환의 말대로 "침묵의 저항"이라는 표현을 차

치하고라도 단색화는 기원과 근원으로 돌아가려는 노스탤지어와 단색조의 물질성을 통해 서구의 미니멀리즘이나 모노크롬 회화, 일본의 모노하에서는 볼 수 없는 양가성을 끊임없이 제시해왔다.

린다 허천Linda Hutcheon의 말대로 노스탤지어는 보수적인 사람들이나 급진적인 사람들 모두에게 절대 도달할 수 없는 과거로, 기억과 욕망으로 이상화되어 있는 수사학이다. 노스탤지어는 상상화 된 과거이다.[17]

그런 의미에서 노스탤지어는 과거에 대한 이야기가 아니라 현재에 대한 이야기이다. 단색화 화가들과 비평가들은 회화의 근원, 사물의 근원으로 돌아가, 즉 영점으로 돌아가 과거가 아닌 '현재'에 대해 이야기한다.

단색화 작가들마다 '영점으로 돌아간 예술'을 풀어내는 방식과 전략, 그리고 미학은 각기 달랐다. 그러나 단색화는 과거를 통해 현재를 반추하려는 노스탤지어적인 지점과 아방가르드의 이름으로 전위적인 것, 부정의 영역이라는 지점을 향하는 양가적인 속성을 지녀왔다. 집요한 노동력과 물질성, 촉지성을 통해 단색화는 한국의 버내큘러 모더니즘을 구축하고 있다.

변종필

경희대 사범대학 미술교육과와 동대학원 미술
(서양화)과 졸업하고, 동대학원 사학과에서 '채
용신초상화 연구'로 문학박사 학위를 취득했
다. 2008년 미술평론가협회 미술평론공모에 당
선된 데 이어 2009년 조선일보 신춘문예 미술평
론부문 당선된 이후 미술평론가로 활동을 시작
했다. 경희대, 삼육대, 인천대, 한남대, 홍익대,
충남대 등에서 강의하였고, 경희대 국제캠퍼스
객원교수를 역임 했다. 앤씨(ANCI) 연구소 부
소장, 박물관·미술관 국고사업평가위원, 한국
무형문화재보존협회 연구위원, 한국미술품감정
발전위원회 연구위원, 한국미술평론가협회편집
위원, 미술과 비평 평론위원 등으로 활동하고,
『손상기의 삶과 예술』『한국현대미술가 100인』
의 공저가 있다. 현재 양주시립장욱진미술관장
으로 재직하며 미술평론가로 활동하고 있다.

박서보의 묘법세계: 자리이타自利利他적 수행의 길

묘법의 시기별 변화

"나는 그림을 그리지 않는다." 박서보

박서보는 '한국 단색화의 대부', '한국 아방가르드의 선구자'로 지칭되며, 1970년대 이후 한국 현대미술을 주도한 인물이다. 1956년 '반反국전 선언'[1] 이후 에꼴 드 서울을 통해 현대미술의 담론을 이끌어 내는 등 그가 미술계에서 보여준 굵직한 행보는 단순히 화단의 권위와 위상에 대한 도전이라기보다는 미술이 수행해야 할 가장 근본적인 가치와 세상을 향한 소통의 방법론, 미술가가 견지堅持해야 할 태도에 대한 실천이었다.

2014년까지 한국, 프랑스, 일본, 중국, L.A., 뉴욕 등 국내외에서 개인전만 79회, 선별한 주요 단체전만 240회가 넘는다. 60여 년 동안 적어도 1년에 개인전 1회 이상, 단체전은 평균 4회 이

상을 꾸준하게 이어온 셈이다. 전시경력은 그에 대한 평가 이전에 한 사람의 화가가 실천할 수 있는 가장 기본적인 창작과 소통의 태도를 알려주는 이력이라는 점에서 단순한 숫자의 의미를 넘어선다.

박서보의 작품세계는 1970년대 회화의 새로운 형식과 내용을 단색화면에 집적해갔던 일군-群의 화가들과 공통분모를 갖고 있지만, 동시에 탈脫이미지, 탈脫논리, 탈脫표현 등을 주장하며 뚜렷한 자신만의 조형세계를 구축한 것으로 평가 받는다.

실제 그의 독자적 조형세계는 일찍이 국내외 권위 있는 미술 전문가들의 지속적인 평론을 통해서도 기록되어 왔다. 이일, 김복영, 오광수, 송미숙, 윤진섭, 서성록, 홍가이 등을 비롯해 오쿠이 엔위저Okwui Enwezor, 조셉 러브, 로버트 모건Robert C. Morgan, 피에르 뒤노와이에Pierre Dunoyer, 니코스 파파스터지아디스Nikos Papastergiadis, 나카하라 유스케 등이 쓴 박서보에 대한 다양한 예술론이 이를 뒷받침 한다.

박서보의 작품편력은 크게 1957년부터 1970년까지의 '원형질에서 허상'의 시대와 1970년대 초 이후부터 현재까지의 '묘법'의 시대로 양분할 수 있다. '원형질에서 허상'시대가 회화의 근원적 리얼리티를 추구한 회화의 본질에 대한 실험적 시도의 시기였다면, '묘법'의 시대는 실험을 통해 찾은 회화의 본질과 근원을 향한 탐구의 시기였다.

특히 '묘법'은 1970년대 이후 45년여 동안 일관되게 지속해

온 박서보 작품의 정체성이자 작품 세계를 잇는 가장 중요한 언어이다. 묘법은 박서보가 펼쳐온 창작 활동을 이끈 형식이자 정신으로 그의 예술 세계로 통하는 문이다.

따라서 박서보의 '묘법'세계를 들여다보는 것은 그의 삶과 예술을 이해하는 유력한 접근 중 하나이다. '묘법의 시기별 변화', '연필과 한지로 대표되는 재료', '묘법의 참뜻과 본성', '묘법과 단색화의 관계' 등 묘법세계와 관련한 탐구는 박서보의 작품세계를 이해하는 해법으로 삼을 만하다.

박서보의 묘법세계는 색을 기준으로 2000년대 이전은 무채無彩'묘법'시대, 2000년대 이후는 유채有彩'묘법'시대로 양분된다. 여기서 무채묘법시대는 다시 〈묘법〉의 변화와 추구이념에 따라 '초기 묘법'과 '중기 묘법'으로 나누고, 유채묘법시대는 '후기 묘법'으로 구분할 수 있다.

초기 묘법은 '구도와 비움'을 추구했던 1960년대 말에서 1980년대 중반까지, 중기 묘법은 자기 정화를 통한 '정신의 순결성'을 추구했던 1986년부터 2000년까지, 후기 묘법은 무채묘법이 추구했던 정신을 바탕으로 현대인을 위한 '치유의 예술'을 선보이는 2000년 이후 현재까지로 구분할 수 있다.[2] 박서보의 45년여의 묘법세계를 도표로 정리하면 다음과 같다.

초기 묘법 - 구도와 비움

박서보가 전시를 통해 〈묘법〉을 처음 선보인 것은 1973년 6월

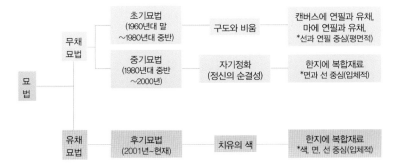

일본 도쿄의 무라마츠 화랑의 개인전이다.[3] 이때를 기점으로 백색의 유채를 도포한 캔버스 표면에 '탈이미지'와 '탈표현'을 화두로 한 〈묘법〉을 세상에 선보이기 시작했다.

박서보가 〈묘법〉을 작품세계의 화제로 삼은 동기는 알려진 대로 일상의 우연에서 시작됐다. 1967년 어느 날, 세 살 난 둘째 아들이 한글을 배운다고 네모 칸이 쳐진 공책에 글씨 연습을 하는 과정에서 얻은 깨달음이 〈묘법〉의 출발점이다.

"아들이 네모 칸에 글씨를 써넣는 연습을 하는데 글씨가 자꾸 칸에서 벗어나는 바람에 그것을 지우개로 지우고, 다시 쓰고 또 지우는 것을 반복하는 거야. 그러나 종이가 찢어지고 자기 뜻대로 되지 않으니까 마지막에는 연필로 막 그어버리는 거야.

나는 고사리 같은 손으로 애쓰는 모습이 귀여워서 한참을 보고 있었는데, 갑자기 '이거구나!' 하는 생각이 들었어. 그걸 내가 흉내 내서 그린 그림이 첫 〈묘법〉작품이다."4 | 도판1

　박서보는 아들의 행동을 보면서 네모 칸 안에 쓰려고 하는 건 목적성, 뜻대로 되지 않자 연필로 막 그어버리는 것은 체념이라 생각했다. 이전의 행위를 지우거나 부정하는 아들의 모습에서 자신이 추구해야 할 조형세계의 본질을 찾은 셈이다. 아들의 행위를 통해 목적을 향한 실천과 예술 속에 존재하는 무無목적성을 발견한 것이다. 1970년대 초반 화면을 사각형으로 나누고, 그 나누어진 공간의 선을 또 다른 선으로 지워나가는 형식의 작품이 여기에 속한다.

　박서보가 묘법을 시작한 시기는 인간의 존재가치에 대한 본질적 물음에 몰입할 때이다. 인간의 존재가치란 어떤 형상으로 규정지을 수 없는 것임을 깨달아가던 시기로 묘법의 발견 이전 보여 주었던 작품세계와 다른 조형 세계를 추구했다. 1970년대 초기의 〈묘법〉 연작들은 회화의 기본요소인 점, 선, 면을 중심으로 조형원리를 탐구했다. 규칙적인 선으로 이미지의 부재를 시도한 이후 규칙적인 사선에서 리듬감 있는 선으로 바뀌면서 한층 변화된 다양성을 볼 수 있다.

　캔버스에 유성물감을 칠하고, 초벌이 마르기 전에 연필이나 끝이 뾰족한 도구로 화면을 지우듯 손을 움직이면 그 궤적에 따

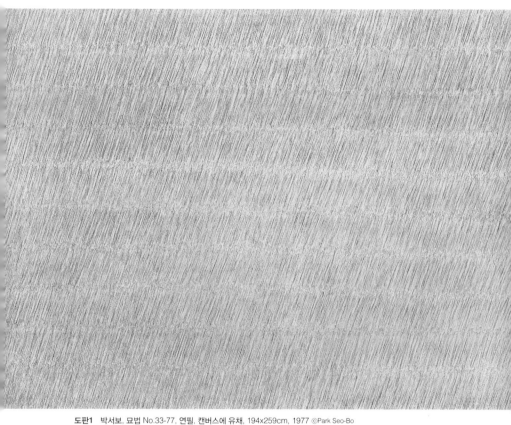

도판1 박서보, 묘법 No.33-77, 연필, 캔버스에 유채, 194x259cm, 1977 ©Park Seo-Bo

른 선이 생긴다. 연필로만 표현하던 작품과 달리 유성물감과 연필이 캔버스 위에서 부딪히며 힘의 강약에 따라 선의 굵기와 물감의 벗겨짐이 미묘한 차이를 내며 서로의 흔적을 남긴다.

이러한 묘법을 보고 나카하라 유스케는 "드로잉과 페인팅 사이의 미묘한 갈등에서 태어난다"고 설명했다.[5] 화면에 무심으로 그어진 선은 선묘 드로잉이 되고, 채 마르지 않은 물감은 연필에 의해 밀려나가거나 부풀어 오르며 페인팅이 되는데, 이때 생기는 선과 물감의 미묘한 갈등을 〈묘법〉의 출발로 보았다.

드로잉인지 페인팅인지 그 정의와 구분이 애매모호한 연필 묘법에 대해 이일은 "앵포르멜에 있어서의 행위가 '표현적'인 것이었다면 오늘의 그것은 반대로 '탈표현적'인 것이다. 인간의 실존적 실재의 직접적인 표출로서 앵포르멜의 행위성이 묘법에 와서는 일체의 표현성이 배제된 일종의 무상의 경지에서 손의 노님으로 탈속화되고 있다"고 해석했다.[6] 묘법의 표현성격이 근본적으로 앵포르멜 시기의 조형세계와는 다름을 지적했다.

이일의 견해처럼 묘법은 박서보가 앵포르멜 형식의 작품에서 보여주던 물질과 행위의 관계에서 이미지를 지우고 가장 원초적 흔적만 남기는 행위의 기록이다. 이때의 행위는 숨을 멈춘 상태의 무아지경無我之境에서 표출되는 흔적이다.

길게 숨을 들이 마시고 멈춘 상태에서 마포 또는 캔버스 위를 휘젓듯 거침없이 손이 움직인다. 도포한 유채 위에 연필들이 지나간다. 한 호흡 동안 가장 순수한 세계의 몰입상태에서 어떤

목적성도 갖지 않고 긋고, 지우기를 반복한다. 연필이 지나가며 화면에 남겨진 최후의 흔적은 지우기의 반복과정에서 쌓인 행위의 궤적이며, 그의 평면은 몸짓이 구체화된 장소가 된다.

초기묘법의 핵심은 이전의 행위를 '지우는 것'에 있다. 아이가 글씨를 쓸 때 마음에 들 때까지 쓰고 지우는 것을 반복하는 것처럼 묘법은 자신의 행위를 지우고 또 지우는 과정이다.

"나의 그림은 수신의 도구에 불과하다. 수신 과정의 찌꺼기가 그림일 뿐이다. 따라서 그림은 생각을 채우는 공간이 아니라 마음을 비워내는 공간이다"[7]

라는 박서보의 말은 연필묘법이 그림을 그리기보다는 어떤 깨달음을 얻기까지 끝없이 비우기를 반복하는 몸짓임을 뜻한다.

중기 묘법 – 자기정화

1970년대가 연필묘법을 통해 구도와 비움을 실천하는 과정이었다면, 1980년대부터 2000년까지는 박서보의 조형세계가 정립되는 시기였다. 오일 바탕 위의 '연필묘법' '지그재그 묘법' '수직묘법'이 차례로 전개되며 묘법의 세계를 한층 폭넓고 깊이 있게 진전시켰다.^{도판2}

1980년대 중반 이후 박서보 작품의 두드러진 변화는 연필선묘의 사라짐이다. 재료적 측면에서는 수성안료와 한지가 만나

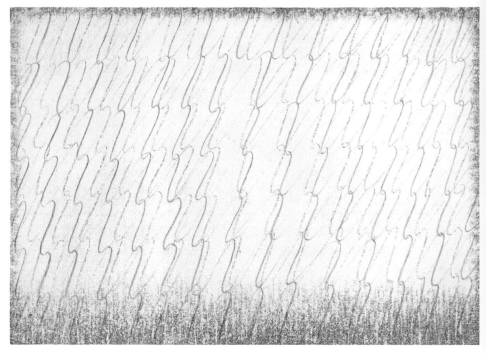

도판2 박서보, 묘법 No.36-78, 연필, 마천에 유채, 112×162cm, 1978 ©Park Seo-Bo

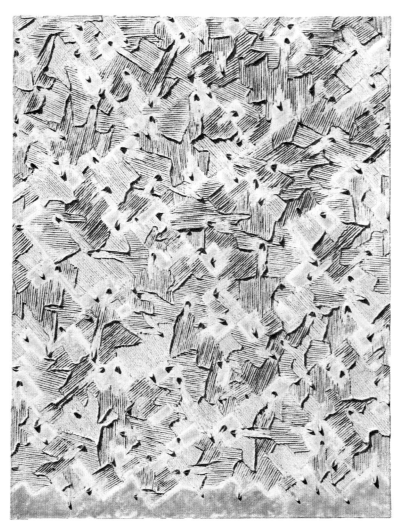

도판3 　박서보, 묘법 No.910923, 캔버스에 한지, 믹스 미디어, 145×112cm, 1991 ⓒPark Seo-Bo

또 하나의 물질로 융합되었고, 형식적 측면에서는 단순히 평면을 유영하던 선이 평면의 공간을 발견하여 새로운 평면 양식을 만들었다.

1980년대 중반에서 1990년대까지 선보인 일명 '지그재그 묘법'에서 작은 이랑들이 하나 둘 무리를 이루며 일정한 방향 없이 화면을 전체를 자유롭게 유동하는 동적 느낌이라면, 1990년대 후반부터 2000년 초기의 주된 표현인 '수직묘법'에서는 가지런한 선들이 정교하고 일정한 간격을 유지하며 균등하게 화면을 분할하여 정적인 느낌을 준다.

흩어진 물질한지이 잘 정리된 느낌이다. 그래서 지그재그 묘법에서 수직묘법의 변화가 마치 쟁기질하기 전의 거친 밭을 땀과 노력의 반복적인 쟁기질로 김을 잘 맨 밭으로 변모한 느낌을 준다. 밭을 일구는 일이 땀과 노력의 산물인 것처럼 지그재그 묘법과 수직묘법은 엄격한 자기 통제와 자기 수양의 산물이다. 이처럼 중기묘법은 정신의 순수성을 얻고자 한 수도의 실천이자, 자기정화를 위한 수행의 태도라 할 만큼 끊임없는 고행적 표현행위가 반복된 것이 특징이다.도판3

그러나 무엇보다 이 시기의 조형적 전환의 가장 큰 요인은 재료의 변화이다. 캔버스에서 마포, 그리고 한지로 바탕 재료의 변화를 꾀했다. 이는 단순한 바탕 재료의 변화를 넘어 물질성을 탐구하고 표현하는 일련의 과정에 적지 않은 변화가 있었음을 말해준다. 이때부터 한지의 사용유무는 그의 작품세계를 구분

하는 핵심 기준이 된다.

한지가 작품세계에 탐구대상의 물질로 새롭게 등장한 시기와 관련해 미술평론가 이일은 "〈묘법〉이 1980년대에 들어와서 하나의 커다란 전환을 획劃하는 것이다. 그 전환의 기점은 아마도 1982년경이 아닌가 싶으며, 그 결정적인 계기는 우리나라 고유의 한지닥종이의 재발견이다."라고 언급하며 한지와의 만남을 다음과 같이 해석했다.

"'자연에의 순응'은 원래가 무형의 질료質料이자 독자적인 텍스츄어를 지니고 있는 한지, 동시에 그 자체가 하나의 '생성적 물성'세계로서 존재하는 한지와의 만남을 통해 이루어지는 것이다. 그 만남은 두말할 것도 없이 한지의 그 생성적 물성과 작가의 그린다는 행위와의 만남을 말한다. 여기에서 '그린다'고 했을 때, 그것은 물론 그 행위와의 또 다른 그 무엇을 표현한다는 것을 의미하는 것은 아니며, 그 행위는 어떤 의미에서는 신체적 궤적 그 자체로 환원된 행위라 할 수 있을 것이다. 그리고 그러한 의미에서 한지라는 물질과 작가의 행위와의 만남은 단순한 만남 이상의 의미를 지니게 되며, 그것은 차라리 이 양자의 완전한 일체화라 해야 할 것이다."[8]

이에 박서보는 "한지와의 만남이 어떤 목적성을 띠고 의도된 것이 아니라, 자연발생적인 작업의 또 다른 차원으로 자신의

정신적 지평의 현주소를 확인하고 탈이미지의 의미를 확대하는 필연적인 작업"[9] 이라고 언급했다.

한지는 말 그대로 '한국의 종이'다. 한옥, 한복과 더불어 한국 고유의 문화예술을 상징하는 재료이다. 한지는 오랫동안 한국인의 삶과 예술, 한국인의 정서를 담아왔다.

특히 한지는 외부공기와 내부공기를 조절하는 필터기능, 명암에 의한 공간의 분위기 조절, 채광과 환기 탁월, 습도 조절능력 우수 등 일반 종이와 달리 숨을 쉬는 종이라 할 만큼 자연과 호흡한다. 캔버스의 특징이 탄력성이라면, 한지의 특징은 흡수성이다. 천과 종이의 차이에서 오는 특이성이다. 박서보가 한지를 한국적 정감을 대표하는 매체로 선택한 이유이며 그의 묘법이 자연 순응적 세계를 담았다고 보는 근거이다. 또한 보는 관객들에게는 친밀감을 주는 요인으로 작용한다.

박서보의 작업은 한지를 고르는 순간부터 시작된다. 고집스런 선별을 거친 한지는 물에 담가 불리는 과정을 통해 원하는 수준의 지질紙質을 획득한다. 뻣뻣하고 질긴 한지가 오랜 시간 물에 불어 종이반죽처럼 부드러워지면, 한지의 물성이 고스란히 드러나도록 캔버스에 고루 펴 바르는 과정으로 이어진다. 여기서부터 박서보 화면의 특성이 생겨난다. 한지를 펴 바르고 마치 겨우내 얼어붙은 땅을 봄에 파종을 위해 쟁기질해서 골을 만들 듯 한지를 밀어내는 일을 반복한다. 골을 만드는 일은 육체적 노동과 정신적 집중이 동시에 요구된다. 작업 과정만 놓고

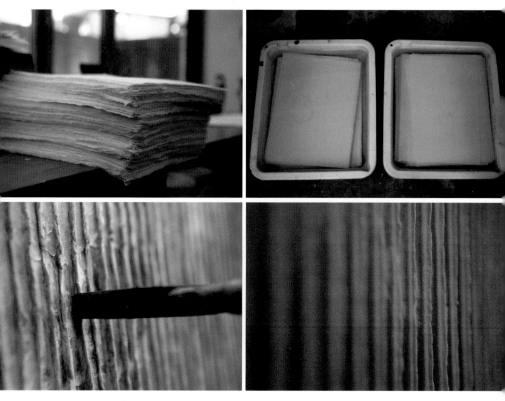

도판4 작업에 사용되는 한지와 <묘법>의 작업과정 ©Park Seo-Bo

보면 흡사 장인의 손길이 깊게 배인 한국의 전통공예품을 제작하는 과정이나 오랜 숙성의 시간을 지나 얻게 되는 발효음식과 같다. 그의 작품이 가볍지 않고, 진중한 느낌을 주는 것에는 지난한 시간과 노동의 대가도 크다.^{도판4}

박서보의 작품은 시각적으로 보면 변화가 없는 듯 보인다. 그 작품이 그 작품인 듯 비슷한 형식의 반복으로 느껴진다. 그래서 하나의 스타일을 반복 복제하는 것처럼 인식되어 비판의 대상이 되기도 한다.

그러나 그의 작품은 애초에 변화 있는 요소들을 최대한 없애고, 제거하는 과정을 거쳐 남긴 정제된 산물이다. 시각적으로 뚜렷하게 구별되는 변화를 제작단계부터 제거한 것이다. 어떤 결과를 이끌어 내기보다는 불필요한 요소가 제거된 무구無垢한 상태로 남는 것으로, 정제한 평면이 박서보가 추구해온 작품의 본질이다.^{도판5}

미술사를 들춰 보면 표현주의 화가들처럼 내적 감정의 표출이 두드러진 작품은 매뉴얼manual화된 작업과정을 찾아보기 힘들다. 감정의 폭과 깊이에 따라 표출되는 작업의 양과 질이 일정하지 않기 때문이다. 그러나 같은 주제와 비슷한 제작과정을 반복하는 작품은 그에 따른 일정한 제작과정이 형성된다.

특히 추구하는 작품의 개념이 명료할수록 작품 제작과정은 견고한 구체성을 지니기 마련이다. 이 점에서 보면 박서보의 드로잉은 마치 한 치의 오차도 허용하지 않은 설계도면 같다. 간

도판5 <묘법>의 드로잉 과정과 정교하게 계획된 에스키스 ©Park Seo-Bo

격, 크기, 넓이 등이 세부적으로 표기된 드로잉과 드로잉대로 재현한 작품의 상호연계성Interconnectedness을 보면 그의 작품이 얼마나 계획적이고 철저한지 실감할 수 있다.[10]

그러나 아무리 매뉴얼화된 레시피Recipe라 하더라도 언제나 똑같은 맛을 가질 수는 없다. 미묘한 차이가 생기기 마련이다. 미술작품 역시 유사한 주제의 작품을 반복한다고 해서 반드시 고정된 틀이나 동일한 제작과정에만 머물지는 않는다. 창작활동에서 직관을 중요하게 여기는 이유의 하나이다. 창의적 작품을 이끌어 내는 직관은 작업하는 매 순간마다 현실에 안주하지 않으려는 작가적 기질과 역량이 맞물려 나타난다.

박서보는 즉흥적이기보다는 철저한 계획에 따른 변화를 중시하는 화가다. 순간적 아이디어보다 끊임없는 조형 탐구에 의한 필연성을 변화의 동기로 삼았다. 변화의 속도를 보면 급변보다는 점진적 변화라는 표현이 적절하다. 일반적으로 작가는 특정한 작업스타일이 확립되면 새로운 조형 탐구를 게을리 하는 경우가 많다. 소위 자신 있는 것을 획득했다고 믿는 자부심이 새로움을 향한 시선을 막고, 반복적 복제로 자기 신념을 증명하게끔 부추긴다. 그러나 그 순간 작품은 매너리즘Mannerism에 빠지기 쉽다. 작가들이 현실에 안주하는 것을 경계하는 이유이다.

박서보는 작가에게 가장 중요한 것은 '시대와 작품을 꿰뚫는 통찰력과 본능적 감각'이라고 말하며, "남과 다르게 생각하고, 남과 다르게 행동하며, 남과 다른 방법으로 표현하고자 노

력했다."고 말한다.[11] 이러한 고백은 창작활동을 하는 화가들의 공통된 신념이라는 점에서 색다를 것은 없지만, 중요한 것은 신념의 실천 유무이다. 이 점에서 보면 박서보는 늘 변화를 추구한 화가였다. 수십 년 동안 작업과정의 일관성을 유지하기 위해 노력하면서도 직관적으로 떠오르는 변화의 순간을 놓치지 않았다. 내면의 본성이 이끌어 낸 변화에 주목하고, 그 변화가 만들어 낸 결과를 소중히 여긴다. 작은 변화 하나도 정확한 자기 이해가 정립되기까지 반복을 거듭하는 행위를 유지하면서 동시에 끊임없이 자기 변화를 이끌었다.

1982년에 마포 위에 유채와 연필을 혼용한 드로잉 작업을 진행하면서, 한편으로는 수성물감과 연필을 혼용한 작업을 한 것은 자기변화를 게을리 하지 않으려던 작가정신이 드러나는 한 가지 사례이다.

기본적으로 연필을 사용하되 캔버스에서 마포, 마포에서 한지로 변화를 주고, 색의 흡수성을 높이기 위해 물감도 유채물감에서 수성물감으로 변화를 주었다. 연필에 의지하던 선묘가 작품세계에서 사라지고 한층 다양한 도구를 활용한 새로운 묘법 시대를 열고, 지속적인 자기변화를 꾀하였다.

박서보는 "예술은 변화하지 않으면 추락한다. 동시에 변화하면 추락하는 것이 예술"이라고 강조해 왔는데 이 역설적인 말은 창작활동을 하는 예술가들이 감내해야 할 숙명을 잘 표현한 말이다. 예술은 변화가 숙명이다. 그러나 무의미하거나, 설득

력 없는 변화는 오히려 작가의 창조성을 무너뜨리는 독으로 작용하기 마련이다. 그의 논지처럼 예술은 아이디어로 승부하는 것이 아니다. 미술작품은 철저한 자기탐구의 결과물이다. 즉흥적인 아이디어는 순간의 시선을 빼앗지만, 작품의 개념을 지속시키지 못한다면 단순히 아이디어에 그치고 만다. 박서보는 "좋은 미술작품은 마음을 붙잡는 힘이 있어야 하는데, 이때 경계해야 할 것은 개념이 직설적으로 드러나지 않게 하는 일이다."라고 강조한다. 개념은 건축물의 뼈대인 골조骨組와 같아 구조 속에 숨겨져 있을 때 안정성과 완결성을 갖는다는 의미에서다.

기왕에 박서보의 작업태도를 좀 더 살펴보자. 그러면 그가 추구하고자 하는 묘법세계를 한층 이해할 수 있다. 박서보의 작업은 작품 제작 시 한지를 밀 때 연필이 표면에 맞닿는 순간 부딪히는 충격에 따라 방향성이 정해진다. 처음부터 방향이 정해진 것이 아니라 한지와 연필과 화가의 행위가 만나서 자연스럽게 이루어진다. 이때 한지의 방향성은 모든 과정이 무목적이며 무無의도적이다. 박서보가 작품에서 목적과 의도를 최대한 배제하기 위해 기울인 노력은 제작과정에서도 나타난다.

그는 자신의 생각을 객관화시키기 위한 일환으로 조수를 쓴다. 예컨대 A라는 조수가 일차적으로 표면에 흔적을 남기고 나면, 그 위에 화가가 새로운 질감으로 A조수의 흔적을 덮는다. 이후 B라는 조수가 다시 화가의 흔적을 지우면, 화가가 다시 B조수의 흔적을 지운다. 이러한 과정이 되풀이되는 것이다.도판6

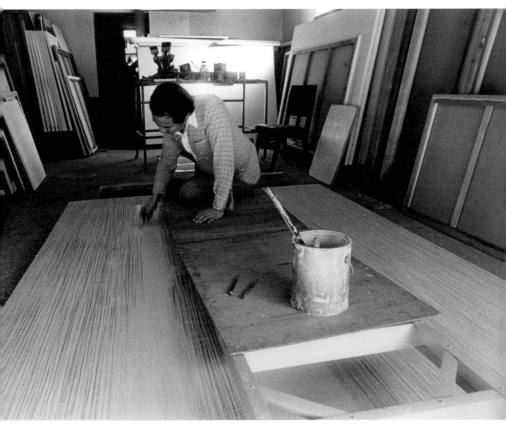

도판6 박서보 작업 장면 ⓒPark Seo-Bo

결국 최초의 흔적들은 다른 흔적에 의해 덮어지거나 다른 형태로 남는다. 이는 철저히 주관성을 없애고 객관성을 획득하기 위한 중성화 과정이다.

박서보는 중성화 과정에서 표현성을 철저히 배제하며 '손맛이 강하게 드러나는 순간, 손맛이 예술을 결정하는 단계'까지 행위를 반복한다. 이때 역시 표현성은 철저히 배제한다.

박서보 화면의 돌출된 선과 평평한 부분은 입체와 평면이면서 동시에 선이다. 바탕이 진할 때 선은 밝은 색으로, 반대로 바탕이 연할 때는 선을 진하게 하는 음양법陰陽法이 화면의 깊이감과 입체감을 형성시키는 역할을 한다. 딱딱하게 돌출된 각기 다른 입체형태의 선은 그 자체로 선이며, 입체선 사이사이 밭고랑처럼 만들어진 평면 역시 넓은 시각에서 보면 선이다.

또한 선과 면의 관계는 고정적 역할이 아니라 보는 시각, 보는 사람의 마음에 따라 역할이 바뀔 수 있다. 즉 입체선이 면과 면을 잇는 것이 아니라, 면과 면을 입체선이 이어간다.

궁극에 박서보의 화면은 입체선과 면이 서로를 경계하는 관계가 아니라 상호 연결되어 있다. 마치 많은 밭고랑이 커다란 땅 위에 만들어진 결과물처럼 무수한 반복행위로 만들어진 입체선과 평면은 결국 화면 위에 펼쳐진 박서보의 육체적 행위의 산물이다.

밭과 밭 사이에 경계를 만들려고 흙을 약간 불룩하게 쌓아 올린 두둑과 두둑한 두 땅 사이에 좁고 길게 들어간 고랑처럼

행위의 결과물은 자연형태를 닮았다. 그래서 그의 작품은 기계적이기보다는 자연적이다. 특정한 형태나 사물을 그리는 것이 아니라 선과 면을 반복적으로 만드는 행위 그 자체에 의미가 있는 것이다.

중간 혹은 화면의 특정부위를 비워낸 공간은 처음의 시작점을 다시 상기시켜주는 역할을 한다. 화면에 빠져드는 몰입을 방해하여 처음의 아무것도 없었던 평면 상태를 환기시킨다.

이처럼 한지를 바탕으로 추구했던 박서보의 중기묘법은 다시 마음을 비우고 화면에 몰입하도록 유도하는 초기화 장치이며, 자기정화의 과정이다. 1991년 개인전에 맞물려 인터뷰한 내용[12]에서처럼 "묘법은 마음을 비우는 것과 같은 것으로, 표현하기보다 그것을 감춤으로써 한 단계 승화된 미의식에 도달하고자 하는 행위이다"인 것이다.

박서보는 과거에 한 미국인이 "한국 현대미술에서는 철저하게 금욕적인 느낌이 있다. 이것이 한국미술의 특징이라 생각하는데 한국의 사회적 분위기와 관계 있는가? 자기절제의 세계인가?"라는 질문을 받았을 때 부정했다.

하지만, 시간이 지날수록 오히려 타인의 시선이 틀리지 않음을 알았다. 작품 제작과정을 지난한 수행이나 수신修身이라고 느꼈기 때문이다. 꿈틀대는 욕망을 억누르고 무심으로 반복하는 손놀림에서 철저하게 자신을 통제하는 것은 흡사 도를 닦는 수행자의 모습과 다르지 않다. 자신을 깨우치고, 돌아보는 수신의

과정이 스스로의 예술 정체성임을 피력한다.

후기묘법 - 치유의 색

박서보는 2000년대에 들어오면서 무채묘법의 오랜 틀을 깨고 다양한 색을 도입하며 작품세계에 새로운 변화를 가졌다. 2007년 경기도미술관에서 개최한 개인전《박서보의 오늘, 색을 쓰다》를 기점으로 색채의 탐미耽美가 한층 강해졌다. 마치 금욕주의자가 오랫동안 억눌러왔던 관능성을 한꺼번에 드러내듯 화려하면서 세련된 색채를 과감하게 끌어들여 화면을 물들였다.

이러한 변화는 작가가 반복적으로 언급했듯이 자연에서 받은 감동 요인이 크다. 일본 후쿠시마현福島県의 반다이磐梯 계곡에서 단풍이 시시각각 변해가는 것을 보고 자연이 주는 아름다움에 매혹 당한 이후 색의 사용을 본격화했다. 자연의 아름다움에 스스로 동화되는 체험을 통해 색이 사람의 몸과 마음을 치유할 수 있다는 믿음을 갖게 된 것이다.

사실 자연의 빛에 따른 색의 변화를 표현하기 위한 노력들은 일찍이 시도되었다는 점에서 새롭지는 않다. 예컨대 인상주의 화가들이 빛의 변화에 따라 달라지는 사물의 색을 놓치지 않고 화면에 담고자 했던 것은 미술작품에서 자연을 새롭게 인식한 변화의 시작이었다. 인간이 자연의 아름다움에 매료되는 것에는 동서를 떠나 차이가 없다. 단, 그것을 표현하는 방식과 방법만 다를 뿐이다.

그렇다면 박서보가 사용한 색은 어떤 특별함을 지녔을까? 박서보의 색은 하나의 화면에 같은 계열의 색채가 지닌 스펙트럼Spectrum을 동시에 느낄 수 있는 융화의 색이다. 이는 인상주의 화가들이 색을 혼합하기보다는 원색의 색을 병치並置시켜 자연의 변화색을 표현하려 했던 것과는 엄격히 다르다. 다시 말하면, 시각적으로 변화의 움직임을 옮기려는 행위와 심상으로 얻어진 마음의 색을 표현하는 행위와의 차이다.

박서보의 작품에서 보는 각도, 보는 시간, 전시 공간에 따라 미묘한 차이를 느낄 수 있는 이유가 여기에 있다. 마치 자연의 색이 사소한 환경의 변화에 의해서 변해가는 것처럼, 자연의 변화를 색으로 담고자 한 화가의 노력이 같은 듯 다른 색채를 지닌 오묘한 마음의 색을 만들었다. 정면에서 이랑으로 구분되는 색이 측면에서는 연두색, 노란색, 빨간색 등 단색조로 마치 색의 파동을 일으키듯 변화하며 보는 이의 마음을 물들인다. 이러한 유채묘법의 오묘한 변화를 보고 있으면 때로는 귀족적이라는 단어가 떠오른다. 무채묘법 연작에서 백색과 흑색의 대조적인 색을 세련되게 사용했다면, 유색묘법 연작에서는 우아함과 세련됨을 조화롭게 구성하여 품위 있는 색조를 유지하는 형식을 갖추었다. 그 형식이 귀족적인 느낌을 더하는 요소로 작용한다.도판7

무용미학자 수잔 랭거Susanne K. Langer는 살아있는 형식으로서의 예술작품은 정신적 생명의 '하나의 구체적인 체화體化' 내지

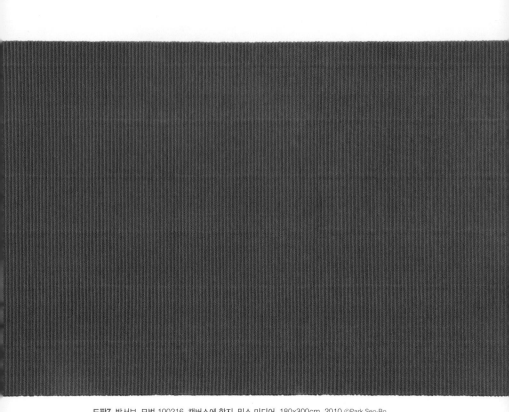

도판7 박서보, 묘법 100216, 캔버스에 한지, 믹스 미디어, 180x300cm, 2010 ⓒPark Seo-Bo

는 '생명적 형식으로서의 외형'을 성취하지 않으면 안 된다고 주장하면서, 예술가는 '의미 있는 형식significant form'을 추상해야 한다고 주장했다.[13] 박서보의 〈묘법〉을 랭거의 주장에 접목하면 캔버스에 정신, 즉 생명화를 부여하고 있다고 할 수 있다. 특히 움직임을 통해 표현되는 생명화는 작품에 내재한 정신성이자 회화의 고유한 특질이다. 이 점에서 박서보의 〈묘법〉은 의미 있는 형식의 추상으로 충분하다.

엄밀하게 유채묘법의 도입은 시대적 변화와 더 밀접한 관계가 있다. 박서보는 2000년이 저물고 2001년이 시작되는 시점에서 순간적인 두려움을 느꼈다. 아날로그 시대를 마감하고 디지털 시대를 살아가야 하는 전환기에서 그가 느낀 것은 두려움이었다. 그래서 빠른 속도, 빠르게 기계화되는 사회현상을 겪으며 예술의 방향이 스트레스를 치유하는 것으로 바꾸어야 한다고 여겼다.[14]

'예술은 시대를 반영한다'는 오랜 사명을 상기하며 〈묘법〉으로 세상이 병동화되어 가는 것을 치유할 필요가 있다고 생각했다. 이런 박서보의 생각은 1991년 미술평론가 수지 개블릭Suzi Gablik이 "일종의 영적 치유를 거치지 않고 우리가 만들어놓은 세상의 난장판을 치유할 수 없다."라고 했던 진단과 연결지을 만하다. 현대인이 겪는 수많은 정신적, 육체적 아픔을 보면서 집단적 트라우마에 빠져 있는 현대인을 치유해야 할 의무가 있으며, 예술이 그 대안이 될 수 있다고 믿고 있다.

미국을 대표하는 추상표현주의 대가인 마크 로스코Mark Rothko 가 치유의 예술을 강조하며, 자신의 작품만으로 이루어진 로스 코 채플Rothko Chapel을 직접 설계하여 성당을 찾는 관람객이 치 유되기를 기대한 것처럼 박서보의 유채묘법은 자기정화를 통한 인간의 정신적·육체적 고통을 치유하는 세계로 한층 확대되었 다. 결국, 박서보가 생각하는 색은 정신과 육체를 치료하는 치 유의 색이다.

결론적으로 박서보의 '구도에서 치유로'의 〈묘법〉세계는 '자 신의 예술'에서 '타인의 예술'로 이행하는 과정이다. 따라서 자 신을 수양하여 스스로를 이롭게 한 후 그 공덕의 쌓임으로 타인 을 이롭게 한다는 동양의 '자리이타自利利他'의 정신을 예술적 행 위로 실천하는 수행의 산물이라고 할 수 있다. 작품에 수없이 표현되었던 〈묘법〉을 화가 박서보가 걸어온 삶의 흔적이며 수 행의 길로 보는 이유이다.

묘법의 본성

무명성과 자연 순응

박서보가 추구한 작품의 내재적인 의미를 구도에서 치유의 단계로 변화되는 과정으로 살펴보았지만, 그의 〈묘법〉세계의 진정한 이해를 위해서는 〈묘법〉의 참뜻과 단색화에 대한 이해 를 빼놓고 갈 수 없다.

박서보 작품의 화제畵題인 '묘법描法'을 한자대로 풀이하면 '묘사하는 방법'을 뜻하고, 사전적 의미로는 '묘법회화에서 점이나, 선으로 표현하고 싶은 대상을 묘사하는 것'이다. 〈묘법〉의 또 다른 화제인 에크리튀르écriture, 프랑스어 'écrite'를 명사화한 말는 프랑스어로 '글쓰기'라는 사전적 뜻을 지녔다. 작가에 따르면 '에크리튀르'는 롤랑 바르트에게서 차용한 말이다.

롤랑 바르트는 1942년 최초의 글쓰기 이후 짧은 문장 형식으로 자신만의 텍스트를 완성해가며, 글쓰기에서 저자의 죽음을 강조했다. '저자의 죽음'은 개인의 자기결정성과 자기정체성에 관한 표현에 새로운 시도를 제시한 파격적인 선언이다. 자신을 다양한 방식으로 호명하여, 한 가지 이름 속에 고착화固着化될 수 있는 사고와 의미에서 스스로를 격리시키는 방법을 추구했다.

한마디로 바르트의 글쓰기는 '자기 자신의 해체'로 텍스트의 창조자를 지움으로써 수용자의 해석에 무게를 두는 글쓰기이다. 단일 정체성이나 유일무이한 텍스트는 사실상 존재하지 않고 독자들에 의해 텍스트가 새롭게 완성될 수 있음을 강조한다.

궁극에 '묘법'과 '에크리튀르'는 시각적으로 명증明證한 묘사를 목적으로 하는 그림이 아님을 말한다. 박서보는 수차례의 인터뷰에서 자신의 예술행위는 "그림을 그리는 것이 아니다"라고 강조하며, 묘법이 특정한 대상을 그리는 것이 아님을 표명해왔다. 어떤 대상을 그리기 보다는 그리는 행위 자체를 중시했다. 일찍이 평론가 이일이 "묘법은 '그린다'는 행위를 '지운다'는 행

위로 이행시킴으로써 그의 회화세계에 결정적인 전환의 계기를 이끌어낸 화법"이라고 평가한 것은 명확한 지적이다.

박서보의 묘법은 현존하는 본태本態를 지우는 것의 반복이다. 그리는 행위의 궁극적 결과가 형태의 명확함이나 고정이 불가능함을 역설한다.도판8

엄밀하게 박서보의 작품세계를 단색화라는 용어로 대변할 수 있는가에 대해서는 이론의 여지가 있다. 작가는 일찍이 자신의 작품이 단색화로 지칭되는 것은 적절하지 않다고 밝혔다. 자신의 작품은 애초에 '모노크롬'과는 본질적으로 다르기 때문에 소위 모노크롬 등으로 통용되어온 용어를 받아들이지 않았다.

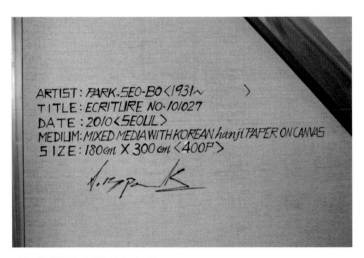

도판8 작품의 완성을 마감하는 박서보의 사인 ©Park Seo-Bo

박서보는 단색화가 내재적으로 서양의 개념이라고 간주한 미니멀리즘과 무관함을 피력했다.

"사람들은 나의 현재 작업이 미니멀 아트와 유사하다고 하지만 나는 동의하지 않는다. 내 작업은 공간의 동양적 전통, 즉 공간의 영적 개념과 관련이 깊다. 나는 자연의 관점에서 바라보는 공간에 특별히 관심이 있다. 나의 페인팅 작업이 문화에 대한 식견識見을 나타낸다고 판단할 수 있지만, 집중적으로 자연에 주안점主眼點을 두고 있다. 나는 내 작업의 관점과 정서를 축소하여 자연에 대한 집중만 표현하고자 한다. 또한 축소를 거듭하여 순전히 텅 빈 상태를 만들고 싶다. 이것은 자연에 대한 동양적 관념이자 접근법이다. 이와 같은 방식으로 자연과 인간이 소통할 수 있다."[15]

그의 주장에서 드러나듯이 박서보 〈묘법〉의 본성은 자연의 순응에 있다. 그리고 그의 정신적 기조基調가 한층 명확한 설득을 갖게 된 것은 한지의 자연성이 작품에 새로운 생명력으로 전환되면서부터이다. 물성의 탐구는 궁극적으로 자연합일自然合一에 있다.

캔버스와 한지, 한지와 연필, 한지와 수성물감, 한지와 작가 등 모든 관계성을 물질과 행위를 통한 합일추구에 두었다. "행위와 물질이 가장 자연스럽게 일치된 상태가 최상의 자연 상태

이다."라고 언급한 평론가 이일의 평가처럼 박서보의 후기 물성론은 그의 작품세계를 판독하는 중요한 해법이다.

박서보에게 물질과 행위는 목적과 수단의 관계가 아니다. 이일은 "물질과 행위의 관계는 주어진 사물물질과 가하는 존재행위 사이의 교섭에 있어서 최상의 원리가 실현되면 합일의 상태, 즉 조화와 통일이 이루어진다."고 했는데 이것이 박서보가 추구하는 작품 활동의 목적이며 지향점이다. 한국의 단색화는 기본적으로 물성의 본질을 다루는 것에서 출발하지만 궁극적인 지향점은 다르다. 박서보의 〈묘법〉은 자연주의에 근거한 생성과 소멸을 신체적 반복행위로 표현하는 행위의 결과물이다.

박서보가 1977년 『공간』에서 밝힌 "나는 물소리, 새소리, 솔바람소리, 풍경소리, 이것들을 들으며 잡스러운 나를 해체하고자 한다" "살아남으려 무진 애썼다. 그러나 이러한 생각은 잘못된 것임을 깨달았다. 이제는 모두 해결되었다. 그것은 자연의 순리를 깨달았음이다" "내가 나를 무명성無名性으로 돌리고 아주 지워버린 채 살고자 한다. 이제야 나는 자연과 더불어 자연을 산다"는 세 개의 명제에는 〈묘법〉의 본성을 함축하고 있다.

이 세 가지 명제에 대해 평론가 김복영은 애초 묘법의 동기가 자기와 자기해체나 자기의 무명성이 세계의 연관성의 문제를 다루는 데서 시작한 점을 들어 세 가지 명제를 차례로 묘법의 필요충분조건으로 간주했다."[16]

이는 궁극에 자연의 순리에 순응하며 무아無我의 세계로 몰

입하는 것이라 할 수 있다. 인간이 자연 순환에 개입하지 않는 한 자연은 있는 그대로 존재하고 소멸하며 생성을 반복한다. 인간의 주체가 개입되는 순간 자연 순환은 깨지고 만다. 박서보가 자연 속에서 자신을 지운다는 것은 주체적 인간으로서 자연 순환을 거스르지 않겠다는 의지이다.

박서보 〈묘법〉의 본성이 자연의 순응이라는 점은 색채의 사용에서도 드러난다. 한국어에는 다양한 색채어휘가 있다. 외국인이 한국말을 배울 때 가장 어렵게 여기는 것 중 하나가 어떤 대상의 색채를 지시하는 형용사이다. 예컨대 블랙, 화이트로 뚜렷하게 구분되는 서양의 색상환色相環과 다르게 한국의 색은 '흰색' '검은색' 이외에 '거무스름하다' '희끄무레하다' 등 한국인이 아니면 그 참뜻을 이해하기 힘든 중성적 어휘들로 가득하다.

빨간색과 관련한 색채어휘는 '빨갛다' '시뻘겋다' '발그레하다' '불그스레하다' '불그무레하다' 등 국어사전에 명시되어 있는 단어만 해도 60여 개이다.

빨강색도 아니고, 붉은색도 아닌 약간의 색 차이에서 오는 것에 따라 정감의 표현을 그대로 표현하는 단어들로 즐비하다. 한국인이 아니고는 해석이나 해독의 난맥亂脈을 겪을 수밖에 없다. 반대로 한국인이라면 누구나 어렵지 않게 이 어휘들의 미묘한 차이를 직감적으로 이해한다. '노르스름하다' '노리끼리하다' '노랗다' '누렇다' 등 노랑계열에서도 특정 사물의 분위기를 읽을 수 있는 여러 어휘들이 있다. 이것이 한국어의 특성이

도판9 박서보 <묘법>의 세부, 한지의 골 ⓒPark Seo-Bo

다. 박서보의 작품이 품고 있는 수많은 색채변화를 단순히 미니멀리즘이나 모노크롬으로 규정하는 것이 적절하지 않은 이유가 여기에 있다.^{도판9}

자연은 찰나의 순간에도 변하고 있다는 점에서 한 가지색으로 규정할 수 없다. 미술을 한 가지 형태로 규정할 수 없듯이 색 또한 한 가지 색으로 확정할 수 없다. 한국의 색에는 자연의 공간에 내재한 색처럼 눈으로 확인할 수 없는 색의 조합으로 가득하다. 박서보의 단색화가 서양의 미니멀리즘이나 모노크롬과 본질적으로 다른 지점이다. 미니멀리즘이 논리적인 것에서 출발했다면, 박서보의 단색화는 자연에서 체득體得한 정서를 최대한 정제하고 축약하여 내밀화內密化시킨 자연순응의 색이다.

기氣의 공명

박서보는 "기氣가 기技를 제압한다"고 말한다. 이는 자신의 작품세계, 즉 단색화가 단순히 표면적 드러남이 아닌 단색화가 지닌 내재적 의미, 즉 정신적 측면을 강조한 것으로 단색화의 전반적인 특징에 대한 해명이다. 이와 관련하여 철학자 홍가이와 안은영 교수가 박서보의 작품을 예술적 기氣와 연관하여 서술한 것은 유력한 접근이다. 박서보 작품의 창작과정의 비밀을 풀 수 있는 열쇠로써 '예술적 기'는 하나의 설득력 있는 시각이다.

"박서보의 캔버스 표면에 보이고 또 보이지 않는 '기-에너

지' 패턴이 기입저장되어 있기에 그 작품 앞에 선 관람객은 잠재적 기세로 구성된 기-에너지 파동과 자신의 기-에너지 패턴 간 일종의 공명共鳴을 느낄 수 있다. 캔버스에 저장된 잠재 기-에너지를 활성화시키는 것은 관객의 기-에너지 패턴으로, 상호작용은 일종의 공명 형식으로 이루어진다."

이와 같은 홍가이의 서술은 박서보의 작품을 완전히 새로운 종류를 시도한 개척의 결과물로 본 것으로 '기예술'이란 특별한 이름을 명명하면 어떨까 제안까지 했다.[17]

박서보의 작품세계에 대한 다양한 해석과 평가 가운데 〈묘법〉을 '기예술'로 보는 시각은 분명 새롭다. 박서보의 작품에 내재한 힘을 예술적 기로 분석한 이 같은 견해는 미학자 김인환이 말한 '생동'과 '예술성의 기氣'와도 연결된다.

"생동은 본래 기 특유의 본성으로, '기'의 운동변화로 생겨나는 것이며, '기'가 없다면 모두가 죽은 사물이므로 생동적인 표현이 있을 수 없게 된다"는 것이다.[18]

이는 예술작품이 만들어져 생명력을 지니고, 하나의 살아있는 형식으로 존재하는 것에는 근본적으로 기가 바탕이 됨을 뜻한다. 박서보 스스로 자신의 작품은 수련, 수행의 산물이라고 했던 만큼 수행적 행위에 어떤 힘이 작용했는지는 매우 중요하다.

기왕에 박서보의 〈묘법〉에 예술적 기가 내재되었다고 할 때 작품 앞에 선 관람객이 홍가이가 말한 잠재적 기세로 구성된 기_{에너지 파동과 자신의 기}, 에너지 패턴 간 일종의 공명을 느끼기 위해서는 그림을 보는 방법부터 새로울 필요가 있다. 이는 박서보의 작품을 전시할 때 다른 작품과 다른 대안적 전시모드를 갖춰야 하는 이유이다. 화가의 작품을 특성에 따라 어떤 공간의 어떤 위치에서 감상하느냐는 작품과 진정한 소통을 이룰 가능성을 높인다는 점에서 매우 중요하다.

예컨대 색면추상_{Color-Field Abstract}의 대표화가인 바넷 뉴먼_{Barnett Newman}과 마크 로스코가 자신들의 작품을 일정한 거리, 즉 바넷 뉴먼은 1m, 마크 로스코는 45cm를 유지할 것을 강조한 것과 다르지 않다. 특히 로스코의 경우 작품이 걸리는 공간을 철저하게 따질 만큼 장소성을 중시했다.

박서보의 작품 역시 배치할 때 일정한 거리와 공간의 독립적 구성의 유무가 작품 감상에 절대적 영향을 끼친다. 보는 위치와 각도에 따라 작품에서 느껴지는 감흥의 폭이 다르다. 따라서 박서보의 작품을 깊이 있게 감상하기 위해 작품을 양 측면에서 바라보는 것은 기본이고, 때에 따라서 작품을 상하에서 접근할 수 있는 입체적 전시를 도입할 만하다.

박서보의 작품은 그림을 그리는 것이 아니라는 주장으로 보면 그림이 아니라 하나의 사물이다. 그림이 작가의 의도에 따라 해석하고 규정지은 틀 안에서 감상해야 하는 제한적인 요소라

도판10 박서보, 묘법 061207, 캔버스에 한지, 믹스 미디어, 165x260cm, 2006 ⓒPark Seo-Bo

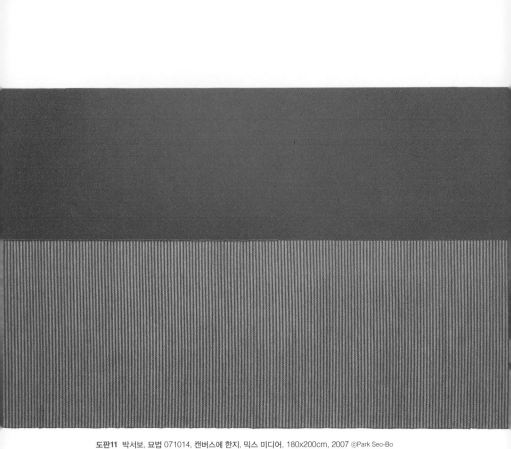

도판11 박서보, 묘법 071014, 캔버스에 한지, 믹스 미디어, 180x200cm, 2007 ©Park Seo-Bo

면, 사물은 감상자의 주체적 인식에 따라 달라지는 것이다. 즉 보는 사람의 감정에 따라 작동하는 사물인 것이다.'마음이 없다면 보아도 보이지 않는다.심부재언 목부견心不在焉 目不見'는 말처럼 박서보의 그림은 마음으로 얻을 수 있는 사물이다.

궁극적으로 박서보의 작품에 내재한 색을 감지하는 것은 한국적 정감을 이해하는 출발이다. 한국인이 서양의 모든 작품을 온전히 이해하기 힘든 것처럼 한국인의 정감을 외국인이 온전히 이해한다는 것은 쉽지 않다. 예술이 만국의 공통어로 작용하는 것은 분명하지만, 각국의 역사적, 시대적, 환경적 요인의 선행 이해 없이 진정한 소통을 기대하기란 어렵다. 작품의 형성배경에 관한 이해의 폭이 좁을수록 작품의 객관적 평가가 부족하기 쉽다.도판10, 11

처음 단색화가 한국 화단에 등장했을 때 서양의 미니멀리즘이나 모노크롬, 그리고 일본의 모노하에서 파생된 것으로 접근한 오류도 이와 무관하지 않다. 이 점에서 최근 국내를 비롯하여 해외 여러 갤러리, 미술관, 아트페어 등에서 한국 단색화의 미감과 미적 가치에 관한 재조명과 관심을 기울이는 것은 긍정적 변화이다. 서양의 모노크롬과 본질적으로 다른, 한국 단색화가 품고 있는 색채의 언어와 생각의 언어에 그만큼 시선이 모아지고 있다는 방증傍證이다.

박서보의 작품은 시각적 충격이나 조형요소의 파괴로 놀라움을 주는 표현주의식 강렬함과는 거리가 있다. 그러나 작품내

면에 축적된 사색의 깊이나 폭이 주는 강렬함은 표현주의식 감동을 넘어선다. 그의 작품은 시각적 아름다움보다 정신적 평온함을, 외시적 충격보다는 마음의 안정을 가져다 주는 힘이 있다. 지루할 만큼 단순한 조형 구조 안에 새겨온 수십 년의 확고한 작가의지가 작품 표면에 일궈낸 이랑 사이사이에서 켜켜이 묻어져 나온다. 이것이 박서보의 예술이 주는 감동이며 힘이다.

묘법의 길 −끝나지 않은 수행

박서보는 자신의 그림을 난을 치는 것에 비유한다. 동양에서 '난을 친다'는 표현을 쓴다. 이는 대상의 외형을 사실적으로 옮기는 것에 목적을 두기보다는 대상을 그리는 동안의 몸과 마음을 수양하는 것에 더 큰 의미를 두기 때문이다. 따라서 박서보가 말하는 '나는 그림을 그리지 않는다.'라는 표현은 '난을 친다'는 의미와 상통한다. 동양의 회화에서 서법書法과 화법畵法은 상통하므로 그 근원이 일치한다는 의미의 '서화동원書畵同源 서화일치書畵一致'라는 말을 인용한다. 문인화에서 글과 그림은 분리되는 것이 아니라 근본이 같은 하나라는 의미처럼 박서보의 묘법은 화행동원畵行同源, 화행일치畵行一致라는 말로 바꿀 수 있다.

결국 난을 '그린다'보다는 '친다'고 표현했듯이 박서보에게 그림은 그리는 것이 아닌 자신을 가꾸어가는 수신修身의 과정이다. 서두에서 "'나는 그림을 그리지 않는다.' 이 말은 무슨 뜻일

까?"라는 질문에 대한 해답을 구한 셈이다.

　"관 뚜껑을 못질할 때 모든 것이 끝난답니다. 그 시간이 우리에게도 서서히 다가옵니다. 그 찰나에 늦은 후회의 한恨을 남기지 않기 위해 나는 내일도 모레도 수신修身을 위해 최선을 다할 것입니다. 아무리 비켜서라 소리쳐도 나는 비켜설 의향이 없습니다. 자신 있거든 추월해 가시구려. 이것이 나의 마지막 답변입니다."

　2001년 스위스 그랜드호텔에서 열린 화집 출판 축하모임에서 한 인사말은 노老화가의 고집이라기보다는 자신의 삶의 철학이자 의지의 표명으로 읽힌다. 생의 마지막 순간까지 '수신을 위해 최선을 다하겠다.'는 노화가의 의지가 단순한 허언으로 들리지 않은 것은 적어도 45년 동안 〈묘법〉으로 보여준 일관된 행보와 정신에 대한 신뢰이다. 그의 〈묘법〉세계가 단지 자기수행에 머물지 않고 작품을 대하는 이들에게 예술의 가치, 인생의 가치를 되돌아보게 하는 울림이 여기에 있다.

박서보

朴栖甫, Park Seo-Bo, 1931~

ⓒ고명진

박서보본명 박재홍는 경상북도 예천 출신으로, 1954년 홍익대학교 미술학부 회화과를 졸업했다. 1956년 《4인展》에서 '반反국전 선언'을 발표하고, 1957년 현대미술가협회에 합류하면서 앵포르멜 경향의 기수旗手로서 활동하였으며, 1961년에는 프랑스 파리에서 열린 《세계청년화가 파리 대회》에서 1위를 차지하였다. 박서보는 1968년 여름 일본 도쿄 국립 근대미술관에서 개최된 《한국 현대 회화展》에 참가하면서 이우환을 만났으며, 이후 교류를 하며 영향을 주고받았다. 박서보는 1973년 6월 일본 도쿄에 있는 무라마츠화랑에서 개최한 개인전에서 〈묘법〉 시리즈를 처음 발표하였고, 같은 해 10월 서울의 명동화랑에서 국내 전시를 가졌다.

1970년부터 1977년까지 한국 미술협회 부副이사장, 1977년부터 1980년까지 이사장으로 활동한 박서보는 1972년 국제전 출품작가 선정을 위한 《앙데팡당展》을 창설했다. 1975년 5월 일본 도쿄화랑에서 열린 《한국 5인의 작가: 다섯 가지 흰색展》에 권영우, 이동엽, 허황, 서승원 등과 참석하였으며, 이 전시는 일본 미술계로부터 호평을 받았다. 이를 계기로 박서보는 한국 화단에서 단색화 운동을 전개할 수 있는 기반을 마련하고 단색화 경향의 기수 역할을 담당했다.

박서보는 1982~1983년 한국과 일본에서 개최된《현대 종이의 조형: 한국과 일본展》에 참가한 것을 계기로 이른바 '중·후기묘법'으로 일컬어지는 한지 작업으로 전환하였다. 1980년대 중반부터 2000년대까지의 중기묘법 시기에는 '지그재그 묘법'과 '수직묘법'이 주로 검정색 한지 평면 위에서 펼쳐졌으며, 이후 후기묘법의 시기, 특히 2000년대 이후에는 컬러를 치유의 수단으로 적극적으로 도입한 묘법을 선보였다. 2007년 경기도미술관에서 개최된 개인전《박서보의 오늘, 색을 쓰다》에서 색채에 방점을 둔 후기묘법 작품이 대거 선보였다.

주요 전시로는 1992년 영국의 리버풀 테이트갤러리에서 개최된《자연과 함께: 한국 현대미술 속에 깃든 전통정신》, 평론가 오광수의 기획으로 2002년 국립현대미술관에서 개최된《사유와 감성의 시대》, 2012년 평론가 윤진섭의 기획으로 국립현대미술관에서 개최된《한국의 단색화》, 그리고 1996년에 호암갤러리에서 개최된《한국 추상회화의 정신》, 갤러리 현대에서 개최된 1970년대 한국의 모노크롬》, 1998~1999년에 부산시립미술관에서 개최된《한국 단색회화의 이념과 정신》등이 있다. 1991년에는 회갑을 맞아 국립현대미술관, 조선일보미술관, 두손갤러리 등에서 동시에 대형 회고전을 개최했다. 해외 아트페어에도 꾸준히 참여하였고, 2009년에는 아슐린Assouline 출판사에서 작품집이 발간되고, 2014년 프랑스 파리의 페로탱갤러리, 그리고 2015년에는 뉴욕의 페로탱갤러리에서 개인전을 열었다.

1962년부터 1997년까지 홍익대학교 회화과 교수를 역임한 박서보는 1979년 대한민국 문화예술상, 1987년 예총 예술문화대상, 1995년 서울특별시 문화상, 2011년 은관문화훈장, 2014년 이동훈 미술상 등을 수상했다. 1994년에는 서보미술문화재단을 설립했다.

<div align="right">-서진수, 김정은</div>

장준석

중앙대, 홍익대 대학원 미학과 졸업(문학박사)
하였으며, 동아일보 신춘문에 미술평론에 당
선되었다. 『꿈과 멋을 지닌 한국의 화가들』 『21
세기 새로운 한국현대 미술의 단상』 등 10여 권
의 저서가 있다. 방글라데시 비엔날레 커미서
너, 대한민국 현대미술 1000인전 전시감독, 대
한민국 국제 환경미술제 예술총감독(코엑스),
미술은행 작품 선정위원, 국제미술평론가협회
(AICA) 한국총회 사업분과위원장, 한국미술
평론가협회 감사, 한국 예술학회 부회장 및 편
집위원장, 마을미술프로젝(문화관광부) 운영
위원, 대한민국 미술대전 심사위원. 아시아프
(ASYAAF) 심사위원, 동대문운동장 디자인프
라자 파크 미술 심의위원, 등을 역임하였다. 현
재는 미술평론가, 한국미술비평연구소장, 한국

윤형근: 캔버스에서 이루어진 한국의 조형

윤형근의 회화

윤형근은 한국의 고유한 정서와 미학에서 태동된 단색화의 중심에 서 있는 작가이다. 주지하다시피 단색화는 서양의 모노크롬 회화와는 그 근본적인 틀이 다르며 세계 미술의 흐름 속에서 한국 현대회화가 보여준 한국 현대미술의 정체성을 실은 현대회화의 한 양상이다.

한국의 단색화가 처음부터 한국인의 철학과 정서를 대변했다고 할 수는 없지만, 동서양의 현대미술과 철학 그리고 범세계적인 현대미술 문화의 기류 속에서 자연스럽게 생성된 한국 미술 문화만의 독특한 미적 관심과 예술성 그리고 삶과 미학에서 비롯된 것만은 분명하다.

한국의 단색화는 특히 1970년대에 들어서면서 서양의 모노크롬 회화와는 달리 한국의 고유한 전통 사상을 중심으로 정적

의 환원성還元性과 적멸적寂滅的 탈이미지, 비非물질성, 물자체物自體와 물성 등에 대한 관심이 증폭되고 새로운 양상으로 전개되면서 더욱 그 빛을 발하게 되었다.

윤형근의 회화는 국제적 흐름의 현대회화로서 물자체나 탈이미지적 적멸성 혹은 한국의 전통 사상, 한국미의 본질적 특질들을 갖추고 있는 수준 높은 작품으로서 단색화의 중심에 서 있었으나 그의 창작적인 역량에 비해 작품세계나 예술가로서의 삶은 그다지 주목 받지 못했던 것 같다.

따라서 여기서는 윤형근의 단색화가 펼쳐지게 된 보다 근본적·원인적인 발아를 이룬 면들을 살펴보고자 하며, 한국미로의 승화와 그의 예술가적·인간적인 삶과 작품의 핵심을 분석하고자 한다. 이는 곧 한국미의 정서가 배어있는 그의 단색화를 새롭게 생각하고 이해하는 지름길이 될 것이다.

인간 윤형근―예술가로서의 삶

윤형근은 한국의 단색화를 주도했던 박서보, 정창섭, 권영우, 하종현 등과는 그 성향이 다른 표현 기법을 가지고 한국의 현대적 단색화에 접근하였다. 이는 의도적인 것이 아니므로 창작적 예술성 면에서 가치를 지니며, 주목할 만한 것은 그의 일련의 작품들이 단색화 작가들의 작품 성향과 부합되는 면들이 있으며, 특히 한국적인 요소와 성향들이 자연스럽게 내포되어

있다는 점이다.

　필자는 이 점에 주목하고 단색화적인 작품들이 자연스럽게 추출될 수밖에 없었던 윤형근의 인생 전반에 관심을 가져왔다. 그는 의식적·무의식적으로 서양의 모노크롬 회화와는 다른 한국성이 농후한 단색화를 펼쳐냈으며, 여기에 그의 처절하고 투쟁적인 인생 역정과 인간적인 면들이 결부되면서 독창적이면서도 한국적인 정서가 스미게 되었다.

　특히 그의 젊은 시절의 삶은 기구했으며 이것이 그의 회화를 만들어내는 중요한 실마리가 되었다. 따라서 필자는 먼저 그의 인생 전반을 살펴보면서 그의 단색화 과정에 접근하고자 한다.

작품 형성의 모티브

　천성인 듯 묵묵하게 그림을 그려온 화가 윤형근의 작품들은 함축적이고 절제된 세계와 맞닿아 있는 듯하다. 언뜻 보기에는 한때 세계적으로 유행했던 추상표현주의의 한 부류 혹은 앵포르멜이나 모노크롬 회화처럼 비춰질 수도 있으나, 윤형근은 자신의 그림이 미술사적으로 적용되고 부합되는 일에는 냉소적이었다는 것을 잊어서는 안 되겠다. 그럼에도 박서보나 이우환, 하종현, 정창섭과 같은 선상에서 윤형근의 그림을 바라보는 이론가들이 적지 않은 듯하다. 그러나 엄밀하게 말해서 그의 그림은 작가 자신의 말처럼 1960년대 전후 한국 화단에 불었던 앵포르멜이나 모노크롬 회화와는 크게 관련이 없다고 생각된다.

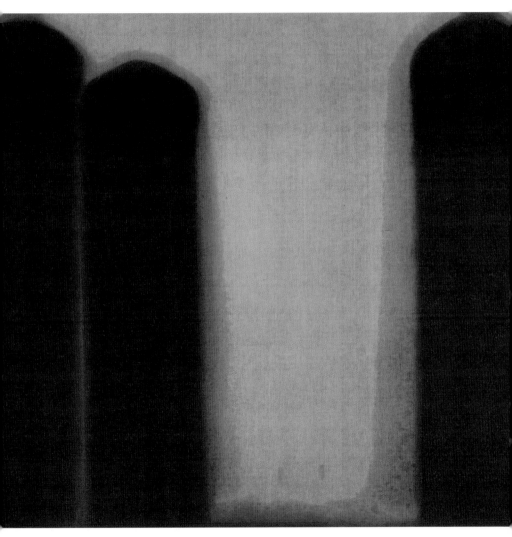

도판1 윤형근, Umber-Blue, 린넨에 유채, 159.3×176.3cm, 1975~1976
ⓒYun Seong-ryeol Courtesy of PKM Gallery

그의 회화와 의식구조를 파악해 보면 그의 예술세계는 여타의 미술 사조나 양식에 융화되지 않고 오로지 자신의 삶과 마음에서 비롯된 조형의 결과물이라 하지 않을 수 없다. 그러기에 윤형근의 작품은 서양의 앵포르멜도 추상표현주의도 모노크롬 회화도 아닌, 한국인의 정서가 배어있는, 오직 자신의 인생에서 분출된 마음의 향기이자 삶의 흔적일 뿐이다.도판1

윤형근은 자신의 작품이 마치 침묵의 폭발처럼 당시 군사정권에 대한 불만의 표출이라고 다음과 같이 토로하였다.

"경원대에 들어갈 때는 1984년이니까 군사정권 때는 아니었지요. 전두환 정권 때까지는 외국에 나가지 못했고 집에 늘 형사가 오곤 했지요. 내가 형사한테 이후락 욕도 많이 하고 그랬어요. 1973년도부터 내 그림이 확 달라진 것이 홧김에 그린 거야. 욕을 해대면서 독기를 내뿜은 거지. 그림에는 내가 살아온 것이 다 배인 거야. 처음에는 원색인데 그 위에 자꾸 덧그리니까 까맣게 되고 아예 검게 해버려야겠다 하고서 울트라마린 ultramarine하고, 번트 엄버burnt umber를 물하고 섞은 먹빛으로 그린 거야. 또 그때는 돈이 없으니까 그림물감으로 저 큰 데다 어떻게 그리겠어. 그래서 테레빈turpentine에 풀어서 묽게 한 거야. 캔버스도 구하기 힘드니까 남대문 시장에 가서 미군부대 사격장에서 쓰는 타깃지와 광목廣木을 사다가 아교阿膠 칠해 썼지요"1

확실히 윤형근의 작업은 겉만 번지르르한 서양의 추상회화나 모노크롬 혹은 앵포르멜과는 거리가 있다. 커다란 캔버스에 칠할 물감을 제대로 사지 못해 고민하다 그린 그림인 것이다. 군사정권 시대도 아닌데 여차하면 감시하는 형사들 때문에 말할 수 없는 스트레스를 받았고, 이를 해소하고자 택한 것이 커다란 캔버스에 욕을 해대며 무작정 마음 내키는 대로 그림을 그리는 것이었다.

1980년대 초반의 한국은 경제가 발전하여 날로 도약해가는 시기라 할 수 있다. 그럼에도 윤형근의 말에 의하면 당시 그림을 그릴 만큼 경제적인 여유가 충분하진 않았던 것 같다. 그의 그림은 미군부대 사격장에서 쓰는 타깃지와 광목을 구하고 큰 화면에 칠할 만한 물감 값이 만만치 않아서 테레빈을 묽게 풀어, 분을 삭이기 힘들 만큼 독기 오른 상태에서 그린 것인지라 지금 우리 시대의 관점에서 본다면 어떤 형태로 표출될 수 있을지 상상하기 힘든 일이다.

그런데 이렇게 어렵사리 완성된 그림에 윤형근만의 독창성과 한국미의 정수精髓가 흐른다는 것은 흥미로운 일이다. 한국전쟁 이후 지속된 가난 속에서 그린 그림에는 비록 형상은 없지만 가장 한국적인 감성이 배어 있다. 이 한국적인 정서는 우리가 흔히 인식하는 한국적인 관점과는 다소 다른 성향을 지니는 듯하다.

우리는 한국의 미를 규정할 때 고유섭高裕燮 선생이 말한 구

수한 큰 맛, 무기교의 기교 등을 생각하곤 한다. 그러나 윤형근은 일부러 한국적인 성향을 지닌 작품을 추구하기보다는 무엇보다도 먼저 정직한 그림을 그리고자 노력하였다. 이 정직함에는 정부에 대한 반골적인 자세와 더불어 거짓이나 위선이 배제된 보이지 않는 힘이 내재되어 있다. 이런 힘이 바로 윤형근 작품 형성의 모티프Motif이자 위력이라고 생각된다.

그래서인지 윤형근의 그림에는 한국 근현대사의 서러움이 녹아 들어 있다. 한국 역사상 가장 큰 아픔이라 할 수 있는 남한과 북한 간의 전쟁을 겪으면서도 비록 가난하였지만 윤형근은 우직하게 자신의 천성이라 생각되는 그림 그리기를 멈추지 않았다.

이때 그는 공산주의 운동을 한 사람도 아니었고 극좌파도 아니었다. 다만 인간이 인간답게 살 수 있는, 조지 오웰George Orwell의 파랑새가 살 수 있는 곳을 꿈꾸는 피가 뜨거운 한 사람의 젊은 청년일 뿐이었다. 당시 혼란기의 시대 상황에서 윤형근이 생각하고 추구했던 최고의 이상은 보다 인간적인 삶이었던 것이다. 따라서 그가 저항운동을 한 것은 오로지 휴머니즘Humanism 때문이었던 듯하다. 이런 인간성을 지닌 그의 그림에는 한마디로 욕심이 배제되어 있다. 세상에 대한 비관과 울분을 삭이고 심중의 한恨 맺힌 응어리를 삭이는 데 더없이 좋은 수단이 그림이었던 것이다.

내면에서 폭발하듯 분출되는 분노와 한의 응어리는 물론 윤

형근 개인의 아픔이라 하겠지만 한편으로는 시대의 아픔이자 당시 대부분의 사람들이 지니고 있던 한이기도 한 것이다. 전쟁으로 인한 비극과 참상 그리고 소수의 가진 자들의 횡포 등이 그 시대를 살았던 많은 사람들에게 한을 남겼다.

고난에서 나온 예술가적 기질

윤형근은 가슴에 맺힌 울분을 평생 지니고 살아갈 수밖에 없는 한 많은 화가였다. 그러기에 그의 작품은 골이 깊은 감성과 감정이 흐르는 그림처럼 깊고 심오하다. 그림을 잘 그리려고 하기보다는 자신의 뼛속까지 스며든 아픔과 분노를 캔버스에 폭발하듯 표출시켰던 것이다.

그래서 그는 자신의 그림이 명동화랑 전시를 위해 작업실 밖으로 나가 작품 운송 차에 실릴 때 이게 무슨 그림이냐 할 정도로 스스로 한심하기 짝이 없다고 여겼다.[2] 또한 한이 쌓여서 사라지지 않는 만큼 그림의 변화 또한 크게 없다고 생각하였다. 가슴에 맺힌 울분은 좀처럼 사라지지 않을뿐더러 변화 또한 더디기 때문이다. 윤형근의 그림에는 한풀이와도 같은 암갈색이나 희망 섞인 청색이 자리한다.[도판2]

암갈색이 주조를 이루는 그의 그림에 대해 그는 당시 물감 값이 없어서 칠하다 보면 검정 계통으로 바뀌고 말았다고 표현하였다. 게다가 미군부대에서 나온 광목을 사용하였고 비싼 물감을 다 사용하여 커다란 캔버스를 칠할 수 없어서 테레빈을 묽

게 사용해서 칠할 수밖에 없었다. 그의 그림이 시대에 따라 외적으로는 조금 부드러울 때도 있고 조금 밝아질 때도 있었지만 근본적으로는 차오르는 분을 삭이고자 그림을 그린 만큼 암울하고 깊다.

이는 작가가 자신도 모르게 표출한 부분일 수도 있다. 대학교 1학년 때 잘못한 것도 없이 보도연맹 사건1950으로 정부에 의해 죽을 고비를 넘기다 보니 스트레스 때문에 그 해 머리가 하얗게 세어 버린 그의 심경은 어떠했을지 짐작할 수 있다.

삶에 대한 거부와 반발은 단순히 일시적인 반발이 아니었다. 이 반발은 그의 가슴속 깊은 곳에서 형성된 큰 응어리였으며, 이 응어리를 풀어줄 만한 대상은 그림밖에 없었다. 그러기에 윤형근의 경우, 가난과 권력의 횡포 및 당시의 비정상적인 한국 사회를 보며 정상적인 방법으로 분을 삭이기는 쉬운 일이 아니었던 것 같다. 이 울분은 단순히 개인적인 문제라기보다는 당시 비도덕적이고 비윤리적인 정부에 대한 항쟁의 응어리였다.

그의 또 하나의 큰 상처는 1980년 광주에서 일어난 광주민중항쟁이다. 지금은 광주민주화운동이라고 부르지만 당시에는 순수한 광주시민들을 폭도로 몰아 그들을 향해 발포해 많은 인명이 살상되었던, 있어서는 안 될, 국제적으로도 수치스런 사건임에 분명하다.

이런 광주민주화운동을 본 그는 그 해 12월에 돌연 파리로 떠나버렸다. 이 무렵의 그의 작품은 전체적으로 이전의 그림에

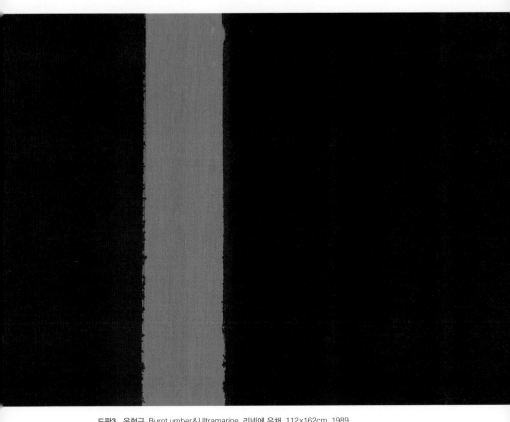

도판3 윤형근, Burnt umber&Ultramarine, 리넨에 유채, 112×162cm, 1989
©Yun Seong-ryeol Courtesy of PKM Gallery

비하여 부드럽고 색감도 더 다정다감하게 변화되었다. 광주민
주화운동에 환멸을 느낀 그는 다시 한 번 마음에 큰 상처를 입
었고, 이는 또 다른 한으로 남았을 가능성이 높다. 이 무렵 그의
심경은 큰 변화를 맞게 되었고, 파리에서 스스로 자신의 그림을
되돌아보는 좋은 기회를 갖게 되었다.

"그 곳에 가서도 한동안은 여기서 내 방식대로 그대로 그림
을 그려 나갔어요. 세계 미술의 중심지라는 것 때문인지 몰라도
내가 (나의) 그림들을 보니까 정말 딱딱하고, 옹졸해 보이기까
지 하더군요. 그때 노력한 결과인지 이제는 그림이 좀 더 부드
러워지고 색깔도 엷어지는 것 같아요"[3]

이 무렵에는 그 동안 쌓인 가슴속의 울분을 제대로 토로하
지도 못한 상황이었다. 윤형근은 광주민주화운동 이후 전두환
정권 하에서는 외국에도 나갈 수 없었고 늘 형사들이 집에 찾아
오곤 하여 곤욕을 치렀다. 그러나 일 년여 동안 분을 삭이며 바
깥세상을 돌아보며 자신도 모르는 사이에 그의 심경에는 작은
변화가 일어난 것 같다. 왜냐하면 윤형근의 작품은 그의 삶과
완전하게 밀착되는 특성을 지녔기 때문이다.도판3
자신의 분신 같은 그림을 돌아보면서 딱딱하고 옹졸해 보이
기까지 했다는 표현에서도 알 수 있듯이 무엇인지는 정확하게
알 수 없지만 그의 심경에 작은 변화가 일어났다고 생각된다.

어쨌든 그는 보다 인간적이고 올바른 사회를 만들고자 노력하였다. 그는 한 많은 세월에 대한 커다란 울분을 스스로 달래고자 노력하였으며 이런 절망감을 그림으로 승화昇華하였다.

작품에서 나타난 한국미

1973년 이전 초기 회화의 성향

여러 가지 정황으로 볼 때, 윤형근 회화의 첫 단추는 실험기인 1966년부터 1973년 전후가 될 것이다. 그가 활동하던 이 시기는 1960년대 중반 이후 한국 현대 화단에서 후끈 달아오르던 앵포르멜이 차츰 퇴보하는 상황이었다. 아쉽게도 이 무렵의 윤형근의 작품은 거의 존재하지 않는다.

1966년 작인 〈작품 EM 66〉은 그의 장인인 수화 김환기 그림의 영향 아래 있는 듯하여 그의 작품세계를 평하는 데 큰 영향을 주지는 못한다. 또한 1966년 신문회관에서의 개인전 표지 작품 역시 김환기의 작품과 연계성을 가진다. 결국 윤형근의 작품이 우리의 시야에 들어오는 것은 1967년 인공갤러리 전시부터라고 하겠다.

이 무렵 그의 작품은 그가 말한 것처럼 돈이 없어 커다란 캔버스에 참을 수 없는 분노를 폭발시키기 위한 수단처럼 그린 감성과 감정이 풍부한 작품들로 그나마 그림의 크기가 작고 보드판에 그린 그림들이다. 이는 단순히 삶의 한 단편으로서가 아니

고 자신의 생명과 결부되어 만들어진 생生과 사死의 억울함에서 비롯된 감정이다.[4] 이러한 상황에서 그린 작품들이 1970년대에 들어서면서 보다 작품다운 작품으로 승화되고 있음은 그가 얼마만큼 열정적으로 그림을 그렸는지를 가늠하게 한다.

윤형근의 작품은 1970년대의 단색화가 한국 현대미술에서 중요한 위치를 점하는 것과 궤軌를 같이하고 있다. 그러나 삶이나 작품에서 적당한 타협을 모르던 그의 작품이 이들 단색화 작가들과 공감대를 형성하였다고 보기는 어렵다.

이는 실제로 윤형근 스스로가 이들과 동반자적 관계에서 함께 활동하려고 하지 않았기 때문이다. 이런 상황 속에서 특히 그의 회화는 그 특성들이 명확하게 나누어지는 것은 아니며 시대마다 그 성향이 다른 것도 아니다. 대체적으로 유사한 틀을 한평생 지속시켜 온 것이다.

1970년대 초반은 아마도 윤형근에게 있어서는 예술가로서 어려운 상황을 탈피하는 시대일 것이다. 그렇지만 이 무렵에 그린 그림들은 점차적으로 안정된 구조를 보이며 단색 계통의 회화로 접근하게 되었다. 그럼에도 1970년대 초반까지의 그림들은 그가 독백처럼 말했듯이 조형미를 창출하는 그림이라기보다는 마음 내키는 대로 울분을 그림으로 풀어내는 작업들로 이루어져 있다. 따라서 비교적 초기에 해당되는 그의 그림들은 거칠고 매우 투박한 형태를 보여준다.

그가 즐겨 사용하는 무채색 계열의 엄버umber나 청색, 적색,

노랑 등 비교적 원색에 가까운 색들이 투박하고도 무계획적으로 전개되는 단조로운 화면으로 구성되어 있다. 문제는 이 단조로움이 단순하게 형식적인 면에만 국한된 것이 아니라 윤형근 자신의 마음속 한 언저리의 울분과도 같은 개인적인 한과 애잔하고도 슬픈 한국인의 시대상과 삶의 덩어리에서 비롯되었다는 점이다. 그러기에 그의 작품은 형과 색이 의도되지 않은 무작위적인 성향이 강하며 가난과 전쟁이라는 한국 근현대의 상황과 어떤 형태로든지 연계되어 있다.

이 무렵에 그린 일련의 작품들은 비록 크지는 않지만 마치 충돌과 폭발이 혼재하는 듯한 현상을 보여준다. 특히 그가 1969년도에 그린 어떤 부류의 작품은 마치 피가 솟구치는 듯한 이미지이며, 투박한 형태가 엇갈리는 비슷한 크기의 무디고 투박한 직사각형의 수직적 형태들이 무심하게 번짐을 전개시키거나 무계획적이고 충돌적으로 드러나거나 색과 형태가 혼재하는 모습을 보여준다. 이는 작가 개인의 울분이 토로되고 있음은 물론이거니와 우리 한국적인 정서 가운데 하나인 무기교의 기교나 애잔한 투박함으로 이루어진 무작위의 미와 서로 결부된 듯하다.

이 무작위의 미는 결코 대충 그린다고 형성되는 것이 아니다. 이는 그 동안 삶의 힘든 역정을 이겨낸 보이지 않는 힘과 윤형근의 조형적 여력餘力이 집중력을 이루며 산업화를 모색하던 당시의 한국적 삶의 정서와 함께 분출된 것이다.

1973년 이후의 회화 - 한풀이와 한국적 조형

윤형근 회화의 또 다른 변화의 시점은 1973년 전후 이루어 지는 수묵적인 효과의 조형성 전개이다. 일명 '다-청茶-靑 회화' 라고 하는 〈Umber-Blue〉의 시기로 큰 덩어리를 이루는 어둠과 밝음이 직사각형 형태로 큰 분할을 이루며 한 화면 안에 공존하 는 시기이다.

그의 그림이 1973년 이후부터 변한 것은 당시 재직하던 숙 명여고 학내 사건과 밀접한 관계가 있다. 그의 말처럼 홧김에 발생한 사건은 1973년 그가 교사로 재직할 때 부정입학 사건을 저지른 당시 교장의 비리를 고발한 것에서 비롯되었다. 한 달 보름 동안 억울하게 형무소에 수감된 그는 그때까지 그렸던 그 림들을 모두 부서뜨리고, 독기를 내뿜으며 확 달라진 그림을 그 리게 되었다. 필자가 보기에 이때부터 1980년 광주민주화운동 이전까지 그의 회화의 한 유형이 전개되었다고 생각된다.

어떤 이론가들은 윤형근의 그림을 형태나 형식으로 굳이 구 분하려고 하지만 필자가 보기에 윤형근의 그림은 1973년 이후 사망할 때까지 큰 틀에서 볼 때 비슷한 유형으로 한 평생 전개 되었다고 생각된다. 작가의 외골수적이면서도 훌륭한 예술가적 기질로 이루어진 일관된 작업 자체에 의의가 있다고 할 수 있 다. 이처럼 평생 동일한 선상에서 이루어진 선염渲染과 번짐 그 리고 〈Umber-Blue〉의 작업과 비슷한 유형의 그림으로 형성된 그림들은 윤형근 자신의 삶과 연계된 내면으로부터의 심상적

회화라는 특성을 지닌다.

심경에 첫 변화가 온 때는 1973년 숙명여고 부정입학 사건과 마음의 상처를 크게 입고 가지고 있던 작품들을 죄다 부숴버렸을 때이고, 두 번째는 1980년 광주민주화운동으로 마음의 상처를 받고 프랑스로 훌쩍 떠났던 시대이다.

주목할 점은 1973년부터 소위 '다-청 회화'가 시작되었고, 이 무렵에는 조금 불규칙한 구성으로 직선 성향의 선들이 수직으로 반복되며 본격적인 먹빛의 색감이 번짐 효과와 더불어 안착安着됨을 볼 수 있다. 이후 색과 형태들은 띠의 형상에서 더 완벽한 면의 형태로 변모되며, 여기에 동양화에서 기법으로 많이 쓰는 번짐 효과가 있는 선염과 발묵潑墨의 효과를 함께 배합시켜 나갔다. 색띠와 색면 상태의 회화를 1973년 무렵부터는 선염과 발묵의 효과를 연상시키는 색면의 회화로 변모하여, 자신의 독창적인 회화를 더욱 한국적인 정서와 부합시켜 전개시켜 나갔다.도판4

그의 작품에서 이런 특성들이 나타나는 것은 어려서부터 한국의 전통 문화 등에 익숙한 것과 무관하지 않을 것이다. 선염이나 번짐의 기법 등은 비록 비싼 유화 물감 값을 아끼기 위해서 시작된 것이라고는 하지만 근본적으로는 한국인으로서 내재된 어떤 에너지가 무의식적으로 발산된 것이라 생각된다.

그렇지만 작가가 일부러 동양적인 데에서 모티브를 얻거나 착상着想을 떠올려 작업한 것은 아니다. 그의 그림들은 그의 삶

가운데 견디기 힘든 충격적인 일들을 흡수하고 완화시키는 역할을 하였는데, 이것은 아마도 한국의 자연과 환경 및 한국인으로서 내면에 잠재된 미적 전통 조형에서 비롯된 다양한 기질들이 발아되면서 시작된 것이라고 하겠다.

그림을 그리는 그의 심정은 정말로 단순하며 그의 조형의 근원은 거창한 발상이 아니고 그저 울분을 참지 못하여 홧김에 표현되는 것이라는 게 작품에 대한 그의 변辯이다.[5] 처음에는 원색 계통이었지만 화면에 붓질을 반복해가는 과정을 통해 먹빛 나는 한국 전통의 흑색 같은 색을 추출할 수 있었다. 이때부터 그는 갈색과 청색 등을 혼용해가며 테레빈과 린시드Linseed oil 등을 활용하여 마치 한국의 전통 수묵의 발색된 먹빛 같은 〈Umber-Blue〉라는 발묵 평면 작업을 펼치게 되었다.

이는 비록 서양의 재료를 토대로 하였지만 외면으로 드러나는 빛깔을 중시하지 않고 내면으로 스며든 빛깔에 관심을 둔 것과 무관하지 않다. 따라서 그의 그림은 깊은 색의 빛깔 및 한국의 전통 먹빛과 먹의 맛을 담고 있다.

따라서 그의 그림은 번짐의 효과가 있으면서도 천박하지 않고 단아하며 담담할뿐더러 그 누구도 표현해내기 어려운 은근함과 한국적인 격조를 지닌다. 비록 울분을 삭이지 못하여 그린 그림일지라도 많은 고뇌 속에서 이루어진 그의 조형적 진솔함은 독특한 기운의 검은 빛이 담긴 한국 전통의 발묵 같은 은은함이 흐르는 작품을 남기게 되었다.

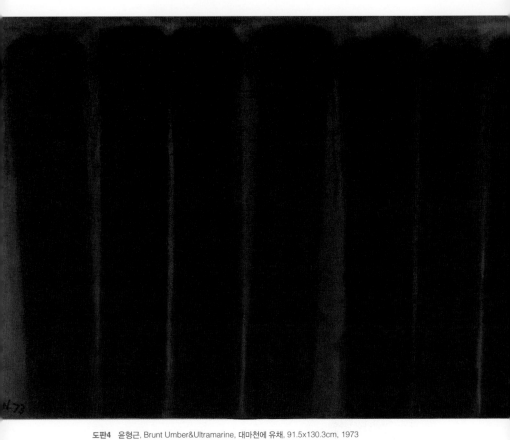

도판4 윤형근, Brunt Umber&Ultramarine, 대마천에 유채, 91.5x130.3cm, 1973
ⓒYun Seong-ryeol Courtesy of PKM Gallery

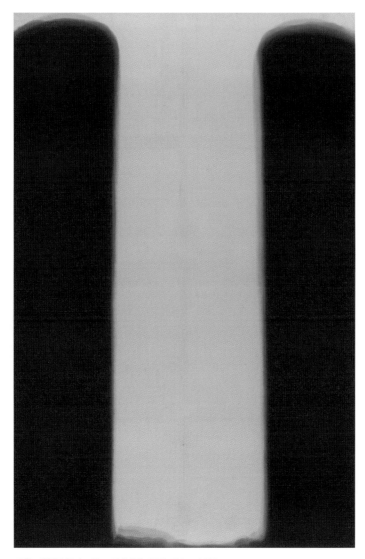

도판5 윤형근, Umber-Blue, 면에 유채, 280.5×184cm, 1978
ⒸYun Seong-ryeol Courtesy of PKM Gallery

그의 1970년대 작품의 공통적인 현상 가운데 하나는 번짐 효과이다. 이 번짐 효과의 시작은 1970년 《한국 미술 대상展》에서 김환기의 작품인 〈어디서 무엇이 되어 다시 만나랴〉를 보면서 상당한 충격을 받으며 참으로 새롭고 신선하다는 생각을 하면서부터였다.[6] | 도판5

당시 김환기의 작품은 한지에 스며들며 번지는 방식으로 많은 사람들로부터 호평을 받았다. 윤형근 역시 그러한 작품에 대하여 긍정적인 자세를 취하였는데 아마도 자신의 작품세계와 관련시켜 심사숙고하며 고민하였을 것이다. 또한 윤형근의 작품이 홧김에 그린 것이라고는 하지만 무조건 즉흥적이고 순간적이지만은 않다.

"우리나라 이조시대朝鮮時代의 화가, 중국의 팔대산인八大山人과 같은 사람들의 공간 지배, 완당阮堂의 획 하나 하나를 공간에 배치하는 안목, 이런 것들에 대한 생각을 많이 했고, 내가 지금까지 체험해온 안목으로부터 즉흥적으로 나오는 거라고 생각해요"[7]

윤형근의 말처럼 그는 자신의 마음속 상처를 달래는 측면에서 그림을 그린 한편 작품에 대해서는 진지하게 접근하였던 것이다. 이는 단지 화가 나서 즉흥적으로 그린 그림일 뿐인 것이 아니라 한국이나 중국의 대가들의 그림이나 서書 등을 심도 있

게 연구하여 훌륭한 그림을 그리기 위해 노력하였음을 짐작할
수 있게 해준다.

1980년 이후의 회화 - 마음의 그림자

윤형근은 1980년 5월에 발발한 광주민주화운동으로 인하여
마음에 큰 충격을 받고 그 해 12월에 파리로 돌연 출국하였다.
그는 자신의 그림이 치졸하다고 생각했는데 그 정도로 프랑스
미술 현장의 수준은 높았다. 자신의 작품이 마치 우물 안 개구
리처럼 별 볼일 없음을 인식한 그는 보다 심도 있고 좋은 작품
을 그리기 위해 심혈을 기울였다.

그 결과 그의 그림은 더욱 부드럽고 색층도 한결 투명해졌
다. 프랑스에 다녀온 뒤 그의 작품들은 오히려 한국적인 이미지
와 동양적인 모티브에 더욱 관심을 지닌 듯한 양상을 보이며 동
양의 침묵과 절제를 단 일획―劃으로 펼쳐내는 듯하였다.

물론 이전에도 윤형근의 작품에 이러한 성향과 특성들이 없
었던 것은 아니지만 프랑스에 다녀온 이후에는 색의 사용이 더
욱 투명해지며 맑고 담아淡雅한 이미지들이 화면에 흡수되듯 깔
렸다. 마치 선비가 붓 사용을 절제하고 정수만을 추출해내기 위
해 마음을 가다듬듯이 이 무렵 그의 그림들에서는 자연의 근원
이자 본질을 담아내는 듯한 힘이 은은하게 펼쳐졌다.도판6

형상의 유무를 떠나 그의 그림은 우주 자연의 본성과 에너
지의 실제를 담아내는 모습이다. 중국 송나라 때의 대문호大文豪

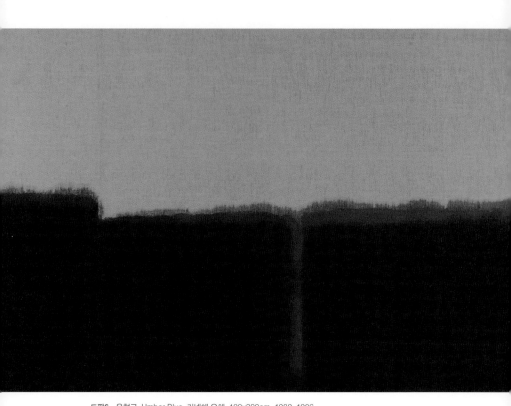

도판6 윤형근, Umber-Blue, 리넨에 유채, 190x300cm, 1982~1986,
ⒸYun Seong-ryeol Courtesy of PKM Gallery

이자 학자인 소식蘇軾이 대나무를 그릴 때는 대나무의 곧은 이미지를 표현하기 위하여 대나무의 마디를 그리지 않았던 것처럼 1980년대 윤형근의 그림은 자신의 마음 상태를 펼쳐 보이는 것처럼 무형無形, 무취無臭, 무언無言의 적막감만 감도는 마음의 그림자가 사각의 캔버스에 드리워져 있는 형국이다.

무고한 광주 시민이 무수히 학살되는 현실에서 아무것도 할 수 없음에 말로 다 형언할 수 없는 착잡함이 윤형근을 억눌렀을 것이다. 마음 한 구석에 남은 응어리와 아픔을 훌훌 털어 버리기 위해서 비극의 나라를 떠나야만 했다.

그의 작품에는 지극히 절제된 아픔 같은 수묵의 색감과 담담함 및 수묵염담한 흑색이 주류를 이루며 드러난다. 인생의 어두운 부분이 마치 마음의 그림자처럼 드러나는 것이다. 이 마음은 곧 한국인의 민주화 과정의 시대적 상황과 환경에서 비롯된 아픔이며 시대상의 한 장면의 그림자인 것이다. 어쨌든 필자는 그가 어두운 한 시대를 경험하며 힘들고 쓰라렸던 마음의 그림자를 하나의 캔버스 안에 함축하여 성공적으로 펼쳐냈다고 본다. 이것은 동양적인 수묵도 자연이 주는 시상도 아니요 풍경적인 스케일이 펼쳐지는 것도 아니다. 오로지 윤형근의 마음에 있는 아픔, 속상함, 쓸쓸함이 그대로 여과 없이 드러난 것이라고 여겨진다.

윤형근은 이러한 자신의 속마음을 그림으로 표현하기 위해 밝은 여백이 점점 사라지는 기법을 구사하였다. 어떤 그림은 가

장 시선이 잘 가는 화면의 중심에 큰 암벽이 버티고 있는 듯한 모습이다. 작가 자신이 마음의 힘든 과정을 묵묵하게 조금씩 드러내다 보니 그의 그림에서는 검은 수묵 빛의 색들만이 난무한 수많은 색의 빛이 여운을 남기며 형성되었다가 사라지고 또 형성되기를 반복한다. 그것은 생명의 탄생이자 소멸이며 생과 사를 혼재시키는 마음의 모습인 것이다. 이 마음을 윤형근은 사각의 캔버스 안에 오롯이 담아냈다.

1993년 이후의 회화 - 정적과 적멸의 회화

필자가 보기에 윤형근은 1980년 이후 십여 년 동안 지속적으로 자신의 마음을 캔버스에 성공적으로 담아냈다. 윤형근의 평생 화업에서 불순물이 끼지 않은 가장 순수한 작업들이 이 시기에 펼쳐진 것이다. 그 첫 번째 기폭제는 광주민주화운동이었고 또 하나는 프랑스에서 느낀 자신의 작품세계에 대한 초라함이었다. 이후 그는 마음에서 내뿜는 조형적 표출을 조금도 흐트러짐 없이 표출해내는 집약력集約力을 보여주었다.

그러한 윤형근의 그림이 형식적인 면에서 약간의 변화를 보이기 시작한 것은 1993년 무렵부터로 여겨진다. 이때부터 다른 색이 가미되지 않아 좀 더 또렷하고 명료한 그리고 절제되고 순도가 더 높아진 검정색이 사용되기 시작한다.도판7

그가 이렇게 좀 더 명료한 검은색을 사용한 것은 곧 이전에 사용했던 갈색 류의 소멸을 의미한다. 형의 외곽 라인에서만 미

도판7 윤형근, Burnt Umber&Ultramarine, 리넨에 유채, 162x130.8cm, 1977~1988
ⓒYun Seong-ryeol Courtesy of PKM Gallery

세하게 갈색 톤의 번짐이 존재하는 것 외에는 이전의 그림보다 훨씬 검정 류의 순도가 높아졌다. 특히 1990년대 후반부터 드러나는 〈Burnt Umber-Ultramarine〉는 작가의 말처럼 자연으로 귀의歸依 하는 색으로 볼 수 있다.도판8

자연의 어떠한 것도 결코 영원히 지속되지 못하기에 그는 그 마지막 정점을 다양한 빛의 영감이 흐르는, 불에 소멸되어 마지막으로 남는 암갈색 계통의 군청 류의 검정색으로 귀결시켰다. 필자가 보기에 그는 자신의 그림에서 정적과 적멸의 끝의 정점을 남겼다. 이 정점에서 남은 게 바로 〈Burnt Umber-Ultramarine〉라고 생각된다.

그가 추구했던 것은 조용한 적멸의 그림이었다. 누런 삼베 위에서 정적과 적멸의 근원을 삶으로 승화시켜 사각의 화면에 여과 없이 던져 놓았다. 그가 "그림은 조용해야 하고 음악은 서러워야 하고 시는 외로워야 한다"[8]라고 말했듯이 그의 그림은 정적이 흐르다 못해 적멸에 이르는 자연에로의 귀의 상태였다.

이런 연유로 그의 그림은 1993년 이후 색이 전보다 훨씬 명료하고 선명해졌으며 화면의 구성은 더욱 단순화하여 긴장감을 불어넣었다고 생각된다. 이를 위해 그는 번짐을 최소화하였다. 그는 2002년 가을에 자신의 작업실에서

"요즈음은 전처럼 번짐이 많지 않고 약하게 드러내고 있어요. 번진다는 것은 요즈음은 분위기가 너무 생겨나고 해서 마지

도판8 윤형근, Burnt Umber&Ultramarine, 리넨에 유채, 162x112cm, 1993
ⓒYun Seong-ryeol Courtesy of PKM Gallery

못해서 번지는 것이 오히려 긴장감도 오고 간결해서 말입니다."[9]

라고 하였다. 1993년 이후 그의 그림은 감성적 번짐을 소멸시키고 정적과 긴장감을 더 높였다. 이를 위해 그는 먹색 같은 흑색으로 밀도를 높이고 더욱 간결하며 함축적인 구성으로 존재감을 극대화시켰다. 이것은 한국미의 정점인 무기교의 기교이자 구수한 큰 맛과도 같은 것으로 그의 작품을 볼 때 마음에 잔잔한 감동을 주는 원인이라 여겨진다.[도판9]

국제 감각을 지닌 한국의 회화

한국미술에서 윤형근과 같은 단색화가 어느 정도 자리매김할 수 있었던 것은 1970년대에 들어오면서부터였다. 특히 A.G.그룹은 확산과 환원의 역학, 현실과 실현, 탈관념의 세계 등의 메시지로 지금까지의 한국 추상미술과는 다른 각도에서 보다 혁신적인 전위운동을 실천하였다. 1971년 S.T.그룹의 등장은 단색화가 등장할 수 있는 토대가 되었다. 윤형근은 이 그룹들과 직접적으로 관련되지 않지만 이 무렵부터 그의 단색화가 더욱 안정적으로 전개되었다.

1973년경부터 시작된 그의 작품상의 변화는 〈Blue-Umber〉 형태의 그림에서 살펴볼 수 있다.

도판9 윤형근, Burnt Umber&Ultramarine, 리넨에 유채, 182x227.2cm, 2002
ⓒYun Seong-ryeol Courtesy of PKM Gallery

"1973년도부터 내 그림이 확 달라진 것이 홧김에 그런 거야. 욕을 해대면서 독기를 내뿜은 거지. 그림에는 내가 살아온 것이 다 배인 거야. 처음에는 원색인데 그 위에 자꾸 덧그리니까 까맣게 되고 아예 검게 해버려야겠다 하고서 울트라 마린하고, 번트 엄버를 물하고 섞은 먹빛으로 그린 거야"[10]

이 변화는 독창성이 조금 결여된 이전의 작품으로부터의 탈피를 의미한다. 1973년 이전의 작품은 우리가 가끔 볼 수 있는 미니멀적인 경향을 보이지만, 분노가 폭발하며 자신이 살아온 모든 것이 다 배인 그림부터는 여타의 앵포르멜 그림이나 추상 표현주의 작품에서도 볼 수 없는 보다 한국적인 정서가 깃든 단색화의 독창성이 구축되었다. 일본의 미술평론가 아즈마 토로우東俊郎는 윤형근의 작품의 독창성 부분에 대해 다음과 같이 평하였다.

"그의 화폭에 펼쳐지는 것은 아직 아무것도 없는 중성적인 현재 따위는 아니다. 무엇보다도 시간이 존재하며 역사가 존재한다. 그렇지만 지금 시간이나 역사라고 한 말을 전통이라 바꿔 말해도 좋지 않을까 싶다. 전통이 없는 미국에서는 태어나지 않았을뿐더러 다른 전통을 가진 일본에서는 성장하기 어려운 이색의 감각"

도판10 윤형근, Burnt Umber&Ultramarine, 면에 유채, 162x112.3cm, 2007
　　　ⓒYun Seong-ryeol Courtesy of PKM Gallery

윤형근의 작품 속에는 서양이나 일본과도 다른 독특함이 내재되어 있다고 표현한 아즈마 토로우의 이 글은 비록 짧지만 그의 작품세계를 가늠할 수 있게 해준다. 확실히 윤형근의 작품은 서양적인 것도 아니고 중국이나 일본적인 것도 아니다. 한국인의 정서와 감성을 통해 한국적 휴머니즘으로 세상을 바라보며 세상에 애증을 가지고 살아 온 예술의 결정체라 할 만하다.^{도판10}

윤형근이 화단에 선을 보이기 시작한 것은 1960년대 초반 앙가주망Engagement 에서부터였다. 앙가주망은 추상, 구상을 가리지 않고 뜻이 맞는 화가들이 모여 전시를 기획한 소박한 모임이었다. 윤형근이 여기에 처음으로 참가한 때는 경제 부흥의 시동이 걸리던 무렵이다. 서구 지향적인 경제와 정치, 문화는 윤형근의 창작 열정을 북돋는 계기가 되었다. 그럼에도 그때까지는 예술가로서 보여주는 족적이 그다지 뚜렷하지는 못했다.

그는 삼십 대 초·중반의 미완의 주자走者와도 같았기에 창작 방향을 확실하게 구축하지 못하고 새로운 것을 모색하였으므로, 어쩌면 다른 작가들보다는 조금 시동이 늦은 상황이었다고 할 수 있다. 그의 1960년대 그림이 거의 남아있지 않지만 수련 등을 클로즈업해 그리는 구상적인 그림이었다고 하며, 그 당시의 작품에 대한 기억이 희미한 만큼 활동에 대해서도 아는 바가 없다.

이경성은 윤형근의 조형세계를 1970년대 이후와 그의 스승이자 장인인 수화 김환기의 영향을 받은 그 이전으로 구분하였

다. 그의 1966년 이전의 작품을 오늘날 볼 수 없기에 안타깝다. 그러나 윤형근의 작품은 자신의 삶과 직접 연관되고 울분과 애증의 한을 내재하고 있으며, 앵포르멜, 모노크롬 회화 등 전형적인 서양의 현대미술 작가들과는 분명히 다른 면을 지녔다. 물론 1973년 이전의 작품들에서는 이런 성향이 잘 드러나지 않을 수도 있다. 그러나 전반적으로 그의 그림에는 한국인의 적멸과 정적에서 비롯된 애증의 한이 서린 생명성이 마음으로부터 그대로 표출된 듯한 에너지와 이미지가 자리하고 있다.

윤형근의 작품 제작의 동기나 방향, 방법 등에 대해 모든 것을 자세히 파악하기는 어렵지만 다행히 그 시절 그의 생각과 시대정신은 그의 작품 성향을 분석하는 데 중요한 단초가 되었다. 그것은 1970년 초반부터 시작되는 그림의 한 유형과 1980년 광주민주화운동과 더불어 비롯된 마음의 그림자를 그린 그림들로 크게 구분되며, 1993년부터 시작된 침묵의 조형이라 할 수 있는 보다 명료한 흑색 계열의 작업들이다.

윤형근의 작품에 대한 평이나 생각은 미술 이론가이든 미술에 관심을 가진 사람이든 관점에 따라 각기 다르겠지만, 그의 작품의 정신적 배경과 성향을 보면 한국 근현대 서민들의 절망과 애증의 한이 함축되어 있는 힘을 느낄 수 있다. 그의 정서나 기질을 감안하여 보면 그가 한국의 한 시대의 절망과 한을 현대적·세계적 흐름에 동승하는 작품으로 승화시킨 것이라 여겨진다.

윤형근 尹亨根, Yun Hyong-Keun, 1928~2007

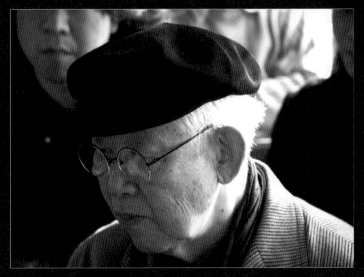

©So Jinsu

윤형근은 충청북도 청원 출신으로, 1947년 서울대학교 미술 대학에 입학했지만 학생운동에 참여한 것을 이유로 경찰서에 끌려가 구금당하고 1949년 제적당했다. 한국전쟁을 겪으면서 힘든 고비를 넘긴 그는 한 때 좌익으로 몰려 고초를 겪다가 마 산에서 7년 동안 미군 초상화 그리는 일을 했다. 1955년 홍익대 학교 서양화과에 편입하여 1957년 서른 살에 대학을 졸업하고, 1961년부터 1963년까지《앙가주망展》에 출품하면서 화단에 데 뷔했다.

이후 몇 년간의 공백기를 거치고, 1966년 신문회관 화랑에 서 첫 개인전을 가졌다. 이때의 작품은 거친 마띠에르의 바탕에 둥근 원형과 점의 형상이 배치된 추상회화로, 스승인 수화 김환 기의 작품에서 기법을 취하기도 했다. 윤형근은 서울대학교 재 학 시절 김환기를 만나 그에게서 따뜻한 격려를 받았으며, 훗날 사위가 되면서 특별한 인연을 이어갔다.

윤형근은 첫 개인전 이후 강렬한 원색의 색띠로 화면을 구성한 추상회화를 제작하다가 1970년부터 번짐 기법을 적용한 색면 추 상회화를 제작했다. 그 계기는 1970년 한국일보사가 주최한《한 국 미술대상展》에서 〈어디서 무엇이 되어 다시 만나랴〉로 김환 기가 대상을 받은 일이었다. 이 작품에 나타난 번짐 기법에서

영감을 받은 윤형근은 이때부터 밝고 강렬한 색상의 번짐 기법을 이용하여 색면 추상회화를 제작했다.

1973년 윤형근의 색면 추상회화는 강렬한 원색의 화면에서 어두운 먹빛의 화면으로 전환한다. 숙명여고 교사로 재직하던 윤형근이 동료 교사들과 함께 학교 교장의 비리를 폭로했다가 반공법 위반으로 끌려가 형무소에서 억울한 옥살이를 한 사건을 계기로 그는 울트라마린ultramarine과 번트 엄버burnt umber색을 묽게 겹쳐 칠하고 화면을 먹빛으로 만들어 마음속의 분노를 표출하기 시작했다. 이 때 제작한 〈다茶-청靑〉시리즈가 1973년 5월 명동화랑에서 열린 두 번째 개인전에서 선보였다. 이 전시를 윤형근의 본격적인 작가 경력의 시작으로 본다. 〈다-청〉시리즈는 갈색과 청색이 화면에 스며들어 먹빛으로 나타나기 때문 서양화 재료를 사용하였으나 동양화 기법이 연상된다.

윤형근은 1975년 상파울루 비엔날레에 참가했으며, 이듬해인 1976년에는 6월에 일본 무라마츠화랑에서 열린 해외전과 11월에 문헌화랑에서 열린 국내전을 개최하였다. 이때부터 윤형근은 3년간 국내외에서 활발하게 전시를 개최했다. 1977년에는 봄·가을로 공간화랑과 서울화랑에서 전시를 열었고, 1978년에는 일본의 동경화랑에서 개인전을 개최했다.

윤형근은 단색화 운동의 플랫폼이었던 앙데팡당, 에꼴 드 서울, 서울 현대미술제 등에 꾸준히 출품했으며, 1969년과 1975년 상파울로 비엔날레, 1976년 카뉴 국제회화제, 1978년 파리의 그

랑팔레에서 열린 파리 국제 현대미술제, 1980년 일본 후쿠오카 시립미술관에서 개최된《아시아 현대미술展》등 국제전에도 다수 참가했다. 1992년 영국 리버풀 테이트갤러리에서 열린《자연과 함께: 한국 현대미술 속에 깃든 전통정신》에 참여 했을 때 「아트 인 아메리카Art in America」 7월호 전시리뷰에 소개되는 등 국제무대에서도 호평을 받았다. 1995년에는 베니스 비엔날레 참여 작가로 선정되었고 이듬해 6월에 갤러리현대에서 개인전이 개최됐다.

1978년《한국미술대상展》지명공모부문에서 대상을 수상하고, 1990년 제 1회 김수근 미술상 대상을 수상했다. 1984년 경원대학교 교수로 부임하여 1990~1992년 경원대학교 총장을 역임했다. 그리고 2007년 다사다난했던 삶을 마감했다.

<div align="right">-서진수, 김정은</div>

김병수

1963년 서울 출생으로 홍익대학교 대학원 미학
과 박사과정을 수료했으며 현재 한국미술평론
가협회 기획위원, 『미술과 비평』 편집주간, 목
원대 대학원 기독교미술과 강사, 미술문화학
회 총무이사, 『미술·문화·이론』 편집위원, 한
국미학예술학회 회원이며 국제미술평론가협회
(AICA) 국제위원을 역임했다. 저술로는 평론집
『하이퍼리얼』『트랜스리얼』『미술의 집은 어디인
가』 등을 간행했으며 그 외에 『열린 미학의 지평』
『한국현대미술가 100인』『21세기 한국의 작가 21
인』(공저) 등 다수가 있다. 2012년 17회 월간미
술대상(학술·평론)을 수상했으며 1997년 한국미
술평론가협회 '신인미술평론상'에 당선했다.

정상화의 회화: 동일성과 비非동일성의 대화

순수한 노동

1980년에 쓴 전시 서문에서 미술평론가 이일은 정상화의 작업 프로세스를 다음과 같이 상세히 기록해서 우리에게 알려주고 있다.

"언뜻 보기에 그의 작품은 획일적이고 냉랭한 것도 같다. 기법상으로 볼 때, 그 작업은 철저하게 직인적職人的이며 고도의 집중력과 끈기를 요한다. 우선 그는 캔버스에 약 5mm 두께의 징크 zinc 물감을 초벌 칠한다. 그 다음 그것이 완전히 마르기를 기다려 캔버스를 뒤로 규칙적인 간격으로 가로, 세로 접으며 표면에 고루 바둑판무늬 모양의 균열을 새기게 한다. 이것이 그의 1단계 작업이다. 그리고 제 2단계는 보다 치밀한 작업을 필요로 한다. 화면을 수직, 수평으로 때로는 사각斜角으로 그물처럼 오가

는 균열에 의해 만들어진 무수한 작은 네모꼴로부터 하나씩 징크 물감을 떼어 가는 것이다. 그리고 그 자리를 이번에는 꼬박꼬박 '아크릴릭' 물감으로 몇 겹으로 메우는 것이다. 그리하여 '모자이크' 모양의 그의 독특한 회화가 성립된다."

이러한 과정은 꼭 도공의 작업 과정처럼 보이기도 한다.

순수하다는 것은 거의 동일성과 균질적인 것을 함께 의미하는 경우가 많다. 그래서 순수미술 혹은 회화의 순수성을 언급할 때 사회 문화적 맥락을 벗어나 '미학적 비평'의 차원에서 논의를 진행하려는 입장을 만나게 된다. 그런데 이 두 입장이 한 예술가를 그리고 그의 작품들을 이해하는데 어떤 영향을 미칠지 고민되지 않을 수 없다.^{도판1}

분명한 한 입장은 이렇게 설명할 수 있다. 회화가 순수하게 미적 판단의 대상일 뿐이라는 것을 액면 그대로 받아들이기는 쉽지 않은 것이 사실이다. 그래서 기어코 단순성을 향한 지향성이 과정이라는 이름으로 포장될 때에야 노동을 떠올린다.

마찬가지로, 이해하지 못했던 세계를 나름으로 감당하려 애쓴 것은 소중하면서도 혼란스럽다. 게다가 깔끔한 매너는 작업의 성격을 인격에로 이끈다. 이것은 미술 작업이 거의 미술의 역사의 흐름을 흡수하려는 태도이다. 가끔 오해와 오용 속에서 명맥을 유지했던 작법_{作法}으로서 시학_{poetics}이 스스로 숨을 쉰다. 떠날 수 없었던 기법이다. 이와는 달리 욕망과 권력으로 설

도판1 정상화, 무제80-9, 캔버스에 아크릴릭, 193.9x130.3cm, 1980
Courtesy of Gallery Hyundai

도판2　정상화. 무제86-2-28, 캔버스에 아크릴릭, 227.3x181.8cm, 1986
Courtesy of Gallery Hyundai

명하는 방식은 아주 드라마틱하다.

한국 근대미술에서 도예가 미친 영향에 대해서 밝혀져야 할 부분이 많다. 국립중앙박물관장을 지냈고 한국미술평론가협회 초대 회장을 역임한 최순우는 그 부분을 예리하게 지적하고 있었다. 사례는 김환기를 비롯해서 다양하게 제시할 수 있다.^{도판2}

물론 단색화의 대표적인 작가 중 한 명인 박서보의 경우도 예외는 아니다. 특히 백자에 대한 애착은 일종의 '점잖은 광기'처럼 보이기도 했다. 최순우는 한 글에서 이렇게 썼다.

"이조 도자기, 그 중에서도 민예 도자의 아름다움을 말하는 사람은 많다. 그러나 본질적인 아름다움을 실생활 속에서 늘 올바르게 느끼고 또 허전한 그 도심 陶心 의 언저리를 어루만져 줄 줄 아는 사람은 그리 많은 것이 아니다."

그러면서 우리 추상미술의 선구자이자 대가인 김환기가 한 말을 전해주었다. "글을 쓰다가 막히면 옆에 놓아둔 크고 잘생긴 백자 항아리 궁둥이를 어루만지면 글이 저절로 풀린다." 정상화의 경우 회화 표면에서 시각적으로 그러한 도자기의 미감에서 풍기는 흔적을 감지할 수 있다는 것은 부인할 수 없는 사실이다. 이 지점을 미술평론가 이일은 '원초적인 것으로의 회귀'라고 지적했던 것이다.

모노크롬과 미니멀리즘 그리고 정상화

1932년 경상북도 영덕 출생인 정상화는 1962년과 1967년 서울에서 개인전을 가진 이후 프랑스1967~1968, 1977~1992와 일본1969~1976에서 작품 활동을 했다.도판3, 4

귀국한 후 지속적으로 보여준 세계는 초기 앵포르멜 이후 외국에서 천착한 모노크롬 계열의 작업이었다. 전후 실존적 고뇌를 뜨겁게 쏟아내던 화폭을 정제하고 사유하는 제스처로 바꾼 것은 일본 시기에서 비롯하였다. 미니멀리즘은 최소한의 환원주의를 미술에 도입한 사례이다.

말레비치의 "미술이 그 자체로서 단독으로 다른 사물들 없이 존재할 수 있다는 믿음"이야말로 그것을 단적으로 드러내는 태도이다. 무엇인가를 상징하는 것은 오히려 왜소해지는 것이다. 아무것도 의미하지 않는 것처럼 보이는 존재를 물체로서 드러내는 상황이다. 수지 개블릭에 따르면

"미니멀리스트들은 몬드리안과 같이, 예술 작품은 제작 실행 이전에 정신에 의해 완전히 고안되어져야 한다고 믿었다. 예술은 힘이며, 그 힘에 의하여 정신이 그것의 합리적인 질서를 물건에 부여할 수 있었다. 그러나 단 한 가지 예술이 결정적으로 '아니었던' 것은, 미니멀리즘에 따르면, 자기표현이었다."

도판3　정상화, Work 70-9-15, 캔버스에 아크릴릭, 162.2x130.3cm, 1970
Courtesy of Gallery Hyundai

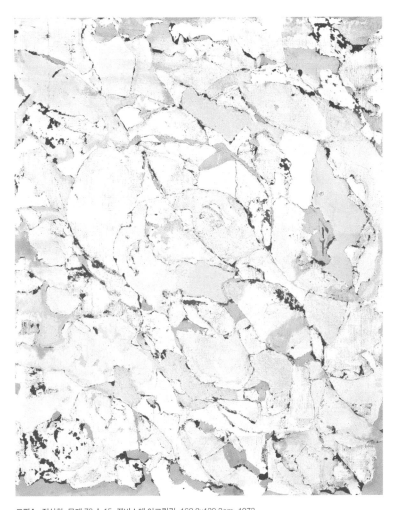

도판4　정상화, 무제 73-A-15, 캔버스에 아크릴릭, 162.2x130.3cm, 1973
Courtesy of Gallery Hyundai

프랑스의 앵포르멜과 미국의 추상 표현주의와는 달리 미니멀리즘은 인식의 그리드를 설정했다. 그 격자格子는 명증과 엄밀 그리고 단순에 대한 의지를 의미했다. 입방체를 무한으로 확장하면서 완벽한 균형 감각을 전달할 수 있었다. 시각적 대칭성을 제공했다. 여기에서 정상화를 비롯한 한국의 이른바 단색화 화가들이 대개 앵포르멜에서 출발했는데 미국의 미니멀리스트들도 다수는 추상 표현주의 방식으로 경력을 시작했다는 점을 지적할 수 있겠다.도판5

그들은 모두 의미와 은유가 배제된 형태들을 진행했다. 그로 인해 화면 각 부분의 동일성, 반복, 그리고 중성적 표면을 획득할 수 있었다. 전체가 부분들보다 중요했던 것이다. 유비적類比的, analogical 화면을 배제하고 단순한 질서 체계를 배합하려 노력했다.

배제의 미학으로서 미니멀리즘은 축소주의라는 냉소적 평가를 받기도 했는데 이에 대해 도널드 저드는 이렇게 항변했다.

"내 작품이 축소주의적이라면, 그것은 사람들 생각에 거기 있어야 할 요소들이 그 작품 속에 없기 때문이다. 그러나 거기에는 내가 좋아하는 다른 요소들이 있다."

그럼에도 여전히 일부 미술평론가들에게는 지나치게 '기계적'이고 창조적 모색의 부족으로 여겨지기도 했다. 이러한 비판

도판5 정상화, 무제 74-6, 캔버스에 아크릴릭, 227.3x181.8cm, 1974
Courtesy of Gallery Hyundai

과 공격은 오래 지속되었다. 환영주의를 제거하려는 의도는 형체와 배경의 관계를 제거시키는 것이었는데 이는 작가가 무엇인가를 하지 않고도 작업을 한다는 오해를 샀던 것이다. 물론 외관상 유사할지라도 정상화의 작업은 이와는 다른 맥락을 견지하고 있음을 다시 지적해두고 논의를 진행해야 할 것 같다. 그 이유는 분명 연관된 사실들이 완벽하게 동일한 방식으로 해명되는 것은 아니기 때문이다.

공간의 환영을 제거한 그림으로 도널드 저드는 이브 클랭의 푸른 단색화를 예로 들었다. 그리고는 회화와 조각의 경계를 넘는 작업을 했다. 반복과 지속이라는 예측 가능한 요소들에 의존하는 작업을 수행했던 것이다. 이러한 추상미술의 특수한 풍경에 대하여 레오 스타인버그Leo Steinberg는

"그것의 대물적對物的 특질, 그것의 공백과 은밀함, 그것의 비인간적이고 산업적인 외관, 그것의 단순성과 결정들 중 엄밀하게 극소치만 실시하려는 경향, 그것의 광휘와 힘 그리고 규모 등 이러한 것들이 일종의 표현력과 의사 전달성이 있고 그 나름대로 웅변적인 내용으로서 알아볼 수 있게 되었다."

라고 언급하였다. 미니멀리즘에서 구성은 규모, 빛, 색채, 표면이나 형상, 또는 환경에 대한 관계보다 중요하지 않다. 환경이 회화적 배경이 되는 경우가 많았다. 그리고 이러한 비타협적인

도판6 정상화, 무제, 종이에 아크릴릭, 데콜라주, 65x50cm, 1973
Courtesy of Gallery Hyundai

미학은 미술뿐만 아니라 음악과 무용 그리고 패션 등에까지 뻗어나가는데 오래 걸리지 않았다. 이러한 미니멀 음악은 겹쳐진 부분들과 격자들, 즉 반복에 기반을 둔 것들이다.도판6

무용에서는 발견된 오브제처럼 일어서기, 걷기, 달리기 등과 같은 '발견된 움직임'으로 안무를 하기도 했다. 모호성과 극적 상황 그리고 그에 이은 절정을 완전히 삭제하고 움직임 그 자체를 드러냈다. 이렇게 모든 예술의 미니멀리즘이 채택한 격자의 자기자족적인 표현기법은 그 암호의 뜻이 제대로 해독되지 못한 채로 우리에게 로제타 스톤처럼 남아있다고 할 수 있다. 정상화의 경우도 그의 여러 육성과 다양한 해석적 비평 속에서도 유사한 상황이라고 할 수 있을 것이다.

살flesh로서의 회화

예술의 존재 이유는 결코 전적으로 동일하지는 않다. 그러나 각기 다른 사회적 상황에도 불구하고 예술에는 불변의 진리를 표현하는 어떤 것이 있다. 그럼에도, 우리가 아무리 애를 써도 예술가들 중에서 자신의 목표와 이상을 분명하면서도 그것을 균형감 있게 펼치는 경우를 발견하는 것은 일반적인 것이 아니다.

정상화는 다른 미니멀리스트와 마찬가지로 자신의 회화를 하나의 '살flesh'로 보아주기를 바란다. 회화 작품의 크기와 색

채, 형태, 패턴, 형식, 화판과 매체가 모두 중요하다. 정상화는 바탕에 고령토층을 형성하고 그 위로 물감이 쌓이는 방식을 채택하고 있다. 가까이 가서 실제를 보아야 한다. 이것은 이우환이 자신의 작품에 대하여 원하는 것과 마찬가지이다.

미니멀 회화는 아주 물질적인 회화이다. 그런데 이들은 추상과 단색에 밀접한 관계를 갖는다. 한국에서 모던 아트에 대한 갈망이 컸던 세대인 정상화는 그것을 동일시했을 것이다. 또한 육박해 들어가는 사태의 근접 상황에서 새로운 화면은 구체적이지만 흑·청·백색으로 환원되었고 그것들은 단순히 사물의 재생산이 아니다. 단색으로 제작된 화면은 구체적인 사태의 재생산 같아 보이지만 그런 것은 존재하지 않는다.^{도판7, 8}

미니멀 회화가 정면성을 강조하더라도 관람자는 여러 각도에서 작품을 바라볼 수 있다. 정상화의 작업은 평면적이지만 물리적으로 그리고 공간적으로 요철凹凸의 감각을 불러일으킨다. 전체의 부분들인 각각의 격자들은 나름의 깊이를 간직하고 있는 것이다. 또 미니멀 회화는 마크 로스코 등이 행했던 예술의 방식처럼 지배적인 경향을 보이지는 않았다.

마찬가지로 "채색에 윤이 나는 발색發色을 구하여 마침내 유화의 그림물감으로 발전한 계열"에 서 있는 정상화의 회화가 구현하는 화면은 역설적이게도 윤을 죽이는 담담한 분위기를 구축하고 있다. 그럼에도 정상화의 화면은 억압적이거나 우울하기 보다는 담담하고 생활의 명랑함까지 담고 있는 것처럼 보이

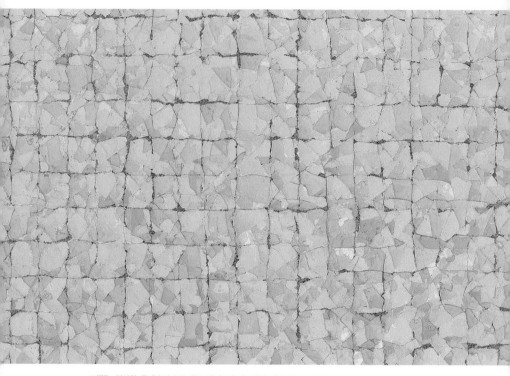

도판7 정상화, 무제 012-5-7, 세부, 캔버스에 아크릴릭, 130x97cm, 2012
Courtesy of Gallery Hyundai

정상화, 스튜디오 전경 Courtesy of Gallery Hyundai

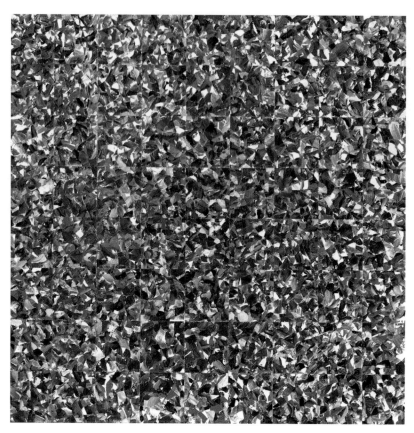

도판8 정상화, 무제, 캔버스에 아크릴릭, 130x130cm, 1987
Courtesy of Gallery Hyundai

기도 한다.

프랭크 스텔라와 같은 미니멀 화가들이 중명도와 중채도의 색조로 작업하는 것을 포기하고 화면을 시도했던 것에 반하여 정상화는 그 반대로 진행했던 것이다. 그의 작품 명제는 대개 〈무제 untitled〉라고 붙여져 있다. 초기작에는 〈작품〉이라고 쓰기도 했는데 '작품에서 무제로' 이어지는 그의 내면적 사유 흐름은 훨씬 정제와 고요에로 이른 것처럼 보인다. 하나의 색조로 흘러넘치는 캔버스를 이룩한다. 그의 회화는 환영의 공간, 얼굴, 건물, 하늘, 풍경 등의 일루전을 목표로 하는 것이 아니다. 그는 여기에서 벗어나지 않았던 것이다.

회화의 묘사 공간을 새로운 형식으로 마련하는데 동의했다는 의미이다. 필수적인 것은 구조적인 발명과도 같은 일련의 효과들이었다. 이일의 보고에 따르면 1974년경부터 지속되어온 스타일이다.^{도판8}

서유럽과 북미 미술계에서 1960년대는 미술 작품의 물질성 physicality과 대상성 objecthood에 주의를 기울인 시대였다. 색은 미술 대상의 물질성에서 또 다른 요소였다. 색은 물리적인 방식으로 취급되었다. 크기, 모양새, 짜임, 무게 등등의 예술 작품을 이루는 형식과는 다르게 여겨졌었다. 당시 추상 회화에서 색은 직접적인 감각 효과를 지니고 있었다. 색의 상징적이고 도상해석학적 측면은 촉각적 물질성만큼 중요하게 고려되지 않았다. 바넷 뉴먼은 이에 대하여 다음과 같이 긍정적으로 평가했다.

"요즈음 화가들은 텅 빈 화판을 채우려는 계획으로 인한 혼돈의 의미에서 뿐만 아니라 형식의 혼돈을 다룬다는 의미에서 또한 혼돈Chaos과 함께 작업을 한다고 말할 수 있다. 가시적이고 알려진 세계를 넘어 나아가려는 시도 속에서 예술가는 심지어는 자신에게 알려지지 않은 형식과 작업하는 중이다. 그러므로 예술가는 살아있는 창조의 특질인 새로운 상징과 형식의 창조라는 발견의 진실한 행위에 참여하게 된다."

불균등해도 회화적인

전 지구적 자본주의 공간에서 『지리적 불균등 발전론』데이비드 하비David Harvey, 문학과학사, 2008은 미니멀리즘과 단색화, 모노하와 단색화를 고려하는데 아주 중요한 단초를 마련해준다.

"발전적 사회생태 시스템 하에서 이해하자면, 지리적 불균등발전은 다양한 사회적 집단들이 사회성을 삶 속에 내재화해 나가는 다양한 방식들을 반영한 것이다. 이 시스템은 개방적이고 동적이다. 여기에는 분명 알프레드 화이트헤드가 표현한 자연인간까지 포함 내부에 있는 '새로움을 향한 끊임없는 추구'로 인해 발생하는 모든 환경적 변이뿐만 아니라 사회적 행위의 의도치 않은 결과들에 대한 무수히 많은 사례들이 존재한다."

자본은 경제의 단순한 차원이 아니다. 그리고 지리적 불균등 발전은 다양한 전개 과정에서 필연적으로 나타나는 결과이다. 식민과 탈식민의 관계 또한 여기에서 예외일 수는 없다. 서유럽의 근대미술과 일본의 수용 그리고 이어진 우리의 근대에 대한 이중적 혹은 가공된 접촉은 근대성에 대한 자각을 설명하기에는 부족하다.

오히려 나름의 전개를 다루려면 그 발전 과정이 불균등했음을 인정하는데서 출발해야 한다. 이러한 지리적인 문제는 단순히 위치에 따른 상황이 아니라 훨씬 다양한 요소를 검토해야 할 것이다.

모노하와 정상화

한국의 단색화에 지대한 영향을 미쳤으며 일본 모노하의 창시자 가운데 한 사람으로 여겨지는 이우환은 만남을 통해 '역사성보다도 수평으로 확대되는 관계, 비非동일성으로서의 모순의 장소성'을 지향했지만 실제로는 근대의 소용돌이 속에서 역사적으로 규정됨을 자인自認했다.

「관념과 모노의 분열」이우환은 우리가 막연히 단색화의 근원으로서 모노크롬, 그리고 일본 모노하를 떠올리는 것에 대하여 위험성을 경고한다. 모노하는 모노크롬과 직접적인 관련이 없다. 그러나 한국의 미술 상황에서는 이상한 연관성을 창출했다.

인물과 교류 그리고 외관적 유사성으로 인한 유대감이 작동했던 것 같다.

사물과 인물의 공통적이거나 근본적인 것으로서 '물物'을 통해서 모노하를 떠올리다 보면 임마누엘 칸트Immanuel Kant의 '물자체Ding an Sich'에 닿는다. 이는 일본의 미술평론가 사와라기 노이椹木野衣가 파악한 구체적인 것으로써 모노Mono와 추상적인 것으로 모노를 구분하고 후자를 통해서 설명하려는 방식과 오히려 연결될 수 있다. 어떤 분위기로써 모노를 말할 수 있는데 일본미술의 새로운 모색 비슷한 것이다.

그 양상을 박서보는 이우환과의 교류를 통하여 잘 알고 있었으며 나름대로 체현體現했다. 정상화는 그 현장을 함께 했으며 현재의 범주화에서는 이우환보다는 박서보에 가까워 보인다고 평가 받고 있다.

사와라기 노이에 따르면, 모노파의 핵심인 '만남'을 가능성의 중심으로 삼는 이우환의 사유는 의식의 표상작용表象作用에 출발점을 둔 비교적 소박한 서양철학 개념을 차용함으로써 획득한 인식론의 영역에서 전개되었고, 그 한계에서 에드문트 후설Edmund Husserl의 현상학의 지평에 따라 전개된 '사상'이라는 평가를 내린다.

반면에 사물에서 출발하여 사물의 진리에 이르는 마르틴 하이데거Martin Heidegger의 시적 사유를 도입한 그는 이우환과는 다른 모노하의 대표적인 인물 스가 기시오菅木志雄의 입장을 근대에

이르는 서구 형이상학을 극복하려는 하이데거의 입장과 비슷하다고 지시한다. 그래서 그의 사유는 "후설의 현상학을 탈脫구축하여 '의식'에서 '존재'로 중심을 이동한 하이데거의 존재론적 지평에서 '모노'에 대한 '사색'을 가능하게 한, 진리의 의미에서의 '모노파'의 이데올로기인 듯하다."고 추론한다.

이것은 모노파에 대해 널리 알려진 미네무라 도시아키峯村敏明의 정의와는 거리를 두는 것 같다. '1970년대 전후 일본에서 예술표현의 무대에 가공하지 않은 자연적인 물질·물체를 소재가 아닌 주역으로 등장시켜서 모노의 존재방식이나 모노의 작용에서 직접 어떠한 예술언어를 끌어내려고 시도했던 일군의 작가들을 가리키는 것'이라는 입장은 아주 무난해 보인다.

일반적으로 모노파는 1960년대 중반 일본 도쿄에서 예술가들을 이끈 운동이라고 알려져 있다. 전통적인 재현 작업에서 벗어나 사물과 그 속성을 일본의 발전과 산업화 속에서 가차없이 반동적으로 설명했다. 제작하지 않는 작업을 해온 일군의 작가들 가운데 이우환과 세키네 노부오關根伸夫가 중심적인 인물이었다.

창립 멤버인 이우환은 사물을 제작하는 예술가의 능력이 테크놀로지에 의하여 무효화되는 것을 관찰했다. 그 결과 그는 사물에 참여하고 그 속성을 설명함으로써 세계를 드러낸다고 여겨지는 전통적인 재현의 개념을 거부했다. 이러한 입장과 한국의 단색화를 연결시키기 위해서는 좀 더 정교한 연구가 필요하다.

작품에서 작업에로

단색화는 하나의 색으로 그린 그림이라는 뜻이다. 그럼에도 단색화라고 칭해지는 그림치고 하나의 색깔로 이루어진 그림은 없다. 정상화의 그림도 마찬가지다. 이 또한 동일성의 비非동일성을 드러내는 지점이리라.도판9, 10

2015년 봄에 다카사키 모토나오高崎元尚 라는 작가를 만났다. 90대의 생존 일본 작가이다. 연대로 보면 정상화의 일본 활동기와 관계가 있을 수 있다. 문득 겉으로 보기에는 유사성을 지울 수가 없다. 그는 구타이 그룹의 멤버로 예술 활동을 시작한 사람이다. 1954년 일본 효고현兵庫県에서 결성된 전위 그룹이다. 미술을 행위로 환원하고자 하는 운동을 펼쳤다고 평가된다. 이와 관련하여 일본의 미술평론가 치바 시게오千葉成夫 는 다음과 같이 말한다.

"나는 '구타이'에서 '일본 개념파'나 '모노파'에 이르는 모든 과정을 프락시스로 나아가는 전사前史로서 이해한다. 포이에시스Poiesis, 무언가를 생산하는 행위의 붕괴 과정이자 프락시스Praxsis, 행위 그 자체를 목표로 하는 행위로 나아가는 자각의 과정이라고 생각한다. 따라서 일본 개념파와 '모노파'에 의해 최종 국면에 도달한 극한화極限化 란 그 극점에서 프락시스로서의 미술로 결정적으로 반전해 가는 임계상황臨界狀況 을 의미한다."

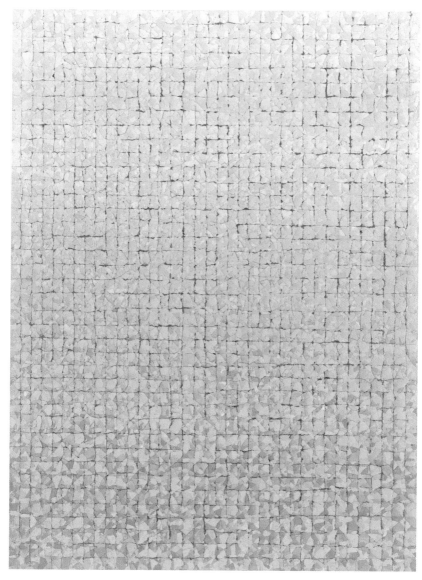

도판9 정상화, 무제 012-5-7, 캔버스에 아크릴릭, 130x97cm, 2012
Courtesy of Gallery Hyundai

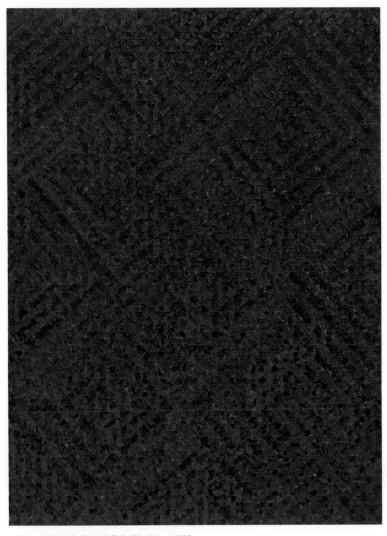

도판10 정상화, 무제, 캔버스에 유채, 259x194cm, 2005
Courtesy of Gallery Hyundai

작품 제작보다는 작업 과정으로서 이해되는 미술을 의미한다면 정상화도 이를 이해하고 충실히 수행했다고 할 수 있다.

방법으로서 회화

회화가 하나의 기법manner 일뿐만 아니라 방법idea 이라는 사실을 정상화와 그 뜻을 함께한 화가들을 통해서 알 수 있다. 일군의 화가들이 이미지를 창출하기 위하여 다양한 기법을 추구한 반면에 정상화는 회화를 창조하기 위하여 그 나름의 기법을 추구하였다. 이러한 방법의 차이가 그를 다르게 만들었다. 화가들은 회화를 창조하기 위해 다양한 기법을 사용해왔다.

그러나 정상화는 자신이 고안하고 연마한 새로운 기법으로 회화를 창조하기 위해서는 회화를 형성하는 것이 무엇인지를 새로이 고려해야 했다. 특히 어떠한 기법이 그림에 의미를 부여하는 것인지를 발견해야 했다. 그것은 추구와 모색에 의해서 발현하는 동일성의 비동일성이라고 할 수 있다. 이것이야말로 정상화 회화미학의 요체이자 작업의 성격이라고 파악된다.

전체와 주석註釋을 대비해서 미술평론가 이일은 정상화의 회화작품을 설명했다. 그의 화면을 하나의 전체로 받아들이면서 우리는 겨우 다수의 주석을 할 수 있다는 것이다.

그의 작업을 목전에서 하나의 전체로써 서술하는 것이 불가능하다는 이유는 무엇일까? 이미 재현Mimesis 의 미학으로는 감

당할 수 없는 차원으로 이동 중인 세계라는 뜻이 아닐까? 그는 미술에서 작품이 작업을 의미하고 그것이 행위임을 이해하고 있었던 것 같다. 여기에서 어떤 분위기를 자아내는 이미지의 은유를 벗어나 축적과 반복에 의해 생성되는 창출의 세계가 존재한다.도판11

「동일성 지향적인 사유에 대한 비판」「기호적 언어에 대한 비판」「보편적 개념에 대한 비판」은 알브레히트 벨머Albrecht Wellmer가 테오도르 아도르노Theodor Adorno를 요약한 것인데 정상화의 경우에도 참조할 만하다.

정상화의 회화에서는 작업을 통해 작업을 넘어서려는 노력이 존재한다. 그것은 드러나지 않는 행위의 반복과 화면의 지속으로 드러난다. 이처럼 정당화되기 어려운 과정이 동일성에 대한 거부를 통한 비동일성의 획득인 것이다.

동시에 그들의 대화가 이룩되는 현장을 목격하게 함으로써 참여를 유도한다. 그러한 참관은 감상과는 거리를 두는 방식이라고 할 수 있다. 어떻게 보면 정상화의 회화는 동일성의 비동일성이라는 어려움을 피하려는 의도에서 그것이 처한 상황을 미해결 상태로 남겨두고자 했던 것 같기도 하다.

"미메시스를 배제하는 이성은 미메시스에 대한 단순한 반대만은 아니다. 그것은 미메시스 자체이다. 즉 죽은 것에 대한 미메시스이다. 자연의 영혼화를 해체시키는 주관적 정신은 자연

도판11 정상화, 무제 05-3-25, 캔버스에 아크릴릭, 259.1x193.9cm, 2005
Courtesy of Gallery Hyundai

의 견고성을 모방하고 스스로를 해체함으로써만 영혼이 없는 것을 지배한다. 모방은 인간이 인간 앞에서 의인화됨으로써만 지배에 봉사한다." 테오도르 아도르노

죽은 것이 아닌 생성하는 것을 위하여 동일성이 아닌 비동일성에 대한 옹호가 필요하다. 정상화의 회화는 여기서 한걸음 더 나아가 그들의 대화를 화면으로 구축한다. 이것은 행위이자 과정이지만 동시에 형식을 넘어서는 형성이라고 할 수 있다.

"회화의 경우에는, 메시지 그것을 상호 간에 주고받게 되지만, 예술의 메시지는 보통 '예술가로부터 감상자에게'라는 일반적인 커뮤니케이션의 회로를 가지고 있다. 그러나 협력의 윤리에 관한 한, 그것이 상호적인 것임은 쉽게 이해할 수 있다. 감상자족이 달려들지 않는다면, 도대체 감상체험이라고 하는 커뮤니케이션은 성립하지 않는다."

이는 마크 로스코도 누누이 강조한 바이다.

교차하는 정상화

단색화는 추상미술인가, 추상미술과는 다른 것인가? 이러한 의문은 지속될 수 있다. 마크 로스코는 자신의 그림이 추상화로

분류되는 것에 대하여 부정적인 입장을 표출했었다. 마찬가지로 단색화 또한 다른 맥락이지만 그 갈래가 서양의 추상미술과는 다르다고 주장할 수 있다.

그렇다면 도대체 추상미술은 무엇이기에 서양미술의 역사 속에 있는 작가나 그 영향을 받은 것으로 보이는 회화가 이입移入보다는 풍토성을 주장하는 것일까? 여기에는 여전히 동도서기東道西器의 메커니즘이 작동하고 있는 것 같다. 정상화는 스스로 그러기를 갈망하는 것처럼 보이기도 한다.

새로운 전망

균열龜裂과 균일均一 사이 그 어딘가에서 정상화의 화면은 지속적으로 창출되고 있는 것처럼 보인다. 미술평론가 오광수가 존재론적으로 평가한 입장과 궤軌를 같이 한다. "그의 화면은 꽉 차 있지만 동시에 비어있다." 이러한 진술은 풍토성을 배경으로 하는 경우에는 이해될 수 있지만 다른 맥락에서는 오해와 억측을 불러올 수 있다.

문화는 문화마다 전망을 갖고 있고, 그 전망에 따른 미술사를 형성한다는 사실을 우리는 알아야 한다. 여기서 정상화는 화면 안과 밖으로 역사를 쓰고 있는 것이다.

정상화 鄭相和, Chung Sang-Hwa, 1932~

ⓒSo Jinsu

경상북도 영덕 출신으로, 1956년 서울대학교를 졸업하고 1950년대 말 전후시기에 앵포르멜 경향으로 작품 활동을 시작했다. 그는 1956년 '반反국전 선언'에 참여했으며, 1958년부터 1966년까지《현대작가초대전》, 1962년부터 1964년까지《악뛰엘》, 1963년 제 2회《세계문화자유회의 초대전》등 주요 앵포르멜 그룹전에 출품하면서 활발한 활동을 이어갔다.

1962년 11월에는 중앙공보관에서 첫 개인전을 개최하였다. 또한 1963년 프랑스 파리에 있는 랑베에르 갤러리에서 열린《한국 청년화가 4인展》에 출품하였고, 1965년 제 4회 파리 비엔날레와 1967년 제10회 상파울로 비엔날레에 참가했다.

정상화는 그 후 점차 앵포르멜의 열기가 수그러지던 1967년 프랑스로 떠났다. 프랑스로 가기 직전에 신문회관에서 기념 개인전을 개최했다. 정상화는 프랑스로 건너간 후 1969년에 일본으로 이주했다가 1977년 프랑스로 다시 건너갔는데, 프랑스로 다시 떠날 때까지 약 8년간 일본 고베시神戸市에 정착하며 작품 활동을 계속했다.

정상화가 백색의 격자무늬인 그리드 구조의 단색화 작품을 발표하기 시작한 것은 일본 고베시에서 거주하던 1971년경이다. 이들 작품은 화면 전체가 균일한 그리드로 구성되어 있고

그리드 안에 있는 각각의 네모꼴들이 미묘하게 시각적 변주를 이루어내는 것이 특징이다. 이러한 작업은 한국과 일본의 평론가들로부터 창호지 바른 한옥의 문이나 창문, 혹은 백자 표면의 갈라진 무늬를 연상시킨다는 평을 받았다.

정상화는 1970년대 초·중반 일본에 체재하면서 당시 일본에서의 단색화 인기에 힘입어 한국 단색화 경향의 주요 멤버로 활약했다. 1969년 오사카의 시나노바시갤러리, 1971년 고베의 모토마치화랑, 1972년 도쿄의 무도화랑, 1973년 시나노바시갤러리, 1973년 도쿄의 무라마츠화랑, 1976년 시나노바시갤러리, 1976년 무라마츠화랑, 1977년 교토의 갤러리COCO, 1977년 모토마치화랑에서 개인전을 개최했다. 1973년에는 제 12회 상파울로 비엔날레에 참가하고, 1975년 일본 고베에서 열린《한·일 ART NOW展》에 출품했다.

1977년 일본에서 프랑스로 다시 옮겨 간 정상화는 유럽과 북미, 그리고 한국의 각종 그룹전에 활발하게 참여했다. 그리고 1980년 진화랑에서 두 번째로 프랑스에 갔다 온 후 국내에서 첫 개인전을 개최했는데, 일본과 프랑스에서 18년간 작업한 단색 모자이크 작품, 즉 백색 외에 주홍, 황, 청, 회색 작품을 선보였다.

이후 1983년부터 3년 간격으로 현대화랑에서 정기적으로 개인전을 가졌다. 1983년 이후 현대화랑갤러리현대에서 개인전을 개최한 해는 1986년, 1987년, 1989년, 1992년, 2007년, 2009년, 2011년, 2014년이다. 1983년 현대화랑의 첫 전시는 10년 동안

작업해 온 격자무늬의 백색조 추상 작품들이었다. 1986년 전시에서는 청색 작품이 많아졌고, 1989년 전시는 대규모 회고전으로 개최되었다.

최근에 출품한 주요 기획 전시로는 2014년 국제갤러리의 《The Art of Dansaekhwa展》, 2015년 갤러리현대의 《Korean Abstract Painting》, 국제갤러리의 2015년 베니스비엔날레 병행 전시인 《Dansaekhwa》 등이 있다.

<div align="right">-서진수, 김정은</div>

서성록

서울에서 태어나 홍익대학교 서양화과 및 동대
학원 미학과를 졸업하였다. 주요 저서로는 『한
국의 현대미술』『현대미술의 쟁점』『한국현대회
화의 발자취』『동서양미술의 지평』『박수근』『렘
브란트』『거룩한 상상력』『미술의 터치다운』,
『전후의 한국미술』『예술과 영성』, 공저로는 『우
리미술 1백년』『한국현대미술 1백인』 등이 있다.
주요 경력으로는 미국 동서문화센터 연구원,
마을미술프로젝트 운영위원장, 한국미술평론가
협회회장, 국립현대미술관 책임운영위원, 정부
미술은행 운영위원장, 창원조각비엔날레 총감
독, 한국예술인복지재단 이사 등이 있으며, 수
상경력으로는 동아일보 신춘문예 당선, 국무총
리표창, 월간미술 평론부문 대상, 한국미술저
작상, 한국기독교미술상, 하종현미술상 등이
있다. 현재 안동대학교 미술학과 교수 및 한국

정창섭, 자연과 동행하는
회화

전후 시대상황과의 조우

정창섭이 화단에 첫발을 내디딘 것은 1953년, 그러니까 그가 서울대학교 미술대학을 졸업한 뒤 2년 후부터이다. 서울 환도와 함께 열린 제 2회 《대한민국미술람회》이하 국전에는 〈낙조落照〉를, 1955년 제 4회 국전에는 〈공방工房〉을 출품하여 각각 특선을 받는 등 순조로운 출발을 보였다.[1] | 도판1

국전 수상은 정창섭이 작품세계를 열어가는 데 힘과 용기가 되었을 것이다. 그러나 작가는 거기에 안주하지 않고 이제 막 싹을 내기 시작한 새로운 미술운동에 뛰어든다. 거칠게 구분해서 이때 미술계는 아카데믹Academic 한 진영과 아방가르드 진영으로 나누어져 있었는데 진취적인 아방가르드 진영에 합류하면서 '대한 미술의 서광曙光'을 밝히는 데에 큰 힘이 되었다.[2]

사실 그는 국전을 통해 데뷔하였지만 실질적으로는 현대미

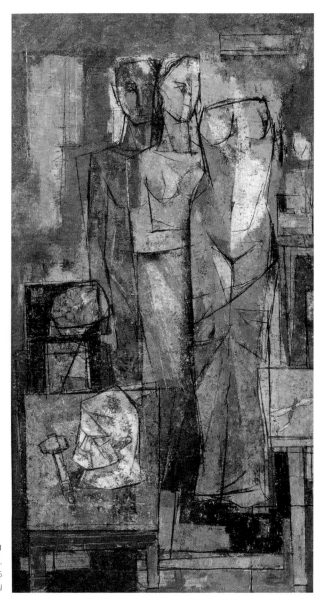

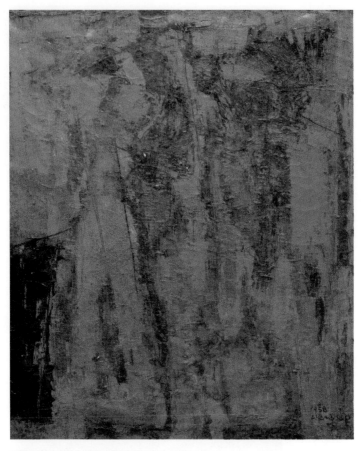

도판2 정창섭, 심문 B, 캔버스에 유채, 73x60cm, 1958 ©백다임

술에 더 가까웠다. 〈백자〉1956나 〈심문 B〉1958를 보면 재현적인 요소 대신 구성적이거나 질료質料적인 요소를 더 강조하였는데 〈백자〉가 구상성과 색채추상의 중간지점에 걸쳐 있다면, 〈심문 B〉는 더 과감하게 터치와 질료에 주도된 화면으로 나갔음을 볼 수 있다.도판2

그의 회화에 돌파구가 된 것은 1957년 《한국현대작가초대전》 창립전에 참여하면서부터라고 볼 수 있다. 《한국현대작가초대전》은 관료적 성격의 전람회와 달리 미술의 여러 사조를 포용한 전람회란 측면 외에도 태동기의 한국 추상예술을 정착시키는 데 큰 역할을 한 전람회였다. 또한 이 전람회는 서양화, 동양화, 조각 등 분야별 현대작가들을 초대하는 대규모 전시였던 만큼 미술계에 미치는 파급효과도 클 수밖에 없었다.

1959년 경복궁미술관에서 열린 제 3회 《한국현대작가초대전》의 작가들은 박서보, 이명의, 문우식, 하인두, 이양로, 장성순, 정상화, 김창열, 이수재李壽在 등 당대의 신인 작가들과 정점식鄭點植, 김병기金炳基, 김영주, 유영국劉永國 등의 기성작가들이 참가하였다.

정창섭도 주위의 기대를 모으며 출범한 '미술호號'에 합류함으로써 차츰 진용을 갖추어가는 한국 현대미술의 형성에 힘을 보탰다. 1950년대 후반 한국 미술계는 주로 조형적 이념을 같이하는 단체를 중심으로 활동하는 시기였다. 같은 장르의 작가끼리 모이거나 친목을 나누던 종래의 소극적인 전시패턴에서 큰

폭의 변화가 있었던 셈이다. 특정 단체에 속하지는 않았지만 그는 화풍 상으로 추상계열에 기울었으며 그들과 교감을 나누는 편이었다. 이 무렵 정창섭이 참여한 전시를 살펴보면 그 점이 한층 명료해진다.

1962년에 개최된 《악튀엘 창립전》김봉태, 김창열, 박서보, 정상화, 하인두 등, 1963년 《세계문화자유회의 초대전》권옥연, 김영주, 김창열, 박래현朴崍賢, 박서보, 유영국, 정상화 등, 1965년 제 8회 《상파울로 비엔날레》권옥연, 김종영金鍾瑛, 김창열, 박서보, 이세득李世得, 이응노 등, 1968년 일본 도쿄 국립 근대 미술관에서 열린 《한국 현대회화展》곽인식, 남관, 박서보, 유영국, 하종현 등 20명, 1969년 제 1회 《칸느 국제회화제》김영주, 박서보, 서세옥 등 주로 새로운 감각의 미술가들과 어울렸음을 알 수 있다.

국전의 구상 양식을 거치고 정창섭은 1960년대 초반 앵포르멜 회화에 고무된 듯한 작품을 선보이게 된다. 그는 1961년 프랑스에서 개최한 제 2회 파리 비엔날레에 한국 대표로 참석하게 되었는데 이 무렵 파리에 머물던 미술평론가 이일은 그의 출품작을 본 첫 소감을 아래와 같이 피력했다.

"그때 내가 본 정창섭의 작품은 돌의 표피 또는 까칠까칠하고 두터운 나무껍질을 연상케 하는 마티에르Matiere가 화면 안쪽에 응결되어 있고 화면의 또 다른 부분은 응결된 마티에르와는 대조적으로 훤히 트인 여백의 공간으로 처리되어 있었다."[3]

작가가 이 무렵에 발표한 〈심문〉은 앵포르멜 회화의 조형적 특징인 두터운 마티에르와 격렬한 표현, 불안한 정서투영 등을 나타내고 있었다. 화면은 물이 동이 난 논바닥처럼 쩍쩍 갈라진 형국으로 가난하고 헐벗은 전후 사회의 질곡梏桎과 삶의 고충을 함축적으로 드러냈다.도판3

표면의 헐벗음은 〈작품-65〉1965에서도 찾아볼 수 있는데 이 작품에서는 원색조原色調가 물러나고 '수묵추상'이 드러난다. 바탕은 여전히 거친 표면감을 지니고 있으며 한지에 먹을 떨어뜨렸을 때 주위로 번져가듯이 물감이 번져가는 모습이다. 그러나 이 작품은 고아한 수묵세계를 나타낸 작품이라기보다는 격렬한 몸짓으로 보아 내적 동요가 굉음과 함께 터지는 듯한 표현뿐만 아니라 불안한 내면, 그러니까 마음의 동요와 심리적 두려움을 표출한 작품이라 할 수 있다.

《현대작가초대전》이 창립된 1957년은 한국 현대미술에서 중요한 시기에 해당한다. 이 해에 일군의 젊은 작가들을 중심으로 현대미술운동이 시작되었기 때문이다. 그 동안 전 국토를 아비규환阿鼻叫喚과 혼돈의 소용돌이로 몰아넣었던 전쟁이 끝나자 일상으로 복귀한 미술가들이 다시 붓을 잡기 시작했고 창작의 열기가 예전처럼 서서히 불기 시작했다.

이 해에 괄목할만한 두 단체가 존재했는데 하나는 입체파, 야수파 계열의 중견中堅으로 구성된 '모던아트협회'이고, 다른 하나는 순수추상을 열망하는 젊은 세대로 구성된 '현대미술가

협회'였다.

'모던아트협회'의 작가들이 주관성과 개인적인 화풍을 중시했다면, '현대미술가협회'의 작가들은 '추상'이라는 대의를 앞세우며 분명한 조형이념을 표방標榜하였다. 따라서 작품의 스펙트럼만으로 본다면, '모던아트협회'가 훨씬 다양하고 폭넓은 조형세계를 펼쳐 보였다고 할 수 있다.

모던아트협회 회원들이 일본에서 함께 공부한 작가들을 의식하지 않을 수 없는 입장이었다면, 대학을 갓 졸업한 젊은 현대미술가협회 회원들은 기성 작가들처럼 주위의 눈치를 볼 필요가 없었고, 또 이 점이 추상회화 운동을 펼칠 수 있도록 이들에게 유리하게 작용하기도 했다. 여기에 자유와 해방을 갈망하는 젊은 작가들의 모험정신이 곁들어져 추상미술에 불을 지폈다. 시대적 암울함 속에서도 내일에 대한 기대와 파격적인 스타일로 표현의 자유를 한껏 구가하였다.

현대미술가협회를 통하여 한국 화단은 추상미술이라는 획기적인 전환을 이룩했을 뿐만 아니라 미술에 관한 통념을 송두리째 바꿔 놓았다. '태풍의 눈'에 견줄 수 있는 이들은 1957년 5월에 창립전을 갖고 해를 거듭하면서 회원의 가입과 탈퇴, 재가입 등의 부침浮沈을 거치면서 1962년 정창섭 등에 의해 창립된 '악튀엘'로 확대·개편되어 그 영향력을 한층 키워갔다.

비록 '악튀엘'은 단 두 차례의 전시를 치른 뒤 해산되고 말았지만 거기에 참여한 작가들은 들끓는 청춘을 불운한 자신들

의 삶을 노래하는 예술을 위해 바쳤다. 만일 그가 국전의 울타리에 안주했다면 그의 현대회화는 탄생하지 않았을지도 모른다. 그는 앵포르멜 열기를 같은 세대의 작가들과 함께 호흡하면서 현대미술의 모험의 참여자가 되었다.

그와 손발을 맞춘 사람들은 전쟁의 포화 속에서 젊음을 보내야 했던 불우한 세대였다. 전쟁은 끝났지만 전쟁의 트라우마를 좀처럼 씻을 수 없었고 그들의 마음의 상처는 고스란히 작품에 투사되었다. 생기발랄한 젊은 세대가 낭만과 자유를 누리기는커녕 '살벌한 전쟁터'로 보내졌으니 그 절박함을 어찌 다 헤아릴 수 있을까.

방근택은 이때의 상황을 '전혀 어처구니 없는 부조리', '전쟁의 희생물', '양심의 위장 속에서 지낸 피비린내 나는 시기'로 서술한 바 있다.[4] 이들의 우울한 작품을 통해서 우리는 생사의 기로에 선 공포와 두려움, 전쟁에 대한 끔찍한 기억을 감지할 수 있을 것이다. 소름 끼치는 전쟁 및 전쟁 뒤의 암울한 사회 분위기가 '헐벗고 메마른' 예술을 촉발시켰던 셈이다.

비극적인 시대상황은 예술가들에게 막대한 영향을 끼쳤다. 우리가 정창섭의 작품을 바라볼 때 이 점을 간과해선 안 될 것이다. 그의 작품을 보는 동안 우리가 어두운 터널 속을 통과하는 것처럼 느끼는 것은 그런 이유 때문이다.

특히 〈심문〉이란 특별한 제목을 지닌 그의 추상미술은 갈라지고 찢겨진, 그리하여 흉터로 남겨진 심상을 표출했다는 데에

유의해야 할 것이다. 그는 여느 작가들과 마찬가지로 전쟁의 비극적 상황으로부터 자유롭지 못했다. 그의 특정한 미술양식은 단순한 호기심의 발로發露라기보다는 몸서리치는 시대상황과의 필연적인 조우에서 비롯되었다고 할 수 있다.

수묵화를 닮은 추상

정창섭은 1960년대 말을 전후로 해서 〈환〉시리즈를 발표한다. 〈환〉시리즈는 그의 작업이 오늘에 이르기까지 어떤 변모를 거듭하며 발전해왔는지를 알려준다. 유채로 제작된 〈환〉 시리즈는 화면의 상단 또는 하단에 보름달처럼 둥그런 원이 떠 있는 작품으로 유동적인 비非정형을 취하는데 원은 구름에 가린 듯 은은하고 부드럽다.도판4

물감이 화면에 스며들고 배어나고 번지고 얼룩이 지고 흘러내린 흔적은 동양화를 방불케 한다. 유채로 제작된 것임에도 불구하고 수묵의 묘미를 그대로 살려냈다는 점이 흥미롭다. 정창섭이 이 시기부터 사용한 한지를 지금까지 주된 매체로 사용해오고 있다는 점에서 〈환〉시리즈는 그의 예술이 본격적인 궤도에 올랐음을 알 수 있다. 이 무렵의 작품에 대해 작가는

"어떤 질서의식의 거부나 직정적直情的 행위의 표출에 주안점을 둔 것이 아니라 끊임없이 변역Changeable 하고 불역Unchangeable

도판4 정창섭, 환, 캔버스에 유채, 130x75cm, 1975 ⓒ백다임

하는 이원적 시공간에 입각, 내적 심상으로 그 이미지를 흘리고 번지며 침투하는 유채기법으로 표출하려 한 것이다."[5]

라고 적었다. 이 말에서 작가는 〈환〉의 제작경위를 소상히 밝히고 있다. 즉 '원'이 불역不易을 암시하는 이미지라면, '여백'으로 남겨진 부분은 변역變易을 암시하는 이미지로 기용되었음을 알 수 있다.

작가는 세계를 불역과 번역으로 이해함으로써 서로 다른 것이 충돌하여 조화를 이루고 시대와 공간을 채워가는 것으로 해석하였다. 만일 불역이 '합리'를 뜻한다면, '우연'은 변역이요 작가는 이것을 좀 더 넓게 확장하여 존재와 환경, 음과 양, 태극과 무극, 무위와 행위, 형상과 비非형상, 충만과 공허와 같은 대립적 요소들 사이에도 적용된다고 보았다. 작가는 "이러한 다층적 원리들이 동양적 시공 속에서 어떻게 자연스러운 내재적 운율을 지닐 수 있는가를 주안점으로 삼았다."고 적었다.

그는 한때 동양사상에 근거를 두면서도 거기에 적합한 매체를 찾지 못한 까닭에 번번이 아쉬움을 삼켜야 했다. 자신이 원하는 표현을 성취하기 위해서는 다른 특별한 조치가 뒤따라야 했다. 그리하여 선택한 것이 '한지'였으며 이것이 작가로서는 자신의 회화를 찾아 나가는 전기轉機를 마련하게 되었다.

1970년대 중반에 제작한 〈귀 76-Ⅲ〉을 보면, 수묵화에서 느껴지는 번지기를 목격할 수 있다.도판5, 6 화면은 상하로 분할되어

도판5 정창섭, 귀 76-3, 한지에 혼합재료, 162x130.5cm, 1976 ⓒ백다임

도판6　정창섭, 귀 78-W, 한지에 혼합재료, 90x90cm, 1978 ⓒ백다임

있고 그 위에 종이를 붙여 선염효과를 냈다. 일부러 물감 층을 올릴 필요도 없이 화면은 먹의 잔잔한 스며듦으로 점철되어 있다.

이따금씩 구겨진 한지의 표정과 물감의 얼룩이나 흔적이 고스란히 배여 있다. 〈귀 78-W〉1978 역시 캔버스 위에 한지를 배접한 다음 수묵효과를 낸 작품이다. 여기서는 한지의 구겨짐뿐만 아니라 가장자리가 뜯겨 나간 자국마저 그대로 전달된다. 검정색으로 칠한 네모의 중후한 필선을 발견할 수 있는데 얼룩과 번짐, 스며듦이 교묘하게 어울리고 있다.

그런가 하면 〈귀 80-101〉1980은 발묵의 효과를 극대화시킨 경우다. 캔버스와 먹의 마찰과 조화를 실험한 작품이라고 할 수 있는데 이 작품의 경우 캔버스에 먹이 잘 스며들지 못하고 오묘한 그라데이션Gradation을 내기 어려운 약점 때문에 오래 지속되지 못했던 것 같다.

이런 일련의 실험을 통해 작가는 보다 근원적인 것, 그러니까 물질과 자아의 동일성을 추구하면서 물질과 자아의 동일화를 전통의 시공 속에서 형성된 본질적인 특징으로 여기고 이것이 연연히 계승되어왔다고 여겼다.

물성의 회화

메마른 나무껍질을 연상시키는 앵포르멜 회화1960년대, 먹으로 그린 동그라미와 그 주위를 어른거리는 농담과 발묵 효과가

두드러진 종이작업1970년대을 거쳐 정창섭은 1980년대부터 이전
과 구별되는 전혀 색다른 시도를 하게 된다. 아마 그 계기가 된
것이 1984년 두손갤러리에서 열린 개인전 때부터가 아닌가 싶
은데 화면에는 어떤 이미지나 형상도 거부한 '물성으로 채워진
평면'이 자리 잡게 된다.도판7, 8

이때의 작품들은 몇 가지 점에서 종전과 판이한 양상을 띤
다. 첫째는 종이에 의한 작업이 본격적으로 드러나기 시작했다
는 것이고, 다른 하나는 아무런 인위적인 손길도 가해지지 않
은 듯한 원초적인 공간을 획득했다는 것이다. 이와 같은 두 가
지 특징은 그가 한지를 작품의 매체로 기용하면서부터 생긴 현
상이라고 할 수 있다. 이전에 농담과 발묵의 효과를 증대시키는
전달체로서 한지를 이용했다면 이제는 한지 자체가 지닌 고유
성에 주목하게 된 것이다.

때마침 1980년대의 미술계는 한지작업이 절정에 달한 시기
이기도 하다. 한지 특유의 부드러움과 섬세한 텍스처로 인해 작
가들에게 각광을 받았으며 그로 인해 다양한 형태의 '한지회화'
가 등장하기도 했다.

한지에 대한 호응은 연이어진 국내외의 기획전을 통해 도출
되었는데 한국과 일본에서 열린《현대 종이의 조형展》1982, 관
훈갤러리에서 열린《서울-종이작업展》1984, 워싱턴의 사라 스펄
전 갤러리Sarah Spurgeon Gallery에서 열린《현대 한국인의 종이 예
술展》1985, 윤갤러리에서 열린《여섯 작가, 종이의 지평展》1986,

도판7 정창섭, 닥 No.84441, 캔버스에 닥, 70x70cm, 1984 ⓒ백다임

도판8
정창섭, 닥 84915,
캔버스에 닥, 200x80cm, 1984
ⓒ백다임

교토에서 열린 《종이에 의한 조형展》1986, 수화랑에서 열린 《종이+연필: 13인의 드로잉展》1986 등이 그러하다.[6] 이 같은 연쇄적인 전시회로 미루어 한국작가들이 한지에 대한 관심이 얼마나 지대했는지 짐작할만하다.

대표적인 몇 명의 작가를 떠올린다면, 박서보와 권영우, 정영렬鄭永烈을 들 수 있을 것이다. 박서보의 한지작업은 재료와 행위의 일체화를 통해 한층 격조 높은 한국적 조형미에 도달하였는데 그는 단순한 재료에 불과하던 한지를 예술적 차원으로 승화시키는데 기여했다. 한지의 아름다운 결과 외부의 자극을 흡수하는 성질을 누구보다 먼저 발견한 결과이다.

박서보가 끝이 뭉뚝한 연필로 '긋기'를 선호했던 데에 비해, 권영우는 뾰족한 도구로 촘촘한 구멍 내기를 선호했다. 작가는 화필畫筆과 수묵을 버리고 오로지 화선지와 씨름하면서 종이 뒤에 구멍을 내거나 찢는 작업을 발표했는데 작가는 이를 통해 "화선지라는 매체와 자신의 회화적 발상과의 완전한 교감"[7]을 보여주었다.도판9

이와 함께 정영렬도 정창섭과 마찬가지로 물질과의 일체화를 주요 과제로 삼았다. 작가는 물렁물렁한 종이를 나무판 또는 플라스틱판에다 고루 얹히고 서서히 말라가는 과정에 다시 망치로 두드리고 끌로 긁어내고 또는 손가락으로 쥐어뜯기도 하면서 종이의 다양한 표정을 얻어냈다. 이외에도 많은 작가들이 '한지'을 매체로 한 작품을 제작하였는데 '한지 신드롬'을 유발

도판9 정창섭, 닥 86099, 캔버스에 닥, 227x163cm, 1986 ⓒ백다임

시켰을 만큼 특별한 관심의 대상으로 부각되었다는 점은 특기할만하다.

이처럼 한지가 특별한 사랑을 받은 데에는 문화 환경적인 측면도 한 몫을 한 것으로 보인다. 닥楮을 주원료로 하는 한지는 우리 민족의 성정처럼 은근하고 따뜻하며, 그러면서도 뛰어난 내구성을 동시에 지녀 다른 나라 종이보다도 품질이 우수하다. 옛 선비들이 즐겨 사용한 네 가지 물건을 일컫는 문방사우文房四友에 한지가 포함되는 것은 물론이고 거의 모든 생활영역에서 한지가 빠지면 안 될 정도로 그것은 생활의 필수품으로 자리를 잡아온 것이다.

이렇듯 정창섭의 한지작업을 바라볼 때 우리는 전래되어온 한국 전통문화에 대한 이해를 상기할 필요가 있다. 한지가 한국의 문화 속에 깊숙이 침투해 들어와 동행해왔으며, 정창섭 역시 이런 맥락의 위치해 있었던 것이다.

정창섭은 화면의 지지체支持體가 되는 한지가 스스로 발언을 하게끔 고려하였다. 작가는 화면 위에 어떤 균열이랄지 주름진 모습을 남기는 데 그것은 사람이 만든 것이라기보다 자연이 탄생시킨, 마치 세월이 만들어낸 흙담처럼 부서지고 닳고 삭은 모습이다. 운치 있는 고가古家의 벽지처럼 군데군데 뜯겨지고 빛바랜 촘촘한 종이의 섬유질이 고스란히 드러나 보인다.

작가는 이처럼 색깔도 잃고 형상도 사라진, 순연한 추상회화의 세계에 빠져버렸다. 이런 작업은 '인간의 삶'을 '물物의 본원

적 감수성'에 떠넘기려는 시도로 읽히는데 '캔버스의 표면에 무언가를 디스플레이 하는 것이 아닌 물성 속에 자아를 투사, 이입, 동화하는' 시도라고 볼 수 있다. 작가는 한지를 주무르고 두드리고 거기에 자신의 체취와 체온을 실으면서 종이의 속성에 한걸음 더 다가선다.

정창섭에게 있어 한지와의 인연은 충북 청주에서의 유년시절로 거슬러 올라간다. 그의 이야기를 들어보자.

"어린 시절 아침에 잠을 깨면 제일 먼저 눈에 들어오는 것이 창호지를 통해 들어오는 부드러운 햇빛입니다. 그리고 창호지에 넣은 코스모스나 국화잎 등이 은은하고 아름답게 비쳐오는 그곳에서 하얀 밥에 파르스름하게 구운 김과 된장을 먹고 자랐으니까요."[8]

한지는 한국인의 생활에서 없어선 안 될 재료였다. 한지는 주로 한국의 전통가옥에서 문풍지門風紙로 사용되었는데 바람과 추위를 막는 차단제로 사용한 문풍지는 바깥과 완전히 절연絶緣시키는 것이 아니라 반투명의 재질로 외부의 소리나 햇빛의 투과透過를 허용하였다. 즉 유리처럼 안과 밖을 '분리시키는' 기능을 하기 보다는 '매개하는' 기능을 하였다. 이런 환경에서 성장한 정창섭은 유년시절부터 주위의 자연환경과 교감하며 예술적 감성을 키울 수 있었던 것이다.

은은한 한지는 이처럼 어릴 적의 '원형감정原型感情'[9]을 실어 낼 뿐만 아니라 바깥세계와 소통하는 창구와 같았다. 일본의 평론가 치바 시게오의 표현을 빌리자면, 한지는 "외계와 이어주는 접촉면"이었다. 작가는 한지를 통해 바깥세상의 모든 것, 즉 햇살과 달빛, 비와 바람과 눈, 어른거리는 수목 그림자를 받아들였다.[10] 삶의 저편으로 사라져버린 잔상들을 일깨워주는데 한지만한 것이 없었던 것이다. 즉 그가 만지는 것은 종이가 아니라 생생한 삶의 무늬들이 새겨져 있는 추억이었던 셈이다.

그에게 한지는 단순한 지지체 이상의 의미를 갖는다. 한지가 갖는 양의성은 한국인의 심성과 닮아 있다고 생각되거니와 바깥세상과 자아를 매개하는 독특한 속성을 내포하고 있다. 유구한 세월 동안 동고동락同苦同樂해온 한지를 통해 한국인의 정서체계를 인식하는 것은 어쩌면 당연한 일일지도 모른다. 김인환이 한지 그림을 '뿌리 찾기' 작업의 일환이며, '뿌리정신'을 현대미술과 접목시키려는 노력의 소산으로 파악한 것도 이런 맥락에서 이해할 수 있을 것이다.[11]

한지송 韓紙頌

흔히 최고의 예술경지는 아무것도 하지 않은 것처럼 보일 때라고 말한다. 동양의 화가들은 자연의 순리에 따르는 것을 최고의 예술로 간주해왔다. 정창섭의 작품도 이와 같은 맥락에서

해석할 수 있다. 그의 작품을 본다는 것은 섬유질의 종이를 보는 것과 같으며 거칠거칠한 표면과 만난다는 것을 의미한다.

잘 포장되고 꾸며진 대상에 익숙한 사람들로서는 매우 당황스러운 만남이 아닐 수 없다. 그는 대상을 그저 대상으로 바라볼 따름이며 그 대상 자체의 존재에 주목한다. 갈피를 못 잡으리만치 대상 세계에 귀를 기울이지만 대상을 우격다짐으로 대하지 않으며 함부로 대하지도 않는다. 이규일이 적절히 묘사했듯이 "되바라지지도 않고 무엇이든 거스르지 않고 받아들인다."[12]

이 사실을 간파한 미술평론가 이일은 정창섭의 회화가 종이로 만들어지는 형성과정에 주목하면서 "종이는 스스로 그림을 그린다. 스스로의 삶을 누리면서 스스로 사고한다."고 평했다.[13] 실제로 정창섭은 "종이의 표면 스스로가 그림을 만들어내고 있다."[14]고 할 만큼 화면에서 인위성을 지워버렸다. 이를 통해 우리는 종이의 숨결을 느끼고 작가는 그 숨결에 자신을 떠맡기고 있는 것을 확인할 수 있다.

그는 작품을 완성시키기 위해 미리 스케치를 하거나 계획을 세워두지 않는다고 한다. 섬유질의 종이원액을 물에 풀고 그것을 손으로 건져 내어 캔버스 위에 펴놓고, 닥을 두드리기도 하고 만지기도 하며 어느 순간 행위를 멈춘다. 그리고 종이가 다 마를 때까지 기다린다. 작가의 몸짓이 가해지는 것은 틀림없지만 가급적이면 종이 자체의 표정을 자아내는 데에 그의 시선이 머문

다. 한지는 원료의 물기와 온도, 그리고 반죽 정도에 따라 표정이 다르게 나타난다. 어떻게 나타날지 작가로서도 예측할 수 없기 때문에 작가 역시 결과를 지켜보는 입장이 되는 것이다.

여기서 우리는 한 가지 의문점을 품게 된다. 과연 계획을 세우지 않고 예술작품이 될 수 있을까 하는 점이다. 혹시 그가 초현실주의자들과 같이 '우연성'을 신봉하는 사람일까 생각할 수도 있겠지만 그런 것은 아니다. 그가 사전에 계획을 하지 않는다는 것은 작품의 과정을 더 중시한다는 표시로 풀이할 수 있다.

많은 한국작가들이 결과보다는 과정을 더 중시하는 경향이 있는데 그 역시 이에 해당한다. 그는 종이를 반죽하고 주무르며 손으로 두드리는 전 과정을 통해 "나의 숨결을 녹여 마침내 하나가 되게 한다."고 말한다. 이것은 조선시대의 인간의 전형이었던 선비가 부와 권력을 멀리하고 스스로를 경계하며 성품을 순화시켰던 것처럼 자신의 존재를 비워냄으로써 순수한 마음의 본바탕으로 돌아가려는 수양 행위를 연상시킨다.

액화液化된 종이를 다시 무형의 상태로 돌려보낸다는 점에서 그의 회화는 '생성형, 진행형, 미완형'이라고 할 수 있으며,[15]어떤 일정한 형상을 제시하기보다는 종이의 물리적 변이와 표현, 미세한 숨결들을 응축시키는 데에 초점을 맞추는 것은 마음의 내밀한 움직임을 실어낸다는 표시이다. 그가 원하는 세계를 표현하려면 재료와의 대화가 긴밀히 이루어져야 했으며, 그 과정에서 인위성의 일방적인 개입을 자제할 수밖에 없었던 것이다.

"나는 흘리고 번지고 스며드는 수용성을 통하여 재료와 나, 물物과 아我의 일원적 일체감을 소중히 하였다. (……) 차츰 나는 캔버스 표면 위에 어떤 형식을 미리 계획하고 이에 의해 그려나가는 방법이나 형식논리를 포기하는 대신 물物의 본원적 감성을 일회적 즉흥성과 우연성 속에서 포착하여 나갔던 것이다."

그의 작품에서 주목되는 점이라면, 역시 '자연생성'의 모범을 보이고 있다는 사실이다. 미완의 종이에 작가의 숨결을 불어넣는다든가 닥종이의 숨결을 되살려 낸다든가 혹은 작품을 시간의 흐름에 일임―任해 버린다든지 하는 예가 그러하다.도판10

풀어서 말하면 한지의 속성을 거슬리거나 임의로 변형시키기보다 그것의 원초적인 상태, 그러니까 시간이 경과함에 따라 말라붙거나 그로 인해 파생되는 표면의 흔적, 그리고 오래된 흙담처럼 온갖 풍파를 이기면서 축적된 세월의 자취를 머금도록 한다. 자아를 드러내는 대신 그 자리를 역설적으로 물성으로 채우는 것이다.

캔버스 위에 엉기고 밀리며 흠집 잡힌 '종이의 삶'에 주목함으로써 물성의 내밀한 파상波狀과 숨결을 극대화시키는 것이다. 이 지점에서는 너와 나의 구별이 따로 없고 '상생'相生과 '상화'相和가 중요한 의미를 차지한다.

많은 작가들이 한지를 선호했던 직접적인 이유는 매체의 속성에 기인한 것이었다. 즉 캔버스가 반발력과 저항력이 세고 일

도판10 정창섭, 닥 90906, 캔버스에 닥, 227x163cm, 1990 ©백다임

도판11 정창섭, 닥 No.90925, 캔버스에 닥, 162X102cm, 1990 ©백다임

개 표현수단에 머무는 데 비해, 한지는 어떤 경우라도 작가의 몸짓을 모두 받아들이며, 그리하여 자연스럽게 작가와 하나가 되게 만든다. 정창섭의 경우도 그런 한지의 매력에 흠뻑 사로잡혔던 것이다.^{도판11}

한지에서 그가 유년시절을 회상할 수 있었던 것은 많은 것을 받아들이는 한지에서 심리적 포근함을 얻었기 때문이 아닌가 싶다. 그 속에 자신을 풀어놓고 망각할 정도로 상대적으로 한지의 존재감이 컸던 것을 알 수 있다. 그에게 그림은 가시적 세계를 재현하는 창구가 아니라 삶의 이치를 자각하는 장소였던 것 같다. 작가는 한지라는 물성의 의미에 자신을 귀일歸−시키는 자연주의적 순리의 조형관을 자신의 예술론의 본령本領으로 삼았다.

전통미

정창섭은 1990년대와 2000년대에 들어와 보다 원숙한 경지에 이른다. 이 시기부터는 종래의 〈닥〉연작에 이어, 〈묵고〉연작을 발표하는데 비정형이 한층 강조되지만 기본적으로는 〈닥〉연작의 연장선 위에 있다고 할 수 있다. 때로는 색을 도입하기도 했는데 발색이 두드러지기보다는 고요하고 은은한 먹빛이 주종主宗을 이룬다.^{도판12}

공간의 균질성均質性을 유지하는 가운데 네모꼴이 등장하며,

도판12 정창섭, 묵고 9601, 캔버스에 닥, 260X160cm, 1996 ⓒ백다임

도판13 국립현대미술관 《정창섭展》에 전시된 《묵고》 연작, 2010 ©백다임 Photo Courtesy of MMCA

그 안은 모두 한지로 점철되어 있다. 즉 가운데를 평편하게 놓아두고 가장자리에는 한지의 요철감을 살리고 있다. 언제나 그러하듯이 그의 작품은 조형 언어의 짜임새로만 묶어두기에는 그 뒤에 숨어있는 작가의 호흡이 너무나 뚜렷하다.[16] | 도판13 우리가 주목하는 것은 화면의 시각적인 특징이 아니라 그의 작품이 안겨주는 깊이감이다. 그의 회화는 제목에서 느껴지듯이, 침묵이 흐르는 명상의 공간으로 다가온다. 치바 시게오가 그의 작품을 '의식의 피부'라고 부른 이유를 알 만하다.[17]

그림을 통해 작가는 자기의식을 능숙하게 외화시켰다. 작가는 물성의 원초적 속성 위에 행위를 연동시킴으로써 재료로 하여금 매체적 속성을 뛰어넘어 보다 순연 純然 한 세계로 나가게 한다. 그 세계는 형상으로 나타낼 수도 없고, 어떤 유형으로 고착시킬 수도 없으며, 심지어 어디에도 묶이지도 않는 심오함을 지니고 있다. 작가는 그런 세계를 어떤 고정된 형상이나 틀에 매이지 않으면서 표현하고자 했다.

정창섭은 초기에서부터 2000년대에 이르기까지 여러 고비를 돌아 한국의 조형미를 추구해왔다. 우리의 고유한 색감으로 물들어진 화면은 재료에서 비롯되는 깊이감과 아울러 삶의 저편으로 아물아물해진 잔상들을 일깨워준다.[18] 전후의 시대적 고민을 담은 초기의 앵포르멜 회화작품을 제외하면 1970년대 초반의 수묵화풍의 추상, 1980년대의 〈닥〉 연작, 그리고 1990년대 초반의 〈묵고〉 연작에서 보여주었듯이 그의 작업은 '자연과 동

행하는 미술'로 요약할 수 있다.

작가는 한지의 섬세하고도 부드러운 성질을 촉각적으로 제시하여 전통미를 되살려 냈을 뿐만 아니라 인위성이 철저히 배제된 '한지의 삶'에 주목하여 한껏 자연스러움의 멋을 펼쳐 냈다. 그의 작품을 통해 고유한 미의식이 잔잔히 퍼져 가는 것을 느끼는 것은 필자만의 생각은 아닐 것이다. 다른 말로 유구한 세월 동안 내려온 전통의 면면을 그의 작품 속에서 발견하는 것은 전혀 어색하지 않다. 자연과의 친화성이라든지 고아한 정취는 현대성을 추구하는 요즘 작품들에서는 좀처럼 발견할 수 없는 부분들이다. 그렇게 성취한 신구新舊의 절묘한 조화, 바로 이 점이 우리의 눈길을 사로잡으며 그의 작품을 예의 주시하는 이유이기도 하다.

정창섭

丁昌燮, Chung Chang-Sup, 1927~2011

©백다임

정창섭은 충청북도 청주 출신으로, 1951년 서울대학교 미술대학 졸업전시에서 졸업 작품 〈산나물〉로 총장상을 수상했다. 그는 1957년부터 1960년까지의 공백기를 제외하고 1953년부터 1980년대까지 꾸준히 국전에 작품을 출품했다. 1953년 국전에 작품 〈낙조〉를 출품했으며, 1955년 제 4회 국전에서는 입체주의의 원리와 기법으로 화면을 구성한 작품 〈공방〉으로 특선을 수상했다. 또한 그는 국전뿐만 아니라 현대미술 그룹전에도 활발히 출품하면서 당대에 유행한 앵포르멜 추상 경향에도 합류했다.

정창섭은 1950년대 중반에 들어 기존의 입체주의적 반추상 화풍에서 벗어나 앵포르멜 서정 추상으로 화풍을 전환했다. 이 시기의 주요 작품으로는 〈백자〉, 〈작품〉 연작, 〈심문心紋〉 연작 등이 있다. 정창섭은 이러한 앵포르멜 경향의 추상작품으로 1961년 제 2회 《파리 청년 비엔날레》, 1962년 《사이공 국제 비엔날레》, 1969년 《카뉴 국제회화제》 등 국제전에 다수 출품했다. 1961년부터 1993년까지 서울대학교 교수로 재직하면서 1960년대 후반에는 예술행정가로서 민족기록화 사업을 주도하였다.

1960년대 후반 동그라미를 회화의 모티프로 삼은 수묵화 분위기의 앵포르멜 회화 작업 〈환環〉시리즈를 제작하던 정창섭은

단색화 경향이 본격화된 1970년대 중반에 작품 활동에서 일대 전환을 모색하였는데, 그것이 한지 작업 〈귀歸〉연작을 제작한 것이었다.

〈귀〉연작은 이전의 〈환〉연작에서의 수묵화적 동그라미의 모티프가 한지와 만나 발묵과 파묵破墨의 독특한 효과를 보여주었다. 1970년대 후반에는 한지가 한국인의 보편적 민족성과 정신성을 드러내는 재료로서 주목을 받으면서 한지를 사용하는 작가 층이 폭넓게 형성되던 시기에 정창섭은 한지 실험에 심취했다. 1970년대 중·후반부터 1980년대까지 종이를 테마로 한 전시가 유행하였으며, 1981년 미국과 한국 순회전으로 열린《워크 온 페이퍼Work on paper: 한국 현대작가 드로잉展》', 1982~1983년 한국과 일본에서《현대 종이의 조형: 한국과 일본展》, 1983년 대만 타이페이의 스프링갤러리에서《새로운 종이 조형展》, 1986년 윤갤러리에서《여섯 작가, 종이의 지평展》과 수화랑에서《종이+연필: 13인의 드로잉展》등이 열렸는데 정창섭은 이들 기획전시에 주요 작가로 출품했다.

정창섭은 1980년대 들어 한지의 근본을 거슬러 올라가 종이의 원료인 닥을 재료로 직접 다루기 시작했으며, 오랜 실험과 시행착오 끝에 〈닥〉연작을 발표하였다. 정창섭은 1984년 쉰을 훨씬 넘긴 나이에야 두손갤러리에서 〈닥〉연작으로 첫 개인전을 가졌다. 등단한지 33년만의 첫 개인전이었다. 이 전시에서 〈닥〉시리즈 24점을 선보였다. 1990년대 들어서는 〈닥〉연작을 발전시킨 〈묵

고默考)연작을 발표했다.

　정창섭은 1992년 영국 리버풀 테이트갤러리에서 개최된 ≪자연과 함께: 한국 현대미술 속에 깃든 전통정신展≫에 출품하고, 1994년에는 조현화랑의 전신인 월드화랑, 1996년에는 갤러리 현대에서 개인전을 개최했다. 2002년 ≪사유와 감성의 시대≫, 2012년 ≪한국의 단색화≫ 등 주요 단색화 기획전에 출품 작가로 포함되었다. 2010년 국립현대미술관에서 평생 화업을 조명하는 회고전 성격의 대규모 개인전이 개최되었고, 그 이듬해에 작고했다. 그리고 2015년 박서보의 ≪묘법展≫이 열렸던 프랑스의 페로탱갤러리 파리 본점에서 ≪Meditation默考展≫이 열렸고, 조현화랑에서도 2015년 정창섭의 ≪Meditation默考展≫이 개최됐다.

<div style="text-align:right">-서진수, 김정은</div>

이필

시카고 대학(The University of Chicago) 미술사
학과에서 현대미술과 사진을 전공으로, 미술
관학을 부전공으로 석사 및 박사학위를 취득하
였다. 시카고 대학교 미술사학과 강사, 시카고
아트 저널 아트 에디터, 시카고 예술대학 (The
School of the Art Institute of Chicago) 전임강사
를 역임했다. 워싱턴 조각가 그룹 아트 디렉터,
시카고 대학 스마트 미술관 현대미술분과 큐레
이토리얼 인턴, 시카고 대학 미술대학원 전담
큐레이터, 시카고 미술관 사진분과에서 큐레이
토리얼 펠로우로 일했다. 홍익대학교 서양화과
와 동 대학원 미학과를 졸업하고 미술평론가로
데뷔, 강의 및 평론활동과 전시기획 활동을 하
였다. 박사학위 논문 『예술사진과 현대미술의
쟁점』, 역서 『바디스케이프』 (공역) 외에 다수의
논문을 발표했다. 현재 홍익대학교 미술대학원
교수로 재직 중이다.

마대작가 하종현의
비회화적 회화

초기 실험기와 접합의 탄생

초기 앵포르멜과 설치

하종현 예술의 정수는 일생에 걸친 물성에 대한 우직한 천착에서 나온다. 1974년부터 현재까지 제작하고 있는 〈접합〉 시리즈는 작가의 신체와 만난 물질이 스스로의 삶을 살고 발화한다는 그의 예술철학의 근간을 이룬다. 〈접합〉에 도달하기 전 하종현은 1960년대에 짧은 앵포르멜과 기하학적 추상시기를 거쳤다. 그는 이 시기에 이미 파리, 상파울루, 도쿄 등 수차례 국제전에 작품을 출품하였다. 동시대 미술비평을 선도했던 이일은 1965년 하종현이 파리비엔날레에 출품한 작품이 '칙칙한 마티에르의 철 늦은 앵포르멜 화풍의 것'이었다고 회상한다.[1] 1967년을 기점으로 하종현은 앵포르멜을 청산하고 이후 기하학적 추상시기를 거쳐 1970년대 초에는 설치 및 입체적 평면작업

등 오브제 실험을 주로 하는 개념미술 작업에 몰두하게 된다.

1969년 미술평론가 이일이 주도한 한국아방가르드협회A.G. 창립의 핵심적인 인물이었던 하종현은 A.G.에 각별한 자부심을 가졌다고 회상한다.[2] 당시 하종현은 일제 강점기의 일본식 미술 교육의 잔재를 청산하고 우리 스스로 한국 모더니즘 미술의 역사와 정체성을 만들어야 한다는 의식이 강했다.[3] 이러한 하종현의 실험정신은 1971년에서 1974년 사이 제작한 오브제를 도입한 설치 및 평면작업에 나타난다. 매일매일 배달되던 신문더미와 일반 종이더미를 나란히 병렬해 쌓아놓은 작품 〈대위〉[도판1]와 콘크리트 기둥에 흙더미를 쌓아 놓거나 나무와 밧줄의 힘의 대결로 팽팽한 밧줄의 끊어질 듯한 긴장을 극대화한 〈관계 72-1〉[도판2]라는 제목의 설치시리즈는 동시대 영국과 미국의 개념미술과 다분히 유사하다. 1972년에서 1973년 사이 그는 〈Work 73-13〉[도판3]와 같은 전통적인 방식의 그리기를 탈피한 입체적 평면 작품 또한 선보였는데-철조망, 철사, 용수철 등을 천을 둘러싼 나무 패널 위에 붙여 올렸다. 이들 초기 작업에서 이후의 하종현 작품세계와 관련해 주목해야 할 것은, 물질의 성질에 대한 그의 남다른 관심이다.

1974년 하종현은 에꼴 드 서울 출범의 중심에 서 있었다.[4] A.G.가 과거를 청산하고 새로움을 추구했다면 에꼴 드 서울의 참여 작가들은 한국 모더니즘 미술의 정체성 확립을 고민했다. 그러한 고민은 같은 해 6월 열린 하종현의 명동화랑 개인전에

도판1 하종현, 대위, 신문, 가변크기, 1971 ©하종현
도판2 하종현, 관계 72-1, 나무, 밧줄, 가변크기, 1972 ©하종현

서 확연히 나타난다. 이 전시는 기존의 설치작업과 함께—이후 하종현만의 한국적 모더니즘을 구축해갈 〈접합〉시리즈의 근간이 되는 다양한 형태의 평면 회화작업을 선보였다.

그는 초기 설치작업에서 오브제의 긴장관계를 통해 대조되는 물성에 대한 탐구를 보여주었는데, 이러한 물성에 대한 탐구는 이후 그가 평면작업에서는 물감의 성질에 집요하게 천착하는 계기로 작동한다. 그는 이러한 작업에 1975년 이래로 〈접합 conjunction〉이라는 이름을 붙였다. '접합'이라는 개념은 물질과 작가의 신체가 만난 합일의 지점에서 작가의 신체가 물질을 떠난 이후에도 흐르는 시간과 함께 물질이 신체의 흔적을 지속적으로 드러내는 것이다. 작가의 홈페이지 첫 화면을 장식하고 있는 다음과 같은 진술은 하종현의 작업을 이해하는 기초가 된다.

"물감을 성긴 마대 뒤에서 밀어냄으로써 하나의 물질이 자연스럽게 다른 물질의 틈 사이로 흘러 나갈 때, 그리고 흘러 나간 물질들이 언저리를 느긋이 눌러 놓았을 때, 내가 바라는 것은 가능한 한 물질 자체가 물질 그 자체인 상태에서 내가 말하고자 하는 전부를 말해줄 수 있기를 바라는 것이다. 그래서 작가는 되도록 말하지 않는 쪽에 있고 싶다."[5]

접합의 탄생: 1974년 명동화랑 개인전
'접합'은 형식적, 개념적, 미술사적으로 다양한 층위의 의

도판3　하종현, Work 73-13, 패널에 철조망, 120x240cm, 1973 ⓒ하종현

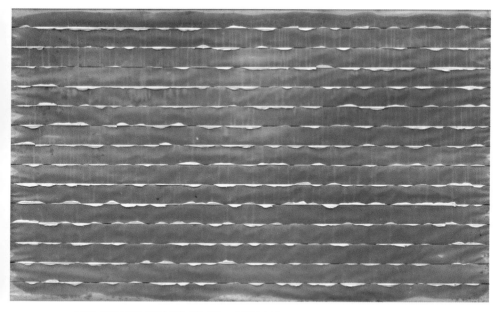

도판4 하종현, 접합, 종이에 유채, 120 x175cm, 1974 ⓒ하종현

미를 지니고 있다. 기하학적 추상에서 설치 및 오브제로, 오브제에서 평면 단색조로 이어지는 하종현의 작품세계가 보여주는 접합의 탄생과 이행과정이 그 다층적 의미를 함축하고 있다. 1974년 5월의 명동화랑 개인전은 하종현이 일생을 통해서 사용할 작업 방법의 기초를 모두 선보인 중요한 전시이다. 이 전시에서 하종현은 기존의 오브제 설치작업과 새로이 시작한 평면작업을 동시에 선보였다. 마대를 씌워 짠 캔버스에 유화 물감을 뒤에서 밀어내 물감이 숭숭 뚫린 구멍을 통과해 앞면으로 밀려나오게 하는 하종현 고유의 기법이 세상에 나온 것이다.

종이를 씌운 막대 모양을 차곡차곡 겹치되 막대 사이사이에 물감을 발라 막대가 하나하나 겹쳐지면서 물감이 눌려져 나오는 방법도 이때 구체화되었다.^{도판4} 그 당시에는 제대로 된 캔버스를 구하는 것이 쉽지 않았던 탓에 올이 성긴 마대자루를 틀에 씌운 후 그 질감을 그대로 살려 뒤에서 물감을 밀어내는 방법을 고안했다.

하종현하면 '마대' 작가 혹은 '밀어내기' 작가라고 해도 과언이 아닐 만큼 마대와 밀어내기는 그의 작업을 특징짓는 요소이다. 작가의 신체가 마대 캔버스 뒤에서 물감을 밀어내는 힘의 강약에 따라 물감은 마대 앞면 올 사이사이로 송골송골 맺혀 나온다. 밀어내는 물감의 양과 농도조절에 따라 중력의 힘에 의해 앞면으로 흘러내리는 모양도 다르다. 작가는 밀어낸 물감이 그대로 흘러내리게 놓아두거나 배어 나온 물감 알갱이들을 캔버

스 앞면에서 나무 막대 같은 것으로 휙휙 긁어내기도 했다. 이 전시에는 거친 수평의 선으로 가득 차거나, 화면을 채운 단순한 사각형, 혹은 앞면에 가는 사선의 결이 가득 찬 작업이 주를 이루었다.

1974년 작 〈Ouvre 74-07〉은^{도판5-1} 세로 153센티미터에 가로 116센티미터의 대작으로 성긴 마대자루 뒤에서 수평의 선을 그으며 밀어낸 물감이 앞면에 거칠게 흘러내린 느낌이 그대로 살아 있다. 이 작품에서는 하종현 작업을 관통하는 특징인 기교를 부리지 않은 무위의 투박함이 날것 그대로 드러난다.

전시 도록에는 〈Ouvre 74-07〉만 제목을 달고 있으며, 나머지는 제목 없이 '1973' 혹은 '1974' 등 제작년도만 표시해 놓았는데 〈접합〉의 근간이 되는 평면작업은 대부분 1974년으로 표기되어 있다. 이 작품들에 'Ouvre'라는 제목이나 단순히 연도만 표기해 놓은 것으로 보아서 하종현은 '접합'이라는 개념에 채 도달하기 전으로 보인다. 그러나 형식상으로는 1974년에 명백히 〈접합〉에 도달했다고 볼 수 있다.^{도판5-2}

공간미술대상전¹⁹⁷⁵

1974년 이후 개념적으로나 형식적으로 〈접합〉은 다양한 형태로 심화된다. 하종현은 1975년 공간미술대상을 수상한다. 문헌화랑에서 열린 공간 미술대상 수상 기념전에서 1965년 이후 10여 년간의 작품을 망라하는 평면과 입체작업을 동시에 선보

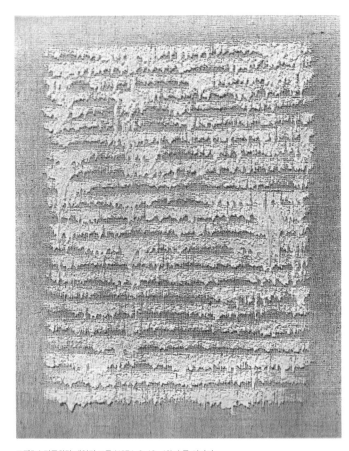

도판5-1 명동화랑 개인전 도록 (1974. 6. 10~16) 수록 이미지
하종현, Ouvre 74-07, 마포에 유채, 153x116cm, 1974

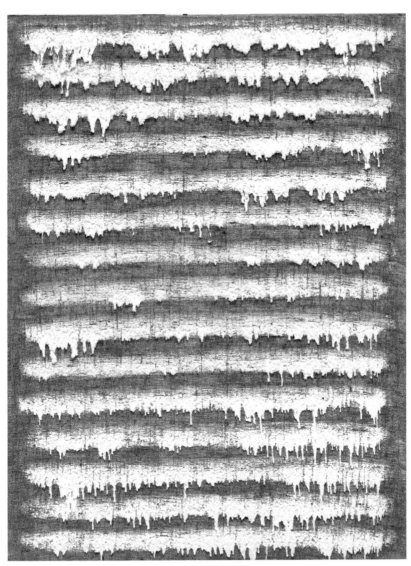

도판5-2 하종현, 접합 74-06, 마포에 유채, 153x116cm, 1974 ©하종현

였다.도판6

1965년부터 1975년까지 10년 동안 하종현은 앵포르멜에서 기하학적 구성적 추상으로 그리고 실험적인 입체 오브제로 이행했음이 명백히 드러난다. 이러한 이행은 비단 하종현만이 거쳐 간 경로는 아니었다. 이러한 현상은 1965년 이후 십여 년간 현대미술을 지향하던 한국 작가들의 공통적인 현상이기도 했다. 이 시기 특이한 현상은 한국 아방가르드 작가들이 입체설치의 동향에서 평면 단색화로 이행한 점이다.

평론가 이일은 이 전반적인 경향은 설치에 사용하던 오브제가 미니멀적인 양상을 띠면서 '물질=평면'에로 자연스럽게 이행해간 것이라고 본다. 이 일반적인 과정이 하종현의 경우에는 보다 체험적으로 받아들여진 것이었고 하종현 만의 독특한 회화 형식에 귀착歸着하게 되었다는 것이다. 이일은《공간미술 대상 수상 기념전》의 도록 서문에서 하종현의 작품에 나타난 물질성에 대한 자신만의 관점을 제시한다. 그는 회화의 물질성을 수용하느냐 거부하느냐의 문제를 하종현은 물질과 개념의 이원론이 아닌 양자의 동일화로 풀어냈다고 본다. 이일은 지난 십여 년간 하종현의 회화와 입체를 오가던 탐구가 종국에는 "'평면화된 오브제'로서의 회화"에 귀착하게 하였다는 성찰을 내놓는다.6

이후 하종현은 철사와 같은 오브제를 패널Panel에 붙이는 작품마저도 더 이상 제작하지 않고 오로지 물감을 밀어내는 평면

도판6 공간미술대상전 도록 표지, 1975

작업에만 몰두하게 된다. 1974년 시작된 하종현의 〈접합〉시리즈는 2009년까지 35년간 동일한 제목으로 발전해 나간다.

단색조로 작업을 하던 그가 2010년 색채의 사용을 선언하고 〈이후 접합〉 시리즈를 시작하였으나, '접합'의 기본 방법과 개념의 본질적인 변화는 없다. 하종현은 실로 일생에 걸쳐 우직하게 〈접합〉시리즈만을 제작하고 그 개념을 탐구해온 작가이다.

'접합'의 개념과 미학적 특성

몸, 마대, 물감의 만남

'접합'은 '한데 대어 붙이다.'라는 의미이다. 하종현에게 '접합'은 물질과 작가의 몸이 만난다는 의미와, 서로 다른 물질과 물질이 만난다는 두 가지 의미를 모두 포함한다. 인간과 물질의 만남을 기본으로 하면서 그 과정에서 또 다른 물질과 물질끼리 만나 새로운 것을 탄생시키는 것이다. 이처럼 하종현의 접합에는 세 가지 요소가 적절한 역할 분담 아래 서로 유기적 관계를 이루면서 결과물을 완성한다.

먼저 작가 자신이다. 작가는 작품을 구상하고 신체라는 물物을 도구로 노동한다. 두 번째는 물감이나 철사와 용수철 같은 여타 재료이다. 그는 1970년대 이후 점차로 물감만을 주로 쓰는데, 물감은 일차적으로 작가의 의도에 따르지만 스스로 작품의 변화에 능동적으로 개입한다.

세 번째는 마대이다. 작가와 재료를 잇는 매개 물질, 마대는 다른 물질과 달리 그의 작업에 남다른 의미를 가진다. 마대는 하종현 작품의 특징을 이루는 기본 물질이라고 할 수 있다. 여기서 마대는 물질이 되 그의 작품의 생명이 탄생하고 자라고 번성하는 텃밭의 역할을 한다. 따라서 평생 마대를 접합의 기본 물질로 사용해 온 하종현을 마대작가로 불러도 좋을 것이다.^{도판7}

이상의 세 가지 요소가 '접합'을 이룰 때, 하종현은 자신이 작품 속에 깊이 들어와 있음을 인식하며, 이때 그는 자신이 이야기하고자 하는 바를 물감으로 하여금 말하게 한다.[7] 그가 작품을 통해 발현하는 공간성, 이원론의 초극^{超克}, 새로운 다원론의 탄생 등은 마대 위에서 작가의 신체와 철사나 물감과 같은 다른 물질이 접합함으로 가능하다. 하종현 자신도 최근의 한 인터뷰에서 자신의 몸과 마대와 여타 물질의 접합이 최상의 접합이라고 밝혔다.[8]

물성에 대한 집착

하종현의 작업은 독특한 물성을 가지고 있다. 하종현은 마대나 가시 모양의 철조망 같은 강한 물질에 '중독'된 이후[9] 물질의 성질에 대한 본능적인 집착으로 일관된 작가의 삶을 살아 왔다. 그의 물질에 대한 관심은 〈접합〉 이전에도 보이지만 〈접합〉 시리즈에 이르러 그 집착의 도가 심화한다. 〈접합〉 이전 앵포르멜 시기의 두터운 마티에르는 말할 것도 없고, 전체적으로 매끈

도판7 하종현, 접합 03-53, 마포에 유채, 45x100cm, 2003 ⓒ하종현

한 느낌의 기하학적 추상작업에서 조차도 콜라주Collage 기법을 사용하여 표면에 부분부분 입체적 마티에르를 집어넣었다. 입체 설치는 물성 간의 대비나 힘의 개입에 의한 긴장 등을 탐구하였다. 이러한 이전의 작업에는 물성을 타자 혹은 대상으로 여기는 작가와 물성 간의 거리가 보인다면, 접합 이후 작가와 물성 간의 거리는 좁혀진다.

그는 〈접합〉과 더불어 사유 이전에 물질과 작가의 몸이 만나 이루어내는 자기동일성의 작업을 시작했다. 그에게 작업에 참여하는 물질은 자신과 무관한 타자가 아니라 자신의 작업에 동등하게 간여하는 자신의 일부가 된 것이다. 그는 물질을 단순히 작업의 도구로 사용하는데서 그치지 않고 그 성질이 있는 그대로 자신의 작품에 녹아들기를 간절히 원했다. 하종현은 이를 '중성화된 물질성'이라고 했다. 그의 작품은 "마포의 앞면과 뒷면의 사이에서 어떤 일이 벌어지며, 사물의 보이는 면과 보이지 않는 이면의 존재성을 동시에 제시한다."[10]

이일, 김복영, 오광수 등 다수의 평론가들은 하종현 작업에서 물성이 지닌 의미를 부각했다. 이들은 하종현의 물질과 신체의 부대낌을 묘사하면서 그의 물성을 원초성, 정신, 비물질, 범자연주의세계의 모든 현상과 근본원리가 자연(물질)에 있다고 보는 자연주의의 확장 이념 등으로 해석하였다. 김복영은 '작품과 작가와의 일체감' '작가 자신이 작품 내 존재'가 되고 이어서 물질화된다고 보면서 '존재론적 화해'를 논한다.[11]

하종현은 물질을 하나의 생명체로 간주하고 물질의 본연의 성질을 있는 그대로 인정하고 수용해야 한다는 일말의 책임감마저 느끼는 듯하다. 하종현의 이러한 책임감은 일방적인 시혜가 아니라 물질을 그렇게 존중해야만 자신의 작업의 완성도를 극대화할 수 있다는 상생相生의 의지로 보인다. 이처럼 하종현의 물질에 대한 집착은 작업의 완성도에 대한 집착과 다르지 않다. 작가가 물질과 조화하고 합일하여 나가는 길은 거친 풍파를 항해하는 고독한 시련의 과정이었다. 물질과 하나가 되어 이룩한 작품은 급기야 진하고 독특한 발자국을 한국 화단에 남겼다.

"캔버스부터 물감부터 쓰는 도구까지, 나는 하나부터 열까지 그 사람들이 해 놓은 걸 쓰지 않으려고 노력한 사람이고. 유화 물감은 할 수 없어도, 그래도 그게 물감이 아니라 물성으로 존재하게 하려고 노력했어. 어려운 터널을 다른 사람보다 몇 배의 고생을 하면서 건너왔지. 그래도 내 발자국의 색깔은 굉장히 짙다고 생각해."[12]

접합의 유기성, 작품의 독립성과 역사성

하종현에게 있어서 접합이라는 개념은 유기적이다. 신체, 마대, 물감 등 여타 재료는 접합의 과정에서 신체의 독특한 노동방식이나 마대의 성긴 질감이라든지 유화 물감의 찐득한 느린 유동성 같은 성질을 유지한 채 작업과정에서 밀접하게 맞닿는다.

이 물질들은 작가의 몸이 닿은 후 계속 그 모습을 변모한다.

물감은 세워놓은 마대 캔버스 위에서 흐르기도 하고, 두껍게 긁어낸 앞면은 마르면서 모양이 서서히 변한다. 이때 신체의 힘이 가해진 후 마대와 물감은 마치 생물체와 같이 조직이나 구성 요소 등이 서로 긴밀하게 연관되어 상호 간섭, 배제, 대응, 삼투 등의 유기적 관계를 유지한다. 유기적 관계 속에서 작품은 일차 완성된다. 이때의 작품이 일차 완성인 이유는 이후 각 물질이 독립성을 확보하고 전개하는 일련의 작업 때문이다. 이러한 유기성은 이원론을 초극하는 합일을 낳는데 이는 접합의 또 하나의 특성인 바, 따로 설명할 필요가 있다.^{도판8}

물질은 작가의 몸이 닿은 직후 가장 급격한 변화를 하지만 그 이후로도 혼자만의 시간을 살아내고 긴긴 시간의 축적 속에서 서서히 변화한다. 하종현은 오래된 작품의 갈라짐과 변색마저도 기꺼이 즐긴다. 따라서 하종현에게 수십 년이 지난 작품의 복구라는 개념 또한 존재하지 않는다. 작가의 손을 떠난 두 개의 물질이 또 다른 작가인 시간, 자연, 환경과 합일하여 만들어낸 작품을 인정하는 것이다.

이로써 하종현의 작품은 폐쇄되고 일회적인 완성이 아닌 열린 구조의 단계적 완성의 길로 나아간다. 이때 일차 완성된 작품은 스스로의 삶을 살아가지만 작가의 행위가 닿아 잉태^{孕胎}된 물질성은 작가와 합일된 상태에 있으므로 작가의 목소리를 완전히 배제하지는 않는다. 결국 하종현의 작품에 대한 열린 구조

는 작품의 파격성과 의외성 등 예기치 않은 결과를 낳을 가능성을 배태함으로서 작품의 역사적 의미를 확보하고 그 항구적 가치를 향상시킨다.

무위와 행위의 경계

하종현의 작품에는 밀고 바르고 긁고 쌓는 행위가 있다. 이 행위성은 30여 년에 걸쳐 다양하고 고된 작업 형태로 나타났다. 작가는 스스로 이런 행위를 피를 말리는 일이라 했고[13] 에드워드 루시 스미스 Edward Lucie Smith 는 이를 '집요한 신체성 insistent physicality'이라고 표현했다.[14] | 도판9

하지만 그의 행위는 동動과 정靜, 적寂이 집요하게 순환하며 접합을 향해 나아가는 과정이라는 점에서 특이하다. 마대의 뒷면에서 밀어낸 물감이 구멍과 틈을 흘러나오는 동안 그의 내면에 어떤 의식이 흐르고 있는지 알 수 없지만 적어도 그의 몸짓은 정적에 빠진다. 마대 앞면에서 긁고 그리는 그의 행위는 큰 화폭과 역동적인 몸짓으로 인해 동적인 느낌을 더한다. 그리고 다시 밀어내고 바르고 긁고 쌓는 행위가 반복된다.

이는 작품 구상 단계에서도 마찬가지다. 마대를 앞에 놓고 그는 구도를 잡고 원하는 형상의 대강을 틀 잡는다. 하지만 정작 작품은 위에서 언급한 바, 신체와 물질이 합일, 독립, 다원화하는 과정 속에서 그 틀이 해체된다. 아직 남아 있는 작가의 의도와 해체의 과정에서 물질이 시도한 의도의 전복이 한 작품 안

도판8 하종현, 접합 97-030, 마포에 유채, 180x120cm, 1997 ©하종현

도판9 하종현, 접합 02-23, 마포에 유채, 120x180cm, 2002 ⓒ하종현

에서 팽팽하게 긴장한다.[15]

이와 같이 하종현의 접합은 동動과 정靜, 계획조작과 무계획, 개입과 방기의 경계에 서 있다. 이러한 무위와 행위의 경계가 작품 해석의 반경을 넓게 하는 동시에 부지不知의 신비감마저 부여한다.

합일을 향한 야심과 성취: 공간의 축소와 확장, 회화의 물질화

하종현은 초기 앵포르멜, 기하학적 추상 미술, 설치 미술에 이어 캔버스에 철사와 못을 사용한 작업에서 평면 회화를 거부 혹은 반발한다고까지 할 만큼 입체적이고 조각적인 작품을 선보였다. 이어 1974년 〈접합〉의 탄생에 이르는데 그 발전 과정의 특징은 물질에 대한 일관된 집착과 함께 작업이 점차 평면화되었다는 점이다. 평면화되었다는 것은 하종현의 작품세계의 특징 중 하나인 '활성화된 회화의 공간'[16]이 축소되었다는 의미를 띤다.

각종 오브제를 통한 입체성이 창출한 공간성은 마대에 물감을 밀어대는 직접적인 접촉을 통해, 평면의 투박한 마티에르가 여전히 공간성을 확보하고 있음에도 불구하고 축소되었다는 점은 사실로 보인다. 그러나 이러한 축소된 공간의 질량은 소멸되지 않고 작가와 물질의 접합 과정에 그대로 투입되어 둘을 하나로 만드는데 기여한다. 공간과 둘 사이의 간격은 이와 같이 반비례 관계에 있다. 작품의 공간성이 줄어들고 희미해질수록 즉,

평면화될수록 작가와 물질은 더욱 합일하고 일원화한다.

작가와 물질의 합일이 공간성과 관련되어 있다면 물질과 물질, 즉 마대와 물감의 합일은 하나의 캔버스가 하나의 회화로 변질하는 과정에서 일어나는 오브제와 개념 간의 갈등의 산물이다. 이를 평론가 이일은 다음과 같이 묘사했다.

"회화 작품이 그 궁극적인 형태에 있어서도 하나의 물질인 이상, 회화는 필경은 그 이상의, 그 이하의 것일 수도 없다. 문제는 그 존재의 물질성을 있는 그대로 받아들이느냐, 아니면 그것을 완전히 소멸시키느냐에 있다. 그러나 하나의 캔버스가 하나의 회화로 변질하는 데 있어 그 양자택일의 행위는 불가능하거니와 여기에서 오브제와 콘셉트概念와의 갈등이 태어나는 것이다. 그리고 그것을 극복하려는 시도는 마대 캔버스에다 빛깔을 어떠한 포름으로 얹히는 일 없이 마대와 물감의 물질도 개념도 아닌 양자의 동일화로 나타나고 있는 듯이 보인다."[17]

이렇듯 하종현의 접합은 공간성의 축소와 오브제와 개념의 갈등을 통해 합일의 열매를 거둔다. 형태와 내용이라는 이원론은 물론 마티에르와 형태 내지는 색채의 이원론마저 초극되는[18] 이러한 과정은 작가의 '자기 형성의 프로세스'[19] 와 다르지 않으며 그 합일의 실현이야말로 하종현의 일생을 관통한 커다란 야심이다.

새롭게 열리는 다원화의 세계

하종현은 자기 형성의 과정을 통해 이원론을 극복하고자 했고 일가를 이뤘다. 그러나 하종현의 진정한 성취는 단지 이원화를 극복했다는 데 있지 않고 합일 후에 다시 새로운 다원화의 세계에 진입한다는 점에 있다.

이때의 다원화는 합일 이전의 혼돈스런 다원이 아니라 합일의 과정을 거치면서 복잡한 혼돈을 정리한 새로운 차원의 다원화다. 이전의 다원화가 신체와 물질, 물질과 물질이 서로 분리된 채 목적화한 상대를 조정하려는 지배구조의 성격이 강했다면 이후 다원화는 타자가 아닌 동등한 주체로 서로를 인정하고 존중하는 가운데 작품의 재창조에 협력, 상생하는 관계로 진보한 형태이다. 작품이 새로운 공간과 시간 속에서 소멸, 재생, 생성하는 과정에 각자의 독립성을 가지고 동등하게 개입하는 발전된 다원화의 세계인 것이다. 이 지점에서 하종현의 작품은 재창조되고 역사성을 확보한다.[20]

일원화를 지향하고 일정한 성과를 이룬 작가들이 종종 있지만 이처럼 다원화의 영역으로까지 나아간 흔적은 흔하지 않다. 이렇듯 하종현의 다원화는 작가의 지향점과 작가와 작품의 관계 해석에 새로운 지평을 열었다는 점에서 혁명적이라 할 수 있다. 이는 '온 감각으로 물질과 합일하여 물질 스스로 말하게 하려는 야수와 같은 끈질긴 근성'[21]과 최선을 다한 작품 앞에서 더 이상의 욕심을 내려놓는 겸허함과 평생 물질을 벗 삼아 작업

하면서 급기야 물질을 인격화하고 동일시하는 지경에 이른 물성에 대한 집착이 합작해 빚은 결과물이다.

동시대 미술사조 속에서 본 〈접합〉의 독자성

주지하듯이 하종현은 접합 이전에 앵포르멜과 기하학적 추상회화, 그리고 개념미술적인 입체 설치시기를 거쳤다. 이일은 1988년 워커힐미술관에서 열린《현대 회화 1970년대의 흐름展》서문에 해외의 그것과 비교하여 우리 미술의 정체성에 대해 다음과 같이 말한다.

"우리의 추상 회화는 같은 극동極東 권의 미술에 하나의 신선한 충격으로 받아들여졌다. 그들에게는 한국에서 새롭게 태동하고 있는 추상 회화의 물결이 미니멀 아트가 제기하고 있는 근본적인 문제에 보다 본질적으로 그리고 한국 고유의 방식으로 접근하고 있는 것으로 비추어진 것이다."[22]

하종현은 이일이 언급한 '한국 고유의 방식'으로 미니멀리즘을 풀어낸 대표적 작가이다. 그의 〈접합〉 시리즈는 추상표현주의, 미니멀리즘, 모노하의 핵심적인 특성을 내포하고 있지만 독자적인 특성을 잃지 않고 있다.

추상표현주의

하종현의 회화를 굳이 서구 전후 추상표현주의와 비교한다면, 그는 색면 추상과 잭슨 폴록Jackson Pollock 류의 표현적 추상을 모두 실현했다고 볼 수 있다. 하종현 회화의 전체적인 단순미는 형식적으로 색면 추상과 가까워 보인다. 로버트 C. 모건Robert C. Morgan은 하종현의 회화가 로버트 마더웰Robert Motherwell 이나 폴 뉴먼Paul Newman, 마크 로스코 회화의 느낌을 공유한다고 본다.[23] 접합은 정·동 양면을 모두 담고 있지만 형식적으로 구분하자면 정적인 시리즈와 동적인 시리즈로 나눌 수 있다. 정적인 시리즈는 느린 행위성을 고요히 드러낸다. 뒤에서 밀어낸 균질적인 물감의 알갱이로 뒤덮인 것과 흰색의 굵은 수평선으로 면을 채운 것, 꽂아 내리 듯 힘 있는 수직선을 전체적으로 사용한 단색조, 혹은 흘리되 고요하게 밑으로 가라앉는 시리즈가 있다. 또 다른 부류의 작품들에는 동적이고 빠르고 힘 있는 작가의 행위성이 거르지 않고 담겨 있다. 이러한 작품들에 선명하게 남아 있는 행위성의 걸러지지 않은 드러냄은 잭슨 폴록 류의 추상표현주의와 맞닿아 있다. 거친 드리핑이나, 앞면에 밀려 나온 물감 알갱이들을 격렬한 사선으로 긁어버린다거나, 나무 막대로 빠르고 반복적인 서체적인 문양들을 갈기기도 한다.[도판10]

따라서 해외 평론가들은 하종현의 작업을 논할 때 차이점이던 유사성이던 종종 잭슨 폴록과 비교한다. 에드워드 루시 스미스는 폴록과 하종현 모두 인간을 자연과 분리 불가능한 존재로

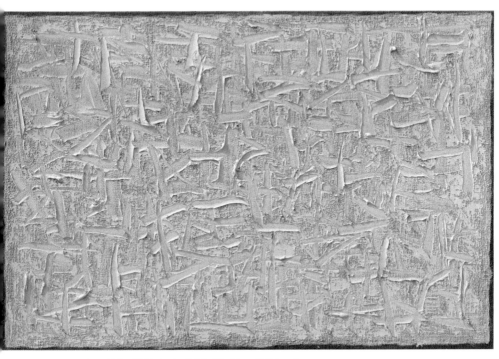

도판10 하종현, 접합 02-49, 마포에 유채, 120x180cm, 2002 ⓒ하종현

보고, 폴록은 애매하고 얕은 공간을 통해서, 하종현은 확실하게 표면 자체의 질감을 드러냄으로써 표현한다고 본다.[24] 또한 폴록과 하종현 모두 신체의 개입이 중요하다면 폴록의 것은 춤을 연상케 하는 반면, 하종현의 것은 건축에서 일어나는 구축적인 신체의 개입이라고 그 특징을 구분했다.[25] 필립 다장 Phillipe Dagen 은 하종현은 '안무, 드리핑, 분무, 물감 흘리기 등 흥분이나 최면 상태 또는 춤을 나타내는 것들을 금기'한 반면, 그의 몸짓은 '짧고 질서정연하고 집요하며 쓰고자 하는 욕구를 자아낸다'고 하였다.[26]

미니멀리즘

미니멀리즘 Minimalism 의 핵심은 작품을 더 이상 전통적인 의미에서의 회화나 조각 같은 범주로 분류하지 않고 작품 스스로가 일방적으로 발화하던 방식을 떠나 작품이 놓인 환경 내에서 관람자의 신체가 개입한 경험에 의해 다양한 의미를 생성한다는 것이다. 따라서 도날드 저드는 자신의 작품을 조각이라 하지 않고 '특수한 오브제 Specific Object'라고 불렀다.[27] 이는 삶과 예술의 경계를 허물고자하는 의도이기도 하다. 따라서 미니멀리스트들은 동시대의 일상적 문화를 반영하기 위해 플렉시블 글라스와 같은 산업적인 물질의 사용을 선호했던 것이다. 하종현이 작품의 의미 생성의 능동적인 주체로서 관람자의 존재에 대해 진지하게 논한 바는 없다. 그러나 이일이 하종현의 평면작업을

미니멀한 형태의 회화로, 궁극적으로는 회화 자체를 물로 본다고 보고 하종현의 회화가 '평면화된 오브제'라고 한 것은 주목할 만하다. 하종현은 개념미술, 미니멀리즘, 모노하를 모두 녹인 자신만의 독특한 회화를 성취하기에 이르렀다. 그 동력은 그의 천성적인 물성에 대한 관심이다. 이일의 언급처럼 하종현이 자신의 회화를 물자체로 봤는지는 의문이나 회화의 형식 내에서 물성을 탐구한 것은 독특하다.

모노하

일본의 모노하는 미국적 미니멀리즘의 형식에 동양적 물物에 대한 철학을 접합하여 물을 존재론적으로 더욱 강조했다. 두 경우 특정 공간 내에서 관객의 신체와 작품의 관계는 중요하다. 이를 이우환은 만남이라고 표현했다. 그러나 접합의 탄생 이후 하종현은 줄기차게 회화의 평면적 형태를 유지해왔다. 하종현이 작품과 관람자의 관계를 신체적으로 언급한 적은 드물다. 하종현의 작업에는 미니멀리즘과 모노하에서 중요한 관람자와 작품의 거리, 그리고 작품이 놓여진 환경에 대한 고려는 논의되지 않았다.

하종현의 작업에는 물질이 캔버스에 들어가 있다. 같은 물성에 대한 탐구이지만 접합을 보는 관객은 작가와, 작가와 합일한 물질이 캔버스에 표현한 물성의 특성을 느낀다는 점에서 회화의 성격이 더 크다. 하종현 또한 이러한 차이점을 인식하고 있

었으며 자신과 우리나라 모노크롬 계열 작품의 특징을 일본의
모노하와 비교하여 아래와 같이 설명하므로 자신과 우리나라
작품의 특성이 동시대 미술사조에 편승한 결과가 아니라 한국
고유의 회화 발전이라는 역사적 연장선에서 동시대 미술사조와
교류했다는 점을 밝히고 있다.

"우리나라 모노크롬 계열의 작품들을 사실 일본에서 하고
싶었는데 일본이 일찍이 서구화가 되며 자기들은 잊어버리고
가버렸다는 것이죠. 이런 좋은 점을 (일본 화단이) 봤다는 것이
죠"[28]

모노하가 일본의 평면 회화적 전통 단절의 결과로 나타난
미술사조인 반면, 자신의 〈접합〉시리즈와 같은 한국의 모노크
롬 계열의 작품은 회화의 전통의 맥락에서 이루어졌음을 밝힘
으로 그 차이를 분명히 한 것이다.

〈접합〉의 의의: 회화개념의 변혁과 한국의 미적 모더니티

회화개념의 변혁: 밀고 바르고 긁고 쌓는 촉각적 회화
하종현의 물질에 대한 본능적 관심은 독보적인 새로운 회화
양식의 탄생을 낳았다. 회화가 화가가 물감이 묻은 붓을 손으로
들고 캔버스 위에 형상을 그려낸다는 의미라면 하종현은 화가

가 아니다.[29] 그는 주로 밀어내고 다지고 바르고 긁어낸다. 따라서 하종현의 평면작업은 '그리지 않는 그림'이요 '비회화적 회화'이다. 이경성은 하종현이 미장이의 표현기술을 현대미술로 전개시킨 작가라고 보았다.[30] 에드워드 루시 스미스 역시 하종현이 물감을 밀어내고 다져서 작품을 만드는 과정을 원시적인 집을 짓는 과정으로 비유하면서, 그의 회화표면이 마치 신체가 움직여간 명확한 자취를 보여주는 진흙 벽과도 유사하다고 한다.[31]

하종현은 의식적으로 캔버스 위에 물감으로 그려내는 기존의 회화적 관습을 전복하고자 했다.도판11 하종현의 벽에 걸린 평면에서 용수철이 튀어나오는 반 입체회화의 시도는 1968년 레오 스타인버그Leo Steinberg가 플랫베드 회화flatbed painting라고 부른 것과 유사하다. 스타인버그는 로버트 라우센버그Robert Rauschenberg의 작업이 여전히 회화의 형식을 유지하며 벽에 걸리지만 2차원, 3차원의 요소를 포함하고 있는데 주목했다. 하종현은 기존 회화의 수단을 답습하지 않는데 상당한 자의식을 가지고 있었다. 그는 1970년 클레멘트 그린버그가 주장한 미디움-특수성medium-specificity을 확연히 부정하고 미디움의 혼재를 환영하는 탈-미디움 시대의 신념을 발표한다.

"회화가 따블로 속에서만 존재하던 시대는 이미 지났고 회화와 조각, 건축, 디자인 등 모든 분야가 종합적인 환경 속에서

도판11 문헌화랑 개인전 도록 수록 이미지
하종현, 무제, 패널에 용수철, 60x60cm, 1972

작품을 융합하려는 노력이 무한한 표현의 범위를 확대할 것이
다."[32]

　　토시아키 미네무라도 하종현이 비회화적인 수단을 통해서
기존의 회화를 비판하려는 시도를 높이 평가한다. 그는 물감이
존재함에도 불구하고 그려지지 않은 하종현의 회화는 "표면도
뒷면도 아닌 '제 3의 표면'"이며, 이는 물감이 물감으로서 존재
하는 상태에서 '회화적 행위가 회화적 행위로서 존재하는 것에
대한 자각을 경험한 자기 발견의 새로움'이라고 보았다.[33] | 도판12
　　비록 하종현의 회화가 점점 더 평면적으로 이행해가지만, 밀
고 바르고 긁고 쌓는 과정에서 물질의 성질을 살려내는 그의 작
업방법은 국내외 선례를 찾아보기 힘들만큼 독보적이다. 그의
그림은 만지고 싶은 그림이다. 나카하라 유스케는 하종현 회화
의 독특한 촉각성을 누구보다도 강조했다. 그는 몇 겹이고 겹
친 수직과 수평의 층들에서 화면의 촉감을 느끼고 질감의 입체
성을 보았으며, 하종현의 '물감과 손'의 관계를 도예가의 '흙과
손'의 관계에 비유한다.[34]

　　보편성을 내포한 한국의 미적 모더니티
　　하종현의 작업은 서구적 회화의 전통을 거부하는 새로움을
추구하면서도 동양의 전통과 한국 고유의 문화의 특징들을 담
고 있다는 점에서 독특한 한국적 미적 모더니티를 담고 있다.

도판12 하종현, 접합 06-013, 마포에 유채, 180x120cm, 2006 ⓒ하종현

하종현의 회화에 담은 물질성은 생활 속의 물질성으로 한국인의 삶과 연결되어 왔다. 필립 다장이 인상 깊게 보았듯이 전후의 가난이 한국인의 삶을 지배하던 시절, 흔하게 구할 수 있었던 마대천, 철사, 용수철 등은 한국인의 삶의 리얼리티와 역사성이 들어있다.

한국의 평론가 이경성, 김복영, 윤진섭 등은 황색, 청색, 백색 계열이 주를 이루는 하종현만의 깊이 있는 색채가 동양의 자연관을 담고 있는 자연의 기본 색채라고 보았다. 이경성은 '한국의 미장이 기법'뿐만 아니라 지구의 가장 원시적인 색채인 황갈색과 바다와 하늘의 푸른색의 사용이 '지극히 광물적인 미의 세계'를 구축한다고 보았다.

윤진섭은 하종현의 밀어내기를 '배압법'이라고 부르며, 하종현 회화의 구축 과정을 한국의 흙집 짓기에 비유한다. 그는 행위의 흔적과 여백의 상보적인 관계를 동양 회화의 전통과 연결지으면서 밀어내기, 긁기, 훑어내기, 누비기와 같은 다양한 행위는 인간의 원초적인 몸짓을 보여 주는데, 특히나 하종현이 나이프나 붓 혹은 나무 같은 것으로 긁어내는 행위에서 동양의 서체적인 느낌을 본다.[35]

그러나 한국적 미를 말할 때 유의할 점은 하종현의 작품을 동양적 혹은 한국적이라는 굴레에 한계지어서는 안 된다는 사실이다. 자칫 동양적한국적이라는 말이 보편성을 훼손하여 세계와 단절될 위험이 있기 때문인데 이에 대해서는 하종현 스스로

도 언급한다.[36] 사실 하종현의 밀고 긁고 훑는 작업은 인류 보편적인 건축 작업의 일부이지 한국만의 독특한 작업방식이라고 보긴 어렵다. 동양적이라는 한계 용어로 축소할 필요가 없고 세계적 보편성을 발견하고 소개하는 것이 세계와 소통하는데 더 이롭다. 하종현의 작품에서 한국적동양적 미를 발견하되 거기에 담겨진 세계적, 보편적 의미를 발견하는 것까지 나아가는 일이 중요하다.

무념의 철학

하종현 작업의 진수는 철학하지 않음의 철학, 즉 무념의 철학으로 보인다. 그가 젊은 날 주도한 A.G.는 후학들에게 "앞선 선배들에 비해 학구적인 세대로 현대미술이 이론의 중요성을 인식하고 체계적인 지적 탐구를 위해 노력했던 다양한 흔적들을 보이고 있다."고 평가받는다.[37] 스스로도 "정말 머리는 없고 행위만 있는 것 같은 시대에 미술인들의 자성, 자각을 통해 이제까지의 앵포르멜, 기하학적 추상처럼 확 몰리는 시대에서 벗어나 이제는 사회 각층에서 경향은 다르다고 해도 새로운 미술을 하겠다는 사람을 모아보자"[38] 했다고 상기한다. 그렇다면 하종현의 철학 없음은 처음부터 철학이 없었다기보다는 의도적으로 철학, 특히 본류를 벗어난 사변적 논의를 하나씩 제해 나간 결과로 보인다. '접합'을 통해 물질에 곧장 들어간 행위는 애초

에 철학이 없는 우연한 행위라기보다는 기나긴 철학적 사고 끝에 작가가 의도적으로 선택한 철학 없음의 산물이다. 이같이 의도한 철학 없음, 즉 무념의 철학은 그가 더 이상 세류의 철학적 사고에 구애 받지 않고 곧장 물질과 접합할 수 있는 사상적 바탕이 된 듯하다. '접합'에 담긴 무념의 철학은 결과적으로 어떤 철학적 사고도 이루기 힘든 철학적 결과물, 즉 독립성, 일원화, 발전된 다원화, 한국적 미, 무위와 행위의 경계 등을 성취했다.

하종현은 길 위의 예술가이다. 팔순이 된 지금도 안주하지 않고 여전히 도상途上에 존재한다. 지금까지의 성취에 만족하지 않고 늘 새로움을 추구한다. 그는 2009년 이후 〈후기-접합〉으로 들어서면서 그 동안 절제해 온 색채에 대한 욕구를 원 없이 풀어나가고 있다.[39] 멈추지 않는 호기심으로 끊임없이 변화를 모색하는 작가의 우직한 근성이 또 어떤 예술적 성과를 거둘지, 그를 지켜보는 이는 설렐 수밖에 없다.

"나는 지금까지 온 이 길이 억울해서라도 돌아갈 수가 없다 이 말이야, 온 길이니까 진창이라도 더 가보자 이거야. 그러다 보면 마른 땅도 나오고 나를 위해서 아스팔트가 나오기도 하고. 요즈음은 그걸 좀 실감을 해. 어딘가에서 햇살이 나오고 다 시들어 가던 것이 소생하고 하는 것을 보면 기분도 좋고. 우리 가족들도 좋아하고 말이야, 고생한 보람이 있어."[40]

하종현

河鐘賢, Ha Chong-Hyun, 1935~

©So Jinsu

하종현은 경상남도 산청 출신으로, 1959년 홍익대학교 회화과를 졸업하고 앵포르멜 경향의 작업으로 작품 활동을 시작했다. 그는 1960년대부터 1970년대 초반까지 앵포르멜과 강렬한 색채의 기하 추상작업을 거쳐 개념적 입체 설치작업으로 작품 세계를 넓혀갔다.

이 시기의 대표적 작품으로는 기하 추상 작업인 〈탄생〉 시리즈와 개념적 입체 설치 작업인 〈대위〉와 〈관계〉연작이 있다. 1960년대부터 파리, 상파울루, 도쿄 비엔날레에 출품했고 1968년에는 일본 도쿄 국립 근대미술관에서 열린 《한국 현대회화展》에 출품 작가로 참여했으며, 1969년부터 1976년까지 한국아방가르드협회 회장을 역임하며 전위미술의 기수로 활동했다.

하종현이 1972년 처음 개인전을 연 곳은 일본 도쿄의 긴銀화랑이었다. 이우환의 소개로 현장에서 만든 설치 작업 2점을 겨우 전시할 수 있는 조그만 장소였다. 1974년에는 명동화랑에서 첫 국내 개인전을 열었다.

이 전시에서 하종현은 1970년대 초반의 개념적 오브제 설치 작업과 새롭게 시작하는 평면 작업을 함께 선보였다. 1975년에는 공간미술대상에서 대상을 수상하고, 그 해 11월에 관훈동 문헌화랑에서 수상기념전을 가졌다. 이 전시에서는 1960년대의

엥포르멜 회화 작품과 1970년대의 설치 및 개념 작업 20여점이 선보였다.

1970년대 중반 이후 하종현은 실험적 입체 설치작업에서 단색화 작업인 〈접합〉연작으로 전환한다. 〈접합〉연작은 캔버스 뒷면에서 물감을 밀어내 흘러내리게 하거나, 밀어낸 물감을 다시 쓸어 내리는 작업이었다. 1970년대의 초기 〈접합〉 작업에서는 못이나 금속 갈고리 등의 쇠붙이가 캔버스를 뚫고 지나가고, 그 틈새로 물감이 흘러나오는 모습이 형상화됐는데 당시의 억압받던 시대 상황을 반영한 것으로 해석된다. 〈접합〉 작업은 지금까지 40년 가까이 지속되어 오고 있으며 다양하게 변주되어 제작되었다.

하종현이 출품한 주요 기획 전시로는 1977년 타이페이 국립 역사박물관에서 개최된 《한국 현대회화展》, 1978년 국립현대미술관에서 열린 《한국 현대미술 20년의 동향》, 같은 해 프랑스 파리 국립 그랑팔레미술관에서 열린 제 2회 《국제 현대미술展》, 1979년 한국문예진흥원 미술회관에서 열린 《한국 현대미술, 오늘의 방법》 등이 있다. 1980년대 이후로는 1980년 일본 후쿠오카 시립미술관에서 열린 《아시아현대미술展》과 1981년 미국과 한국 순회전으로 열린 《워크 온 페이퍼Work on paper: 한국 현대작가 드로잉》, 1982년 서울과 도쿄에서 열린 《한국 현대미술의 위상》, 1982~1983년 일본 순회전시로 열린 《현대 종이의 조형: 한국과 일본》, 1983년 일본 주요도시 순회전으로 열린 《한국 현대

미술: 1970년대 후반 하나의 양상》등의 전시에 출품했다.

1990년대 이후에는 1996년 갤러리현대에서 열린《1970년대 한국의 모노크롬》, 2002년 국립현대미술관에서 열린《사유와 감성의 시대》, 2012년 국립현대미술관의《한국의 단색화》등에 출품했다. 2008년 가나아트센터와 2012년 국립현대미술관에서 대규모 회고전이 개최되었으며, 2014년 미국 로스앤젤레스의 블룸&포Blum&Poe 갤러리에서 열린《6인의 단색화》기획전에 참여하였고, 같은 갤러리의 뉴욕 지점에서 개인전을 개최하였다.

2015년 국제갤러리의 베니스비엔날레 특별전인《Dansaekhwa 단색화展》에 출품했으며, 국제갤러리에서 개인전을 개최했다.하종현은 1962년부터 2001년까지 홍익대학교 교수, 1986년부터 1989년까지 한국미술협회 이사장, 2001년부터 2006년까지 서울시립미술관장을 역임했으며, 2009년 은관문화훈장, 2010년 대한민국 미술인상 등 다수의 상을 수상했다.

<div align="right">-서진수, 김정은</div>

김달진

서울과학기술대 금속공예과를 졸업하고 중앙대
학교 예술대학원 문화예술학 석사를 취득했다.
월간 전시계 기자를 역임했고, 국립현대미술관
자료실과 가나아트센터 자료실에서 근무하였으
며, 한국큐레이터협회 부회장을 역임했다. 서
울아트가이드 창간, 김달진미술연구소와 김달
진 미술자료박물관, 한국미술정보센터를 운영
하고 있으며, 한국아트아카이브협회 회장을 맡
고 있다. 저서로 『미술전시기획자들의 12가지
이야기』(공저) 『바로 보는 한국의 현대미술』 등
이 있다.

연표

· 하종현 | 3.6~3.12 | 긴화랑(도쿄)

· 정상화 | 1972 | 무토화랑(도쿄)

· 제1회 앙데팡당 | 8.1~8.15 | 국립현대미술관

· 정상화 | 6.1~6.7 | 시나노바시갤러리(오사카)

· 박서보 유전질展 | 12.10~12.17 | 서울화랑

1970

1972

1971

· 정상화 | 4.19~4.25 | 모토마치화랑(고베)

1973

· 윤형근 | 5.18~5.24 | 명동화랑

· 박서보(묘법 시리즈) | 6.18~6.24 |
무라마츠갤러리(도쿄)

· 박서보 | 10.4~10.10 | 명동화랑

· 정상화 | 1973 | 무라마츠갤러리(도쿄)

· 정상화 | 1973 | 시나노바시갤러리(오사카)

· 한국현대미술 1957–1972 | 2.17~3.4 |
명동화랑

일러두기

– 박서보, 윤형근, 하종현, 정상화, 정창섭 5명의 1970년부터 최근까지의 전시활동을 중심으로 작성하였다.

– 개인전은 5명 작가의 전시를 년도 별로 기간과 장소를 표기하였고, 기간이 미확인된 것은 년도만 표기했다.

– 단체전은 5명의 작가들이 출품한 단색화전 또는 추상미술전까지 포함시켰다.

– 전시명칭은 당시 표기한 명칭을 따랐으며 아트페어는 제외하였다.

ECOLE DE SEOUL
1976. 6. 28 - 7. 1
國立現代美術館

CHOI, CHANG-HONG
CHOI, MYOUNG-YOUNG
HONG, MIN-PYO
HAM, -SUP
KIM, JIN-SUK
KIM, TAE-HO
LEE, BANN

14回 ○오리진 繪畵2 期展

LEE, DONG-YOUB
PARK, SEUNG-BUM
RHEE, DOO-SIK
SUH, SEUNG-WON

● 1976. 4. 4 ~ 4. 12 ● 国立現代美術館 (덕수궁)

· 윤형근 | 6.21~6.27 | 무라마츠갤러리(도쿄)
· 박서보 | 9.10~9.17 | 통인화랑
· 박서보−travel diary of the hand |
 10.5~10.11 | 통인화랑
· 윤형근 | 11.10~11.16 | 문헌화랑
· 정상화 | 1976 | 무라마츠갤러리(도쿄)
· 정상화 | 1976 | 시나노바시갤러리(오사카)
· 제 2회 에꼴 드 서울 | 6.26~7.1 |
 국립현대미술관 | 박서보 외 34명

· 하종현 | 6.10~6.16 | 명동화랑
· 제 1회 서울비엔날레 | 12.12~12.19 |
 국립현대미술관 | 하종현 외 68명
· 윤형근 | 6.17~6.23 | 명동화랑

1974 **1976**

 1975 **1977**

· 하종현: 공간미술대상수상기념전 |
 11.18~11.23 | 문헌화랑
· 윤형근 | 12.1~12.7 | 문헌화랑
· 흰색: 한국 5인의 작가 다섯가지의 흰색전 |
 5.6~5.24 | 동경화랑 (도쿄) | 권영우,박서보,서
 승원,이동엽,허황
· 제 1회 에꼴 드 서울 | 7.30~8.5 | 국립현대미술
 관 | 박서보 외 23명
· 제 2회 대구 현대미술제 | 1975 | 계명대미술 |
 박서보 외 76명

· 정상화 | 2.5~2.12 | 모토마치화랑(고베)
· 윤형근 | 4.20~4.30 | 공간화랑
· 서울화랑초대−윤형근전 | 11.7~11.13 |
 서울화랑
· 하종현 | 11.19~11.30 | 공간화랑
· 정상화 | 1977 | 갤러리COCO(교토)
· 한국 현대미술 6인전 | 8.15~8.21 | 무라마갤
 러리(도쿄) | 곽인식, 김창열, 김환기, 박서보,
 윤형근, 이우환
· 한국: 현대미술의 단면 | 8.16~8.28 | 도쿄센
 트럴미술관 (도쿄) | 박서보, 윤형근 외 15명
· 한국 현대회화전 | 9.12~9.21 | 타이페이국립역
 사박물관(타이페이) | 박서보, 윤형근, 하종현 등

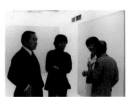

· 정상화 | 6.2~6.9 | 진화랑
· 윤형근 | 11.20~11.26 | 관훈갤러리
· 정상화 | 1980 | 모토마치화랑(고베)
· 정상화 | 1980 | Bergheim Culture Institute.
　(벨그하임시)
· 아시아미술: 후쿠오카시립미술관개관 1주년
　기념특별전 | 11.1~11.30 | 후쿠오카시립미
　술관(후쿠오카) | 박서보, 윤형근, 정상화, 하종
　현 23명

· 박서보 | 6.5~6.17 | 도쿄화랑(도쿄)
· 윤형근 | 9.1~9.16 | 도쿄화랑(도쿄)
· 한국 현대미술 20년의 동향전 | 11.3~11.12 |
　국립현대미술관

1978　　　　　　　　　　**1980**

　　　　　　1979　　　　　　　　　　**1981**

· 하종현 | 10.1~10.6 | 무라마츠갤러리(도쿄)
· 한국 현대미술 4인의 방법전 | 7.6~7.13 |
　현대화랑 | 김창열, 박서보, 윤형근, 이우환

· 박서보 | 11.3~11.9 | 현대화랑
· 윤형근 | 1981 | Association Villa Corot25
　Ateliers(파리)
· 정상화 | 1981 | 갤러리오브제(독일)
· 현대작가 10인의 작업전 | 11.7~11.13 |
　관훈미술관 | 김진석, 서승원, 이강소, 이동엽,
　이승조, 최명영

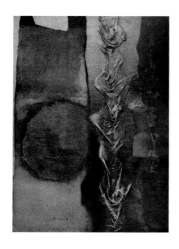

· 윤형근 | 10.28~11.3 | 관훈갤러리
· 정상화 | 1982 | 프랑스 한국문화원(파리)
· 한국 현대미술의 위상 | 3.22~3.28 |
 교토시미술관(교토) | 박서보, 윤명로, 윤형근,
 정상화, 정창섭, 하종현 외 31명

· 하종현 | 5.24~5.30 | 현대화랑
· 정창섭 | 9.7~9.21 | 두손갤러리
· 정상화 | 1984 | 모토마치화랑(고베)
· 정창섭 | 1984 | 아트코아센터(미국)
· 한국 현대미술전-1970년대의 조류 |
 5.1~6.24 | 타이페이시립미술관(타이페이) |
 김창열, 박서보, 이동엽, 정상화, 하종현 등 50
 여명
· 1960년대의 한국 현대미술전 | 5.26~ |
 워커힐미술관 | 박서보 외 30명
· 한국 현대미술 8인의 흰색전 | 6.18~7.20 |
 프랑스문화원 | 권영우,김기린,서승원,박서보,
 이동엽,정상화, 정창섭, 최명영
· 1960년대의 현대미술전 | 11.16~11.24 |
 두손갤러리 | 박서보, 정상화, 정창섭 외 11명

1982

1984

1983

1985

· 박서보 종이와 묘법전 | 4.8~4.18 | 공간미술관
· 정상화 | 5.10~5.16 | 갤러리현대
· 정상화 | 1983 | 갤러리우에다(도쿄)
· 한국 현대미술 7인의 작업전 | 5.18~5.27 |
 진화랑 | 권영우, 김기린,김창열,박서보, 윤형
 근, 이우환,정창섭
· 한국 현대미술전-1970년대 후반 하나의 양
 상전 *주1) | 6.11~12.27 | 일본, 도쿄현대미
 술관 외 | 박서보, 윤형근, 정상화, 정창섭, 하
 종현 외 34명

· 박서보: 한지와 묘법전 | 7.3~7.23 |
 INA갤러리(도쿄)
· 하종현 | 7.8~7.20 | 가마쿠라갤러리(도쿄)
· 정창섭 | 12.21~12.30 | 청탑화랑(청주)
· 정창섭 | 1985 | 우에다갤러리(도쿄)
· 극소화와 극대화 | 6.25~7.7 | 후화랑 전화랑 |
 박서보, 윤형근, 정상화, 정창섭, 하종현 8명

*주1) 한국현대미술- 1970년대 후반 하나의
 양상전, 도쿄(2014.6.11-2014.7.10), 도
 치기현(2014.7.17-2014.8.14), 국제미
 술관(2014.8.20-2014.9.25), 홋카이도
 (2014.10.29-2014.11.20), 후쿠오카
 (2014.12.8-2014.12.27), 일본 도쿄현대미
 술관, 도치기현립미술관, 국립국제미술관,
 북해도립근대미술관, 후쿠오카시미술관

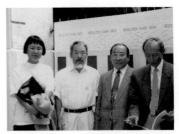

(사진: 이유진 제공)

· 박서보 | 6.16~6.28 | 도쿄화랑(도쿄)

· 정상화 | 9.23~10.2 | 현대화랑

· 윤형근 | 11.5~11.28 | INAX갤러리(오사카)

· 윤형근 | 12.9~12.22 | 인공갤러리

· 윤형근 | 1986 | 수화랑

· 정상화 | 1986 | 갤러리우에다(도쿄)

· 현대의 백과 흑전 | 10.5~12.14 | 사이타마 현립근대미술관(사이타마) | 박서보,정상화 외 3명

· 박서보 | 11.21~11.30 | 현대화랑

· 정상화 | 1988 | 모토마치화랑(고베)

· 현대회화 1970년대의 흐름전 | 2.20~3.31 | 워커힐미술관 | 박서보, 윤형근, 정상화, 정창섭, 하종현 23명

· 한국 미술의 모더니즘 1970~1979 | 9.29~10.20 | 무역센터미술관 | 박서보, 윤형근, 정창섭, 하종현 외 15명

1986

1988

1987

1989

· 박서보 | 5.29~6.12 | 인공갤러리(대구)

· 정창섭 | 7.8~7.20 | 갤러리우에다(도쿄)

· 정상화 종이작업전 | 9.3~9.15 | 압구정동 현대화랑(현대백화점)

· 윤형근, PAPER WORKS. | 9.7~9.20 | 인공갤러리(대구)

· 윤형근, PAPER WORKS. | 9.8~9.21 | 수화랑

· 윤형근 | 1987 | INAX갤러리(오사카)

· 한국 현대미술에 있어서의 흑과 백 | 8.25~10.24 | 국립현대미술관

· 정상화 | 3.2~3.12 | 현대화랑

· 윤형근 | 11.6~12.5 | 인공갤러리

· 정상화 | 1989 | Galerie Dorothea Van Der Koelen(마인츠)

· 윤형근 | 1989 | 야마구치갤러리(오사카)

· 윤형근 | 1989 | 스즈카와갤러리(히로시마)

· 윤형근 | 1989 | 휴마니테갤러리(나고야)

· 히로시마 | 5.5~8.20 | 히로시마현대미술관 (히로시마) | 박서보, 윤형근, 정창섭, 하종현 외 2명

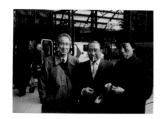

· 하종현 | 6.11~7.4 | 가마쿠라갤러리(도쿄)
· 윤형근 | 9.17~10.6 | 갤러리UEDA(SC)
· 정상화 | 1990 | 카시하라갤러리(오사카)
· 한국 현대미술 그 원류를 찾아서 |
 11.17~12.16 | 토탈미술관 | 정영렬, 조용익 등

· 하종현 초대전 | 10.14~10.23 | 나비스갤러리
· 정상화 | 11.10~11.20 | 갤러리현대
· 정상화 | 1992 | 갤러리시로다(도쿄)
· 자연과 함께 | 4.8~6.21 | 테이트갤러리(리버
 풀) | 김창열, 박서보, 윤형근, 이강소, 이우환,
 정창섭

1990 **1992**

1991 **1993**

· 박서보: 한국현대미술의 흐름전 |
 10.4~10.9 | 미술회관
· 윤형근 | 10.15~10.26 | 인공갤러리
· 박서보 근작초대전 | 10.23~11.5 | 두손갤러리
· 박서보 회화 40년展 | 10.25~11.24 |
 국립현대미술관
· 윤형근 | 10.28~11.6 | 다인갤러리
· 박서보 | 12.5~12.12 | 공간화랑(부산)
· 박서보 | 12.5~12.12 | 갤러리월드(현 조현화랑)
· 윤형근 | 1991 | 야마구치갤러리(오사카)
· 윤형근 | 1991 | 스즈카와갤러리(히로시마)
· 윤형근 | 1991 | 휴마니테갤러리(나고야)
· 정상화 | 1991 | 갤러리우에다(도쿄)
· 한국 현대미술의 한국성 모색- 환원과 확산
 의 시기 | 5.23~6.1 | 한원미술관 | 윤형근,
 하종현 외 28명
· 앵포르멜 이후 앵포르멜 | 10.21~10.29 | 조
 선일보미술관 | 김춘수, 문범, 박영하 등
· 1991 현대미술의 단면: 그 다섯 개의 비판적
 시각… 탈이미지 이후 | 1991 | 미술회관

· 정창섭: 그리지 않은 그림1953~1993 |
 11.3~11.22 | 호암갤러리
· 윤형근 | 1993 | 록스갤러리.필라델피아.
· 윤형근 | 1993 | 도날드저드 파운데이션. 뉴욕
· 한국 현대미술의 12인전 | 7.24~9.15 | 미야
 기현 미술관(센다이) | 박서보, 윤형근, 정창
 섭, 하종현 등 12명

정 창 섭

그리지 않은 그림 1953-1993

- Ha, Chong-Hyun=하종현 | 3.16~4.29 | 바서만갤러리(WAβERMANN GALERIE)(뮌헨)
- 윤형근 | 4.20~5.24 | 토탈미술관
- 윤형근 | 4.27~5.4 | 박영덕화랑
- 정창섭 | 6.1~6.10 | 월드화랑
- Ha, Chong-Hyun=하종현 | 6.6~7.9 | 가마쿠라갤러리(도쿄)
- 정창섭 | 9.5~9.24 | 도쿄화랑(도쿄)
- 박서보 | 10.29~11.28 | 렘바갤러리(비버리힐즈)
- 박서보 | 11.7~11.19 | 박영덕화랑
- 박서보 | 1994 | 도쿄화랑(도쿄)
- 윤형근 | 1994 | 치나티 파운데이션 Marfa(텍사스)
- 윤형근 | 1994 | 도날드저드 파운데이션(텍사스)
- 윤형근 | 1994 | 예인화랑
- 정상화 | 1994 | 카시하라갤러리(오사카)
- 모노크롬 이후 모노크롬 | 4.6~5.6 | 환기미술관 | 김춘수, 박영하, 윤명재, 최인선, 한명호, 한정욱
- 한국의 추상미술전 | 6.1~7.30 | 서남 제2 미술전시관 | 강용운, 이명의, 이태현, 최관도 등
- 청색, 또 하나의 정신 | 9.9~10.9 | 환기미술관 | 김춘수, 김환기, 정상화, 유희영 등

1994

1995

- 하종현 | 4.7~4.27 | 한림갤러리(대전)
- 최소한의 언어전 | 1995.5.5 | 갤러리서화 | 김창열, 박서보, 윤형근, 정창섭
- 에꼴 드 서울 20년, 모노크롬 20년 | 9.6~9.19 | 관훈갤러리 | 박서보, 윤형근, 정창섭, 하종현 외 44명

· 박서보 | 2.27~3.23 | 시공갤러리
· 박서보 | 4.2~4.22 | 조현갤러리
· 윤형근 | 6.4~6.20 | 갤러리현대
· 정창섭 | 11.5~11.20 | 갤러리현대
· 하종현 | 1996 | 비버리쉬갤러리(룩셈부르크)
· 1970년대 한국의 모노크롬 | 2.1~2.25 |
 갤러리현대 | 박서보, 윤형근, 정상화, 정창섭,
 하종현 외 7명
· 한국 추상회화의 정신 | 5.15~6.20 | 호암갤
 러리 | 박서보, 윤형근, 정상화, 정창섭 외 12명
· BLACK&WHITE(흑과 백) | 4.18~5.4 |
 갤러리서미 | 박서보, 정상화, 정창섭 등 13명

· 정상화 | 10.23~11.6 | 원화랑
· 박서보 | 1998 | 도쿄화랑(도쿄)
· 하종현 | 1998 | 가마쿠라갤러리(도쿄)
· 침묵의 화가-8인의 현대작가 | 5.15~9.6 |
 몽벨리아르 뷔르템베르그미술관(몽벨리아르)
 | 박서보, 윤형근, 정창섭, 하종현 외 4명
· 한국단색회화의 이념과 정신 |
 1998.12.11~1999.3.2 | 부산시립미술관 |
 박서보, 정상화, 이우환, 허황

1996 **1998**

 1997 **1999**

· 하종현 | 1.18~1.25 | 비버리쉬갤러리(룩셈부
 르크)
· 박서보 | 2.9~3.1 | 렘바갤러리(LA)
· 박서보 판화전 | 3.28-4.10 | 시공갤러리
· 박서보 | 4.1~4.15 | 갤러리현대
· 하종현- 불안과침묵 | 5.28~6.16 | 샘터화랑
· 하종현 | 9.29~10.28 | 가마쿠라갤러리(도쿄)
· 박서보 | 9.29~11.30 | ACE갤러리(LA)
· 박서보 | 10.21~10.31 | 박여숙화랑
· 정창섭 | 11.5~11.20 | 갤러리현대
· 윤형근 | 11.16~1998.3.29 | 로이틀링겐박
 물관(로이틀링겐)

· 윤형근-자연으로서의 현전(現前) |
 3.17~3.31 | 노화랑
· 박서보 | 3.18~4.10 | 신라갤러리
· 박서보 | 3.18~4.10 | 시공갤러리
· 하종현(HA, CHONG-HYUN) | 5.4~5.21 |
 에스파스 폴 리카르(ESPACE PAUL RICARD)
 (파리)
· 박서보 | 9.3~9.22 | 조현화랑(부산)
· 윤형근 | 10.1~10.14 | 갤러리신라
· 정창섭 | 10.19~10.30 | 박여숙화랑
· 정창섭 | 10.22~11.10 | 시공갤러리
· 윤형근 | 11.22~12.6 | 조현화랑
· 정창섭 | 1999 | 도쿄화랑(도쿄)

· 정창섭 | 5.3~5.15 | 조현화랑

· 홍익대학교 박물관 기증, 하종현 작품전 |
5.13~5.27 | 홍익대학교 박물관

· 박서보 | 2000 | 도쿄화랑(도쿄)

· 정신으로서의 평면 | 3.15~6.1 | 부산시립미
술관 | 윤형근, 정창섭, 하종현 외 5명

· 한국과 서구의 전후추상미술: 격정과 표현 |
3.17~5.14 | 삼성미술관리움 | 박서보, 정상
화, 정창섭 하종현 외 22명

· 한일현대미술의 단면, 人+間-제 3회 광주비

엔날레 | 3.29~6.7 | 광주시립미술관 |
박서보, 윤형근, 정상화, 정창섭, 하종현 외 22명

· 스스로 자(自) 그러할 연(然) 자연 |
5.26~7.28 | 포스코미술관 | 박서보, 윤형근,
정창섭, 하종현 등 14명

· 조선조 백자와 현대미술전 | 7.12~7.22 |
박여숙화랑 | 박서보, 전광영, 정상화, 정창섭

2000

2001

· 하종현 | 2.22~3.3 | 조선일보미술관

· 윤형근 | 5.2~5.8 | 종로갤러리

· 하종현 | 5.12~7.7 | 가마쿠라갤러리(도쿄)

· 윤형근 | 5.26~6.24 | 갤러리야마구치(오사카)

· 정창섭 | 9.4~9.25 | 표갤러리

· 윤형근 | 9.21~12.25 | 아트선재미술관

· 정상화: 이영미술관 개관기념전 |
11.2~11.30 | 이영미술관

· 윤형근 | 2001 | 비비갤러리(대전)

· 한국 현대미술의 전개 1970~1990 |
9.26~10.7 | 갤러리현대 | 윤형근, 박서보, 정
상화 외 7명

· 묘오의 그림자 | 2001 | 갤러리사간

- 하종현 | 1.3~1.20 | 코리아아트갤러리, 부산
- 박서보-묘법 | 3.20~4.7 | 갤러리현대
- 박서보 | 3.20~4.7 | 우리그릇 려
- 박서보- 묘법 | 4.2~4.20 | 박여숙화랑
- 윤형근 | 4.19~5.3 | 갤러리인(서울)
- 윤형근 | 5.1~5.20 | 조현화랑
- 박서보, 에스키스-드로잉&페인팅 |
 1996~2001 | 5.30~7.31 | 갤러리세줄
- 하종현 | 6.6~6.19 | 미술세계화랑(도쿄)

- 박서보 | 9.10~10.5 | 시공갤러리
- 윤형근 | 9.12~10.28 | Gallery Jean Brolly
 (파리)
- 박서보 | 9.25~10.24 | 조현화랑
- 박서보 | 2002 | 렘바갤러리(LA)
- 박서보 | 2002 | ACE갤러리(LA)
- 윤형근 | 2002 | 스트라스부르 현대미술관
 (스트라스부르)
- 사유와 감성의 시대 | 11.21~2003.2.2 |
 국립현대미술관 | 박서보, 윤형근, 정상화, 정
 창섭, 하종현 외 40명

2002

2003

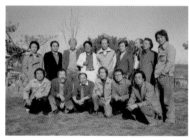

(사진: 이유진 제공)

- 정창섭 | 4.1~4.12 | 갤러리유로
- 윤형근 | 5.2~5.27 | 갤러리신라
- 하종현=Ha Chong-Hyun Paintings |
 6.11~7.15 | 무디마 현대 미술관
 (Milano:Edizioni Mudima)(밀라노)
- 윤형근 | 11.17~12.2 | 박여숙화랑
- 백색스펙트럼: 조선 백자와 한국 현대미술 |
 3.12~6.30 | 경기도 광주 조선관요박물관 |
 박서보, 정상화, 정창섭, 하종현 외 5명

· 정창섭 | 6.15~7.14 | 조현화랑

· 하종현: 지역작가조명전IV | 9.9~11.17 |
경남도립미술관

· 박서보, THE SMALL | 12.20~2005.1.19 |
갤러리크세쥬

· 하종현 | 2004 | 미술세계화랑(도쿄)

· 단색 및 다색회화전 | 9.9~11.14 | 경남도립
미술관 | 정상화, 하인두, 하종현, 박생광

· 한국의 평면회화, 어제와 오늘 |
9.25~10.31 | 서울시립미술관 | 박서보, 윤형
근, 정상화, 정창섭, 하종현 외 12명

· 박서보 | 5.1~6.2 | 조현화랑 베네시티점, 부산

· 윤형근 | 10.21~11.18 | 장 브롤리 갤러리, 파리

· 박서보=Park Seo-Bo: Cabinet des Dessins |
11.22~2007.1.15 | 셍떼띠엔느 현대미술관
(셍떼띠엔느)

· 하종현 | 2006 | 표갤러리

2004

2006

2005

· 윤형근 | 9.7~9.12 | 성산아트홀(창원)

· 박서보 | 7.1~7.20 | 샘터화랑

· 한국의 모노크롬 4인전 | 10.8~10.27 |
도로테아갤러리(마인츠) | 김기린, 박서보, 윤
형근, 이우환

Chung Chang - Sup 丁昌燮

· 윤형근— 침묵의 시 | 3.7~3.31 | 샘터화랑
· 정창섭 | 3.28~4.28 | 표갤러리 서울
· 정상화 | 5.2~5.20 | 갤러리현대
· 박서보의 오늘, 색을 쓰다 | 5.11~7.8 | 경기
 도미술관
· 정창섭 | 5.19~6.18 | 표갤러리(베이징)
· 윤형근 | 6.1~6.30 | 조현화랑
· 박서보=Park, Seo-Bo | 9.22~11.18 | 아라
 리오갤러리(베이징)
· 정상화: Process=Cung Sang-Hwa |

11.28~12.24 | 학고재
· 한국미술—여백의 발견 | 11.1~2008.1.27 |
 삼성미술관리움 | Section2 정상화 외 13명
· 추상미술, 그 경계에서의 유희 |
 11.7~2008.1.17 | 서울시립미술관 남서울분
 관 | 박서보, 윤형근, 정상화, 정창섭, 하종현
 외 16명
· 한국 현대미술의 테이블 | 5.30~7.1 | 리안갤
 러리(대구) | 김환기, 이우환, 김창열, 박서보,
 정상화 외 4명

2007
2008

· 하종현, 추상미술 반세기전. | 2.29~3.23 |
 가나아트센터
· 박서보(Park, SeoBo) "Empty The Mind(마
 음을 비우다)" | 5.1~5.31 | 아라리오갤러리
 (뉴욕)
· 정상화 | 6.19~7.19 | 갤러리장프르니에(파리)
· 박서보(Park, SeoBo)—"Empty The Mind
 (마음을 비우다)" | 7.25~9.21 | 샘터화랑
 (상하이)
· 박서보 | 7.25~10.20 | 샘터화랑(베이징)
· 한국의 추상회화 1958~2008: 공간과 물성,
 행위와 유희, 반복과 구조, 색면과 빛 |
 7.9~8.23 | 서울시립미술관 | 박서보,윤형근,
 정상화,하종현외39명
· 한국 현대미술의 흐름I—단색회화전 |
 12.27~2009.1.23 | 김해문화의전당 윤슬미
 술관 | 김종근, 박서보, 윤형근, 이강소, 이우
 환, 정상화, 하종현, 허황

DAEGU ART MUSEUM

- 하종현 | 1.31~3.14 | 빈터갤러리(비스바덴)
- 정상화 | 11.17~12.6 | 갤러리현대
- 하종현 | 11.20~12.20 | 석갤러리
- 하종현 | 11.28~2010.1.31 | 갤러리블루닷엠

- 정상화 | 5.14~8.21 | 셍떼띠엔느 현대미술관
 (셍떼띠엔느)
- 정상화 | 7.5~7.31 | 두가헌갤러리
- 대구미술관 개관주제전: 기氣가 차다 |
 5.26~9.25 | 대구미술관 | 박서보, 윤형근, 정
 상화, 정창섭, 하종현 외 31명
- 단색조의 회화 | 9.23~2012.3.31 | 공간퍼플
 | 정창섭, 박서보, 정상화, 이승조, 서승원, 김
 태호
- 한국 추상-10인의 지평 | 12.14~2012.2.19 |
 서울시립미술관 | 윤형근, 정창섭 외 8명

2009

2011

2010

- 하종현 | 1.7~1.22 | 세브란스병원 아트스페
 이스
- 정창섭 | 8.3~10.17 | 국립현대미술관(과천)
- 박서보 | 11.25~2011.1.20 | 국제갤러리
- 박서보 | 12.11~2011.1.30 | 조현갤러리(부산)
- 박서보, 한국 아방가르드의 선구자: 화업 60년
 | 12.11~2011.2.20 | 부산시립미술관(부산)
- 자연의 색, 한국의 단색회화 | 3.6~4.25 | 타
 이페이시립미술관(타이페이) | 이우환, 박서
 보, 이승조, 김태호 이강소 등 30명

2012

- 대구미술관 특별전 박서보= Park Seo Bo |
 3.6~7.29 | 대구미술관
- 하종현=Ha, Chong Hyun 회고전
 (Retrospective) | 6.15~8.12 | 국립현대미술관
- 박서보 | 9.17~10.9 | 신라갤러리
- 하종현 | 2012 | 빈터갤러리(비스바덴)
- 한국의 단색화 | 3.17~5.13 | 국립현대미술관
 | 김환기, 박서보, 윤명로, 윤형근, 이강소, 이
 우환, 정상화, 정창섭, 하종현 등 31명
- 한국의 단색화 | 6.1~7.15 | 전북도립미술관
 (국립현대미술관 순회전) | 김환기, 박서보, 윤
 명로, 윤형근, 이우환, 정상화, 정창섭, 하종현
 등 17명

- 정상화: on time and labour | 6.20~9.7 | 우손갤러리
- 하종현 | 9.30~11.2 | 표갤러리
- 1960·1970년대 한국 현대회화 | 3.7~3.24 | 갤러리현대 | 박서보, 정상화 외 6명
- White & White 한국과 이탈리아 사이의 대화 | 3.29~6.2 | 깔로빌로디미술관(로마) 박서보, 정창섭 외 9명

- 박서보 | 3.11~3.31 | 노화랑
- 윤형근 | 4.15~5.17 | pkm갤러리
- 박서보 | 4.23~6.8 | 조현화랑(부산)
- 박서보 | 5.28~7.3 | 페로탱갤러리(뉴욕)
- 정창섭 | 6.4~8.1 | 페로탱갤러리(파리)
- 정창섭 | 7.10~8.30 | 조현화랑(부산)
- 하종현 | 9.17~10.18 | 국제갤러리(서울)
- 한국단색미학 | 3.13~3.27 | 홍콩 소더비 | 김환기, 박서보, 이우환, 정상화, 정창섭, 하종현
- 하얀 울림─한지의 정서와 현대미술 | 3.20~8.30 | 뮤지엄 산(원주)─청조갤러리 | 박서보, 윤형근, 정상화, 정창섭 외 37명
- 한국 추상의 역사 | 3.25~4.22 | 갤러리현대 | 박서보, 윤형근, 정상화, 정창섭, 하종현 외 13명
- 단색화 | 5.7~8.16 | 팔라초콘타리니폴리냑 (베네치아) | 권영우, 김환기, 박서보, 이우환, 정상화, 정창섭, 하종현
- 한국 현대미술의 테이블2: 단색화 | 5.28~6.27 | 리안갤러리 | 이우환, 박서보, 정창섭, 정상화, 윤형근, 하종현, 이동엽, 이강소

2013 **2015**

2014

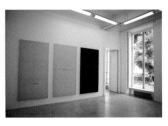

- 정상화 | 3.26~4.7 | 두가헌갤러리
- 하종현 | 5.29~7.27 | 우손갤러리
- 정상화 | 7.1~7.30 | 갤러리현대
- 박서보: 묘법(Ecriture)전 | 11.6~12.20 | 페로탱갤러리(파리)
- 하종현 | 11.7~12.20 | 블럼 앤 포(Blum&Poe) 갤러리(뉴욕)
- 현대 단색화를 극복하다 : 한국의 모노크롬 운동 | 2.19~3.29 | 알렉산더그레이화랑(뉴욕) | 박서보, 정상화, 이동엽, 이우환, 윤형근, 하종현, 허황
- 최소한의 최대한전 | 2.28~4.27 | 아트센터화이트블럭 | 오윤석, 이강욱, 정승운
- 빈 충만: 한국 현대미술의 물질성과 정신성 * 주2) | 6.27~2015.2.24 | 중국베이징한국문화

원 외 | 회화: 윤형근, 정상화, 정창섭, 하종현 외 6명
- 한국의 현대추상미술 고요한 울림: 14인 | 8.12~10.12 | 우양미술관(경주) | 박서보, 정상화, 정창섭, 하종현 외 9명
- 단색화의 예술 | 8.28~10.19 | 국제갤러리 | 김기린, 정상화, 정창섭, 하종현, 이우환, 박서보, 윤형근
- 전면으로부터: 추상하는 단색화 | 9.13~11.8 블럼 앤 포(Blum&Poe)갤러리(LA) | 권영우, 박서보, 이우환, 윤형근, 정상화, 하종현
- 대지무애 | 12.20~2015.2.8 | 학고재(상하이) | 이우환, 정상화, 하종현

*주2) 빈충만: 한국 현대미술의 물질성과 정신성, 상하이SIPI, 주상하이한국문화원(2014.6.27-2014.7.18), 베이징(2014.8.21-2014.9.15), 독일(2014.11.6-2014.12.10), 인도네시아 (2015.1.9-2015.1.20), 브라질(2015.2.10-2015.2.24), 중국 베이징 한국문화원, 중국 상하이 SPSI 미술관, 인도네시아 자카르타 인도네시아국립미술관, 브라질상파울로조각미술박물관, 주독한국문화원

미주

2. 1970년대 한국 단색화의 태동과 전개

1) 단색화가 'Dansaekhwa'라는 영문명으로 처음 표기된 것은 2000년에 열린 제3회 광주비엔날레의 특별전인 [한일 현대미술의 단면]전 도록 서문이었다. 그 후 2012년에 열린 국립현대미술관 주최 [한국의 단색화(Dansaekhwa: Korean Monochrome Painting)]전에 이르러 공식적인 이름으로 채택되었다. 이 점에 대해서는 윤진섭의 글 '침묵의 목소리-자연을 향하여'(제3회 광주비엔날레 특별전 [한일 현대미술의 단면]전 도록 영문판, 2000)과 '마음의 풍경'(국립현대미술관 주최 [한국의 단색화]전 도록, 2012)를 참고할 것.

2) 1970년대를 통해 이 대형 전시회들은 덕수궁 국립현대미술관에서 열렸다.

3) 한국에서 '근'이나 '척'과 같은 전통적 도량형이 서구적 미터법으로 통일이 된 것은 1960년대 중반에 들어서 였다. 이는 다름 아닌 '근대'를 상징하는 사건이었다.

4) 윤진섭, 『한국 모더니즘 미술연구』, 29쪽, 재원, 2000

5) 이 점에 대해서는 윤진섭, 『한국 모더니즘 미술연구』, 재원, 2000, 93-101쪽 참조.

6) 세 폭으로 된 이동엽의 〈상황〉 연작(1972)과 허황의 〈가변의식〉(1972)을 일컫는다. 당시 파리비엔날레의 코레스퐁당이었던 이우환이 이 작품들을 선정, 미협이 파리비엔날레 본부에 통보하였으나 비엔날레 측은 설치와 입체, 퍼포먼스 등 당시 파리비엔날레가 추구했던 실험적인 미술경향과 배치된다고 판단, 이들의 참가를 거부하는 의사를 밝혀옴에 따라 이들은 2년 후에 열리는 [카뉴국제회화제]에 참가하게 된다.

7) 이 문제와 관련해서는 구진경, 「1970년대 한국 단색화 운동과 국제화」, 성신여자대학교 대학원 미술사 박사학위 청구논문, 2015, 19-41쪽을 참고할 것.

8) 견치석축은 일본의 축성술이 마치 개의 이빨처럼 맞물린 형태를 근본으로 삼은 데서 붙여진 이름이다.

9) 이와 유사한 사례가 〈장자(莊子)〉에 나온다. '천도(天道)'편에 나오는 제환공의 일화가 그것이다. 이 일화에서 목수 윤편(輪扁)이 수레바퀴를 깎을 때의 자세는 다음과 같다. 수레바퀴 축의 구멍은 너무 커도 너무 작아도 못 쓴다. 굴대와 구멍이 꼭 들어맞아야 하는데 그것은 만드는 이의 호흡에 달렸다. 그 비결은 말로 설명할 수가 없기 때문에 다른 사람에게 전수(傳授)할 수도 없다.

10) Robert M. Girsig, 장경렬 옮김, 『선(禪)과 모터사이클 관리술-가치에 대한 탐구』, 문학과지성사, 2010, 516쪽. 인용문 속의 굵은 글씨는 필자가 한 것임.

11) '자연의 이법을 거스르지 않는 것'을 골자로 한 한국의 자연관은 크게 봐서 생성과 소멸을 둘러싼 만물의 운행법칙을 음과 양의 법칙으로 체계화한 주역에 그 연원을 두고 있다. 이에 대해서는 한국의 모노크롬을 가리켜 '범(凡) 자연주의'의 발로로 본 미술평론가 이일의 견해를 참고할 것.

12) 오광수, 「단색화와 한국 현대미술」, 국립현대미술관 주최 [한국의 단색화]전 학술심포지엄 자료집, 21쪽;

13) 윤진섭, 「단색화의 세계: 정신·촉각·행위」, 국제갤러리 주최 [단색화의 예술]전 도록.

14) 윤진섭, 『마음의 풍경』, 9쪽.

15) 윤진섭, 「단색화의 세계: 정신·촉각·행위」, [단색화의 예술]전 도록 서문, 국제갤러리, 2014.

16) 정창섭, 작가발언, [한국미술의 모더니즘:1970-1979]전 도록.

17) 필진은 윤진섭, 조앤기(Joan Kee), 2014년 뉴욕의 Alexander Gray Associates갤러리에서 [근대의 극복, 한국의 단색화(Overcoming the Modern Dansaekhwa: the Korean Monochrome Movement)]전을 기획한 Sam & Till 등이었다.

3. 국제화, 담론화된 단색화 열풍

1) 당시 심포지엄을 기획한 레슬리 마(Lesley Ma)는 우리식 한자인 '還元'은 중국식 한자는 존재하지 않으며, 중국에서는 '還原'을 쓴다고 설명했다. 2014년 7월 13일, 이메일 서신.

2) 김인환, 오광수, 이일, 「확장과 환원의 역학-《70년 A.G.전》에 붙여」, A.G. 제3호, 1970년 5월, p.4.

3) 박서보, 「현대미술과 나」, 『미술세계』, vol. 60 (1989년 11월호), pp. 108-109.

4) Suzuki Yoshinori, 『Bijutsu Techo 美術手帖』, vol. 24, no. 353 (1972년 3월호), pp. 22-23.

5) 이 화가와 켄지 키지야(Kenji Kajiya)의 인터뷰는 다음 자료 참조: http://www.oralarthistory.org/archives/suzuki_yoshinori/interview_01.php

6) 파리에서 공부한 이일은 이 전시의 제목을 불어로 명명했다: Réaliser et la Réalité.

7) 박계리, 「1970년대 한국 모노크롬의 기원과 전통성」, 『미술사논단』, vol. 15 (2002년 12월), pp. 295-322. 「박서보의 "묘법(Ériture)"과 전통론」, 『한국근현대미술사학』, vol. 18 (2007년 12월), pp. 39-57.

8) Lee Yil, "White Thinks of," Five Hinseku White, exhibition catalogue, Tokyo Gallery, 1975; 『비평가 이일 앤솔로지』, p. 398.

9) 이우환 & 윤진섭, 「이우환과의 대화」, 『단색화』, (국립현대미술관, 2012), pp. 33-35.

10) Joseph Love, "Two Exhibitions, Korean White and Japanese Blue," The Japan Times (Sunday 18 May, 1975). 국내에서는 「Joseph Love. S.J.의 「한국전위 예술의 근원」, 『홍대학보』(1975년 6월 15일)에 실렸는데, 원 출처는 Joseph Love, "The Roots of Korean Avant-Garde Art," Art International, volume XIX (15 June, 1975), pp. 30-35.

11) 조셉 러브 (松岡和子訳), 「텍스처의 전위: 르포 「제2회 한국 앙데팡당」 (テクスチュアの前衛　ルポ「第 2 回韓国アンデパンダン」)」, みすゑ, no.840 (1975年3月号), pp.78-79.

12) 「現代絵画の色彩をめぐって-「韓国現代美術の断面展 展覧会から」」, 『미술수첩』(1977年10月号), pp. 168-189.

13) 中原佑介, 「河鍾賢の絵画」, 『河鍾賢』, 鎌倉画廊, 東京, 1985.

14) 『비평가 이일 앤솔로지』, p. 510.

15) Working with Nature: Traditional Thought in Contemporary Art from Korea, exhibition catalogue (Liverpool: Tate Gallery Liverpool, 1992)

16) 정연심, 이유진, 김정은 편저, 『비평가 이일 앤솔로지』(서울: 미진사, 2013), pp. 624-628.

17) Linda Hutcheon, "Irony, Nostalgia, and the Postmodern." Methods for the Study of Literature as Cultural Memory. Ed. Raymond Vervliet and Annemarie Estor (Atlanta: Rodopi, 2000), pp. 189-207.

4. 박서보의 묘법세계: 자리이타적 수행의 길

1) "국전과의 결별과 기성화단의 아집에 철저한 도전과 항전을 감행할 것과 적극적이며 개방적인 조형활동을 통하여 창조적인 시각개발에 집중적으로 참여한다"는 내용을 골자로 한 《반국전 선언》은 1956년 동방문화회관에서 열린 〈4인전〉(박서보, 김영환, 김충선, 문우식)의 개최와 맞물려 선언된 것으로 이는 프랑스 살롱전의 권위에 도전했던 쿠르베를 비롯한 인상주의 화가들, 이탈리아의 시인 마리네티가 기계문명과 맞물려 변화된 현대 도시의 속도감을 새로운 미의 형태로 표현하겠다는 '미래주의 선언'과 같이 기성의 부동한 미학에 반발하며 시대적 변화를 담을 수 있는 창조적 활동을 역설한 것과 맥락적 의미가 닮았다.

2) 묘법의 시기별 구분은 박서보 화가가 2010년 『한국 아방가르드의 선구자: 화업 60년』에서 언급한 내용과 인터뷰(2015. 1. 12)를 통해 확인한 부분을 조합하여 재작성.

3) 박서보 인터뷰. 2015. 1. 12. 박서보는 묘법과 관련한 작업을 1967년부터 이미 시작했다고 주장한다. 그때의 작품이 몇몇 전시도록과 단행본에도 소개된바 있다. 1967년~70년 사이 제작한 묘법연작의 발표를 미룬 것은 묘법이 자신의 몸에 체화되기까지 기다린 것이라 밝히고 있다. 그러나 전시발표를 기준으로 할 때 1973년 6월 일본 개인전 전시를 묘법의 시작점으로 보는 견해가 일반적이다. 여러 정황상 이 글에서는 묘법의 시작을 처음 대중에게 소개된 1973년을 기준으로 삼았다.

4) 박서보 인터뷰. 2015. 1. 12.

5) 묘법 이전의 앵포르멜시기의 대표작품인 '원형질'연작에서 보여준 검은색의 절제미와 앵

포르멜의 형식에서 벗어난 '유전질' 연작, '허상' 연작에서 보여준 기하학적 추상은 박서보
의 초기 작품의 특성을 엿볼 수 있다.

6) 나카하라 유스케, 「박서보의 회화」 동경화랑 개인전 서문에서, 1976. 임창섭 「박서보, 한국
아방가르드의 선구자: 작업 60년을 기록하다」 『박서보, 한국 아방가르드의 선구자: 화업 60
년』 부산시립미술관, 2010. p.16 재인용.

7) 임창섭, 앞의책, p.16 참조 인용 및 발췌 재정리.

8) 박서보 인터뷰. 2015. 1. 12.

9) 이일, 「신체적 궤적으로의 변모」, 1988, 현대화랑, 개인전 서문.

10) 박서보의 남다른 실천적 삶은 철저한 자기관리에서도 드러난다. 그는 매일 하루일과를 메
모하는 습관으로 자신의 삶을 기록한다. 고령임에도 불구하고 기억이 또렷하고 누군가와
약속이나 나누었던 이야기를 잊지 않고 술회하는 것도 메모의 덕이 크다. 특히 자신의 작
품이 경매되고 판매될 때는 물론 누군가에게 선물을 통해 소장자가 바뀌었을 때 그에 대한
기록을 꼼꼼하게 남긴다.

11) 『박서보, 한국 아방가르드의 선구자: 화업 60년』 2010, 부산시립미술관, pp.10-11.

12) 1991년 '국립현대미술관'의 《회고전-박서보의 회화 40년》 전시 인터뷰; 김태익, 「찬사-비
판 엇갈린 추상화대부」 『조선일보』 1991.9.19.

13) 수잔 K. 랭거는 영국의 미술평론가인 크라이브 벨(Clive Bell)의 "모든 훌륭한 예술작품이
공유하는 특성은 '의미있는 형식(significant form)'이다."라고 진술하고, "미감적 감정은 색상
과 선의 조합으로부터 일어나며, 예술작품의 주제로부터 일어나는 것이 아니다. '의미있는 형
식(significant form)'은 예술을 논아트(non-art)로부터 구별시켜주는 것이다."라는 견해를
재해석했다. 수잔 K. 랭거, Problems of Art: 이승훈 역 『예술이란 무엇인가』, pp.16-17;
김인환 지음, 『예술성의 기의 관점에서 본 동양예술론』, 인그라픽스, 2003, pp.46-47 재인용

14) 박서보 인터뷰. 2015. 1. 12.

15) 로버트 모건 「침묵의 귀한: 박서보의 모더니즘」 『박서보』 갤러리신라, 2012, p.8.

16) 김복영, 『눈과 정신』 한길아트, 2006, pp.166-167.

17) 홍가이, 〈박서보 화백과 그의 작품〉 『박서보의 오늘, 색을 쓰다』, 경기도미술관, 2007, p.136.

18) 김인환 저, 『'예술성의 기'의 관점에서 본 동양예술이론』, 안그라픽스, 2003, p.35.

5. 윤형근: 캔버스에서 이루어진 한국의 조형

1) 오상길, 『한국현대미술 다시 읽기III』, Vol.1, ICAS, 2003. 339쪽

2) 오상길, 앞의 책, Vol.1, ICAS, 2003. 341쪽

3) 「윤형근, 파리에서 1년 만에 돌아온 화가 윤형근씨와 함께」, 『공간지』, 1982. 2. 120쪽

4) 그의 젊은 시절은 경제적인 어려움 등으로 그리 순탄하지 못하였고, 당시 최고의 대학인 서울대학교 미술대학에 입학해서도 여느 학생들처럼 편하고 즐거운 학창 시절은 절대로 아니었다. 동대문 시장에서 떼어온 광목 한 필이나 성냥, 빨래비누 등을 들고 서울 곳곳을 누비며 팔아 겨우 학비를 마련할 수 있었다. 스무 살 청년의 눈에는 세상이 그리 긍정적이거나 정직한 공간이 아니었던 것이다. 고학을 하며 자연스럽게 형성된 세상에 대한 반감으로 인하여 2학년 때부터 반정부 학생운동을 하게 되었으며, 당시 대부분의 서울대 학생들과는 달리, 일부러 학교 배지를 차고 다니지 않았다. 그는 학생운동으로 3학년 때 제적을 당했으며, 좌익 운동이 원인이 되어 경찰서 지하 감방에 한 달 넘게 구금되었는데, 이로 인하여 세상을 더욱 증오하게 되었다. 학생운동으로 제적을 당한 후 42일 동안의 경찰서 지하 감방의 수감 생활은 사회에 대한 실망과 기득권에 대한 반발을 불러일으켰다. 1950년에 한국전쟁이 발발하자 그의 생명은 위태로워지게 되었다. 당시 정부는 보도연맹이라는 단체를 조직하여 전과자나 좌익운동을 하던 사람들 혹은 사상적으로 문제가 있는 사람들을 대상으로 신상 보호라는 미명하에 조직적으로 감시하였고, 한국전쟁이 발발한 다음날 윤형근은 경찰에 끌려갔으며 청주 무심천 개울가에서 죽을 고비를 넘기게 되었다. 공산주의자는 물론 어떤 사상주의자도 아니었던 스무 살 초반의 청년 윤형근은 정당한 사유 없이 정상적인 사람들을 사지로 내모는 정부에 증오심을 갖게되었다.

5) 윤형근은 처음 만난 일본 미술인과의 대화에서, "처음 만나는데 오랜 친구 같다고 하며 어쩌면 이렇게 조용히 가라앉았느냐. 굉장히 넓은 대지를 느낀다고 했어요. 일본 사람들이 공통적으로 느끼는 것이 그거야. 또 불교, 선의 세계와 결부시키기도 하더라고. 난 사실 한국적·동양적 사상과는 관계없이 홧김에 해본 거지만 말이야. 내가 깨달은 건 화가 나야 내가 충분히 나온다는 것이지."라고 언급하였다.

6) 오상길, 『한국현대미술 다시 읽기Ⅲ』, VOL.1, ICAS, 2003. 342쪽

7) 오상길, 앞의책, VOL.1, ICAS, 2003. 347쪽

8) 조선일보 2008. 4

9) 오상길, 『한국현대미술 다시 읽기Ⅲ』, ICAS,2003 345쪽.

10) 오상길, 앞의 책, 339쪽

7. 정창섭의 자연과 동행하는 회화

1) 아즈마 토로우, 「선형 사고의 고고학, 『윤형근』, 박여숙화랑, 2003. 2쪽

2) 제2회 국전의 특선에 오른 작가로는 임직순,윤중식,박수근,전혁림,김흥수 등이었으며, 제4

회전의 특선작가로는 변종하,박항섭,장리석,이종무 등이었다.

3) 경향신문,1953.11.26일자

4) 이일, "정창섭의 회화에 대하여", 정창섭개인전(두손갤러리,1984) 도록

5) 방근택, "화단의 새로운 세력," 서울신문,1958.12.11

6) 정창섭,"종이작업이 있기까지 - 나의 종이 작업의 발생논리, 그 이전과 이후", 년도미확인

7) 자세한 내용은 다음의 도록에 수록된 연보를 참조할 것. 〈정창섭:그리지 않은 그림 1953-1993〉 도록(호암갤러리,1993)

8) 이일, "종이의 삶 그리고 그 변용",권영우 개인전(현대화랑,1982) 도록

9) 〈정창섭:그리지 않은 그림 1953-1993〉(호암갤러리,1993) 도록에서 재인용

10) 치바 시게오(千葉成夫),"99와 100의 사이:정창섭의 닥",조현화랑 개인전 도록,2000

11) 김인환, "한지의 재조명", 제6회 한지작가협회전(영동예맥화랑,1994) 도록

12) 이규일, "어디에 걸어도 잘 어울리는 환경친화적 그림", 정창섭 개인전(표갤러리 베이징,2007) 도록,p.51

13) 이일, "종이의 환타지아", 정창섭개인전(LA Artcore Center,1984) 도록

14) 이일,"정창섭의 회화에 대하여", 정창섭개인전(두손갤러리,1984) 도록

15) 오광수, "원형감정에로의 회귀",갤러리현대 개인전도록(1996) 서문

16) 김용대, "그리지 않는 그림",(표갤러리 베이징 개인전 도록,2007)

17) 치바 시게오(千葉成夫),"99와 100의 사이:정창섭의 닥"(조현화랑 개인전 도록,2000)

18) 경향신문,1996.11.11일자

8. 마대작가 하종현의 비회화적 회화

1) 이일, 「하종현의 비회화적 회화에 대하여」,《하종현전》서문, 현대갤러리 (1984년 5.24-5.30).

2) 이필, 「하종현: 물질 스스로 말하게 하다」,『Art;mu』(2015. 4월호). A.G.는 작고한 미술평론가 이일이 작가들과 동시에 창립한 그룹 미술운동으로 새로운 한국 고유의 모더니즘 미술에 대한 필요가 절실했던 시기에 비평가와 작가의 협업이 필요함을 인식한 최초의 미술운동이다. 작가들과 비평가가 상호 교류하고 토의하여 잡지를 발간하고 해마다 하나의 주제 하에 그룹원이 작업하는 기획전을 개최했다. 이일의 발상으로 열린 〈환원과 확산〉전은 이일 미술비평의 핵심적인 개념이 된다. 오광수에 의하면 AG의 주제전은 당시로선 가장 왕성한 실험의 마당이었으며 이들은 한 시대의 미술을 이끌어간다는 자부심이 대단하였다. (오광수,「시적 감수성의 비평가 이일」, 달진닷컴 참조, http://www.daljin.com/column/2911)

3) 이필, 「하종현: 물질 스스로 말하게 하다」

4) AG가 1974년 해체되고 역시 이일의 주도하에 75년엔 '에콜 드 서울'이 출범하였다. 오광수에 의하면 에콜 드 서울의 참여 작가들은 우리 미술의 정체성을 추구하는 한 시대의 미의식을 대표한다는 자의식을 가진 엘리트 의식을 공유하였다. 기존의 미술 그룹이 갖는 타성을 벗어나고자 해마다 작가를 초청하는 형식을 취했기에 참여 작가들은 매 번 새로운 멤버로서 출품했다. (오광수, 「시적 감수성의 비평가 이일」)

5) 하종현, 작가노트 중, http://hachonghyun.com/frame1.htm (2015.4.6.일 방문)

6) 이일, 「하종현전에 부쳐」, 《하종현: 공간미술대상 수상 기념전》 도록, 1975.11.18.-11.23.

7) 김복영, 「하종현의 〈접합〉, 발상에서 전개까지-정년기념전에 즈음하여」 (2007).

8) 함혜리, 하종현과의 인터뷰 영상, 서울신문 제작 (2012). https://www.youtube.com/watch?v=a4LRqeN_dpU

9) "내가 순수하게 어휘를 잘 모르고 출발했기 때문에 내가 즐겨 쓴 재료가 있는데 그중 하나는 마대라는 물질하고 철조안의 가시예요. 이것은 우리가 봤을 때 그것이 가져오는 자극, 자체의 힘이 강하기 때문에 사실을 일제시대의 해방도 맞아보고 6·25도 당해봐서 내 자신이 나도 모르게 강한 것에 중독 돼 있었던 게 아닌가 합니다. 그런 물질을 선택해야겠다는 것에서 출발했던 것 같아요." 오상길과의 담화. 『한국현대미술 다시 읽기 II, 6,70년대 미술운동의 자료집』, vol.2 (2001),114.

10) 하종현, 「중성화된 물질성」, 『공간』, 1980.7: 60-61. 이러한 교류를 김미경은 "나는 하종현의 '접합'에서 마포의 무수한 구멍들로 물질들이 넘나들며 상응과 지속을 거듭할 때, '기'가 통함을 본다. 무수한 구멍들이 뚫린 그의 물질, 마포는 살아 있는 유기체인 '몸'의 구멍과 통한다."고 하면서 동양의 "기"라는 개념으로 설명했다. 김미경, 「기·통·시·공-하종현론」, 『하종현: Ha, Chong Hyun Retrospective』, 국립현대미술관 (2012), 34.

11) 김복영, 「하종현의 〈접합〉, 발상에서 전개까지-정년기념전에 즈음하여」

12) 이필, 「하종현: 물질 스스로 말하게 하다」

13) 쌓고 허물고 죽이고 그런 거. 내가 생각하기에는 단색화라는 이것은 피를 말리는 일 이고 굉장히 고된 거야. 왜냐하면 캔버스라는 작은 공간에 쓸 수 있는 색깔은 제한되어 있고, 그러면 그 이상 더 지향할 수 없는 한계가 오는 거지. 그러면 더 없는데 까지 가 가지고 바로 거기서 일을 꾸며야 한단 말이야. 아주 캔버스도 단순하고 물감도 단순한 색깔로 단순한데서부터 출발하여 거기서 무어가 되게 하려니까. (이필, 「하종현: 물질 스스로 말하게 하다」)

14) Edward Lucie-Smith, "Art World of Ha Chong Hyun" (2007).

15) 평론가 이일은 이를 조작성을 뒤엎어놓는 투박함이라고 표현했다. 이일, 「작품전에 즈음하여」, 《하종현》전, 명동화랑 (1974.6.10.-16).

16) 1974년 이일의 전시서문은 당시 향후 수십 년간 하종현이 일생을 통해 일구어낼 그의 작업의 진수를 보는 선견을 제시한다. 이일은 물질은 하종현에게 있어서 '민감한 수용성을 지닌

하나의 존재방식 자체요, 또한 작가 자신을 세계 속으로 인도하는 하나의 열쇠'라고 보았다. 이 '물질의 수용성에 대한 의식'이 하종현으로 하여금 회화작품 내에 '물질과 물질화된 공간'을 제시하게 한다는 것이다. 작가의 몸의 개입은 '활성화된 회화의 공간'을 창출한다.

17) 이일, 「하종현 전에 부쳐」

18) "그리고 한 폭의 작품을 만든다는 것, 그것은 다름 아닌 이 공간의 삶을 산다는 것을 의미하며 그 삶을 공유한다는 것을 의미한다. 물질화된 공간으로서 자신을 규정짓는 회화 작품, 최근에 와서 하종현씨의 작업도 역시 이와 같은 일관된 콘텍스트 속에서 파악되어야 할 것이다. 여기에서는 이미 형태와 내용이라는 이원론은 물론 마티에르와 형태 내지는 색채의 이원론도 초극된다." 이필, 「하종현: 물질 스스로 말하게 하다」

19) 이필, 「하종현: 물질 스스로 말하게 하다」

20) 본문, '접합의 유기성, 작품의 독립성과 역사성' 부분 참조.

21) 이필, 「하종현: 물질 스스로 말하게 하다」

22) 이일, 《현대회화 70년의 흐름》전 도록 서문, 워커힐미술관(1988). 여기서 이일이 말하는 '미니멀 아트'가 전반적인 미니멀적인 성향 (minimalism)을 칭하는 것인지, 미니멀리즘 (Minimalism)을 칭하는 것인지 명확치 않다. 하종현의 경우 형식적으로 미니멀 회화에 속할 수 있겠으나, 물성에 대한 탐구나 회화의 오브제화적 성향은 미니멀리즘(Minimalism)과 연결지어 논의 될 수 있다.

23) 로버트 C. 모건, 「단색화, 당신을 자유롭게 하다」(2014)

24) Edward Lucie-Smith, "Art World of Ha Chong Hyun"

25) Edward Lucie-Smith, "Art World of Ha Chong Hyun"

26) Philippe Dagen, "Ha Chong Hyun, Concern and Silence" (2007).

27) Donald Judd, "Specific Object," Arts Yearbook 8 (1965).

28) 한국현대미술 다시 읽기II, 6,70년대 미술운동의 자료집 Vol.2. p.126, ICAS. 2001.2.22일 대담, 오상길.

29) 하종현은 단색화파의 주요작가이다. '단색화'는 단일한 색조를 사용하는 회화라고 볼 수 있다. 그러나 하종현의 명함에는 '화가'라고 적혀있다. 그는 인터뷰에서 〈후기-접합〉으로 이행한 이유를 본인이 화가인데 색채를 쓰는 것을 하지 않은 것이 본분에 어긋난다는 생각이 들어 색에 대한 절제를 원없이 풀고자 한다고 하였다.

30) 이경성, 「하종현의 작품세계」(1994)

31) Edward Lucie-Smith, "Art World of Ha Chong Hyun"

32) 하종현, 「한국미술 1970을 맞으면서」, 《AG》 2권 (1970.3) 참조

33) 토시야키 미네무라, 「초원과 폭풍우」(1985)

34) 나카하라 유스케, 「하종현의 작품에 관하여」(1990)

35) 윤진섭, 「자연의 원소적 상태로의 회귀: 하종현의 근작에 대하여」(2009)

36) 그런데 동양적인 사람이 자꾸 동양적이다, 동양적이다 그것은 죽여 들어가고 있는 거라고 생각해. 동양적이지만 사실은 세계를 품고 있는 것이다, 그렇게 해석하면 되는 것이니까. 우리는 동양적인데 너희들이 어떻게 이 깊은 세계를 알고 있느냐 하는 자세를 가지면 그쪽에서도 우리도 몰라도 되는 입장이다 하면 그만 인거지. 우리 스스로가 우리는 너희와 다른 것이라고 끊어놓을 필요는 없는 거야.이필, 「하종현: 물질 스스로 말하게 하다」

37) 오상길 담화, 117.

38) 오상길 담화, 117.

39) "대개의 경우는 중단을 하거나, 그 기간이 짧거나 한데, 끈질기게 물고 늘어지고, 요즘은 색깔을 한번 써볼까 해서, 색깔은 들어가도 그 부분이 그 안에 다 있는 거지."이필, 「하종현: 물질 스스로 말하게 하다」

40) 이필, 「하종현: 물질 스스로 말하게 하다」

참고문헌

1. 작가별

박서보

- 서성록, 『박서보: 앵포르멜에서 단색화까지』, 재원, 2000.
- 이일, 「'묘법'의 회화적 세계-박서보의 작품전」, 정연심 외, 『비평가, 이일 앤솔로지』(하), 미진사, 2013.
- 이일, 「묘법의 궤적-단장적 박서보론」, 정연심 외, 『비평가, 이일 앤솔로지』(하), 미진사, 2013.
- 이일, 「박서보-근작 '묘법'시리즈」, 정연심 외, 『비평가, 이일 앤솔로지』(하), 미진사, 2013.
- 아라리오갤러리(Arario Gallery), 『Park Seo-Bo(박서보)』, 2007, 아라리오 베이징(Arario Beijing) 전시 도록.
- 케이트 임(Kate Lim), 『Park Seo-Bo from Avant-Garde to Ecriture』, BooksActually, 2014.
- 조순천, 바바라 블로밍크(Soon Chun Cho and Barbara Bloemink), 『Empty the Mind: The Art of Park Seo-Bo』, Assouline, 2009.

윤형근

- 이일, 「텍스쳐로서의 여백- 윤형근의 작품전」, 정연심 외, 『비평가, 이일 앤솔로지』(하), 미진사, 2013.
- 이일, 「윤형근론」, 정연심 외, 『비평가, 이일 앤솔로지』(하), 미진사, 2013.
- 인공갤러리, 「윤형근 Yun, Hyong-Keun」, 1989. (이일, 조셉 러브(Joseph Love), 이우환, 나카하라 유스케의 평론, 1960년대 초기 작품 수록)
- 유우리, 『윤형근의 다-청 회화』, 아침미디어, 1996
- 『윤형근』, 『한국 현대미술 대표 작가 100인 선집』, 금성출판사, 1979.
- 인공화랑, 『윤형근전』, 1989
- 노화랑, 『윤형근전』, 1999
- 토탈미술관, 『윤형근전』, 2001
- 아트선재미술관(Artsonje Museum), 『yunhyongkeun』, 2001.
- PKM갤러리, 『Yun, Hyong-Keun』, 2015.

정상화

- 갤러리현대, 「정상화전(鄭相和展)」, 1989. (서성록, Joseph Love, 이일, 이누이 요시아키(乾由明, Inui Yoshiaki)의 평론)
- 이일, 「은밀한 숨결의 공간-정상화의 작품전」, 정연심 외, 『비평가, 이일 앤솔로지』(하), 미진사, 2013.

- 학고재, 「Chung Sang-Hwa Process」, 2007. (필립 피게(Philippe Piguet), 최옥경, 모토에 쿠니에(本江邦夫, Motoe Kunie)의 평론)
- 연미술, 『Chung Sang-Hwa Painting Archeology』, 2009.

정창섭

- 국립현대미술관, 『정창섭』, 2010.
- 김복영, 「물아합일(物我合一)의 세계: 정창섭에 있어서 범자연성과 물성 구조」, 『정창섭: 그리지 않은 그림 1953-1993』, 호암갤러리, 1993.
- 김복영, 「아우름시론: 정창섭의 '물아합일'과 관련하여」, 국립현대미술관연구논문, 제2집, 2010.
- 서성록, 「정창섭의 작품세계- 침묵으로, 무명으로」, 『한국현대미술 읽기』, 눈빛, 2013.
- 윤진섭, 「정창섭 물아합일의 세계」(한국미술평론가협회 엮음), 『한국현대미술가 100인』, 사문난적, 2009.
- 이순령, 「정창섭 자연과 동행하는 회화」, 『정창섭』, 회고전 도록, 국립현대미술관, 2010.
- 이일, 「'묵고의 회화'에의 접근」, 『한국현대미술대표작가 100인 선집: 정창섭』, 금성출판사, 1977.
- 이일, 정창섭의 회화세계, 현대미술, 1991년 봄.
- 이일, 「종이와 종이 사이-정창섭의 작품전」, 정연심 외, 『비평가, 이일 앤솔로지』(하), 미진사, 2013.
- 호암갤러리, 『정창섭: 그리지 않은 그림 1953~1993』, 1993.
- 조순천(Soon Chun Cho), 바바라 블로밍크(Barbara Bloemink), 『The Color of Nature: Monochrome Art in Korea』, Assouline, 2008. (정창섭 등 9명의 작품집)

하종현

- 국립현대미술관, 「하종현: Ha, Chong Hyun Retrospective, 2012」. (필립 다장(Philippe Dagen), 김미경, 로버트 모건(Robert C. Morgan)의 평론)
- 김미경, 「기·통·시·공-하종현론」, 『하종현: Ha, Chong Hyun Retrospective』, 국립현대미술관, 2012
- 김복영, 「하종현의 〈접합〉, 발상에서 전개까지-정년기념전에 즈음하여」, 2001
- 오광수, 「한국 현대회화와 올바른 전통의 계승」, 『현대사상연구』, 1996
- 오상길, 「대담: 하종현」, 『한국현대미술 다시 읽기 II, 6,70년대 미술운동의 자료집』, vol.2,

2001

- 윤진섭, 「자연의 원소적 상태로의 회귀: 하종현의 근작에 대하여」, 『Ha Chong Hyun』, GANA ART, 2008
- 이경성, 「하종현의 작품세계」, 가마쿠라 갤러리 전시 서문, 동경, 1994
- 이일, 「하종현의 작품전」, 정연심 외, 『비평가, 이일 앤솔로지』(하), 미진사, 2013.
- 이일, 「하종현-'비화화적'회화에 대하여」, 정연심 외, 『비평가, 이일 앤솔로지』(하), 미진사, 2013.
- 에디지오니 무디마(Edizioni Mudima), 「Ha Chong-Hyun Paintings」, 2003. (지노 디 마지오(Gino Di Maggio), 도미니카 스텔라(Dominique Stella), 오광수 (Ddagen), 에드워드 루시 스미스의 평론)

2. 단색화와 한국현대미술사

- 관훈갤러리, 『제 20회 에꼴 드 서울: 에꼴 드 서울 20년 모노크롬 20년』, 1995.
- 광주비엔날레, 『人+間=Man+space』, 2000
- 국립현대미술관, 『제 1회 에꼴 드 서울』, 1975.
- 국립현대미술관, 『사유와 감성의 시대: 한국현대미술의 전개 1970년대 중반―1980년대 중반』, 삶과 꿈, 2002.
- 권영진, 「한국적 모더니즘의 창안: 1970년대 한국 단색조 회화」, 『미술사학보』, 제 35집, 2010 (윤난지 외, 『한국현대미술 읽기』, 눈빛, 2013에 재수록).
- 권영진, 「1970년대 한국 단색조 회화 운동: '한국적 모더니즘'에 대한 비판적 고찰」, 이화여자대학교 박사학위 청구논문, 2014.
- 김복영, 『현대 미술 연구』, 정음문화사, 1987
- 김복영, 『눈과 정신』, 한길아트, 2007
- 김수현 외, 『한국 현대 미술 1970-80』, 학연문화사, 2004
- 김영나, 『20세기의 한국미술2-변화와 도전의 시기』, 예경, 2010.
- 삼성미술관 Leeum, 『한국과 서구의 전후추상미술: 격정과 표현』, 2000.
- 서성록, 『한국의 현대 미술』, 문예 출판사, 1994
- 서성록, 『모노크롬 이후의 모노크롬』, 재원, 1995
- 서성록, 『전후의 한국미술』, 에이엠아트, 2012.
- 오광수, 『한국 추상미술 40년』, 재원, 1997.
- 오광수, 『한국현대미술사』, 열화당미술책방, 2010.

· 오광수, 서성록, 『우리 미술 100년』, 현암사, 2001.
· 오상길 엮음, 『한국현대미술 다시 읽기-II』Vol. 2, ICAS, 2001.
· 오상길 엮음, 『한국현대미술 다시 읽기-III』Vol. 1; Vol. 2, ICAS, 2003.
· 윤난지, 「단색조 회화 운동 속의 경쟁구도: 박서보와 이우환」, 현대미술사연구, 제32집, 2012.
· 유나지 외, 『한국현대미술 읽기』, 눈빛, 2013.
· 윤진섭, 『한국모더니즘 미술 연구』, 재원, 2002.
· 이일, 『현대 미술의 환원과 확산』, 열화당, 1991.
· 이일, 『현대 미술의 시각』, 미진사, 1985.
· 이일, 『미술평론집』, 열화당, 1991.
· 이일, 「1970년대의 화가들」, 『한국 추상미술 40년』, 재원, 1997.
· 이일, 『이일 미술비평일지』, 미진사, 1998.
· 장준석, 『한국미술로 본 한국성 탐구』, 신원, 2009
· 정연심, 김정은, 이유진(편), 『비평가, 이일 앤솔로지』, 미진사, 2013.
· 한국문화예술진흥원, 『한국현대미술전-1970년대 후반, 하나의 양상: 일본 순회전』, 1983.
· 한국미술품감정평가원(편), 『한국 근현대 미술 감정 10년』, 사문난적, 2013.
· 한국아방가르드협회, 『제1회 서울 비엔날레』, 1974.
· 한원갤러리, 『한국현대미술의 '한국성' 모색 II - 환원과 확산의 시기』, 1991
· 조앤 기(Joan Kee), *Contemporary Korean Art: Tansaekhwa and The Urgency of Method*, University of Minnesota Press, 2013. Tokyo Gallery+BTAP, 『東京画廊60年』, 2010.

3. 도록

· 갤러리현대, 『1970년대 한국의 모노크롬 회화(Korean Monochrome Painting in the 1970s)』, 1996.2.1-1996.2.25
· 갤러리현대, 『한국 현대 미술의 전개』, 1996.
· 갤러리현대, 『Korean Abstract Painting』, 2015.3.25~2015.4.22, 오광수, 송미숙, 정연심의 평론.
· 국립현대미술관, 『한국의 단색화: Dansaekhwa, Korean Monochrome Painting』, 2012.
· 대구문화예술회관, 『(대구문화예술회관 기획전시) 대구미술 다시보기 : 대구 현대미술제 1974~1979』, 2004.
· 부산시립미술관, 『한국 단색회화의 이념과 정신(Korean Monochromism: Methods, Idea,

and Spirits)』, 1998.12.11-1999.3.2

· 학고재, 『Lee Dongyoub』, 2008, 『이동엽』, 2015.

· 한국문화원, 예술경영지원센터, 문화체육관광부, 『텅 빈 충만: 한국 현대미술의 물성과 정신성(Empty Fullness, Materiality and Spirituality in contemporary Korean Art)』, 2014, 정준모의 평론.

· 조앤 기(Joan Kee), 『From All Sides: Tansaekhwa on Abstraction』, 블룸&포(Blum&Poe), 2015.

· 국제갤러리(Kukje Gallery), 「The Art of Dansaekhwa(단색화의 예술)」, 2014, (윤진섭, 알렉산드라 문로(Alexandra Munroe), 쎔 바르다윌(Sam Bardaouil), 틸 펠라스(Till Fellrath)의 평론.)

· 이용우 편(Lee Yongwoo, ed.), 『Dansaekhwa, La Biennale di Venezia』, Boghossian Foundation, Kukje Gallery, Tina Kim Gallery, 2015.

4. 영상

· 박영택 교수의 "윤형근 작가의 추상화", [넷향기], 2012.11.08, YouTube,
 https://www.youtube.com/watch?v=PDnwntm-kbc

· 4art, "Park Seo Bo", 경기도미술관 전시 기록, 2007.5

· artmuseums, "하종현 인터뷰", 국립현대미술관 전시작품 설명, 2012.7.4, YouTube,
 https://www.youtube.com/watch?v=RIFPm88N_eY

· chosunmedia, "수없이 채우고 비워낸 단 하나의 색, 정상화 화백", YouTube,
 https://www.youtube.com/watch?v=QjSeumDAvZQ

· 조이스 정(Joyce Chung), Why Dansaekhwa_ Collateral Event of the 56th Venice Biennale(왜 단색화인가? 제 56회 베니스 비엔날레 병행행사), 2015.5.8-2015.8.15, 국제 갤러리(Kukje Gallery), YouTube, https://www.youtube.com/watch?v=MK0nWcPpOeY

· MBC, "명작의 무대: 박서보", 1989.10.17

· MBC, "박서보 화백: 한국 추상미술의 거장", 안동 MBC 일요일에 만난 사람, 2000.8.6

· 서진수(So Jinsu), Dansaekhwa(단색화), 2014.8.28-2014.10.19, 국제 갤러리(Kukje Gallery), YouTube
 http://www.youtube.com/watch?v=sUNGw9zo3hA

· 서진수(So Jinsu), Dansaekhwa in Europe, 2015, YouTube, https://www.youtube.com/watch?v=Y8k7p0DAMy8

단색화 미학을 말하다

초판 1쇄 발행일 ｜ 2015년 10월 10일

초판 2쇄 발행일 ｜ 2017년 7월 14일

지은이 ｜ 서진수 편저

발행인 ｜ 이상만

발행처 ｜ 마로니에북스

등록 ｜ 2003년 4월 14일 제 2003-71호

주소 ｜ (03086) 서울 종로구 대학로 12길 38

대표 ｜ 02-744-9191

팩스 ｜ 02-3673-0260

홈페이지 ｜ www.maroniebooks.com

ISBN 978-89-6053-380-6(03600)